난생 처음 한번 공부하는

동양미술 이야기

3 구원과 욕망의 교차로
실크로드를 가다

난생 처음 한번 공부하는 동양미술 이야기 3
_ 구원과 욕망의 교차로, 실크로드를 가다

2023년 6월 5일 초판 인쇄
2023년 6월 13일 초판 펴냄

지은이 강희정

구성·책임편집 고명수 윤다혜
편집 엄귀영 강민영
마케팅 정하연 김현주
제작 나연희 주광근

디자인 기경란 투피피(김은정 이강호)
일러스트 김보배 김지희
인쇄 영신사

펴낸이 윤철호
펴낸곳 ㈜사회평론
등록번호 10-876호(1993년 10월 6일)
전화 02-326-1182(대표번호), 02-326-1543(편집)
팩스 02-326-1626
이메일 naneditor@sapyoung.com

ISBN 979-11-6273-281-6 03600

난생 처음 한번 공부하는

동양미술 이야기

3 구원과 욕망의 교차로
실크로드를 가다

강희정 지음

사회평론

사막의 길
실크 따라 미술 따라

길을 걷습니다. 큰길도, 작은 길도, 낙엽 쌓인 오솔길도 좋습니다. 길을 걷다 보면 마음이 차분해질 뿐 아니라 새롭게 만나는 것들도 있지요. 어제의 하늘이 오늘의 하늘과 같을 리 없으며, 오늘의 나무가 내일의 나무와 똑같지 않습니다. 우리는 길을 걸으며 알지 못하는 새 여러 가지를 배웁니다. 딱히 갈 곳이 없어도 상관없습니다. 길 자체가 목적이 될 수도 있지요.

. . .

앞선 강의에서 우리는 인도와 중국의 고대 미술과 문명을 살펴봤습니다. 동양의 두 대국은 과연 서로 단절된 채 자신만의 미술을 꽃피웠을까요? 이들이 빚은 미술이 풍성하고 아름답다면 그건 각자 고유의 문화를 발전시키면서 다른 지역의 미술을 받아들였기 때문입

니다. 그러면 대체 멀리 떨어져 있는 인도와 중국은 어떻게 연결이 됐을까요? 선사시대부터 기원 전후까지 두 나라는 전혀 다른 역사와 문화를 만들어왔는데, 우리는 어떻게 이 둘을 동양이라는 범주로 묶어 이해하는 걸까요?

그 답이 이번 강의에서 다룰 실크로드 미술에 있습니다. 실크로드는 '중앙아시아'를 관통해 중국과 인도를 잇는 길입니다. 불교와 불교 미술이 그 길을 통해 인도에서 중국으로 전해졌습니다. 불교는 동양을 하나로 이어주는 정신이었고요. 지난 강의에서 스투파를 중심으로 미술을 살펴봤다면 이번에는 간다라와 마투라로 건너가 불상을 알아봅니다. 불교 미술을 지나치게 많이 다루는 거 아니냐고 여기는 분들도 있겠지요? 하지만 실크로드 현지에 남아 있는 유적 대부분이 불교 유적이에요. 실크로드 미술을 이야기하려면 불교 미술을 이야기해야만 합니다. 사방이 모래뿐인 아득한 길에 왜 그토록 많은 불교 사원이 남았을까요? 이 길이 맞는지, 언제 사람 사는 마을에 도착해 편히 쉴 수 있을지 두려운 마음으로 걸었을 이들이 사막길에서 불교 사원을 만났을 때의 심경도 헤아려봅시다.

중앙아시아의 석굴사원은 인도로부터 유래했습니다. 다만 푸석푸석한 모래가 잔뜩 섞인 암벽뿐인 이곳에서는 인도와 달리 석굴을 조각처럼 깎기보다 회반죽을 바른 뒤 그림을 그려 치장했어요. 불상도 진흙을 이겨 소조로 만든 것이 대다수입니다. 여기서 우리는 미술의 핵심에 도달하게 됩니다. 중앙아시아의 석굴사원은 인도의 방식을 그대로 본뜬 거지만 현지 풍토에 맞게 달라졌으니까요. 이렇게 불교는 근본적인 교리가 같다 해도 각지의 특성에 따라 변화하며 아시아

전역으로 퍼져 나갔습니다. 저마다 고유의 미의식으로 불교 미술을 창조한 걸 강의를 통해 생생하게 확인할 수 있을 겁니다.

• • •

길을 걷습니다. 가려는 곳이 어디든 길만 있으면 갈 수 있어요. 길은 우리에게 많은 걸 전해주는 통로이자, 그 자체로 목적이 되기도 합니다. 인간은 정착해 삶을 꾸리며 미술을 만들었습니다. 하지만 그 미술을 더욱 다채롭게 만든 건 사방에서 전해진 새로운 물품들이었습니다. 길이 있었기에 가능한 일이었지요. 그 길 너머 까마득한 먼 곳에서 사람들은 자신들에게 없는 걸 발견했습니다. 동양과 서양이 만나는 곳, 아니 서양과 동양이 서로를 발견하는 곳. 그리로 이끌어주는 길이 실크로드입니다. 이제 실크로드를 따라 미술과 미술이 만나고 서로 다른 미술을 각자 어떻게 자기 것으로 소화했는지 알아볼 시간입니다. 먼 길입니다. 긴 여행을 떠나보시죠.

- 본문에는 내용 이해를 돕기 위한 가상의 청자가 등장합니다. 청자의 대사는 강의자와 구분하기 위해 색글씨로 표시했습니다.

- 미술 작품과 유물 도판의 캡션은 작가명, 작품명, 연대, 출토지, 소장처 순으로 표기했습니다. 독서의 편의를 위해 본문에서는 별도의 부호로 표시하지 않았습니다. 작품명과 연대는 소장처 정보를 바탕으로 학계의 일반적인 기준을 따라 적었습니다. 작가명과 출토지는 표기할 필요가 없는 경우엔 생략했습니다.

- 외국의 인명 및 지명은 국립국어원 어문 규정의 외래어 표기법을 따랐습니다. 다만 관용적으로 굳어진 일부 이름은 예외를 두었습니다. 중요한 인명과 지명은 검색하기 쉽도록 원어 또는 영어를 병기해 책 뒤에 실어놓았습니다.

- 단행본은 『 』, 논문과 신문은 「 」, 영화 등 기타 작품 이름은 〈 〉로 표기했습니다.

- 따로 온라인 부가 자료가 있는 경우 QR코드를 넣어두었습니다. QR코드를 스캔하면 공식사이트 nantalk.kr의 해당 자료 페이지로 연결됩니다.

참고 QR코드 스캔 방법 (아래 방법은 스마트폰 기종에 따라 달라질 수 있습니다)

❶ 네이버, 다음 등 포털 사이트 어플/앱 설치

❷ 네이버: 검색 화면 하단 바의 중앙 녹색 아이콘 클릭 ⋯▸ QR/바코드

다음: 검색창 옆의 아이콘 클릭 ⋯▸ 코드 검색

❸ 스마트폰 화면의 안내에 따라 QR코드 스캔

※ 위 방법이 아닌 일반 카메라 어플/앱을 이용할 수도 있습니다.

I

상인의 길,
미술의 길

— 실크로드의 탄생 —

실크로드 한복판에 죽음의 모래바다가 있다.
모래폭풍에 묻힌 발자국을 따라 수천 년간 이어진 행렬이 있다.
운명에 목숨을 내건 사람들, 꿈으로 사막을 껴안은 자들.
황금의 쩔그렁대는 욕망은 모래 위에 길을 만들고
낮은 기도 소리가 그 길을 장식한다.
— 실크로드, 타클라마칸 사막

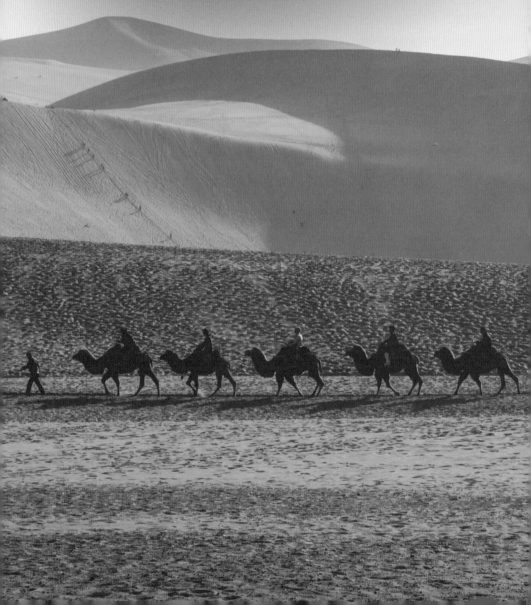

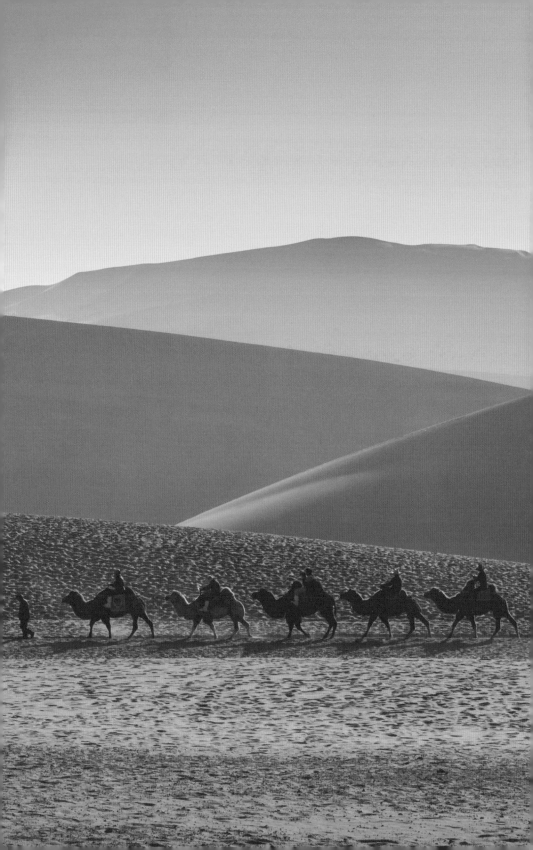

성을 쌓는 자 망하고, 길을 내는 자 흥하리라.

– 돌궐 장군 톤유쿠크

01

사막의 모래알은 금이 되고

#실크로드 #타클라마칸 사막
#신라 금관 #장경동

어린 시절 낙타를 타고 모래 속에 감춰진 보물을 찾아 떠나는 상상을 해봤을 겁니다. 별들이 총총 떠 있는 사막의 밤도 덩달아 떠올려 보고요. 우연히 발견한 무덤에서 고대인이 남긴 암호를 해독하는 자신을 그려보기도 했겠죠. 신드바드나 손오공의 위험천만한 모험을 보며 콩닥콩닥 뛰는 마음을 달래기도 했을 거예요.

저도 어릴 땐 모험 이야기를 정말 좋아해서 기회가 생긴다면 당장이라도 탐험에 나서고 싶었어요.

100~200년 전만 해도 일확천금을 노리고 탐험에 뛰어드는 사람이 줄을 이었죠. 그 중심에 실크로드가 있었습니다. 이번 강의에서 우리가 함께 살펴볼 동양미술의 배경이 되는 곳이기도 합니다.
다음 페이지는 실크로드 핵심 지역을 넓게 차지한 타클라마칸 사막

의 모습입니다. 우리가 상상하는 사막 그 자체죠.

이런 사막에 미술 작품이 있다니 상상이 안 가네요.

| 금을 찾고 싶어 |

지금 우리가 아는 동양미술은 이 사막
을 거치며 만들어졌답니다. 오른쪽은
뭔지 알겠죠?

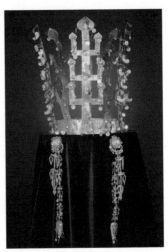

신라 금관이잖아요!

맞습니다. 신라시대가 배경인 사극에
는 이런 금관을 쓰고 금귀걸이를 치렁
치렁 단 채, 금허리띠까지 두른 왕과
귀족이 나오죠. 그걸 보면 '신라에 저

금관, 5세기(신라), 경주 서봉총 출토, 국립
중앙박물관

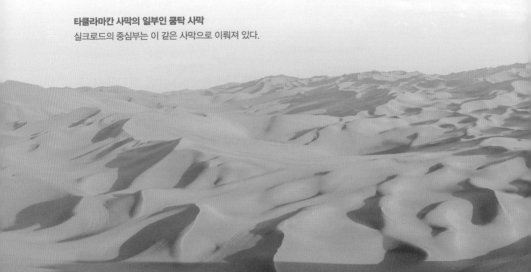

타클라마칸 사막의 일부인 쿰탁 사막
실크로드의 중심부는 이 같은 사막으로 이뤄져 있다.

렇게 금이 많았나' 하는 생각이 절로 들어요. 먼 옛날 유럽인에게 동양에 대한 환상과 모험심을 불어넣었던 것도 금이었습니다.

유럽인들은 동양에 금이 넘친다고 생각했던 건가요?

그렇습니다. 『동방견문록』이라는 책은 들어봤을 겁니다. 베네치아 무역상 마르코 폴로의 동방 탐험담을 글로 옮긴 책이지요. 1298년 출간된 이 책에서 중국과 일본은 황금으로 뒤덮인 신비한 나라로 묘사됩니다.

설마 우리나라도 금으로 가득하다고 적혀 있는 건 아니겠죠?

그 책에서 황금의 땅으로 강조된 곳은 일본이었습니다. 마르코 폴로가 일본을 지팡구라고 불렀던 데서 일본의 영문 국명인 재팬(Japan)이 시작됐다죠. 믿거나 말거나지만 그 말을 들은 아랍 상인들이 '무슨 소리냐. 진짜 황금의 땅은 신라다'라고 했다는 이야기도 있고요.

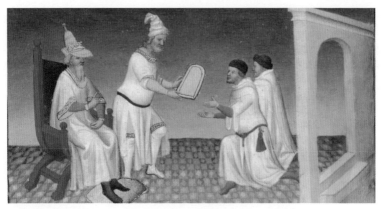

『동방견문록』 삽화 중 '쿠빌라이 칸에게 금판을 받는 마르코 폴로', 1298~1299년
이탈리아 베네치아에서 태어난 마르코 폴로는 어릴 적부터 무역상 아버지를 따라 동방을 오갔다. 마르코 폴로의 여행담을 작가 루스타치아노가 글로 써 출간한 것이 『동방견문록』이다.

동양에 사는 우리에게는 생소한 이야기지만 13~14세기경 유럽에는 동방 하면 금이 풍부한 곳이라는 인식이 퍼져 있었답니다. 금을 얻으려는 욕망에 사로잡힌 사람들이 기꺼이 사막을 건넜던 거죠.

금이 아무리 좋대도 사막은 너무 위험하지 않나요….

사막을 건너는 게 동양으로 가는 핵심 루트였어요. 유럽과 아시아를 잇는 대표적인 경로를 표시한 지도가 오른쪽에 있습니다. 사막길, 초원길, 바닷길, 세 가지가 보이죠? 그중 사막길은 오아시스길이라고도 불리고, 훗날 중앙아시아 탐사에 나선 서구 지리학자에 의해 실크로드, 혹은 비단길이라 불리게 됩니다. 사막길은 정확한 시점은 알 수 없지만 기원전에 이미 개척된 길이라 할 정도로 유서 깊은 길이에요. 사막이라고 모래만 있는 게 아니라 군데군데 오아시스가 있습니

Ⅰ 상인의 길, 미술의 길

다. 사람들은 오아시스 도시를 징검다리 삼아 사막을 건널 수 있었어요. 돈황이나 투루판이 다 오아시스 도시예요.

오아시스가 있는 줄 어떻게 알고 사막을 건널 생각을 했던 건가요?

사막 주변에 사는 중앙아시아나 아랍 상인이 처음 이 길을 드나들며 알려지게 됐지요. 이들은 금만이 아니라 비단과 도자기, 진귀한 향료도 날라다 팔았습니다. 유럽에서는 값비싼 물품이 있는 동방에 대한 동경이 갈수록 커져만 갔죠.

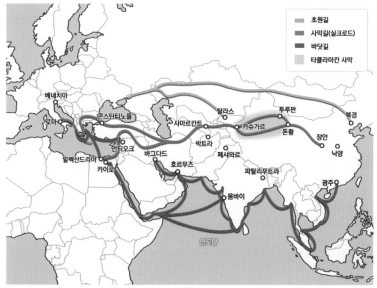

오늘날 알려진 유럽과 아시아를 연결하는 세 개의 길
비단이 주요 교역품이었기 때문에 사막길을 실크로드라 불렀다. 19세기부터 이어진 연구 결과 초원길과 바닷길의 존재가 밝혀졌다. 사막길보다 초원길이 먼저 생겼지만 북방 유목 민족의 위협으로 사막길이 더 자주 이용됐다. 현재는 동서 교역로를 통틀어 실크로드라 한다.

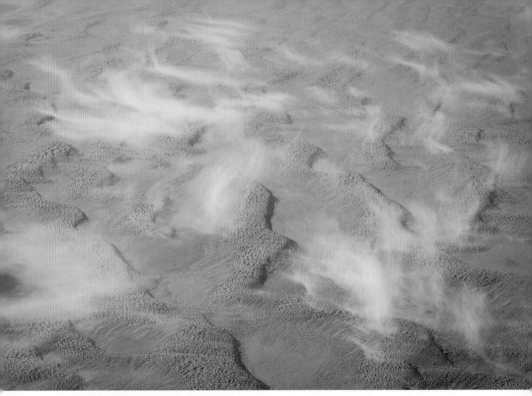

하늘에서 내려다본 타클라마칸 사막의 사구
사막의 모래언덕 위로 모래바람이 몰아치는 게 보인다.

그런데 15세기에 접어들며 상황은 급변합니다. 동양과 서양을 직접 잇는 바닷길이 개척돼 굳이 힘들고 위험한 사막을 건널 이유가 없어져요. '대항해시대'가 열린 거죠. 콜럼버스가 1492년 대서양을 건넌 데 이어 1498년 포르투갈 탐험가 바스쿠 다가마가 아프리카 희망봉을 돌아 인도로 가는 뱃길을 개척합니다. 항해 기술이 발달하면서 사람들은 사막을 건너기보다 배를 타는 게 더 안전하며 짐도 더 많이 실을 수 있다는 것도 깨달았고요.

사실 사막은 종류가 다양해요. 모래사막뿐 아니라 바위로 된 암석사막, 자갈사막도 있는데, 그중 가장 험난한 건 모래사막이에요. 왼

쪽 사진으로 짐작할 수 있듯 타클라마칸 사막은 모래사막입니다. 세계에서 두 번째로 넓은 모래사막으로 우리나라보다 3배 넘게 큰 지역이지요. 봄에 우리나라로 불어오는 황사의 일부가 타클라마칸 사막에서 온 거라고도 합니다. 옛날엔 낙타를 타고 죽을 각오로 건너야 했던 곳이죠.

저도 예전에 여길 갔다 단단히 고생한 적이 있어요. 볕은 뜨겁지, 모래폭풍은 거세지, 앞으로 나아가기조차 힘들더라고요. 스카프로 얼굴을 감쌌는데도 입에 모래가 들어가 물로 한참 입 속을 헹궈야 했죠. 집 생각만 간절하더군요.

사막을 피해 바닷길을 개척할 만했네요.

이용하는 사람이 줄면서 사막길은 점차 잊히게 됩니다. 상인들의 발길이 끊기자 사막길에 살던 사람들도 다른 곳으로 이주하고, 도시도 대부분 모래바람에 묻혔죠. 그러다 300여 년이 흐른 19세기경, 영국 지리학회를 통해 깜짝 놀랄 내용이 보고됩니다. 중앙아시아 모래밭에 유적이 파묻혀 있다는 내용이었어요. 1877년 독일 지리학자 리히트호펜은 그 지역을 '실크로드'라 이름 붙입니다. 유럽인에게 이제 사막길은 전설이나 다름

페르디난트 파울 빌헬름 리히트호펜(1833~1905년)
독일 본 대학과 라이프치히 대학, 베를린 대학에서 지리학 교수로 재직했으며 이름난 제자를 많이 키워냈다. 수년 동안 독일 지리학회 회장을 역임했다.

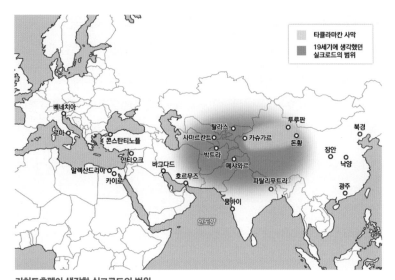

리히트호펜이 생각한 실크로드의 범위
19세기에 서구인들이 실크로드를 발견한 초기에는 그 범위를 타클라마칸 사막 일대, 중앙아시아, 인도 서북부 정도로 여겼다.

없었고 주변 지역 사람들의 발길도 뜸한 곳이었기 때문에 신기루를 찾은 거나 같았습니다. 리히트호펜이 생각한 실크로드는 오늘날 중국의 타클라마칸 사막에서 중앙아시아, 인도 서북부에 이르는 지역이었습니다. 19세기에는 이 땅을 모래폭풍만 몰아치는 곳으로 여기고 있었는데, 먼 옛날 이 길을 따라 오간 사람과 물건이 있었다는 게 밝혀진 겁니다.

그 와중에 회른베라는 언어학자가 영국 정부의 의뢰로 1880년대부터 실크로드 곳곳에서 발굴된 자작나무 껍질의 글자를 해독하는 데 매달렸어요. 그 결과 나무껍질은 불교 경전 필사본으로 드러납니다. 1899년 회른베가 이 내용을 담은 보고서를 발표하면서 메마른 땅에 불과했던 중앙아시아의 문화적 가치가 확 높아졌어요.

회른베가 해독한 자작나무 경전의 일부분

5~6세기경 필사된 걸로 추정되는 경전 중 하나로, 인도 굽타시대의 초기 문자로 적혀 있다. 인도 주재 영국 군인이 발견해 회른베에게 전했다. 어떤 판에는 인도 전통 의학에 대한 내용이, 또 다른 판에는 불교도로 추정되는 이가 쓴 기원을 담은 글이 실려 있다.

하필 그때 이 지역에 관심이 쏠린 이유가 있나요?

19세기는 제국주의 시대입니다. 서구 열강은 세계 각지에서 서로 치열하게 경쟁하며 땅따먹기 게임을 했습니다. 그 야욕이 중앙아시아로도 뻗친 거죠.

제국주의 열강의 먹잇감이 된 중앙아시아는 독일, 프랑스, 일본 등이 보낸 탐험가들로 북적이게 됩니다. 뭐라도 빼먹으려 혈안이 된 서구 열강은 사막까지 탐험대를 파견했어요. 19세기에 서구 각국에서 지리학회가 흥하고 탐험 붐이 일게 된 배경입니다. 서구 열강은 지금껏 아무도 찾지 못한 유적을 자국 탐험가들이 발견했다며 그들의 공을 추켜세웠어요. 국가의 명성을 드높였다면서요. 그렇게 '나 힘 좀 있어' 하는 유럽 국가 대부분은 사막길, 즉 실크로드 탐험에 뛰어들었습니다. 그 가운데 두 쌍의 라이벌 이야기를 들려주고자 합니다. 네 사람 다 유명한 탐험가였답니다.

| 불붙은 러시아와 독일의 경쟁 |

1870년경, 다른 열강에 비해 뒤늦게 제국주의 대열에 뛰어든 러시아와 독일은 숨 막히는 경쟁을 벌입니다. 특히 러시아는 어느 나라보다 발 빨리 탐사 인력을 실크로드로 보냈어요. 중국, 중앙아시아와 국경을 맞댄 러시아로서는 이곳에 뭐가 있긴 있다는 '촉'이 왔던 거죠. 그 원정대의 핵심 인물이 프르제발스키였습니다. 프르제발스키는 탐험가라기엔 이력이 특이했어요.

특이한 이력이요?

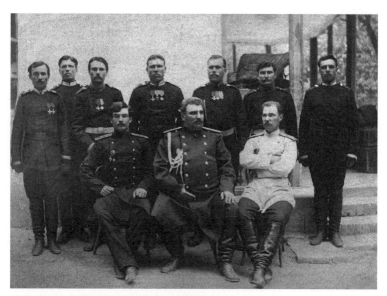

1883~1885년 네 번째 탐사 때 프르제발스키 원정대
프르제발스키(1839~1888년)는 1870~1885년 총 4회에 걸쳐 실크로드 탐사를 수행했다. 네 번째 실크로드 탐사 당시 마흔 중반의 나이로 굉장한 활력을 자랑했다.

I 상인의 길, 미술의 길

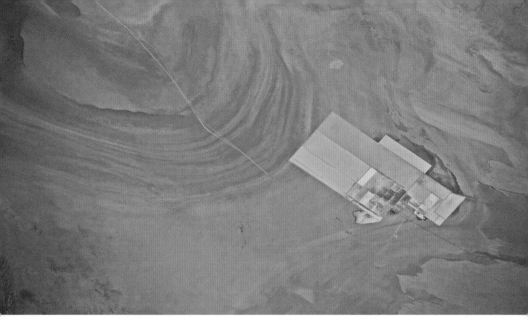

2012년에 촬영된 로프노르 호수 근처 사진
오늘날 로프노르 호수 인근은 군사 지대로 민간인의 출입이 금지돼 있다. 2012년 촬영된 사진에는 물이 거의 없는 로프노르 호수 옆에 현대에 지은 용도를 알 수 없는 건물이 확인된다.

보통 실크로드 탐험가는 학자가 대부분이었는데, 프르제발스키는 군사 장교였거든요. 군인 특유의 강한 체력과 현장 경험을 바탕으로 실크로드 곳곳을 누비고 다녔죠. 왼쪽 사진의 앞줄 가운데에 앉은 사람이 프르제발스키예요. 풍채부터 남다르지 않나요?

1877년 프르제발스키는 사마천의 『사기』에 나온 호수인 로프노르 호수를 최초로 발견했어요. 현재 급속한 사막화로 물이 줄고 있지만 한때는 타클라마칸 사막에 사람이 살 수 있게 해준 거대한 호수였지요. 위 사진에서 보다시피 지금은 물이 거의 없는 사막 같지만 옛날엔 주변에 오아시스 도시가 번성할 정도였으니까요.

프르제발스키는 군인이었지만 탐험가가 적성에 맞았나 보군요.

물론 프로제발스키가 전문가가 아니라며 낮춰보는 이도 있었습니다. 실크로드라는 말을 처음 썼던 리히트호펜이 그랬어요.

앞서 실크로드 탐사를 두고 열강들이 경쟁했다고 했죠? 리히트호펜은 러시아의 경쟁국이었던 독일의 지리학자였습니다. 전문가도 아닌 프르제발스키에게 고고학적 성과를 뺏겼다고 이를 바득바득 갈다가 '프르제발스키가 발견한 건 로프노르 호수가 아니다!'라고 주장합니다. 중국 청나라 지도 속 로프노르 호수의 위치와 차이가 있다는 걸 근거로 들면서요. 심지어 자신이 아끼는 제자 스벤 헤딘에게 "자네가 직접 가서 그건 로프노르 호수가 아니란 걸 확인하고 오게"라고 재촉했어요.

헤딘은 스승의 뜻을 따랐습니다. 머릿속으로 계산기를 두들겨보고 자기가 로프노르 호수의 진실을 발견하면 세계적인 명성을 얻는 건 시간문제라고 생각했던 겁니다. 1877년 프르제발스키가 처음 로프노르 호수를 발견한 이래 열여덟 해가 흐른 1895년, 헤딘은 첫 탐험 길에 올라요. 그러나 낙타도, 현지인 안내원도 사막에서 다 잃고 몸만 겨우 돌아옵니다. 타클라마칸 사막이 그렇게 무자비한 곳인 줄 모른 채 갔다 큰코다친 거죠.

스벤 헤딘(1865~1952년)
스웨덴 출신의 지리학자로, 독일 유학 시절 리히트호펜 밑에서 공부했다. 그 후 주로 독일 지리학회에서 활동을 이어갔다.

I 상인의 길, 미술의 길

스벤 헤딘이 첫 탐험담을 담아 1898년에 출간한 『아시아를 지나』 속 삽화
로프노르 호수를 찾아가던 중 물이 떨어져 낙타를 버리고 갔던 경험이 그려져 있다.

스승이 아무것도 안 알려주고 무작정 보낸 건가요?

리히트호펜도 아는 게 없었던 거지요. 그 옛날에 인공위성이 있었겠
어요? 드론이 있었겠어요? 누가 갔다 왔다는 이야기만 떠돌았지, 뭐
가 어디에 있는지 설명할 수 있는 사람은 드물었어요. 첫 원정에 실
패한 뒤 헤딘은 두 번째 탐험을 위해 만반의 준비를 했습니다.
두 번째 원정에서 헤딘은 몸으로 부딪혀 조사하고, 탐험 지역을 정밀
히 측량해 한 땀 한 땀 지도를 만듭니다. 다음 여정을 고려한 작업이
기도 했고, 시류에 편승한 측면도 있었습니다. 헤딘은 출세와 관련해
그쪽 방면으로 머리가 잘 도는 사람이었으니까요.
다들 김정호의 대동여지도는 들어봤을 텐데, 그게 언제 만들어졌는
지 아나요? 바로 이즈음입니다. 우리는 김정호가 어느 날 큰맘 먹고

대동여지도를 만든 줄 알지만 그렇지 않습니다. 19세기 후반은 전 세계적으로 지도 제작 열풍이 불던 시기였어요. 그 열풍이 동방의 끝인 조선에까지 영향을 미쳐 지리학과 지도에 대한 관심을 부추겼다 봐야 해요.

우리 역사는 세계사와 동떨어진 줄 알았는데 그렇지도 않았군요.

그럼요. 헤딘의 얘기로 돌아오죠. 1899~1902년에 이뤄진 두 번째 탐험에서 헤딘은 스승이 만족할 만한 성과를 갖고 독일로 귀국합니다.

프르제발스키가 발견한 게 로프노르 호수가 아니었나 보네요.

그 호수가 로프노르 호수기도 하고 아니기도 했습니다. 헤딘은 로프노르 호수가 이동한다고 주장했어요. 이른바 '떠도는 호수'라고요. 호수가 이쪽에 나타났다, 저쪽에 나타났다 한다는 거죠. 타클라마칸 사막도 모래폭풍 탓에 지형이 수시로 바뀌는데 호수라고 그러지 못할 건 뭐냐는 거예요.
이 말이 사실이라면 프르제발스키가 발견한 호수는 로프노르 호수이면서 동시에 아니기도 합니다. 그러면 리히트호펜의 주장 역시 맞는 말이 됩니다. 헤딘의 가설은 이내 정설로 받아들여져요. 헤딘은 실크로드 분야의 스타 학자로 도약합니다.

호수가 이동한다니 그게 가능해요?

헤딘의 가설은 여전히 논쟁거리입니다. 최근 중국 학자들이 조사한 내용에 기반해 로프노르 호수 이동설은 터무니없다는 주장이 나왔어요. 최종 승자는 프르제발스키인 것 같죠. 뭐 헤딘이 이러쿵저러쿵 주장하던 때 이미 프르제발스키는 세상을 떠난 뒤라 반론을 펼칠 수도 없었지만요. 그렇지만 몇십 년간의 지형 변화로 결론을 내릴 수는 없으니 호수 이동설의 진위를 가리는 데는 좀 더 시간이 걸릴 듯합니다. 쉽게 결론지을 수 없는 문제죠.

| 여기 비밀의 방이 있다 |

우연히 발견된 비밀의 방을 찾았다가 드라마틱한 경쟁을 벌인 탐험가들도 있었어요.

먼저 영국 탐험가 오렐 스타인을 소개하겠습니다. 헝가리 출신이었기에 헝가리어 발음에 따라 아우렐 스타인이라고 불리기도 하는데, 영국인으로 귀화해 기사 작위까지 받았으니 여기서는 오렐 스타인이라 부르겠습니다.

1907년 스타인은 흥미로운 이야기를 듣고 중국 서쪽에 있는 돈황을 방문하게 됩니다. 오늘날 돈황은 실크로드 여행을 간다면 꼭 들르는 도시예요. 지금은 실크로드의 분위기를 느끼러 온 관광객

돈황의 위치

오늘날 돈황의 풍경
시내에서 열리는 야시장의 모습으로, 방치돼 있던 과거와 달리 활기찬 도시의 분위기가 느껴진다.

으로 위 사진처럼 북적이지만 19세기에는 정부의 지배력이 미치지
못해 방치돼 있었죠. 그 방치된 불교 석굴사원에 고문서 상당량이
숨겨져 있다는 소문이 돌았던 겁니다. 한달음에 막고굴이라는 석굴
사원을 찾아간 스타인은 그곳에서 도사 왕원록을 만나게 돼요.

도사라니 도술 부리는 사람인가요?

예전엔 풍수지리를 봐주거나 도교 의례를 치러주는 사람을 통틀어
도사라고 불렀습니다. 사실은 도사였는지, 승려였는지 알 수 없어요.
분명한 건 왕원록이 유물을 발견한 주인공이라는 거였습니다. 스타
인이 들은 자초지종은 이랬어요.
스타인이 돈황에 오기 7년 전인 1900년, 왕원록은 석굴을 구석구석
청소하던 중 전에 본 적 없던 작은 문을 하나 발견했죠. 두드려보니

텅텅 소리가 나는 거예요. 안에 공간이 있다는 얘기였지요. 문을 열고 들어서자 폭 2.6미터, 높이 3미터 정도 되는 방이 나오더래요. 그방에 온갖 유물이 무더기로 쌓여 있었다는 겁니다.

한동안 이 방은 비밀의 방으로 알려지며 화제가 됩니다. 지금은 막고굴의 다른 굴에 번호가 매겨지면서 제17굴이라 불리지만요. 이 굴이 비밀의 방이 된 때는 탕구트족의 나라 서하가 이 지역을 통치했던 11세기였어요. 중국을 다스리던 송나라가 힘이 약해 여러 이민족이 주변에 나라를 세웠던 때죠. 서하도 그중 하나였는데, 역시 다른

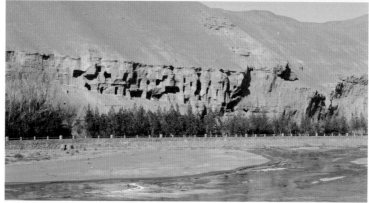

(위)20세기 오렐 스타인 방문 당시 돈황 막고굴
19세기까지 돈황의 석굴들은 이처럼 방치돼 있었다.
(아래)오늘날 돈황 막고굴

나라의 침략에 맞서야 했습니다. 결국 잦은 전란을 피해 행정 문서와 불교 경전, 불화, 깃발 등을 안전하게 보관하고자 석굴을 파서 물품을 넣은 뒤 막아버렸던 겁니다. 이 비밀의 방 제17굴이 그 유명한 돈황 막고굴 장경동입니다.

와, 보물을 지키려 만든 비밀의 방이라니….

왕원록은 자기가 발견한 게 범상치 않은 물건이라 생각했죠. 지방 관리를 찾아가 보고했지만 별로 귀담아듣지 않았습니다. 그 관리는 문화적 가치에 대한 이해가 없으니 돈 되는 건 아닌가 보다 하고 무시한 거지요. 왕원록은 비밀의 방에 대해 쉬쉬했지만 소문은 야금야금 퍼져 7년 뒤 외국인인 스타인의 귀에까지 닿았던 거예요. 이를 계기로 스타인은 왕원록에게 비밀의 방을 보여달라고 간청하게 되죠.

오랫동안 지켜온 비밀인데 왕원록이 선뜻 그 방을 보여줬나요?

물론 쉽게 문을 열어주진 않았죠. 그러나 오렐 스타인도 호락호락 물러설 사람이 아니었어요. 탐험과 관련된 일이라면 더욱 그랬어요. 동양학을 전공한 스타인은 평생 독신으로 살며 오직 탐험에만 열정을 쏟은 '탐험광'이었습니다. 여든의 나이에 아프가니스탄으로 답사를 갔다가 거기서 생을 마감했을 정도였으니까요. 스타인은 중앙아시아 미술품과 유적을 발견해 전 세계에 그 중요성과 가치를 알린 전례 없는 탐험가였어요. 또, 탐험을 떠날 때 대시(Dash)라는 이름의

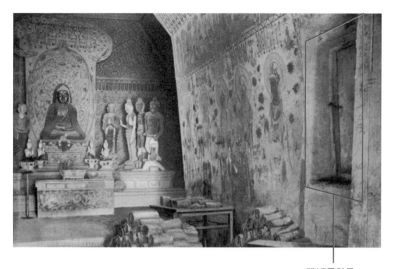

제17굴의 문

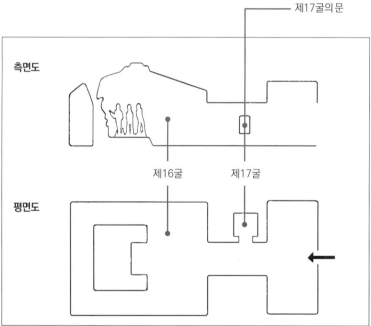

측면도

제16굴　　제17굴

평면도

(위)돈황 막고굴 제16굴 내부와 제17굴의 문
(아래)돈황 막고굴 제16굴과 제17굴의 구조
장경동은 돈황 막고굴 제16굴에 딸린 방으로, 제17굴이라는 번호가 붙어 있다. 1907년 돈황의 막고굴을 일부 조사한 스타인은 이 석굴까지 포함해서 일련번호를 붙였다.

개를 데리고 다니는 걸로도 유명했어요. 스타인의 탐험대를 찍은 사진을 보면 사람들 틈에 항상 대시가 끼어 있는 걸 볼 수 있습니다.

개를 데리고 다니는 탐험가라니 어쩐지 마음이 따뜻해져요.

이 이야기에는 반전이 있습니다. 스타인이 평생 탐험에 데리고 다닌 개가 총 7마리였는데 그 개들의 이름이 모두 대시였거든요. 대시 1세, 대시 2세, 대시 3세…. 아마 대시가 하늘의 별이 돼 작별을 하게 되면 또 다른 개를 데리고 탐험에 나선 게 아닐까 싶어요. 그때마다 이름을 대시라 붙였던 거고요.

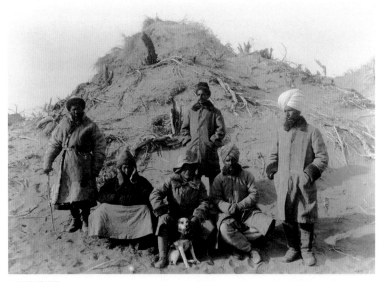

스타인 탐사대
스타인 탐사대의 사진에는 늘 개가 나오는데, 바로 스타인이 키우던 '대시'라는 이름의 개들이다. 가운데에 개를 안고 있는 사람이 스타인이다.

I 상인의 길, 미술의 길

직물 조각, 3~4세기, 중국 신장위구르 자치구 누란 출토, 영국박물관
오렐 스타인이 제2차 탐험 당시에 입수한 양모 조각으로 카펫의 일부로 추정된다. 스타인이 실크로드 탐험에서 습득한 대표적인 유물 중 하나다.

저도 탐험가와 개 이야기에 감동받아 좀 더 알아보려고 인터넷으로 '오렐 스타인의 개'를 검색했더니 생김새와 덩치가 다른 개들이 우르르 나와서 조금 놀라기도 했어요.

스타인은 언제부터 실크로드에 관심이 있었나요?

스타인의 첫 실크로드 탐험은 1900년이었습니다. 그 후 두 차례 더 탐험길에 올랐죠. 왕원록을 만난 건 1906~1908년에 이뤄진 제2차 탐사 때였어요. 엄청난 유물이 있어도 폐허에서 그걸 발견하는 건 쉽지 않습니다. 유물의 가치를 감별할 눈이 있어야 하지요. 스타인은 이미 위 사진에 나오는 유물을 발굴한 뒤 이 지역의 가치를 알아차리고 촉각을 세우고 있었습니다. 그러니 비밀의 방을 보여달라고 왕원록을 집요하게 설득했던 거죠.

왕원록은 관리를 찾아가 장경동의 존재를 알렸는데도 문전박대를 당한 몇 년 전 기억을 떠올리며 지금이야말로 한몫 단단히 챙길 기

(왼쪽)돈황 문서
(오른쪽)마제은
왼쪽은 오렐 스타인이 장경동에서 본 돈황 문서를 직접 찍은 사진이다. 스타인은 이를 오른쪽의 마제은
과 맞바꿨다. 명나라와 청나라에서 거액의 거래 시 사용된 이 은화는 모양이 말발굽을 닮았다고 해서
한자로 말발굽을 뜻하는 마제라 불렸다.

회라고 판단합니다. 스타인은 고문서와 미술품 25상자에 대한 대가
로 왕원록에게 마제은(馬蹄銀) 40판을 지불했어요. 당시 중국에서 일
반 가정의 한 해 수입이 은 1~2냥쯤 됐습니다. 사실 말발굽 모양의
마제은은 다양한 무게로 만들어져서 확실히 알 수 없지만 흔하게 유
통된 건 하나당 50냥짜리였죠.

그럼 스타인은 종이더미에 2,000냥을 낸 건가요?

그런 셈이죠. 실제로 미술품도 가치가 높았지만 고문서엔 지금껏 밝
혀지지 않았던 내용이 잔뜩 적혀 있었어요. 이 귀중한 유물을 손에
넣은 덕분에 스타인은 세계적인 탐험가로 명성을 얻습니다. 한편 이
소식을 듣고 땅을 치던 사람이 있었어요. 실크로드와 우리를 연결해
줄 또 다른 유물을 발견한 사람이죠.

『왕오천축국전』부분
8세기에 혜초가 인도와 주변국을 순례하고 온 후 쓴 여행기로, 현존하는 판본이 펠리오가 프랑스로 가져간 막고굴의 유물 중에 포함돼 있었다.

| 양보다 질로 |

이번에는 프랑스 탐험가 폴 펠리오의 이야기입니다. 그전에 먼저,『왕오천축국전』을 아나요? 신라 승려 혜초가 쓴 책인데, 현재 프랑스국립도서관에 소장돼 있죠. 이 기록이 어쩌다 프랑스로 가게 됐는지 거슬러 올라가면 펠리오가 있습니다.

이제 프랑스도 탐험 대열에 뛰어들었군요.

네, 펠리오는 스타인보다 한발 늦은 1908년 돈황에 도착합니다. '영국이 우리보다 일찍 도착해 우리가 가질 수 있는 명성을 다 가져가 버렸구나!' 이렇게 속앓이를 하면서요. 그래봤자 늦은 걸 어떡하겠어요. '남은 유물이라도 쓸어가야지' 하고 결심합니다. 그런데 왕원록이라는 뜻밖의 장애물을 만나리라곤 꿈에도 몰랐죠.

왕원록이 왜요? 펠리오도 스타인처럼 대가를 지불하면 되잖아요.

1년 전 스타인에게 유물을 팔아넘긴 왕원록은 영 찝찝한 기분을 떨칠 수 없었나 봐요. 펠리오가 찾아가니 일전에 꼭 당신 같은 백인이 와서 유물을 죄다 쓸어가 남은 게 하나도 없다고 딱 잡아뗐다고 합니다. 다만 스타인이 탐험광이었다면 펠리오는 전략가였습니다.

무엇보다 펠리오는 당시 이름을 날리던 동양학자 실뱅 레비, 에두아르 샤반을 스승으로 두고 동양어 전문학교에서 동양학과 언어를 공부한 사람이었어요. 펠리오가 다닌 학교는 현재 프랑스 국립동양언어문화대학으로, 지금도 동양학 연구에 손꼽히는 학교입니다. 그런데다가 펠리오는 1900년 베트남 하노이로 건너가 프랑스가 설립한 극동학원에서 문헌을 조사하며 중국어를 가르쳤고, 그 밖에도 티베트어, 몽골어, 산스크리트어, 페르시아어, 아랍어까지 능통했대요.

펠리오는 중국어를 가르칠 정도면 중국에 대해서도 잘 알았나 봐요.

그렇죠. 게다가 펠리오는 중국과 인연이 깊어요. 1900년 극동학원 관계자로 중국 문헌을 확보하기 위해 북경으로 파견됐는데, 이때 의화단의 운동이 일어나 외국인을 박해하는 일이 벌어져요. 펠리오는 이들을 구하기 위해 결성된 연합군에서 유창한 중국어 실력으로 큰 공을 쌓습니다. 이처럼 중국어를 잘하고 중국 문화에도 이해가 깊었기 때문에 프랑스 당국은 실크로드로 펠리오를 보냈던 거예요.

다른 나라들은 30여 년 전부터 실크로드에서 탐험 경쟁을 벌였는

가사이 도라지로, 의화단 운동 중 연합군에게 함락되는 북경, 1900년
청나라 말기인 1899년에서 1901년 사이에 일어난 외세 배척 농민 운동으로, '의화권'이라는 비밀결사
가 관여해 의화단 운동이라는 이름이 붙었다. 이 운동은 일본을 비롯한 서구 8개국 연합군의 무력 공세
로 진압됐다. 이 시기 북경을 방문 중이던 펠리오는 이 연합군에서 혁혁한 공을 세우게 된다.

데, 프랑스는 이제 막 탐험에 뛰어들었으니 한참 뒤진 상황이었어요.
펠리오는 이 격차를 단숨에 따라잡을 수 있는 인재였습니다.

펠리오는 왕원록과 의사소통하는 데 어려움이 없었을 거 같아요.

맞습니다. 펠리오가 펼친 전략이 뭐였을지 감이 오지요. 낯선 외국인
이 내 앞에서 우리말을 술술 한다고 생각해보세요. 호감이 가지 않
겠어요? 그에 반해 중국어를 한마디도 못 하는 스타인은 장효완이
라는 수행원을 통해 왕원록과 대화했죠. 펠리오는 다섯 달에 걸친
끈질긴 시도 끝에 드디어 왕원록의 마음을 얻는 데 성공합니다. 굳
게 닫혀 있던 장경동의 문도 활짝 열렸습니다.

제갈공명에게 삼고초려한 유비나 다름없네요.

대단한 열정이죠. 스타인보다 늦었지만 펠리오는 자신의 강점인 외국어 능력으로 왕원록을 설득하는 데 성공합니다. 한자나 중국어, 중앙아시아 말을 몰랐던 스타인이 장경동에서 눈에 띄는 근사한 유물만 챙겨갔다면 펠리오는 유물과 문서를 직접 읽고 해석해 가치 있는 것만 골라냈어요. 한문에 밝은 펠리오가 그 문서들을 해독하는 데 걸린 시간은 고작 20일 남짓이었답니다. 혜초의 『왕오천축국전』도 그렇게 골라낸 문서였지요. 스타인은 양으로, 펠리오는 질로 승부한 겁니다. 솔직히 저라면 이런 탐험은 못 할 것 같아요. 얼마나 고생스럽겠습니까. 아래 사진 속 펠리오가 문서를 일일이 가려내고 있는 모습을 보세요. 먼지 풀풀 날리는 곳에서 이렇게 새우등을 한 채 흐릿한 촛불에 의지해 몇 날 며칠을 살펴봐야 하는 거잖아요.

그렇게 작업해서 펠리오는 유물을 얼마나 가져갔나요?

고생 끝에 펠리오는 7천여 점의 유물을 골라 프랑스로 보냈어요. 상자 29개 분량이었습니다. 그리고 대가로 은화 500냥을 지불했다고 합니다. 스타인이 문서

폴 펠리오(1878~1945년)
1908년에 촬영된 사진으로, 장경동에 들어가 촛불을 켜놓고 돈황 문서를 해독하는 폴 펠리오의 모습이다.

와 미술품 25상자 분량에 2,000냥을 지불했던 데 비해 펠리오는 4분의 1 정도의 대가만 치르고 더 많은 분량의 유물을 가져간 거예요.

서양 사람이 돈으로 동양 유물을 쓸어간 거 같아서 안타까워요.

미묘한 마음이 들긴 합니다만, 서구 탐험가들의 실크로드 탐사는 가치 있는 일이긴 했습니다. 수백 년간 잊혔던 실크로드를 되살리고 잠들어 있던 미술품들을 깨워준 거니까요. 이 유적과 유물은 '사막의 잠자는 공주'나 다름없었어요. 19세기에 시작된 탐험을 계기로 실크로드 일대를 둘러싼 발굴과 연구는 오늘날까지도 이어지고 있습니다. 슬슬 강의 초반에 보여드린 신라 금관을 다시 꺼내볼 시간이군요. 이후의 실크로드 탐험은 우리와 실크로드 사이의 관계를 새로 쓰게 했어요. 그와 관련된 대표적인 미술품이 신라 금관입니다.

| 너와 나의 연결고리 |

다음 페이지는 1926년 경주 서봉총에서 발굴된 금관입니다. 서봉총은 북분과 남분, 총 두 기로 된 고분이에요. 그중 금관이 나온 곳은 북분입니다. 복분을 발굴한 뒤 자금이 부족해 남분 발굴이 중단되는 위기를 겪기도 했죠. 다행히 퍼시벌 데이비드가 3,000엔을 후원해 발굴을 이어가게 됐어요. 그래서 한때 남분은 '데이비드총'이라 불리기도 했지요. 영국 귀족이자 금융가였던 퍼시벌 데이비드는 동양미술, 특히 중국 도자기 수집가로 유명했답니다.

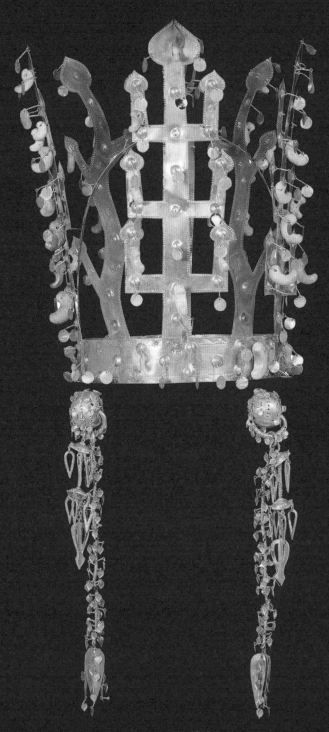

금관, 5세기(신라), 경주 서봉총 출토, 국립중앙박물관

신라 고분에 데이비드라는 서양인 이름이 붙다니 어색해요.

한국 근대사를 보여주는 듯하지요. 서봉총이라는 이름 역시 외국과 관련이 있습니다. 예전에 프랑스를 불란서라고 부른 것처럼 스웨덴은 서전이라고 불렀어요. 서봉총의 '서'는 스웨덴을 뜻하고, '봉'은 금관의 봉황 장식에서 따온 말이에요. 왜 뜬금없이 스웨덴이냐면 여기에도 사연이 있습니다.

서봉총을 발굴하던 1926년은 스웨덴 황태자 구스타프 아돌프가 일본을 방문하던 때였어요. 그때 경주에서 고분을 발굴한다는 소식을 전해 들어요. 고고학을 전공한 황태자는 큰 관심을 보였고, 경주를

서봉총에서 유물을 발굴하는 구스타프 황태자
서봉총이라는 고분 이름은 금관 발굴에 참여했던 구스타프 황태자가 당시 교토제국대학 교수였던 하마다 고사쿠와 의논해 붙인 이름이다. 왼쪽에 무릎을 꿇고 있는 인물이 구스타프 황태자다.

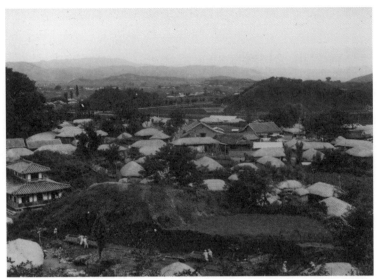

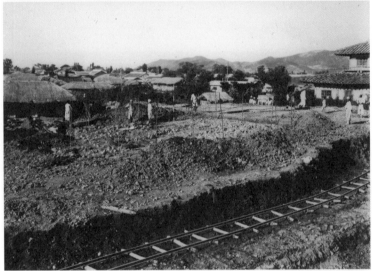

(위)1926년 발굴 직전의 경주 서봉총
(아래)같은 해에 발굴이 진행 중인 경주 서봉총
위 사진에서 앞쪽의 언덕이 고분이었는데, 아래 사진을 보면 발굴 과정에서 고분이 해체돼 언덕이 사라진 걸 볼 수 있다.

찾아가 발굴에 참여하게 됩니다. 당시 고분에서 금관을 비롯한 유물들이 많이 출토됐는데 스웨덴과의 외교 관계를 고려한 일본이 황태자에게 금관을 발굴할 기회를 준 거예요. 일종의 의전, '쇼'였죠.

왼쪽 위 사진은 서봉총을 막 발굴하려던 때의 모습이에요. 한가운데에 언덕처럼 보이는 게 고분입니다. 이 언덕의 흙을 수레에 싣고 아래 사진 속 레일을 이용해 바깥으로 날랐어요.

그래서 신라 금관이 실크로드랑 무슨 연관이 있나요?

1978년 아프가니스탄의 틸리야 테페라는 유적에서 나온 금관에 답이 있어요. 이 유적은 실크로드 근처에 위치합니다. 러시아, 당시에

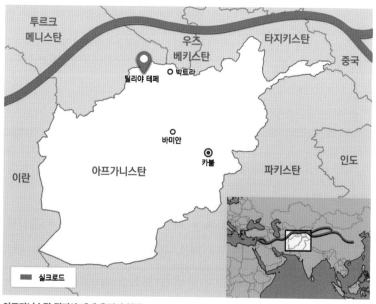

아프가니스탄 틸리야 테페 유적의 위치
틸리야 테페는 기원전 3세기 중엽부터 100여 년간 존속했던 고대 왕국 그리스−박트리아의 수도였던 박트라로부터 100킬로미터 떨어진 곳에 위치해 있는데, 이곳에서 총 6기의 무덤이 발견됐다. 중앙아시아에서 인도 쪽으로 남하한 여러 유목 민족 중 하나의 유적으로 추정된다.

는 소련 학자가 발굴을 주도했죠.
틸리야 테페의 금관이 발견되기
전만 해도 우리나라에서는 신
라 금관을 신라 스스로 발전
시킨 고유한 형식으로 여겼
습니다. 그도 그럴 게 이전
까지는 신라 금관과 비슷
한 형태의 금관이 발견된
적이 없었어요.

바로 옆에서 신라 금관보
다 조금 나중에 백제에서
만든 금관 장식을 보세요.
신라 금관과는 모습이 아
주 다릅니다.

금제 관 꾸미개, 6세기(백제), 공주 무령왕릉 출토, 국립공주박물관
타오르는 듯한 불꽃을 본뜬 모양으로, 머리에 모자 같은 걸 쓴 뒤 이런 금제 관 꾸미개를 꽂아 장식했을 것이다.

그럼 아프가니스탄 금관은 신라 금관과 닮았나요?

오른쪽 페이지를 보세요. 위는 틸리야 테페 금관이고, 아래는 신라
금관입니다.

두 금관을 닮았다고 보는 이유는 세 가지입니다. 우선 전체 생김새
가 나뭇가지를 세운 듯한 모양에다 얇은 금판을 오려서 조립하듯
만든 방식이 유사해요. 그리고 금판을 장식한 방법이 똑같습니다.
다음 페이지에서 하나하나 살펴볼까요?

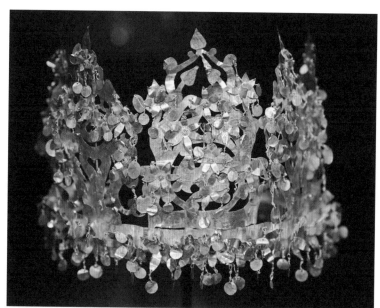

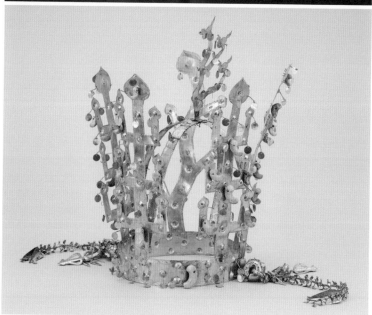

(위)금관, 기원전 1세기경, 아프가니스탄 틸리야 테페 6호묘 출토, 국립아프가니스탄박물관
(아래)금관, 5세기(신라), 경주 서봉총 출토, 국립중앙박물관
둘 다 얇은 금판을 세워 나뭇가지 모양으로 오려서 형태를 잡고, 동그란 모양의 금판 구슬을 매달아 장식했다.

사슴뿔　　　　　　　　　나뭇가지　　　　　　　　　사슴뿔

서봉총 금관을 펼친 모습
나뭇가지를 형상화한 出자 모양 장식을 가운데에 세 개, 사슴뿔 모양 장식을 양옆에 하나씩 배치했다.

틸리야 테페 금관과 서봉총 금관은 얼핏 보기에는 크게 닮은 점이 없어 보이지만, 두 금관은 전체 형태가 나뭇가지 모양으로 비슷해요. 서봉총 금관을 펼쳐보면 더 잘 알 수 있죠. 위를 보세요. 양 끝에 사슴뿔처럼 생긴 장식과 가운데에 한자 날 출(出) 자처럼 생긴 장식이 있습니다. 사슴뿔 모양도 出자 모양도 사실상 나뭇가지 모양을 형상화한 거죠.

물론 틸리야 테페 금관이 신라 금관의 出자 형태와 완전히 똑같진 않습니다. 시기상 서봉총 금관이 기원후 5세기, 틸리야 테페 금관이 기원전 1세기경으로 600년 늦게 만들어졌으니 신라 금관의 모습이 좀 더 발전된 형태라고 볼 수 있겠지요.

서로 멀리 떨어진 지역인데도 비슷한 유물이 있다는 게 놀라워요.

(위)틸리야 테페 금관의 아랫부분, 기원전 1세기경, 국립아프가니스탄박물관
(아래)서봉총 금관의 세부 장식, 5세기, 국립중앙박물관
두 금관 모두 금줄을 꼬아 금판 구슬을 매단 걸 볼 수 있다. 서봉총 금관의 맨 위에는 서봉총이라는 이름을 붙이게 된 봉황 장식이 달려 있다.

두 금관의 전체적인 생김새보다 더 비슷한 점은 금판을 장식한 방식일 겁니다. 금관의 세부를 보죠. 위는 틸리야 테페 금관, 아래는 서봉총 금관 세부 장식입니다. 둘 다 얇은 금줄을 배배 꼬아 금판 구슬을 매달았죠. 금줄은 쉽게 식빵 봉지를 묶는 금색 철끈을 생각하면 됩니다. 금관을 장식한 구슬들은 한자로 구슬 목걸이 락(珞) 자를 써서 영락이라고 부르는데 실제로는 구슬이라기보다 얇은 금판을 오린 장식이에요.

같은 5세기에 만들어졌지만 서봉총 금관보다 초보적인 형태의 신라 금관도 있습니다. 형태가 단순한 덕에 틸리야 테페의 금관과 닮은 부분을 훨씬 쉽게 찾을 수 있을 거예요. 페이지를 넘겨보세요. 경주 교동에서 발굴된 교동 금관입니다.

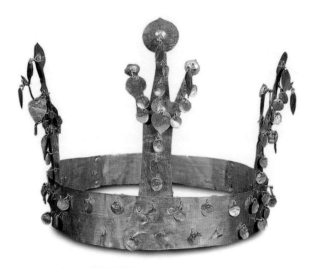

금관, 5세기, 경주 교동 출토, 국립경주박물관
한 차례 도난당했다가 1972년에 되찾아 박물관으로 돌아온 사연 많은 금관이다. 신라 금관의 기본 구조를 한눈에 보여준다.

서봉총 금관에 비하면 모양이 단순하네요?

무척 소박한 모양이지요. 교동 금관은 형태가 단순해서 어린이도 종이로 비슷한 왕관을 만들 수 있을 정도예요. 제작 방식만 봤을 땐 아이들이 삐뚤빼뚤 어설프게 왕관을 만드는 거나, 신라 장인이 오랜시간 공들여 금관을 만드는 거나, 그보다 더 과거에 틸리야 테페에서 금관을 만드는 거나 큰 차이가 없습니다.

신라나 틸리야 테페 금관 모두 금판을 말아 머리에 닿는 부분을 만들고 그 위에 나뭇가지 모양의 장식을 붙였어요. 그다음, 쿠킹호일처럼 얇은 금판을 둥글게 오려 식빵 끈 같은 금실로 대롱대롱 매단 겁니다.

I 상인의 길, 미술의 길

| 반짝이는 것에는 이유가 있다 |

신라 사람들은 교동 금관, 서봉총 금관에서 한 걸음 나아가 보다 화려한 금관을 만들었어요. 그 정점이 다음 페이지의 금관총 금관입니다. 무덤 이름에 아예 금관이 들어가는 걸로 보아 금관 중의 금관이라고 해도 과언이 아니죠.

이 금관은 훨씬 화려해 보이네요.

전체 모습은 교동 금관과는 비교할 수 없이 복잡해졌고, 서봉총 금관과는 유사합니다. 그런데도 금관총 금관이 한층 화려해 보이는 까닭은 옥 장식 때문이에요. 굽은옥이라 이름에 한자 굽을 곡(曲) 자를 써서 곡옥이라 불러요. 서봉총 금관도 옥으로 꾸미긴 했지만 금관총 금관에 더 많은 옥이 달렸을 뿐 아니라 양옆으로 길게 늘어뜨린 장식의 끝부분에도 옥을 달아놓았어요. 자세히 보면 이 옥에는 금으로 만든 모자까지 씌웠어요. 이런 옥을 모자곡옥이라 합니다. 금의 노란색과 옥의 초록색이 절묘하게 어울립니다.

두 색깔이 이렇게 잘 어우러질 줄 몰랐어요.

중요한 건 지금 본 신라 금관 세 개가 화려한 정도는 달라도 기본적인 형태는 같다는 사실이지요. 나뭇가지 모양의 세움 장식, 그 장식을 동글납작한 금판 영락으로 꾸민 점, 마지막으로 금판 전체를 조

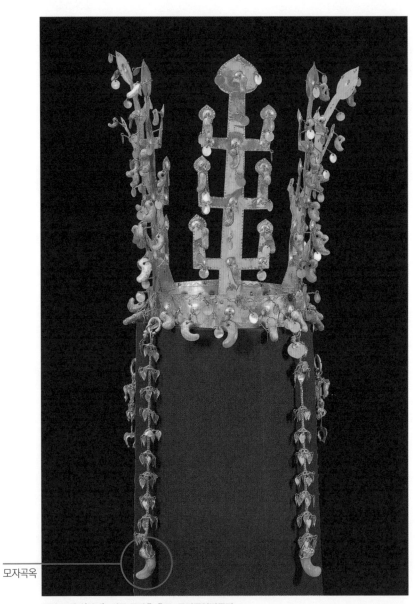

모자곡옥

금관, 5세기(신라), 경주 금관총 출토, 국립중앙박물관
금관총은 1921년 경주 노서리의 한 민가를 확장하는 공사를 하던 중 발견됐다. 금관총 금관은 교동 금
관과 서봉총 금관과 같은 시기에 만들어졌지만 그보다 발전된 형태로, 신라 금관을 대표한다.

립한 방식까지 핵심이 되는 형태는 변함없습니다. 틸리야 테페의 금관이 실크로드를 타고 신라 금관에 영향을 미친 게 확실해 보여요.

우연의 일치는 아닐까요?

얇은 금판을 둥그렇게 말아 머리에 쓰는 것 자체는 누구나 할 수 있는 발상입니다. 왕관은 어느 나라에나 있었으니까요. 하지만 작고 동그란 금판을 금사로 주렁주렁

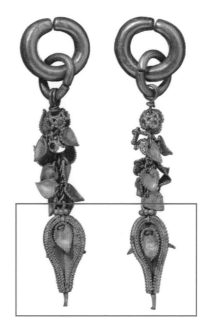

무령왕비 금귀걸이, 6세기(백제), 공주 무령왕릉 출토, 국립공주박물관
사각형 표시 부분을 보면 작은 금구슬을 땜질해서 장식한 걸 확인할 수 있다.

붙인 건 우연이라 설명하기 힘듭니다. 백제나 고구려만 해도 위의 귀걸이 같은 금속 장신구에 금구슬을 땜질해 붙였어요. 그런데 신라에서는 다루기 까다로운 금사를 사용했다는 것부터 어디서 본 모델이 있었다는 거죠.

확실히 금사 꼬는 게 만만치는 않은 일이긴 했을 거 같아요.

그렇죠. 더욱이 아무 이유 없이 작고 동그란 금판을 줄줄이 달았겠습니까. 이런 금관을 쓴 왕이 햇빛 아래에 섰다고 상상해보세요. 걸

을 때마다 동그란 금판들이 흔들리며 빛을 반사시켜 왕의 위엄을 드높이지 않았을까요? 금사를 써서 금판 구슬을 매단 건 반짝이는 금의 효과를 최대화할 수 있는 방법이었던 거예요.

왕이 후광을 달고 다니는 것처럼 보였겠어요.

백성들은 왕의 권위를 새삼 실감했겠죠. 신라 금관에 관해서는 학자들 사이에 여전히 의견이 분분합니다. 어떤 사람은 무덤에 넣기 위한 부장품이었다고 해요. 그러나 저는 이런 금관을 무덤에 묻기 위해 제작하진 않았을 것 같습니다. 반짝반짝 빛나는 금의 속성을 가장 잘 살릴 수 있게 고생스레 만들었는데 그걸 무덤에 누워서야 쓸 수 있다면 과연 금관의 가치가 발휘될 수 있을까요? 금판도 안 흔들

신성로마제국 황제의 관, 10세기경, 오스트리아 빈 호프부르크 왕실 보물관
유럽에서는 로마 황제가 월계관을 쓰던 전통을 이어가다 10세기쯤 와서 이와 같은 왕관을 쓰기 시작한다. 틸리야 테페의 금관이나 신라 금관과는 형태나 세부 장식이 아주 다른 왕관이다.

Ⅰ 상인의 길, 미술의 길

리고 빛도 못 받을 텐데요?

그럼 헛고생한 거잖아요.

그렇죠. 이야기가 꽤 길어졌는데 제가 강조하려는 건 이런 기술이 갑자기 나올 수 없다는 겁니다. 신라 금관이 틸리야 테페 금관에 영향을 받았을 거라고 추정하는 이유예요. 서로 멀리 떨어진 신라와 틸리야 테페 지역이 교류를 했다면 실크로드를 통해서였겠지요.

| 미술과 미술의 교차로, 실크로드 |

이번 강의는 기억에서 잊힌 실크로드를 다시 깨운 19세기 탐험가들을 다뤄봤습니다. 이들의 발견으로 실크로드에 관한 연구와 발굴이 지속될 수 있었어요. 그 덕에 과거 우리나라에서도 실크로드를 통한 교류가 있었다는 게 밝혀졌죠. 금관이 그 증거였습니다.

아프가니스탄과 신라의 연결 지점이 있을 거라곤 생각도 못 했어요.

놀라운 사실이지요. 신라 금관을 보며 느꼈겠지만 옛날 옛적의 실크로드는 많은 사람이 오가며 교역하는 곳이었습니다. 다양한 미술이 만나서 합쳐지는 공간이기도 했고요. 바로 이 길을 통해 인도의 불교 미술 역시 중국으로, 우리나라로 전해졌지요.

그럼 도대체 어떤 사람들이 이 실크로드를 오가며 살았기에 우리가

사막의 모래알은 금이 되고

지금껏 살펴본 금관을 신라까지 전할 수 있었던 걸까요? 다음 강의
에서는 기원전 139년으로 시곗바늘을 돌려 그 이야기를 이어가도록
하겠습니다.

모래로 뒤덮인 황무지로 보였던 실크로드. 한때 번성한 역사와 보물이 숨겨진 그 길은 탐험가들의 발굴 경쟁 대상이었다. 먼 나라의 왕관과 닮은 신라의 금관은 우리나라에도 실크로드를 통한 교류가 있었음을 알려준다.

• 탐험의 중심	**실크로드의 탄생** 19세기 영국 지리학회에서 중앙아시아의 모래밭에 유적이 묻혀 있다고 발표함. ⋯⟶ 독일 학자 리히트호펜이 타클라마칸 사막에서 이어지는 중앙아시아, 인도 서북부 일대를 '실크로드'라고 이름 붙임. 오늘날엔 동서 교역로 자체를 실크로드라 함.
• 실크로드 탐험가들	**회른베** 글씨가 적힌 나무껍질이 불교 경전 필사본임을 밝힘. 이 일이 실크로드 탐험 경쟁의 시발점이 됨. **프르제발스키** 러시아 군사 장교 출신의 탐험가. 타클라마칸 사막의 로프노르 호수를 최초로 발견. **스벤 헤딘** 리히트호펜의 제자. 로프노르 호수가 이동한다고 주장. ⋯⟶ 최근 로프노르 호수의 이동설을 반박하는 연구 성과가 발표됨. **오렐 스타인** 헝가리 출신 영국 탐험가. 왕원록을 통해 돈황 막고굴 제17굴의 유물을 입수. **폴 펠리오** 중국어를 비롯한 외국어에 능숙. 돈황 막고굴에서 혜초의 『왕오천축국전』을 비롯한 7천여 점의 유물을 입수.
• 두 개의 금관	**서봉총 금관과 틸리야 테페 금관의 공통점** ❶ 전체 생김새가 나뭇가지를 세운 모양임. ❷ 금판을 장식한 방식 같음. **참고** 영락이라고 하는 금판 구슬을 달아서 장식함. ❸ 얇은 금판을 오려 조립하듯이 만듦. ⋯⟶ 틸리야 테페 금관 유형이 실크로드를 통해 전해져 신라 금관에 영향을 줬음이 분명.

대완산의 푸른 준마(한혈마)
명성을 떨치며 홀연히 동쪽 장안을 향해 왔네.
오색 빛이 흩어져 구름처럼 그 몸에 가득하니,
만 리를 뛰어가면 바야흐로 땀을 피 흘리듯 함을 보리라.

– 두보, 「도호 고선지의 푸른 말(高都護驄馬行)」

02

비단길을 장악하라

#장건 #로마 #비단 #바미안 대불 #부의 창출

오솔길이 어떻게 만들어지는지 아나요? 길이 없던 곳에 사람이나 동물이 꾸준히 드나들면 차츰 길이 생기게 되죠. 실크로드도 그랬습니다. 갑자기 '짠!' 하고 나타난 길이 아니었어요. 실크로드가 언제 생겨났는지는 학자마다 의견이 달라요. 보통 기원전일 거라 보는데 딱 어느 시점이라 말하기는 어렵습니다.

실크로드에 대한 기록이 아예 없나요?

다행히 실크로드의 목적지이자 출발지인 중국이 기록을 남겼어요. 하지만 어디까지나 중국 중심으로 적었다는 사실은 명심했으면 합니다. 실크로드가 기록 속에 본격적으로 등장한 건 기원전 2세기경 한나라의 전성기를 이끈 무제 때예요. 한 무제의 충신, 장건이 이 이야기의 중심인물입니다. 장건은 최고의 운과 최악의 운을 동시에 지

닌 인물이었어요. 실크로드로 모험을 떠났다가 우여곡절을 겪고 임무마저 실패하게 되지만, 하늘이 도왔는지 또 다른 소득을 얻어 역사에 이름을 남깁니다.

| 서쪽으로 간 사나이 |

기원전 139년 한 무제는 장건에게 서역, 즉 실크로드를 다녀오라는 명을 내립니다. 당시 한나라에게 서역은 어떤 땅이었을까요? 흉노에

오늘날 실크로드의 풍경
모래언덕 위로 사람들이 걷고 있는 모습이 보인다. 실크로드의 사막은 고운 모래로 이루어져 있어서 바람이 불면 지형이 바뀌어 길을 잃기 십상이다. 그 탓에 사막을 건너는 사람들은 늘 목숨을 위협받았다.

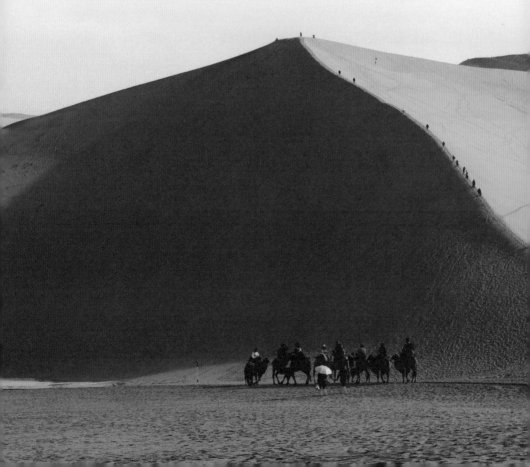

가로막힌 땅이었지요. 만리장성은 알죠? 중국을 통일한 진시황제가
이민족을 막으려 쌓은 장벽인데 이때 쳐들어온 게 흉노였습니다. 그
후 기원전 202년 유방이 한나라를 세웠을 때도 침략해 조공까지 받
아냈고요. 한 무제는 고조할아버지인 유방이 당한 수모를 갚아주려
했지만 흉노가 만만한 상대는 아니었어요. 그래서 낸 계책이 서역에
있는 월지와 동맹을 맺는 거였습니다. 함께 흉노를 치면 승산이 있을
거라고 본 거죠. 동맹을 맺기 위해 사신으로 장건을 보낸 거예요.
한 무제가 장건에게 명을 내리는 장면은 오렐 스타인과 폴 펠리오가

발굴 경쟁을 벌였던 돈황 막고굴에 아래 벽화로 남아 있습니다.

장건이 막 떠나려고 말을 타고 있나 봐요!

아니에요. 오른쪽의 말을 탄 인물은 한 무제입니다. 한 손을 들어 "나라의 운명이 네게 달렸다. 반드시 월지와 동맹을 맺고 오너라"라 며 명령하는 듯하죠. 왼쪽에 한쪽 무릎을 세워 꿇어앉아 있는 사람 이 장건입니다. "명을 받자와 서역 길에 오르겠나이다" 하고 말하는 것 같아요. 상상이지만 아마 이런 비장한 대화가 오갔을 겁니다.

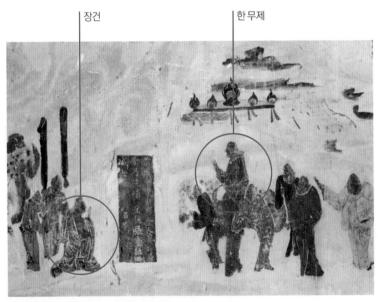

장건 출사서역도, 7~8세기경, 돈황 막고굴 제323굴
출사란 사신으로 나선다는 뜻으로, 한 무제의 명에 따라 서역에 사신으로 떠나는 장건이 왼쪽에 한쪽
무릎을 세우고 앉아 있다.

I 상인의 길, 미술의 길

영화의 한 장면 같아요.

그렇죠? 그러나 생각해보면 장건이 받은 명은 터무니없는 거였어요.
당시 실크로드를 오간 건 아랍, 혹은 페르시아 계통 상인들 정도였
습니다. 중국인들에게 실크로드는 미지의 땅이었어요. 이들은 막연
히 중국의 서쪽 지역을 서역이라 부른 거예요. 명을 내린 황제조차
흉노와 월지가 어디 있는지 정확히 몰랐습니다. 풍문만 듣고 명령을
내린 셈이죠. 장건은 무작정 서역이 있다는 서쪽으로 향했습니다.
아래 지도는 장건이 월지를 찾아 떠난 여정을 표시한 겁니다. 장안
에서 출발한 장건은 ①번 길을 따라 흉노 쪽으로 갔다가 ②번 길을
돌아 ③번 길로 귀국했죠.

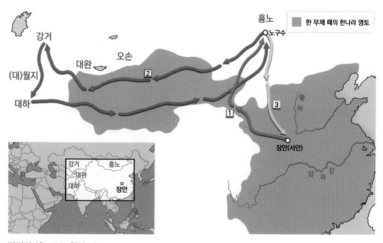

장건의 실크로드 원정 길
장건은 서역을 찾아 돌고 돌다 13년 만에 귀국한다. 과거 장안이라 불렸던 오늘날 중국의 서안부터 대
완, 즉 우즈베키스탄의 페르가나에 달하는 장대한 여정이었다. 흉노, 오손, 대완, 강거, 월지, 대하 등은
모두 인근에 있던 유목 민족의 이름이자 이들이 다스린 나라의 이름이다.

길에 오르자마자 흉노 쪽으로 먼저 갔네요?

누가 어디 있는지 몰라서 그 길을 가게 된 거예요. 돌고 돌아 장건은
월지에 도착합니다만, 그 과정은 혹독했습니다. 처음에는 월지가 아
니라 흉노를 제 발로 찾아간 꼴이었죠. 장건은 흉노 땅에 발이 묶여
결혼도 하고 아이도 낳아 길렀어요. 같이 서역 길에 올랐던 다른 신
하들은 목숨을 잃거나 뿔뿔이 흩어져버렸고요.
시작은 영화처럼 비장했으나 장건은 영화 주인공이 될 수 없었습니
다. 체력이 뛰어나지도 슈퍼 파워를 갖추지도 못했으니까요. 다만 장
건에게는 무서운 끈기와 집념이 있었습니다. 10년이 지나 흉노족이
'이젠 포기했겠지' 하는 순간 장건은 탈출을 감행해요. ②번 여정의
시작이었지요.

이쯤 되면 한 무제도 장건에게 내린 명을 잊었을 법도 한데요.

충신은 아무나 되나요. 장건은 다시 어디 있는지 모를 월지를 찾아
모험을 시작합니다. 신하도 없는 데다 먹을 것도, 가진 것도 없었기
에 이번 여정은 처음보다 배로 힘들었어요. 장건은 피골이 상접한 채
로 대완에 이릅니다. 오늘날 우즈베키스탄의 페르가나 지역이죠.

설마 대완에서도 장건을 포로로 잡은 건 아니겠죠?

불운의 사나이 장건에게도 행운이 없진 않았습니다. 대완의 왕은 장

우즈베키스탄 페르가나의 악쉬켄트
기원전 3세기부터 조성된 페르가나의 악쉬켄트 유적은 과거 대완의 성이었을 걸로 추정한다.

건을 극진히 대접하며 월지가 어디 있는지 상세히 알려줍니다. 대완
과 월지는 둘 다 유목 민족으로, 대완은 월지와의 교통로에 자리 잡
고 있었어요. 서쪽으로 조금만 더 가면 된다고 귀띔을 해준 거죠. 장
건은 '드디어 황제의 명을 완수할 수 있겠구나'라며 꿈에 부풀었어
요. 그러나 희망은 월지에 도착하자마자 물거품이 돼버려요.

이번에는 대체 무슨 일이….

월지의 왕이 한나라와의 동맹을 거절한 겁니다. 장건이 떠날 때만 해
도 흉노가 월지의 왕을 죽여 그 두개골로 술을 마신다는 흉흉한 소
문이 떠돌았어요. 그래서 월지가 복수심에 이를 갈고 있다고들 했지
요. 하지만 실상은 달랐어요. 월지가 흉노에게 쫓겨나 살 길이 막막

했던 건 맞습니다. 간신히 오늘날 아프가니스탄 쪽인 대하로 내려왔죠. 어찌어찌 터를 잡고 살다 보니, 웬걸, 이 땅이 너무 비옥한 거예요. 이곳에서 등 따습게 지내며 선조의 고생을 잊어가던 시점에 장건이 나타나 한나라와 함께 원수인 흉노를 치자고 제안한 거죠. 이미 월지는 복수할 마음이 사라졌는데 말이에요.

빈손으로 돌아가 황제를 뵐 면목이 없던 장건은 한 해를 더 머물며 서역에 관한 정보를 수집했습니다. 그러고서 귀국길에 올랐는데 또다시 흉노에게 붙잡힙니다. 이번엔 흉노에 있을 적 결혼한 부인까지 데리고 무사히 도망쳤죠. 기원전 126년, 장건은 13년간의 긴 여정 끝에 드디어 고국인 한나라로 돌아옵니다.

고생만 있는 대로 하고 무려 13년을 길 위에서 버렸네요.

그렇지만은 않습니다. 장건은 10년 넘게 서역에서 지내는 동안 서역 전문가가 다 됐어요. 장건이 가져온 서역 정보, 그러니까 각국의 지리, 날씨, 특산물, 문화, 종족 구성 등은 군사 기밀급 정보였죠. 장건이 실크로드를 최초로 다녀온 건 아니지만 실크로드 개척자로 인정받는 건 이러한 성과 덕분입니다. 임무에는 실패했으나 황제의 엄벌을 피할 수 있었던 이유기도 하고요. 중국 입장에선 처음 서역에 대해 제대로 알게 됐으니까요.

장건의 정보 중에는 중국의 역사를 바꿔놓고, 실크로드의 전성기를 불러올 막강한 내용이 있었습니다. '대완에 좋은 말이 있다'라든가 '전 세계가 중국 비단을 원한다'는 정보였지요.

| 중국의 말 사랑 |

한나라가 흉노의 침입을 막아내는 데 어려움을 겪었다고 했죠. 그 원인은 말 때문이었어요. 날쌔고 튼튼한 말을 타고 속공을 하는 흉노의 전투력을 한나라 군대가 당해낼 수 없었던 겁니다. 시속 100킬로미터로 달리는 차와 시속 50킬로미터로 달리는 차가 경주를 한다고 생각해보세요. 동에 번쩍 서에 번쩍 나타나 공격한 뒤 사라지는 흉노 앞에 한나라 군대는 속수무책이었습니다. 그런데 장건이 들렀던 대완에 흉노의 말보다 좋은 말이 있다고 하니 솔깃했겠지요.

대체 어떤 말이 그렇게 뛰어났나요?

한혈마라 불리는 말이었는데, 중앙아시아산 말 품종 중 하나로 빠르

투르크메니스탄의 말 아할테케
오늘날 이 종의 말이 한혈마로 추정된다.

동제거마의장용, 2~3세기, 중국 감숙성 장액현 무위 뇌대한묘 출토, 감숙성박물관
돈황 근처에서 출토된 청동 말로, 사실적인 모습에서 빠른 말을 선망했던 중국인의 열망이 느껴진다.

기가 세계 최고였대요. 『삼국지』의 관우가 탔다는 적토마가 한혈마였죠. 믿거나 말거나지만 한혈마는 피부가 약해 달리다 보면 실핏줄이 터져 피가 땀에 섞여 흘렀답니다. 한자로 땀 한(汗) 자에 피 혈(血) 자를 써서 피처럼 붉은 땀을 흘리는 말이라는 거예요.

피를 흘리며 달리는 말이라니 끔찍해요.

오히려 중국인들은 그 모습에 환호했어요. 말을 향한 이들의 열망은 거의 광적이었습니다. 위와 같은 미술 작품이 무덤에서 잔뜩 나온 걸 보면 알 수 있죠. 얼마나 말을 중시했길래 부장품으로 저렇게 한 가득 만들어 묻었을까요.

한나라는 대완에서 한혈마 몇천 마리를 구해서 중국으로 끌고 왔어요. 그러고서 그 말로 흉노를 무찌르고 서역을 평정했습니다. 연이어

돈방석에도 올랐어요. 장건이 전 세계가 중국의 비단을 원한다고 올린 보고에 따라 적극적으로 비단을 수출하기 시작했거든요. 장건이 다녀온 길, 이름 그대로 실크로드를 통해서 말이죠.

아래를 보세요. 동서 교역로였던 초원길, 사막길, 바닷길이 있는데, 이 중 사막길을 실크로드의 핵심으로 꼽아요. 이 세 길은 중국에서 유럽, 엄밀히는 로마까지 이어졌다는 공통점이 있습니다. 세 길의 방향이 모두 로마로 향하죠. 결국 실크로드란 비단 생산지인 중국에서 비단을 애타게 원한 소비자, 즉 로마 사람들에게 향하는 길이라는 뜻이에요. 실크로드의 흥성은 흉노를 이기려 한 중국의 욕망과 중국 비단을 원한 로마의 욕망이 겹치며 벌어진 결과였습니다.

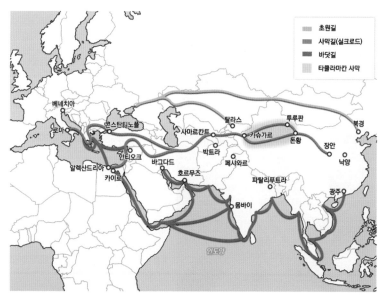

유럽과 아시아를 연결하는 세 개의 길
중국에서 실크로드를 거쳐 서아시아나 이집트가 있는 북아프리카에 도착한 상인들은 로마나 베네치아 등지의 상인들과 만나 거래했다. 그 과정에서 실크로드는 유럽 안쪽으로 뻗어나갈 수 있었다.

| 로마의 비단 사랑 |

그런데 로마제국이 중국산 비단에 열광한 이유가 있나요?

지금 우리가 보기에는 비단이 그렇게 특별한 물건인가 싶죠. 가격이
싼 건 아니지만 여유가 있다면 실크스카프라든가 비단으로 만든 옷

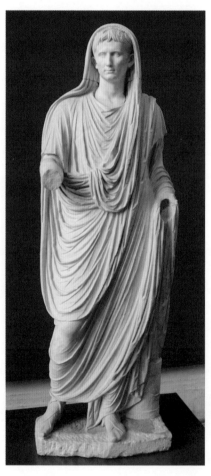

은 얼마든지 살 수 있으니
까요. 그렇지만 로마 사람
들의 사정은 달랐습니다.
왼쪽 로마 조각상이 입은
옷을 보세요. 바느질하지
않은 커다란 천을 겉옷으
로 몸에 둘렀어요. 이 차
림이 비단을 만나기 전 로
마 지배층의 모습이었습
니다. 이런 옷을 토가라고
하는데 주로 모나 리넨으
로 만듭니다.

**최고 사제로서의 아우구스투스, 기원전 10년
~기원후 1년, 로마국립박물관**
아우구스투스는 카이사르의 양아들로서 본
명은 옥타비아누스다. 카이사르의 뒤를 이어
로마 제1대 황제로 등극한 인물이다.

Ⅰ 상인의 길, 미술의 길

조각상으로 봐선 잘 느껴지지 않겠지만 당시엔 천을 짜는 기술이 발달하지 않아 옷감이 무겁고 재질도 거칠거칠했어요. 황제가 입던 토가도 별반 다르지 않았습니다. 방금 본 조각상만 해도 로마 초대 황제인 아우구스투스를 형상화한 겁니다.

황제라고 해서 더 화려한 옷을 입었을 줄 알았는데 의외네요.

로마에 비단이 전해지기 전에는 큰 차이가 없었던 거죠. 이 시기엔 직조 기술뿐만 아니라 염색 기술도 발달하지 않아서 옷 색깔도 매우 단순했습니다. 그런데 비단은 재질이 매끈매끈 보드라운 건 물론이고 가벼운 데다 색깔도 화려했어요. 비단옷을 입은 사람은 "난 너희랑 격이 달라!" 하면서 마음껏 뽐낼 수 있었을 거예요.

하긴, 저도 기왕 선물을 받는다면 실크스카프가 좋아요.

당시 로마에서 중국 비단의 인기는 상상을 초월했어요. 한때 로마제국 전체 예산의 10퍼센트를 비단값으로 썼다는 기록까지 있죠. 오죽했으면 남자들은 비단옷을 입지 말라는 금지령을 내린 적도 있다고 해요. 중국에서 로마까지 워낙 먼 길이다 보니 가격이 100배 이상 뛰어 부유한 귀족조차 비단을 사기 쉽지 않았답니다. 그 탓인지 옷에다 비단 조각을 붙이는 패션이 유행했다는 웃지 못할 이야기도 전해옵니다. 실크로드 근방에서는 병사 월급을 아예 비단으로 줬다는 기록도 있어요. 비단이 화폐 대신 쓰일 정도로 가치가 높은 물건이었

다는 걸 알 수 있어요.

직접 비단을 만들면 값도 싸지지 않았을까요?

중국 황실은 비단 만드는 방법이 새어나가는 걸 엄하게 단속했다고
합니다. 오늘날 국가적으로 반도체나 배터리 같은 첨단 기술을 숨기
고 보호하는 것처럼요. 그래서 실크로드에는 문익점이 목화씨를 숨
겨서 왔다는 일화처럼 중국에서 비단 제조 기술을 훔쳐왔다는 전설
이 떠돌곤 합니다. 아래 그림은 그런 전설 중 하나를 담고 있는데, 머
리카락 속에 누에를 감춰 중국 밖으로 반출했다는 이야기지요.
심지어 로마 사람들은 목화나무에서 목화솜이 나오듯 비단도 나무
에 주렁주렁 달린 열매일 거라 여겼대요. 설마 애벌레가 토한 실로
옷감을 만들었으리라곤 생각도 못 했나 봐요. 동방에만 있는 신비한

견왕녀도, 7세기, 호탄 단단윌릭 출토, 영국박물관
견왕녀(絹王女)의 '견' 자는 비단을 뜻하는 단어로, 실크로드의 도시국가 호탄으로 시집온 중국 공주가
누에를 머리카락 속에 숨겨서 왔다는 전설을 표현한 그림이다. 옛 중국에서는 누에와 뽕나무의 반출을
엄격히 단속했다. 외국으로 나가는 사람은 신분이 높다 할지라도 몸수색을 할 정도였다.

전 장훤, 도련도, 12세기 모본, 미국 보스턴미술관
비단을 생산하는 중국 여인의 모습을 담은 그림이다. 오른쪽에서부터 누에고치에서 뽑은 비단실을 부
드럽게 하기 위해 절구질하는 장면, 비단실을 정리하고 바느질하는 장면, 비단을 다림질하는 장면이 표
현돼 있다. 제목의 '도련'은 비단을 다듬어서 윤기 나고 매끄럽게 하는 일을 의미한다. 비단을 만드는 이
일련의 과정은 중국에서 오랜 세월 동안 유출이 금지돼 있었다.

나무에서 비단이라는 반짝거리는 천이 난다고 믿은 겁니다.

이해 가요. 저도 어릴 적에 누에고치로는 비단을 만들고, 고치 안에
있는 번데기는 먹는다는 걸 안 뒤 엄청 충격받았거든요.

그 이야기를 해주면 번데기를 잘 먹던 어린애도 깜짝 놀라더라고요.
비단과 번데기가 어떻게 연관된다는 건지 어리둥절해하면서요. 비단
제조 기술은 6세기경 서역에 전파돼 9세기엔 아랍이 점령한 시칠리
아로 전해집니다. 하지만 유럽의 한정된 지역에서만 생산돼 가격이
아주 비쌌지요. 조선시대 우리 선조들이 비단을 만들 수 있는 기술
이 있었음에도 삼베옷을 계속 입은 것과 같은 이유입니다. 그러나저
러나 중국 비단에 대한 로마제국의 관심은 일파만파 번져 정치마저
좌우합니다.

| 모두가 만든 길, 실크로드 |

한 무제가 세상을 떠난 지 60년이 흐른 기원전 27년, 아우구스투스가 처음으로 제정 로마의 황제 자리에 오르며 로마제국의 전성기를 엽니다. 아우구스투스는 클레오파트라와도 관련이 있어요.

세기의 러브스토리 주인공 클레오파트라요?

익숙한 이름이죠? 간략히 말하면 클레오파트라 이야기는 이집트가 로마에 점령당하고 아우구스투스가 황제로 등극하게 되는 과정입니다. 이집트를 노리던 로마의 두 세력가, 카이사르와 안토니우스가 클레오파트라와 사랑에 빠지는데, 카이사르가 암살된 후 결국 클레오파트라도 안토니우스와 함께 죽지요. 이후 권력을 잡은 아우구스투스는 혼란한 이집트를 정복합니다. 사실 이 비극은 권력 투쟁을 미화한 것일 뿐, 여기서 핵심은 전쟁이에요. 클레오파트라는 호시탐탐 이집트를 노리던 로마로부터 나름대로 나라를 지키기 위해 로맨스라는 계책을 펼쳤던 겁니다. 다 실패로 돌아가긴 했지만요.

클레오파트라의 러브스토리에 그런 깊은 뜻이 있었군요. 그래서 그게 실크로드랑 무슨 상관인데요?

그 과정에서 길이 개척되거든요. 그리스는 진작 손에 넣었고 이집트까지 집어삼킨 로마는 명실상부한 지중해의 패권자로 등극하게 되

지요. 어딘가를 정복한다는 건 자원이나 사치품을 손에 넣기 위한 방편이기도 합니다. 로마도 그 목적으로 새로운 정복지들을 들쑤시고 다녔습니다.

그런데 이 시기 로마제국의 북부 변방인 유럽에는 진짜 별게 없었어요. 로마 역시 관심을 서아시아로 돌립니다. 이 땅은 티그리스강, 유프라테스강이 계속 범람해서 무척 비옥해요. 덕분에 일찍이 메소포타미아 문명이 일어난 곳이죠. 기원전 1세기, 서아시아에서 로마제국과 힘겨루기를 했던 나라는 페르시아의 뒤를 이어 패권을 잡은 파르티아 제국이었습니다. 로마와 파르티아는 아래 지도처럼 서로 맞붙은 채 싸우기도, 사이좋게 지내기도 하며 300여 년이나 대치해요. 그 사이 자연스레 길이 생긴 거죠. 이 길이 실크로드와 연결되고요.

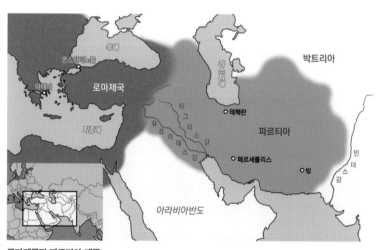

로마제국과 파르티아 제국
로마제국은 유프라테스강 유역까지 영토를 확장해 그 지역을 중심으로 실크로드 상인과 교역했다. 이 부근은 파르티아 땅이 됐다가, 로마 땅이 됐다가를 반복했다.

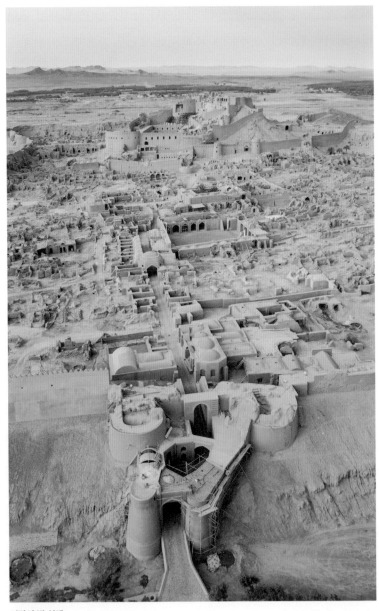

이란의 밤 성채
페르시아 제국 때부터 건설돼 성벽의 주요 부분이 파르티아 제국 시기에 만들어진 유적이다. 실크로드로 흥성했던 도시 중 하나다.

전쟁이 서로를 이어주기도 하다니 아이러니하네요.

그뿐인가요. 갈등을 빚는 와중에 새롭게 접하게 된 동방 문화에 로마 사람들은 눈이 휘둥그레졌어요. 로마와 중국을 잇는 길이 열리자 상인들이 이전보다 더 쉽게 자주 오가며 동방의 물건을 퍼 날랐지요. 그 중심에 비단이 있었던 거예요. 서방으로 가는 길목을 차지한 덕분에 큰 이득을 볼 수 있던 파르티아도, 동방과 거리를 좁힐수록 비단을 빨리 많이 얻을 수 있게 된 로마도 앞다퉈 실크로드를 개척하죠. 로마가 유프라테스강까지 진출한 이유기도 합니다.

실크로드도 중국이 나서서 개척한 길인 줄만 알았어요.

그렇게 생각하기 쉽지만 따져보면 중국은 비단을 생산해 공급하는 입장이었습니다. 수요가 있으니 비단을 만든 거죠. 그러니 길이 없어서 교역이 어려울 때 아쉬운 건 로마였지 중국이 아니었습니다. 어쨌든 중국은 공급자로서 최선을 다했어요. 수요자인 로마나 서아시아 사람들의 취향에 맞춰 비단을 제작했으니 말입니다.

중국에서 로마인의 취향에 맞춰 비단을 생산했다고요?

사려는 사람들이 원하는 걸 만들어야 잘 팔리지 않겠어요? 그 증거가 실크로드에서 출토된 비단에 남아 있어요. 중국산 비단으로 추정되는데, 비단의 무늬가 당시 중국인들의 취향과 거리가 멀어요.

옆 페이지가 그 비단입니다. 우선 새 무늬를 보세요. 중국인들은 새를 표현할 때 늘씬한 모습이나 날아가는 모습을 선호합니다. 아래 오른쪽 새와 같이 곡선미를 강조하는 게 보통이죠. 하지만 옆 페이지의 비단 무늬로 들어간 새들은 늘씬은커녕 병아리가 마주 보고 있는 것 같아요. 또, 새를 둘러싼 구슬 장식도 당시 중국풍이라 보기 어렵습니다. 구슬이 연결된 이 무늬를 연주문(連珠文)이라 하는데, 아래 왼쪽 페르시아 장식품에서도 볼 수 있어요. 페르시아 사람들이 미술품에 단골로 사용하던 장식 문양이지요. 한마디로 옆 페이지의 비단은 페르시아풍 장식을 선호한 고객의 취향에 따라 맞춤 생산한 거예요. 다시 강조하지만 실크로드의 탄생과 번영은 하나의 나라에 의한 게 아니라 이처럼 실크로드와 얽혀 있던 여러 나라, 여러 민족의 욕망이 모인 결과였습니다.

(왼쪽)새를 새긴 장식, 2~6세기(사산조 페르시아), 이라크 키쉬 출토, 이라크박물관
사산조 페르시아의 장식으로, 새를 둘러싸고 있는 구슬 장식이 눈에 띈다.
(오른쪽)동제도금상감주기(부분), 기원전 2세기(서한), 대운산 한묘 출토, 남경박물관
페르시아 미술품과 비교했을 때 새의 부리나 날개, 꼬리 등이 둥그스름하니 곡선이 강조돼 있다.

　　　　　　　　　　　　　　　　　　　Ⅰ 상인의 길, 미술의 길

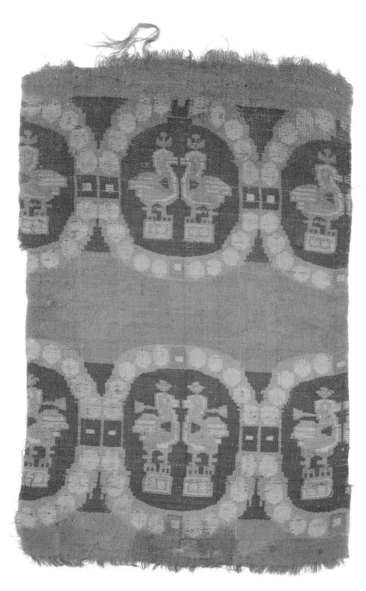

연주문과 새 무늬가 있는 비단, 7세기경, 투루판 아스타나 제134호묘 출토, 신장박물관
통통한 새 무늬와 그 둘레의 구슬 무늬가 로마나 페르시아 사람들의 취향을 보여주는 비단이다.

| 목숨과 맞바꾼 것 |

이러한 욕망을 현실로 만든 이들이 바로 상인들이었습니다. 사막에 난 실크로드를 가로지른 사람들이죠.

당연한 말이지만 비단이 아무리 귀해도 사람 목숨보다 귀하진 않습니다. 보통 사람들은 실크로드를 오갈 엄두도 내지 못했어요. 워낙 험난한 여정이었기에 탐험이고 뭐고 발조차 들이길 꺼렸지요. 상인들도 목숨이 소중하지 않았던 건 아닙니다. 앞서 봤듯이 동서 교역로는 실크로드 말고도 더 오래된 초원길도 있고, 다른 갈래길도 있었지요. 그런데 사막을 건너는 게 최선의 방법이었던지라 위험을 무릅쓰고 다녔던 것 같아요.

사막보다 더 무시무시한 게 있었다는 건가요?

다른 길에는 사막을 능가하는 위험이 도사리고 있었답니다. 오른쪽 지도를 보세요. 타클라마칸 사막 위에는 천산산맥이, 아래에는 곤륜산맥이 보입니다. 천산산맥을 넘는다고 해도 북쪽으로는 알타이산맥이 이어져요. 알타이산맥을 지나면 척박하기 이를 데 없는 고비 사막이 펼쳐지죠. 천산산맥은 이름부터 하늘 천(天) 자를 써서 '하늘만큼 높은 산'이라는 의미예요. 곤륜산맥은 어찌나 험난한지 '신선이 머무는 산'이라는 이름이 붙었어요.

페이지를 넘겨 방금 말한 지역의 사진을 보면 어떤 곳인지 더 생생하게 알 수 있을 겁니다.

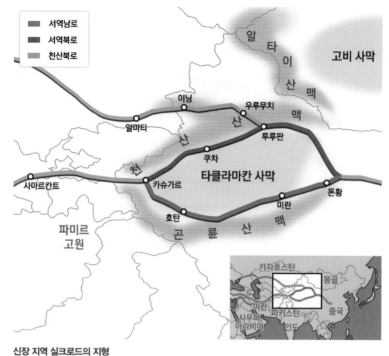

신장 지역 실크로드의 지형
산맥이 길을 가로막고 있어서 사막을 가로지르는 게 가장 빠른 길이었다.

말로만 들어도 첩첩산중인데요. 어디로 가야 할지 모르겠어요.

그게 핵심입니다. 산맥들과 고비 사막으로 가로막힌 길을 궁리해서 건널 바엔 타클라마칸 사막을 정면으로 돌파하는 게 그나마 빠른 길이었던 거죠. 이 사막을 위구르어로는 '들어오면 나갈 수 없는 곳'이라고 불렀지만 상인들은 사막을 택할 수밖에 없었어요. 그래서 오아시스 도시를 따라 길을 두 갈래 내서 사막을 건넜던 거예요. 타클라마칸 사막 북쪽에 있는 길은 서역북로, 남쪽에 있는 길은 서역남로라고 불렀지요. 나중엔 천산북로라고 해서 천산산맥을 넘어가는

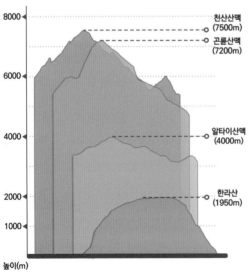

(위)고비 사막
아시아에서 가장 큰 사막으로 타클라마
칸 사막만큼이나 험난하다.
(아래)실크로드에 자리한 산맥들의 높이
한라산의 높이와 비교해보면 실크로드
에 있는 천산산맥, 곤륜산맥, 알타이산
맥이 얼마나 험준한지 알 수 있다.

(위)천산산맥 기련산맥이라고도 불리는데, 흉노어로 '기련'이 하늘을 뜻한 데서 천산이라는 이름이 유래했다.

(가운데)곤륜산맥 곤륜산맥은 아시아에서 가장 긴 산맥으로 알려져 있다.

(아래)알타이산맥 겨우 천산산맥을 넘었다고 해도 그 위에는 알타이산맥이 자리하고 있다. 곤륜산맥과 천산산맥에 비해 해발고도가 비교적 낮지만 그래도 험난한 산맥이다.

길이 하나 더 생기기도 합니다.

상인들 목숨이 열 개도 아닌데 이러면서까지 실크로드를 오가야 했던 건가요? 이해가 안 가요.

오늘날 실크로드 하면 동서양 문명 교역로로서의 역할이 강조됩니다. 비단을 비롯한 교역품과 미술이나 종교 같은 다양한 문화가 교류된 길로요. 더불어 우리가 기억해야 할 게 있습니다. 실크로드를 움직인 동력은 상인들의 '부'를 향한 욕망이었다는 걸요.
상인들의 이 욕망 덕분에 실크로드에서는 비단과 함께 수많은 미술품들이 오고 갈 수 있었어요. 실크로드뿐만 아니라 어느 곳이든 문명이나 미술의 발달 이면에는 필연적으로 부를 향한 욕망이 자리합니다. 실크로드는 위험하지만 그만큼 많은 부를 보장하는 길이기도 했던 거예요.

상인들이 얼마나 큰돈을 벌었길래 위험을 무릅쓸 정도였나요?

쉬운 예를 들어볼게요. 상인들이 하는 무역은 소위 중개무역이에요. 중국에서 100원을 주고 산 물건을 로마까지 무사히 가져간다면 그곳에서 10,000원에 팔 수 있었어요. 1년 일하면 원금의 100배를 버는 장사인데 도전해보고 싶지 않겠어요?

물론 능력이 없으면 언제라도 위험에 처할 수 있었으니 상인으로서 뛰어난 기술과 자질은 필수였죠. 그 재능 있는 상인들 대부분이 아랍이나 페르시아, 또는 중앙아시아 쪽 사람들이었습니다. 특히 현재 우즈베키스탄 사마르칸트 지역을 근거지로 삼았던 소그드인의 활약이 대단했어요. 이들은 원래 이란계 유목 민족이었죠. 사마르칸트는 중국과 유럽 한가운데에 있는 교역의 요충지로, 실크로드를 오가는

오늘날 우즈베키스탄의 사마르칸트
중앙아시아에서 두 번째로 큰 도시로, 실크로드 주요 길목에 있었다. 사마르칸트란 소그드어로 '바위 요새'라는 뜻을 지니고 있다.

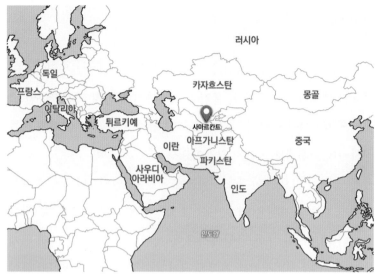

사마르칸트의 위치
사마르칸트는 중국과 유럽의 중간 지점에 위치한 동서 교역의 요충지였다.

상인이라면 꼭 들러야 하는 곳이었어요. 소그드인은 어릴 적부터 이곳에서 갖가지 훈련을 받으며 상인으로 성장해나갔습니다.

상인이 되는 데도 조기 교육이 필요했나 봐요.

그럼요. 타고난 자질도 중요하지만 외국어와 글쓰기, 셈은 기본이고 험난한 지형에 적응하는 법, 방향 감각 익히기 등 교육을 통한 지식도 갖춰야 했어요. 체계적으로 혹독하게 길러지니만큼 실크로드를 건너는 상인 중에는 소그드인이 많았습니다. 중국인이든 로마인이든 실크로드를 건널 때는 소그드인의 도움을 받을 수밖에 없었지요. 소그드인 없는 실크로드도 존재하지 않았을지 모릅니다.

요즘처럼 당시에도 상인들끼리 경쟁이 치열했겠는데요.

의외로 실크로드의 상인들은 경쟁하기보다 서로 돕는 관계였답니다. 아무리 유능한 상인이라도 혼자서는 실크로드를 건널 수 없었거든요. 교역품을 많이 못 싣는 건 물론 갑자기 출몰하는 도적떼에게 무방비로 당할 수도 있었어요. 실크로드의 상인들은 무역을 나갈 때 수백 마리에서 1천 마리에 이르는 낙타와 동행했다고 합니다. 낙타 등에 교역품을 가득 싣고서요. 홀로 낙타 1천 마리를 다 끌고 갈 수 없었을 테니 적어도 몇십 몇백 명의 상인들이 무리지어 움직였겠죠. 이런 상인 무리를 캐러밴, 혹은 대상(隊商)이라고 해요. 아래 사진처럼 행렬을 이루어 다녔지요.

최근 발레리 한센이라는 연구자는 낙타들을 몰고 가는 대상 무리는 현대인의 상상에 불과하다고 주장하기도 했어요. 저는 이 의견에 동의하지 않습니다. 적은 수의 낙타를 데리고 그 먼 거리를 오가며 교역을 해봤자 남는 게 있을까요? 오가는 길에 낙타가 죽는 일은 다반

사막을 가로지르는 낙타 행렬
사막에 낙타를 탄 사람들이 행렬을 이루고 있다. 먼 옛날 상인들이 실크로드를 건널 때 위험을 피하고 최대한의 이윤을 남기기 위해 이처럼 대규모 무리를 지어 이동했다.

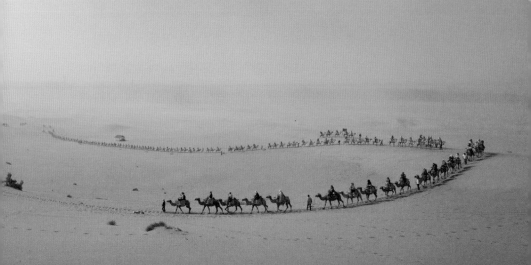

사였어요. 10마리를 데려가 8마리를 잃고 간신히 이윤을 남기는 것보다야 1천 마리를 끌고 가 200마리가 남는 편이 그래도 낫지 않겠어요?

기왕 목숨을 걸고 실크로드를 건널 거라면 한 번에 교역품을 왕창 싸들고 가는 게 나았다는 거군요.

네, 조금씩 여러 번 다니기보다는요. 거기다 장관이라고 할 만한 장면이 또 있었습니다. 낙타들이 동시에 목청을 높여 우는 때였죠. 낙타는 모래폭풍이 불어올 걸 본능적으로 알아채는 능력이 있어서 모래폭풍이 닥치기 전에 다 같이 운다고 해요. 이 울음소리가 상인들을 살렸지요. 낙타들이 한목소리로 울면 상인들은 펠트같이 두꺼운 천으로 얼굴을 칭칭 감싸 모래바람을 막았습니다. 까닥했다가는 모래에 얼굴이 파묻혀 질식사할 수도 있으니 말이에요. 실크로드는 이런 고난을 뚫고 가야 하는 길이었어요. 이 길 위에서 목숨을 거는 일이 이들에게는 일상이었습니다.

그 정도로 고생한다면 부자가 될 만하네요.

예나 지금이나 돈 벌기는 어려운 일이죠. 그렇지만 일하는 기쁨이 전혀 없던 건 아니었습니다. 사막의 오아시스 도시들을 마주할 때의 행복은 이루 말할 수 없었어요. 오아시스 도시는 사막을 횡단하는 상인들이 유일하게 쉴 수 있는 곳이었습니다.

사막은 오아시스를 감추고 있기에 아름답다는 말이 떠올라요!

실크로드 상인들에게는 그 말이 정말 와닿았을 겁니다. 모래밭만 주구장창 걷다가 오아시스를 만났다고 생각해보세요. '드디어 쉴 수 있구나! 지긋지긋한 모래더미에서 빠져나왔구나!'라는 생각에 무척 들떴겠지요. 안락한 숙소에서 입안에 고인 모래도 헹궈내고, 땀과 먼지도 씻어낸 다음 물도 벌컥벌컥 마셨을 거예요.

지금도 타클라마칸 사막에 오아시스가 있나요?

대부분은 모래에 묻혀 사라지고 일부 흔적만 남았습니다. 그래도 다음 페이지의 월아천 풍경으로 상상할 순 있어요. 월아천은 모래 한가운데에 솟은 오아시스예요. 최근엔 건물도 세워놨는데 작은 규모지만 낙타를 타고 사막길을 가던 상인 무리가 이걸 봤다면 어땠겠어요. 저도 실크로드에 답사 갔을 때 황량한 데서 갑자기 물이 보이니 반갑더라고요. 앞서 19세기 탐험가들이 찾아 헤맨 것도 수천 년 전에 번성했다가 사라진 이런 오아시스 도시였습니다.
옛날 오아시스 도시들은 세계 어디보다 풍요롭고 부유했어요. 밤낮없이 오가는 사람들로 북새통을 이뤘지요.

사람들이 모인 건 알겠는데 부유했다고요?

오아시스 도시에서는 상인들을 상대로 한 숙박업이나 음식점이 번성했습니다. 상인들로서는 이곳이 마음에 안 들어도 선택의 여지가 없었어요. 20일 고생해서 겨우 도착했는데 앞으로 20일은 더 가야 다른 오아시스를 만날 수 있는 상황인 겁니다.

상인들은 오아시스 도시에 머무는 동안 돈을 쓸 수밖에 없었어요. 예를 들어 낙타 1천 마리와 상인 200여 명이 한꺼번에 묵는다고 쳐요. 오늘날로 치면 호텔급 규모의 숙소나 중국식으로는 객잔 몇 채가 있어야 합니다. 그리고 잠만 자나요? 낙타나 사람이나 먹고 마셔야죠. 듣기로 낙타는 먹을 게 없을 때는 가죽이라도 뜯어 먹는다지

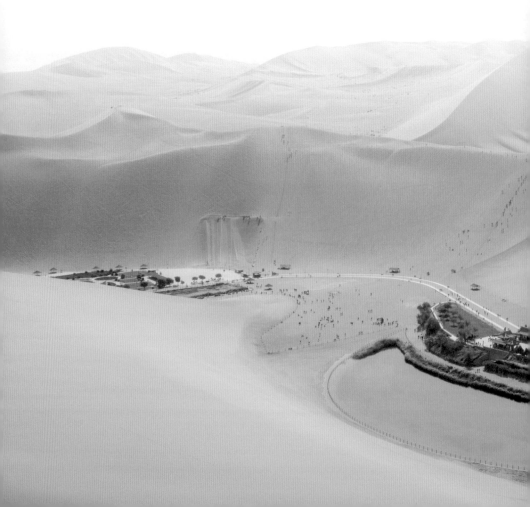

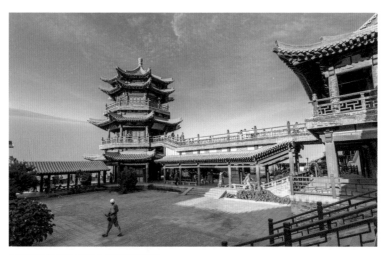

중국 돈황 월아천의 전경(아래)과 건물(위)
월아천의 건물은 현대에 와서 지은 것으로, 실제 실크로드에 있었던 건축물과는 양식이 완전히 다르다.
그러나 사막 한가운데에 건물이 서 있는 걸 봤을 때 상인들이 느꼈을 감정을 상상하기에 충분하다.

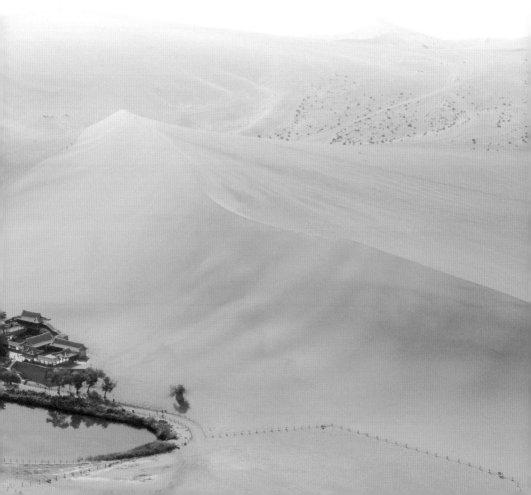

만 이왕 오아시스 도시에 왔잖아요. "낙타야 수고했다. 우리 앞으로 더 고생해야 하니 맛있는 음식 먹고 두둑히 배 좀 채우렴" 해야겠지요. 그러니 이들이 한 번 오갈 때마다 오아시스 도시들은 돈을 산처럼 벌었다고 생각하면 됩니다.

오아시스 도시에서 사업을 하는 사람들은 완전 독과점이네요.

뛰는 상인 위에 나는 상인이 있는 거죠. 더구나 오아시스 도시들은 통행세까지 받았어요. 상인들에게 며칠을 머무르는지도 보고하게 했답니다. 이 정보를 토대로 방문 허가를 내주고 때때로 감시하며 수입을 극대화했습니다. 와중에 상인들은 값진 물건과 낙타를 도둑맞을까 방어와 관리에 상당한 돈을 썼고요. 오아시스 도시 입장에서는 돈 놓고 돈 먹기였던 셈입니다. 오아시스 도시 자체가 그야말로 황금알을 낳는 거위였던 거예요.

이 정도면 권력자들이 오아시스 도시를 차지하려고 엄청 싸웠을 것 같은데요.

맞습니다. 그 땅을 차지하기만 해도 돈이 굴러드는 셈이라 힘 있는 사람들은 누구나 오아시스 도시에 군침을 흘렸습니다. 근처 웬만한 나라들은 다 오아시스 도시를 차지하기 위한 경쟁에 뛰어들었죠. 심지어 전쟁까지 일어날 정도였는데, 그렇게 치열하게 얻은 대가는 전쟁을 무릅쓸 가치가 충분했습니다.

I 상인의 길, 미술의 길

| 사라진 불상 |

오아시스 도시라는 부를 거머쥔 왕국의 위세가 어땠는지 확인해볼 수 있는 미술품이 아래에 있습니다. 아프가니스탄에 있던 바미안 대불이에요. 불상도 돈이 있어야 만들 수 있습니다. 큰 불상이면 말할 것도 없죠. 바미안 대불은 6세기경 에프탈이라는 유목 민족이 이 지역을 다스렸을 때 조성한 불상입니다. 이 불상이 우리 눈길을 사로잡는 건 무엇보다 어마어마한 크기 때문이죠. 불상 앞에 있는 사람과 비교해보세요.

사람이 있는 줄도 몰랐네요!

놀랄 만합니다. 높이만 55미터니까요. 오늘날 법규상 아파트 한 층 높이가 2.2~2.4미터라죠. 2.2미터로 치면 25층짜리 아파트 높이예요. 크기가 커서 그렇지 이 불상을 만드는 방법은 복잡하지 않습니다. 우선 암벽을 파 불상이

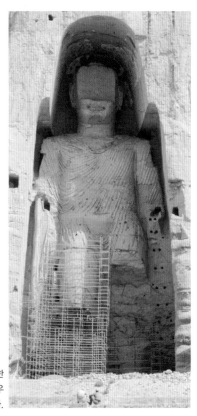

바미안 서대불, 6세기경, 아프가니스탄 바미안주
감실을 판 뒤 암석에 진흙을 붙여가며 만든 거대한 불상이다. 바미안 서대불은 아프가니스탄어로 우주에 비치는 광명이라는 뜻의 '살살'이라고 불린다.

들어갈 공간을 마련합니다. 이렇게 움푹 판 공간을 감실이라고 해요. 그리고 나서 불상 모양으로 암석을 조각한 뒤, 그 위에 지푸라기 섞인 진흙을 두툼하게 붙여가며 세부를 만듭니다. 그 후 표면을 매끈히 다듬고, 석회나 스투코를 덧바르면 완성이에요. 스투코는 석회에 대리석 가루와 진흙을 섞어 만든 마감재로, 요즘도 건축물 외벽에 바른다더군요. 쉽게 석회라고 생각하면 됩니다.

사진에 보이는 불상의 얼굴이 유독 일직선으로 깨진 게 묘하네요.

자를 대고 자른 것처럼 반듯하게 깨진 걸 보면 얼굴 위쪽만 나무로 만들어 따로 부착했던 걸로 추정합니다. 그리고 이 불상 옆에 커다란 불상이 하나 더 있었어요. 오른쪽을 보세요.

아까 본 거랑 똑같은 불상 아닌가요?

거의 똑같은데 오른쪽 불상은 높이가 38미터예요. 좀 전에 본 55미터 불상은 서쪽에 있어서 서대불, 이 38미터 불상은 동쪽에 있어서 동대불이라 하죠. 6세기에 25층 높이와 17층 높이의 아파트를 한 동씩 올린 거나 다름없는 겁니다.

그런데 불상에 난 저 구멍들은 뭔가요?

석회 마감재를 붙이기 위해 나뭇가지를 박았던 자국입니다. 석회는

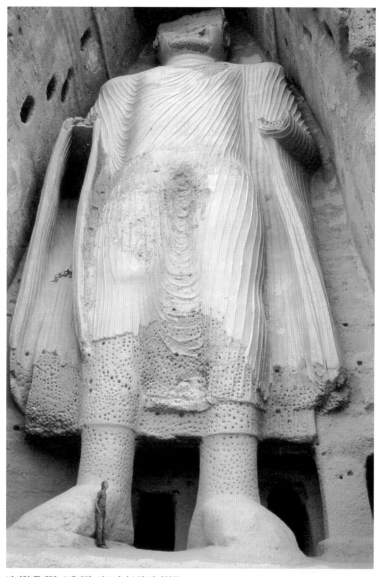

바미안 동대불, 6세기경, 아프가니스탄 바미안주
바미안 동대불은 아프가니스탄어로 성모라는 뜻의 '샤마마'라 불리며, 서대불과 마찬가지로 감실을 판
뒤 암석에 진흙을 붙여가며 만들었다.

그냥 바르면 주르륵 흘러내려서 모양을 만들 수가 없거든요. 아래 세부 사진에서 매끄러운 부분과 구멍 난 부분의 두께가 차이 나는 게 석회 마감재를 발랐던 흔적 때문이에요. 마감재가 남은 쪽은 매끄럽고 두텁지만, 떨어져나간 쪽은 구멍이 숭숭 나 있고 얇습니다.

저도 처음엔 저 구멍이 뭔가 싶었어요. 불상에다 대고 사격 연습을 한 줄 알았다니까요. 이게 터무니없는 상상도 아니에요. 오른쪽 텅 빈 공간 사진이 바미안 대불의 최근 모습입니다.

불상이 어디 갔죠?

안타깝게도 바미안 대불은 2001년 탈레반의 집중 폭격으로 파괴되고 말았습니다. 이제는 사진으로만 볼 수 있는 인류 문화유산이 돼버렸죠. 이슬람교도 가운데 기본 교리를 최고 가치로 여기는 엄격한 원리주의자인 탈레반은 쿠란의 율법을 내세워 타 종교의 상들을 가

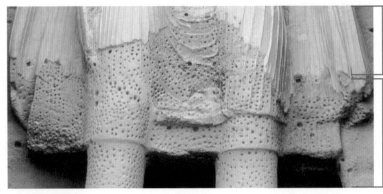

스투코가
남은 부분

스투코가
떨어진 부분

바미안 동대불의 세부
석회 마감재, 즉 스투코가 떨어져나간 부분과 남아 있는 부분의 두께 차이가 확연히 보인다.

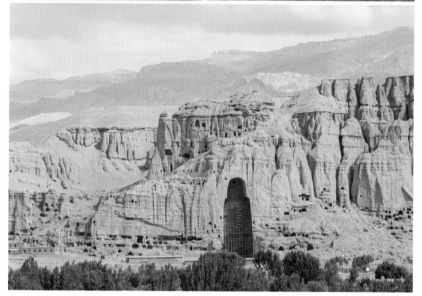

오늘날 바미안 대불

위 왼쪽 사진이 서대불이 있던 자리, 위 오른쪽 사진은 동대불이 있던 자리다. 바미안 대불은 탈레반의 폭격으로 파괴돼 더 이상 모습을 볼 수 없어 안타까움을 자아낸다.

아래 사진은 서대불을 복원하고자 불상 자리에 시설물을 세운 모습이다.

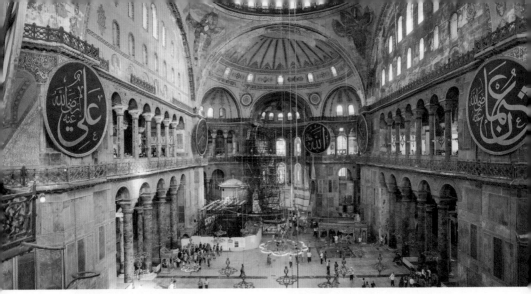

튀르키예 아야 소피아 모스크의 내부
과거 그리스도교에서 만든 성상 위에 이슬람 문자를 붙였다. 이슬람교는 신의 형상을 만드는 걸 금지해
성상 모자이크화가 그려져 있던 아야 소피아 모스크의 벽면에 회칠을 했지만 현재는 일부를 복원해서
아름다운 모자이크화의 모습을 볼 수 있다.

차 없이 파괴했어요. 이슬람교는 '우상을 숭배하지 말라'는 율법을
가장 강조하기 때문에 이슬람 문화권에서는 회화와 조각 속 인물 표
현을 완전히 금지했어요. 튀르키예의 아야 소피아 모스크만 해도 성
상을 없애고 그 자리에 이슬람 글자를 붙여놓았어요.

우상 숭배를 금지한다고 해도 있는 걸 파괴할 필요까지는 없잖아요.
불상이 있던 자리가 비어 있는 걸 보니 괜히 마음이 쓰여요.

| 실크로드를 장악하라 |

바미안 대불이 파괴되던 순간 전 세계가 얼마나 참담해했는지 기억
이 생생합니다. 바미안 대불은 크기만 큰 게 아니라 아프가니스탄의

한 시대가 담긴 매우 중요한 미술 작품이었어요. 대불이 만들어지던 당시 이 지역을 차지한 나라가 지닌 부의 상징이었죠. 이런 엄청난 크기의 불상을 만들려면 한두 푼으로는 어림없었을 테니까요. 그 부유한 나라가 바로 에프탈 왕국이었습니다.

아프가니스탄은 탈레반 때문에 위험한 나라라고만 생각해왔는데, 금관을 비롯한 고대의 유물과 유적이 많은 나라인 것 같아요.

실크로드가 번성했던 1~9세기경에는 지금과 상황이 달랐어요. 실크로드 일대의 도시들은 어마어마한 부를 누렸습니다. 오늘날로 치면 중개무역으로 발전한 홍콩 같았던 거죠. 에프탈 왕국은 5~8세기경 무시무시한 전투력을 기반으로 아프가니스탄을 포함해 실크로드 오아시스 도시 대부분을 평정했지요. 그렇게 쌓은 부로 바미안 대불을 제작해 자신들의 힘을 과시했습니다. 아래 지도를 보세요.

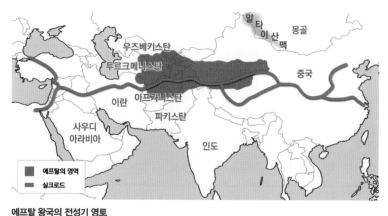

에프탈 왕국의 전성기 영토
실크로드가 지나는 한가운데 핵심 지역을 에프탈 왕국이 차지했다.

실크로드를 차지하고 있었군요.

여러 세력이 실크로드를 둘러싸고 전쟁을 벌인 때 이 일대를 차지하는 게 쉬운 일은 아니었어요. 그만큼 에프탈은 강했습니다. 에프탈은 흔히 훈족의 일파로 여겨 영어로는 '화이트 훈', 우리말로는 '백훈족'이라고 불러요. 이들은 알타이산맥 부근에 살던 유목 민족이었는데, 그 지역의 기후가 점점 살기 어렵게 변하자 남하해 일부는 유럽으로, 나머지는 아프가니스탄으로 이동한 걸로 추정합니다. 유럽에 도착한 이들은 유럽 전 지역을 위협하며 게르만족의 대이동을 불러일으켰어요. 그 결과 서로마제국은 멸망에 이르게 되죠. 세계사의 대변혁을 불러온 겁니다.

사건이 꼬리에 꼬리를 물고 무슨 도미노처럼 벌어지네요.

그렇죠. 한편 아프가니스탄 쪽에 내려온 에프탈도 흉노의 일파라고 하는 연구도 있습니다. 흉노든 아니든 당시 중국과 중앙아시아를 위협하고 나아가 인도까지 혼란에 빠뜨린 주역이었다는 건 분명합니다.

만약 에프탈이 흉노였다면 무서운 사람들인 건 틀림없군요.

이들의 모습을 한번 찾아볼까요? 오른쪽 위는 에프탈 왕의 초상이 새겨진 인장입니다. 눈이 탁 치켜 올라간 게 매섭게 생겼어요. 이 인장에서 주목할 건 에프탈 왕의 왕관이에요. 바닥에 누운 초승달 위

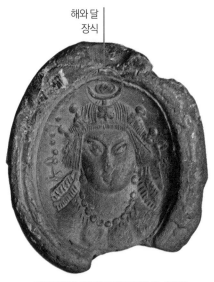

해와 달
장식

에프탈 왕의 초상이 새겨진 인장, 5~6세기
에프탈 왕이 쓴 왕관은 페르시아 왕관과 유사
하다.

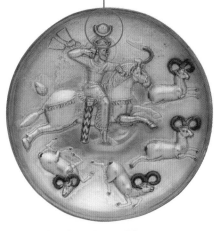

해와 달
장식

**양을 사냥하는 페르시아 왕을 새긴 그릇, 5~6
세기(사산조 페르시아), 이란 출토, 메트로폴
리탄미술관**
바닥에 누운 초승달 위에 해같이 생긴 둥그런
모양을 얹은 왕관을 쓴 왕의 모습이 특징적인
사산조 페르시아의 은제 그릇이다.

에 동그란 해가 있는 모양이죠. 해와 달
이 있다고 해서 이런 장식의 관을 일월
식(日月飾) 보관이라고 해요. 귀 옆으로는
끈 같은 게 내려와 있군요.

일월식 보관은 실제로 페르시아 군주들
이 썼던 왕관입니다. 아래는 페르시아 왕
이 사냥하는 모습을 새긴 은접시예요.
에프탈 인장에 새겨진 것과 똑같은 왕관
을 썼습니다. 팔 뒤쪽으로 흩날리는 끈도
보이고요.

에프탈 왕국과 페르시아는 어떤 관계가
있나요?

에프탈이 실크로드를 차지했을 때 그 영
토의 일부는 사산조 페르시아 땅이었어
요. 파르티아의 뒤를 이어 들어선 사산이
라는 왕조가 페르시아 땅에 나라를 세
웠는데 에프탈이 그 땅을 빼앗은 거죠.
이를 계기로 에프탈은 자신들과는 다른
페르시아 문화를 새로이 접했어요. 그러
곤 과감히 수용했습니다. 에프탈의 인장
에 새겨진 왕의 초상과 비슷한 그림이 바

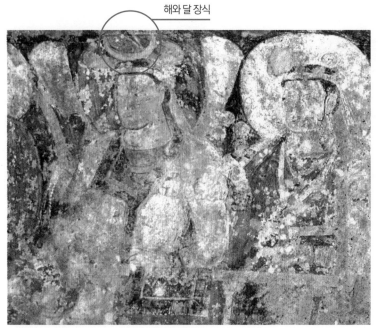

해와 달 장식

에프탈의 왕과 왕비, 6세기경, 아프가니스탄 바미안주
오른쪽에 있는 왕비는 마모돼 거의 보이지 않지만, 가운데의 왕은 일월식 보관을 쓴 걸 확인할 수 있다.

미안 대불 감실 벽화에서도 발견됐지요. 위를 보세요. 이게 바미안 대불 감실 벽화예요. 마모되긴 했지만 에프탈의 왕과 왕비임을 알 수 있어요. 펑퍼짐한 얼굴형이 인장 속 인물과 유사하죠. 게다가 그림 속 왕은 초승달 위에 해가 올라간 모양의 왕관을 썼습니다.

에프탈 왕은 지금껏 본 왕관 중에서 페르시아의 왕관이 가장 좋아 보였나 봐요.

그럴 수 있죠. 독특하고 근사해 보이잖아요. 그런데 이게 또 우리나라 국보 반가사유상과 연결됩니다. 오른쪽 반가사유상이 머리에 쓴

Ⅰ 상인의 길, 미술의 길

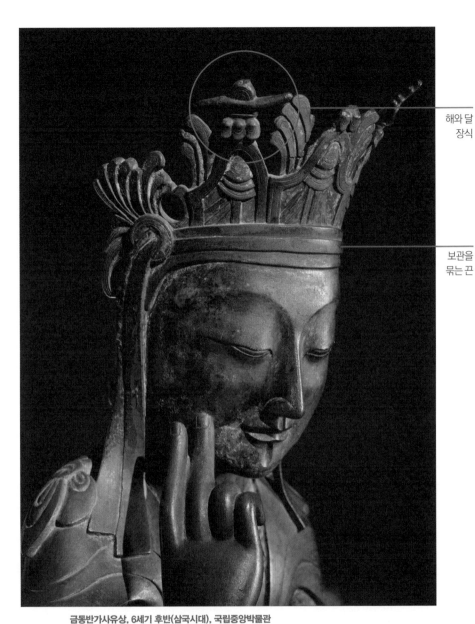

해와 달
장식

보관을
묶는 끈

금동반가사유상, 6세기 후반(삼국시대), 국립중앙박물관
보관 꼭대기에 해와 달 장식이 보인다. 위의 해와 달 장식이나 귀 옆으로 흘러내린 끈이 에프탈 왕의 왕
관과 유사하다.

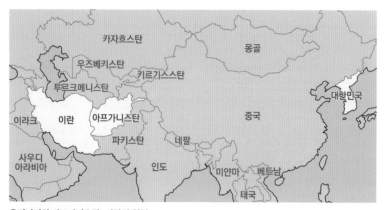

우리나라와 아프가니스탄, 이란의 위치
육로를 통해 이란에서 우리나라로 오기 위해서는 아프가니스탄을 지나야 한다.

관을 잘 보세요. 초승달에 동그란 해 모양, 귀 옆으로 내려오는 끈도 에프탈 왕의 왕관과 유사합니다.

지금껏 우리는 이런 장식 모티프가 나오면 자연스레 페르시아와 연관 짓곤 했어요. 과거 페르시아는 방대한 영토를 거느리고 위세를 떨친 제국이었잖아요. 그런데 페르시아와 우리나라 중간에 있던 에프탈도 비슷한 시기에 같은 걸 만들었던 거예요. 거리상으론 우리나라에서 페르시아, 즉 오늘날의 이란보다 아프가니스탄이 더 가깝습니다. 중국령을 넘자마자 곧장 아프가니스탄이고, 그다음 이란이 나옵니다. 그러니까 아프가니스탄에서 모든 게 해결이 되면 굳이 페르시아까지 갈 필요가 없어요. 페르시아식 모티프가 등장했을 때 무조건 페르시아와 연결하는 게 오히려 선입견일 수 있습니다. 우리 반가사유상이 페르시아에서 직접 영향을 받았든, 페르시아에서 에프탈을 거쳐 영향을 받았든 당시 세계가 연결돼 있었다는 점이 놀랍지요.

I 상인의 길, 미술의 길

우리나라까지 영향을 미쳤을 수도 있다니 에프탈이 새삼 대단하게 느껴져요.

이번 강의도 이쯤에서 마무리해봅시다. 여기서는 에프탈이 이 시기 지녔던 부와 권력, 영향력이 실크로드로부터 비롯됐다는 걸 강조하고 싶었습니다. 황금알을 낳는 오아시스 도시들을 에프탈이 차지하면서 이 도시들이 거둔 수익은 에프탈의 주머니로 들어갔죠. 고작 300년 조금 안 되는 세월 동안 실크로드 일대를 다스리며 에프탈은 바미안 대불과 같은 불상을 만들었어요. 그만큼 어마어마한 부를 단시간에 쌓았다는 뜻이겠지요.

에프탈 왕조가 불교를 열렬히 숭상한 건 아닙니다. 하지만 불교를 탄압하지도 않았으니 대불 조영이 가능했던 거예요. 이렇게 본다면 실크로드는 중국과 로마를 잇는 단순한 통로가 아니란 걸 알 수 있죠. 주변 나라들에게 막대한 부를 선사하고, 미술과 문화를 전파하는 길이기도 했던 겁니다.

결국 돈이 실크로드를 탄생시키고 성장시켰던 거군요. 사람은 정말 돈에서 벗어날 수 없나 봐요.

맞습니다. 심지어 미술도 거기서 완전히 자유로울 수 없어요. 우리는 미술을 떠올릴 때 미적인 감각이라든가 비할 데 없는 아름다움, 세속과는 거리가 먼 성스러운 무언가로 생각하는 경향이 있죠. 그렇지만 에프탈 왕조가 돈이 없었다면 바미안 대불을 만들 수 있었을까

요? 슬픈 사실이지만 가난한 나라에서는 미술도 발전하지 못합니다. 먹고살기 바쁜데 미술이 눈에 들어올 리 없잖아요. 가난해야 예술을 한다는 말은 낭만화된 허구인 셈이죠. 그런 의미로 실크로드 역시 낭만적인 길만은 아니었어요. 생존의 길이자 욕망의 길이었지요. 그럼에도 우리가 수천 년 전의 실크로드를 언급하는 이유는 전혀 다른 마음을 지니고 이 길을 걸은 사람들이 있었기 때문입니다. 부를 좇지도, 이득을 좇지도 않은 순수한 마음. 부처를 사모하는 마음만으로 목숨을 걸고 실크로드를 건넌 이들. 바로 부처의 법을 찾아 떠난 승려, 구법승들이죠. 이들은 그 힘든 타클라마칸 사막을 지나 부가 반짝이는 서쪽이 아니라 인도로 향했습니다.

구법승에 의해 실크로드는 단순히 물건이 오가는 교차로를 넘어 문화가 다채롭게 뒤섞이는 곳이 됐어요. 에프탈 왕국이 만든 거대한 불상과 사막을 거쳐 인도로부터 중국으로 전해진 미술이 그걸 증명합니다. 우리도 구법승의 발길을 따라 인도로 향해볼까요? 이제 지극히 세속적인 교역로에서 성스러운 진리를 찾아간 사람들의 이야기가 펼쳐집니다.

한 무제의 명으로 낯선 길을 떠난 장건의 발걸음에서 실크로드가 본격적으로 열렸다. 수많은 비단이 실크로드를 건너 로마로 전해졌다. 오아시스 도시들은 실크로드를 오가던 상인을 상대로 장사해 큰 부를 획득했다. 이 지역을 차지했던 에프탈 왕국의 왕관은 우리나라 반가사유상의 보관과 유사하다.

• 장건의 모험

기원전 139년 장건이 한 무제의 명을 받아 흉노를 물리칠 방안으로 월지와 동맹을 맺기 위해 실크로드로 떠남. ⋯→ 흉노에게 붙잡힘. ⋯→ 월지가 동맹을 거절. ⋯→ 흉노에게 또다시 붙잡히지만 아내와 도망쳐 한나라로 돌아감. ⋯→ 황제에게 대완에 좋은 말이 있으며, 전 세계가 중국 비단을 원한다는 내용을 포함해 서역에 관한 정보를 보고함.

〔참고〕 대완의 우수한 말 품종을 한혈마라고 부름.

• 로마인의 비단 사랑

비단이 로마에서 선풍적인 인기를 끎. 이집트를 정복하고 서아시아로 진출한 로마는 파르티아 제국과 오랜 시간 반목. 이 과정에서 길이 형성돼 실크로드와 연결됨.

연주문과 새 무늬가 있는 비단
❶ 중국에서 선호하는 새 모양과 다른 스타일의 새 무늬가 장식됨.
❷ 새를 둘러싸고 있는 구슬 장식은 페르시아풍 양식임.
⋯→ 중국은 로마나 페르시아 소비자를 염두에 두고 수출용 비단을 만들었음.

• 위대한 도시, 거대한 불상

오아시스 도시 사막을 건너는 상인들을 상대로 장사하며 엄청난 부를 축적.

바미안 대불 6세기경 유목 민족 에프탈이 다스렸던 시절 만들어진 불상. 바미안 서대불은 55미터, 동대불은 38미터.
⋯→ 2001년 탈레반의 폭격으로 파괴됨.

• 우리와 가까운 에프탈

에프탈 왕의 초상이 새겨진 인장 초승달을 아래로 뉘어놓은 모양 위에 동그란 해가 있는 일월식 보관을 씀. 귀 옆으로는 끈이 내려옴.

반가사유상 반가사유상이 쓴 관이 에프탈 왕의 보관과 유사함. ⋯→ 페르시아의 일월식 보관이 아닌 에프탈을 거쳐 우리 반가사유상에 영향을 미침.

기원전 1세기경
금관

아프가니스탄의 틸리야 테페 유적에서 발굴된 금관. 얇은 금판을 오려서 만든 구슬 장식이 특징이다. 신라 금관에 영향을 준 걸로 추정된다.

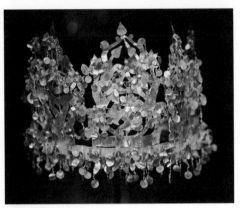

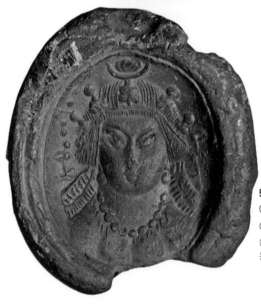

5~6세기
에프탈 왕의 초상이 새겨진 인장

에프탈은 페르시아의 영향을 받아 일월식 보관을 쓴 왕의 모습을 인장에 새겼다. 이후 일월 장식은 동북아시아로 전해져 미술에 반영됐다.

알렉산더 대왕 동방 원정 시작	흉노에게 패한 월지족 남하	아우구스투스에 의해 제정 로마 성립	에프탈이 실크로드 장악
기원전 334년	기원전 177년경	기원전 27년	5세기

	기원전 139~126년	기원전 40~10년	220년
	장건 서역 파견	고구려, 백제, 신라 건국	한나라 멸망

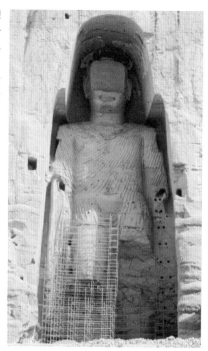

6세기경
바미안 대불

당시 실크로드를 차지한 에프탈의 위상과 부유함을 보여주는 불상이었으나, 2001년 탈레반의 폭격으로 완전히 파괴돼 더 이상 그 모습을 볼 수 없게 됐다.

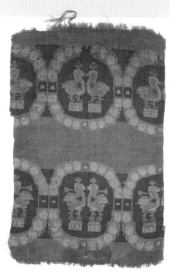

7세기경
연주문과 새 무늬가 있는 비단

실크로드 출토품이지만 중국에서 만들어진 비단으로 추정된다. 연주문 장식과 중국적이지 않은 새의 형태는 이 비단이 주문자의 취향에 맞춰 제작됐음을 알려준다.

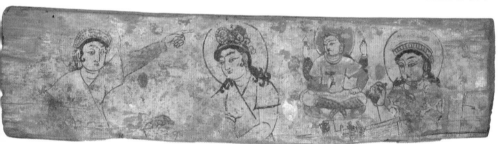

7세기
견왕녀도

호탄에 시집온 중국 공주가 누에를 머리카락 속에 숨겨 가져왔다는 전설을 표현한 그림이다. 일찍이 호탄에서 비단 직조가 이루어졌음을 보여준다.

서역의 이슬람화 시작

7세기

618년

당나라 건국

프르제발스키
서역의 로프노르 호수
발견을 발표

1877년

리히트호펜
실크로드 명명

스벤 헤딘
실크로드 첫 탐험

1895년

II

어둠은 성스럽고
공간은 신성하다

- 인도의 석굴사원 -

신과 황금, 닻을 내린 배들의 고장,

사람들의 염원을 모아 가장 사치스럽게 신을 찬양한 도시,

풍요의 바다, 그 한가운데 뭄바이가 있다.

그러나 어떤 비극은 축복으로부터 오듯

어둠 속에서 참혹한 운명을 겪은 도시.

두 개의 이름, 두 개의 얼굴, 두 개의 운명을 가진 도시,

눈물은 선명하고 도시는 아름답다.

— 뭄바이, 인도

스스로를 등불로, 불법을 등불로 삼거라.

(自燈明 法燈明)

– 석가모니가 제자들에게 남긴 마지막 설법

01

우주의 중심, 생명의 근원

#구법승 #로마슈 리시 석굴 #초기 석굴사원
#차이티야 #비하라

전국 곳곳의 문화유산을 찾아다니다 보면 유적지가 있다는 게 믿기지 않는 장소에 엄청나게 공들여 만든 건축물을 이따금 마주하게 됩니다. 경주 불국사의 석굴암이 대표적이지요. 토함산 중턱까지 힘들게 올라가 석굴암을 보면 감탄과 함께 굳이 이렇게 할 필요가 있었나 하는 삐딱한 마음이 슬몃 들기도 해요.

석굴암은 위대한 유적이잖아요? 그걸 부정적으로 보다니….

다시없을 문화유산이죠. 하지만 단지 불상을 모시는 게 목적이었다면 목조 건축물을 짓는 정도로 충분했을 텐데, 꼭 석굴을 만들 필요가 있었을까요? 석굴암은 토함산 자락에 지은 '인공' 석굴입니다. 미리 석굴의 각 부분을 조각한 뒤 조립해 만들었어요. 돌 중에서도 단단하기 그지없는 화강암으로 말이에요. 8세기 신라의 기술력으론 석

1930년대에 촬영된 석굴암
석굴암은 미리 조각해놓은 화강암들을 가져다 석굴 모양으로 쌓아 조성한 인공 석굴이다. 오늘날엔 석굴 입구 쪽에 목조 건축물을 세워서 굴의 형상이 가려졌지만 옛 사진에서는 좀 더 확실히 보인다.

굴암 조영이 얼마나 어려운 일이었을지 상상이 안 갈 정도예요.

그러면 왜 그 고생을 사서 한 건가요?

불교적 이상향을 구현하겠다는 원대한 포부를 품고 반드시 그 이상을 석굴로 표현해야 한다고 생각했던 거죠. 당시 사람들에게 불교가 엄청난 영향력을 발휘했기 때문입니다. 석굴암이 지어진 8세기보다 훨씬 이른 시기에 중국에서는 오른쪽과 같은 석굴을 만들었어요.

바위산에 구멍이 숭숭 뚫렸네요. 설마 저게 다 석굴인가요?

네, 이 중에는 '신라상감'이라 새겨진 석굴도 있었습니다. '신라인이

불상을 모셔놓은 방'이라는 뜻이니 그 석굴을 만든 사람은 신라인 승려였을 확률이 매우 높아요. 그렇다면 신라 승려는 어쩌다 중국까지 가서 석굴을 판 걸까요? 아마도 그 승려는 구법승이었을 거예요. 구법승이란 한자로 구할 구(求) 자에 부처의 가르침을 뜻하는 법(法) 자를 써서 '부처의 가르침을 구하는 승려'를 말해요.

부처의 가르침을 찾으러 중국에 갔어요? 인도도 아니고요?

처음에야 석가모니의 탄생지인 인도에 진리가 있다 믿고 실크로드를 거쳐 인도로 향했겠죠. 그러나 시간이 흐르며 승려들은 인도까지 가지 않아도 불법을 구할 수 있다는 걸 알게 돼요. 인도에 직접 다녀온 당나라 승려가 중국에 있다는 이야기를 들었거든요. '옳다구나 중국만 가도 중요한 건 다 얻을 수 있겠네' 했던 겁니다.

중국 낙양의 용문 석굴사원
5세기 말 처음 조성돼 당나라 때 대부분이 만들어졌다. 측천무후로 잘 알려진 중국 유일의 여성 황제 무측천이 후원한 봉선사동을 중심으로 크고 작은 굴이 암벽에 가득하다.

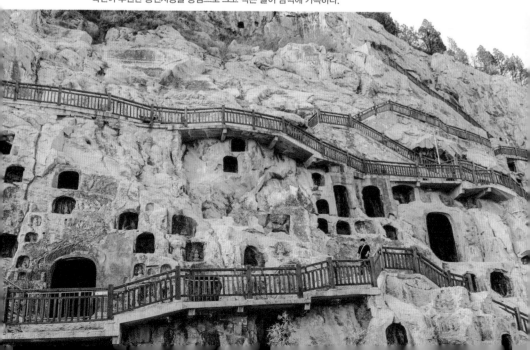

인도에 갔다 온 그 승려가 현장입니다. 『서유기』 알죠? "치키치키차 카차카 초코초코촉" 하는 노래로 유명한 애니메이션 〈날아라, 슈퍼보드〉의 원작이 『서유기』입니다. 이름 그대로 '서쪽', 그러니까 서역을 다녀온 기록인데, 어쩌면 손오공, 저팔계, 사오정 같은 등장인물의 이름이 더 익숙할지도 모르겠군요. 『서유기』는 이 셋이 승려 삼장법사를 만나 인도로 가는 길에 벌인 좌충우돌 모험 이야기죠.

그래서 『서유기』가 현장 스님과 어떤 관계가 있나요?

삼장법사가 승려 현장입니다. 픽션과 현실이 같지는 않지만 부처의 가르침을 구하겠다며 인도로 향한 현장의 여행담이 『서유기』의 줄거리예요. 저팔계의 난투극과 손오공의 활약상에 가슴 뛰는 시절을 보낸 분이 많을 텐데 사실 주인공은 누가 뭐래도 현장인 거죠.

그런데 왜 현장을 삼장법사라고 부르는 건가요?

그건 전적으로 손오공 탓입니다. 본래 '삼장'은 경장, 율장, 논장이라는 세 가지 '장', 즉 불교 경전과 계율, 그 해석에 대한 지식을 다 갖춘 승려를 높여 부르는 호칭이에요. 여기서 경은 경전, 율은 지켜야 할 계율, 논은 경과 율에 대한 해석을 의미합니다. 국가 석학이나 다름없는 승려란 뜻이죠. 손오공은 현장을 존경한다며 이름 대신 존칭으

로 현장을 불러댔어요. "삼장법사!"라고요. 그러다 보니 삼장법사가 현장의 이름인 것처럼 각인돼버린 거지요.

실제 현장에게는 '오공'이라는 제자도 있었답니다. 손씨는 아니었지만요. 실크로드에 있던 고창국이라는 나라의 왕이 추천한 제자라죠. 인재를 국비 유학생으로 보낸 셈이라고도 볼 수 있겠네요.

다른 나라 왕이 제자까지 추천할 정도면 확실히 현장이 보통 승려는 아니었나 봐요.

괜히 『서유기』의 주인공이겠어요? 현장은 배짱이 대단한 사람이었습니다. 인도행 자체가 황제의 명을 거스르고 국경을 넘었던 거니까요. 현장은 꾸준히 '저는 인도에 가고 싶습니다. 가서 부처님의 가르침을 구하게 해주십시오'라는 내용의 상소를 올렸으나 황제가 허락을 안 했어요. 당시는 당나라가 건국된 지 얼마 안 된 때여서 정치적으로 불안정했어요. 그 때문에 나라 밖 여행을 엄격히 통제했습니다.

그런 상황에서 여행을 감행했다니 대단하네요.

629년 중국을 떠날 때 현장은 고작 스물일곱이었어요. 여행은 장장 17년간 이어졌습니다. 왕복 여행 거리만 2만 5천 킬로미터에, 여행 중 들른 나라는 110개국에 달했죠. '진주라 천리길'이라는 옛말이 있는데 서울에서 경상남도 진주까지가 1천 리쯤 된다는 뜻이에요. 1천 리가 약 400킬로미터니, 2만 5천 킬로미터는 그 길의 63배나 되는 거

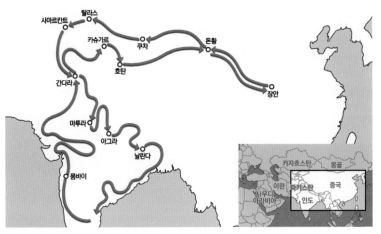

현장이 여행한 경로
현장은 장안에서 출발해 실크로드를 타고 오늘날 우즈베키스탄의 사마르칸트를 거쳐 인도로 갔다가 다시 중국으로 돌아왔다.

리입니다. 어마어마하게 먼 길을 걸어서 간 거예요. 그것도 실크로드를요. 위 지도는 현장의 여행 경로를 담고 있습니다.

살아 돌아온 게 기적이었네요.

645년 현장은 오십 대를 바라보는 나이에 고국으로 돌아왔습니다. 떠날 때는 죄인처럼 몰래 떠났으나 귀국길은 성대했어요. 인도에서 가져온 부처의 사리와 각종 불상들, 그리고 600여 권의 경전까지 현장의 귀국 소식에 당나라 수도 장안, 오늘날 서안이 들썩일 정도였죠. 소식을 들은 황제도 이번에는 기꺼이 현장을 반겼어요. 현장은 장안에 있는 절 자은사에서 경전을 번역하며 여생을 보내는 한편, 자신의 인도 구법 여행을 『대당서역기』라는 기록으로 남겼습니다.

그게 『서유기』의 기반이 됐지요.

물론 현장 이전에도 인도에 간 구법승은 있었어요. 다만 승려들 사이에서 구법승이 화제가 된 건 현장 때였습니다. 당나라라는 막강한 제국의 최고 승려인 현장이 구법 여행을 다녀오자 승려들은 너나없이 인도에 가길 꿈꿨어요. 현장이 살았던 7세기, 승려들에게 구법승은 선망의 대상이었습니다. 그 동경이 얼마나 컸는지는 구법승을 담은 그림을 보면 알 수 있어요.

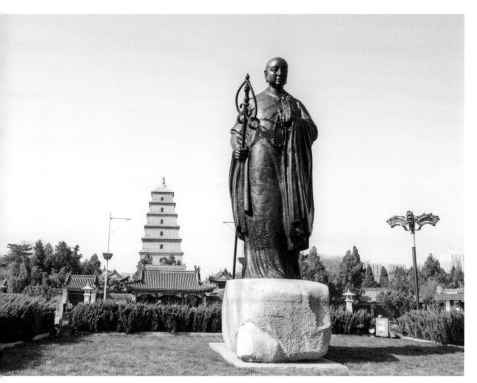

중국 서안 자은사 앞에 서 있는 현장의 동상
당나라 제3대 황제인 고종은 어머니를 위해 자은사를 짓고 그 절 안에 현장을 위해 대안탑을 세웠다. 대안탑의 '안'은 기러기 안(雁) 자로 '기러기가 나는 것만큼 높은 탑'이라는 의미가 담겼다.

| 동경은 왜곡을 부르고 |

오른쪽은 10세기에 구법승을 그린 그림입니다. 현장이 살던 때에서 300여 년이 흘렀는데도 동경이 컸던 나머지 그림이 그려졌던 거죠. 그런데 구법승이 이렇게 화려하게 차려입고 실크로드로 향했다간 금방 변을 당했을 겁니다. 꽁꽁 싸매도 모자랄 판에 패션쇼를 하는 것도 아니고 휘황찬란한 비단옷에 발가락이 훤히 드러나는 샌들과 멋 부린 듯한 모자까지 너무 튀죠? 한편엔 호랑이까지 거느리고 있습니다. 꼭 반려견을 산책시키는 것처럼요.

사람들은 현장이 저 차림으로 모래폭풍도 뚫을 줄 알았나 봐요.

『서유기』에서 삼장법사가 어떤 모습으로 묘사되는지 떠올려보세요. 손오공쯤은 자유자재로 부리잖아요. 게다가 이 그림이 그려진 10세기는 인도에서 불교가 쇠퇴해 구법승의 발길이 끊긴 때입니다. 사람들은 인도까지 간 구법승을 실제로 본 적도 없었겠지요. 멋지게 부풀려진 이미지를 옮겨놓은 그림인 겁니다.

7세기는 구법승을 향한 동경이 최절정에 이른 시기였어요. 안 그래도 유명한 승려였던 현장의 명성은 구법 여행 이후 하늘을 찔렀습니다. 신라에도 현장의 명성이 전해질 정도였죠. 현장 덕분에 신라 승려들은 이런 생각을 하게 됩니다. '굳이 부처님의 가르침을 구하러 인도까지 가야 하나? 현장이 있는 당나라만 가도 충분하지 않을까?'라고요. 신라 구법승의 흔적을 중국에서 찾을 수 있는 이유지요.

구법승도, 10세기, 중국 돈황 막고굴 발견, 국립중앙박물관
불법을 찾아 여행을 떠난 구법승은 이처럼 많은 물건을 지니고 다니는 화려한 모습으로 묘사되기도 한다.

신라에서 당나라도 먼 길이었으니 그럴 만하네요.

우리가 잘 아는 혜초도 원래는 당나라만 갈 계획이었대요. 공부를
하다 보니 인도에 가보고 싶다는 열망이 커져 인도로 향했다가 『왕
오천축국전』까지 썼던 거죠. 현장과 같은 시대를 살았던 원효의 일
화도 당나라로 가던 길에 벌어진 해프닝이었습니다.

원효도 구법승인가요?

인도는커녕 중국행도 포기했으니 구법승이라고 말하기 애매합니다.
알다시피 원효는 막역한 사이였던 의상과 함께 당나라 유학길에 올
라요. 그러다 쉬려고 들른 동굴에서 잠결에 웬 물을 마시고는 '물이
참 꿀맛이네'라고 생각했는데 알고 보니 그 물이 해골에 담긴 물이었
다는 걸 알게 되죠. 그 과정에서 모든 게 마음에 달렸다는 깨우침을
얻게 됐으니 부처의 가르침을 찾은 걸지도 모르겠군요.
이때 당나라행에 실패한 두 사람은 왔던 길을 되돌아갑니다. 그러나
의상은 현장의 제자가 되기 위해 다시 여행길에 올랐고 무사히 당나

라에 도착해 불교 공부를 이어갔어요. 의상과 같은 꿈을 안고서 당나라로 간 신라 승려는 한둘이 아니었습니다. 그리고 이들은 곧 목격하게 됩니다. 중국의 거대한 석굴사원을요.

놀랍긴 했겠어요. 암벽에 구멍이 잔뜩 뚫려 있었을 테니까요.

우리나라에서는 보기 힘든 풍경이죠. 그때 중국 승려가 다가와 말했을 겁니다. "인도에는 이런 석굴사원이 무지 많소. 내가 가서 봤는데 그 안에 불상을 모셔놓고 수행을 하더이다" 하고요. 그 말이 불러온 여파를 우리는 석굴암이라는 형태로 이미 봤습니다.

맨 처음 실크로드를 오갔던 구법승의 목적은 '제대로 된 경전'을 가져오는 거였습니다. 경전만 올바르다면 부처의 가르침도 그 속에 착실히 들어 있을 테니까요. 그런데 기왕 멀리 갔는데 그것만 가져왔을 리는 없겠죠. 현장만 해도 경전 657부, 불상 7구, 석가모니의 유골

화엄종조사회전(일명 '화엄연기') 중 '용이 된 선묘'(부분), 13세기, 일본 교토 고잔지
의상은 두 차례 시도를 거쳐 당나라에 도착할 수 있었는데, 제1차 때는 육로로 가려다 실패하고, 제2차 때 해로를 이용해 성공했다. 이 그림은 의상이 귀국할 때 그를 사모하던 선묘가 바다에 몸을 던져 용이 되어 의상의 배를 호위했다는 전설을 담았다. 귀국한 의상은 불교 종파 중 하나인 화엄종을 창시한다. 이 그림이 소장된 고잔지는 화엄종 사찰이다.

인 사리를 150점이나 가져왔다고 하거든요.

석가모니의 유골이 그때까지 남아 있었어요?

현장을 비롯한 많은 승려들이 그렇게 믿었습니다. 그런 믿음이 있었기에 3세기부터 늦어도 8세기까지 구법승의 발길이 인도로 향했던 거예요. 비록 인도에서는 불교가 점차 세력을 잃어가고 있었으나 아시아 승려들은 길이 닳도록 오갔던 거죠. 덕분에 불교와 불교 미술은 멀리 아시아 전역으로 퍼져 나갈 수 있었습니다.

특히 구법승이 들고 올 수 없었던 불교 미술에선 그걸 본 승려들의 증언이 중요했습니다. 석굴사원도 구법승들의 입에서 입으로 전해졌겠죠. 석굴을 들고 실크로드를 건널 수는 없으니 직접 보러 가지 않는 한 어떻게 생겼는지 알 방도가 없잖아요. 하지만 사람의 기억을 완벽하게 신뢰할 순 없습니다. 그 기억에 의도치 않게 왜곡된 판단이 섞여들 수도 있고요.

그럼 인도 석굴사원은 우리나라에 있는 석굴암과 많이 다른가요?

우리 석굴암은 예배 공간입니다. 인도에서 석굴은 그보다 심오한 의미를 지니고 있었어요. 구법승들이 그 의미를 정확히 이해했는지 알수 없지만 석굴암을 포함해 동북아시아 석굴사원도 그 영향을 받긴 했습니다. 짓기 힘들어도 석굴을 고집한 이유 중 하나일 테죠. 지금 바로 인도로 가 그곳 석굴사원에 담긴 상징이 무엇인지 밝혀봅시다.

| 성스러운 어둠 |

아래에서 인도에 현존하는 가장 오래된 석굴사원을 볼 수 있습니다.
기원전 3세기경 만들어진 로마슈 리시 석굴이죠.

엄청 큰 바윗덩어리처럼 보이네요.

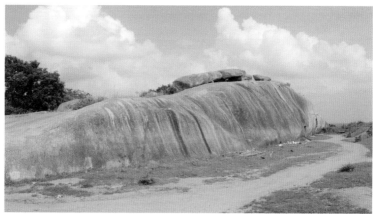

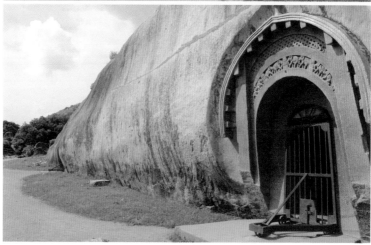

로마슈 리시 석굴, 기원전 3세기경, 인도 비하르주 보드가야
마우리아 왕조의 아쇼카 왕 때 만들어졌으며, 대략 7개의 석굴이 자리하고 있다. 독특한 지형을 활용한
석굴이다.

로마슈 리시 석굴은 인도
보드가야의 바라바르 언
덕에 있어요. 제가 이곳에
답사를 갔을 때 지형이 독
특해 당황했던 기억이 납
니다. 어느 나라를 가도 보
통 산들이 첩첩이 연이어
있잖아요. 우리나라는 산
뒤에 산이 이어지며 지평
선을 가늠하기가 더 어렵
고요. 그런데 이곳은 평지

보드가야의 위치

를 걷던 중 대뜸 언덕이 나타나요. 그러곤 갑자기 암벽이 있고 석굴
이 뚫려 있는 거죠. 로마슈 리시 석굴에는 '아지비카의 수행처'라는
명문이 있습니다. 아지비카는 산스크리트어로 종교 수행자라는 뜻
인데, 불교나 힌두교처럼 체계를 갖춘 종교는 아니었어요. 고행과 수
행을 중시한다는 점은 인도의 여느 종교들과 비슷하지만요.

여긴 불교 석굴사원이 아닌 건가요?

불교 사원은 아닙니다. 기원전 6세기에 불교가 생겨나기 훨씬 전부
터 수많은 수행자가 석굴을 임시 거처이자 수행 공간으로 활용했어
요. 처음엔 자연 동굴을 이용했지만 나중엔 로마슈 리시 석굴처럼
암벽을 파서 의도적으로 굴을 만들었지요.

굳이 석굴을 만든 이유가 있나요?

석굴은 생각보다 쾌적합니다. 우리나라에도 단양 고수동굴 등 자연
동굴이 여럿 있어요. 석굴 내부는 온도 변화가 적어 여름에는 시원
하고 겨울에는 좀 쌀랑하니 쌀쌀한 정도예요. 석굴 안에서는 눈이나
비, 야생동물을 피할 수 있으니 안전하기도 합니다. 무엇보다 앞서
말했지만 인도 사람에게 석굴은 남다른 의미가 있었어요. 예부터 인
도에서는 석굴을 성스럽고 신비한 장소로 생각했습니다. 태초의 공
간, 더 나아가 우주의 근원이 되는 공간이라 여겼죠.

석굴이 우주의 근원이라고요?

로마슈 리시 석굴을 함께 둘러보죠. 무슨 말인지 금방 이해가 갈 겁
니다. 아래에서 석굴 구조도를 보세요. ①번 입구로 들어가 ②번 방
향으로 고개를 돌리면 다음 페이지 사진에 있는 좁고 작은 문을 발

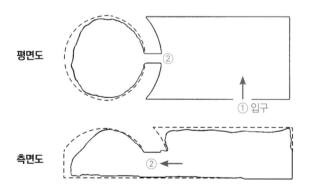

평면도

① 입구

측면도

②

로마슈 리시 석굴의 내부
인도 초기 석굴인 로마슈 리시의 입구로 들어가 안쪽 방을 바라본 모습. 가운데에 있는 어두운 문이 안쪽 방의 문이다. 석굴의 가장 안쪽에 신상 같은 것은 없지만 기원전 3세기부터 신앙과 수행의 중심지로 기능했다.

견할 수 있습니다. 안쪽으로 이어지는 방은 옆에서 봤을 때는 반구형, 내려다볼 때는 평면도와 같이 원형에 가깝게 깎여 있어요.

사진으로 보면 어두컴컴한 게 귀신이 나올 거 같아요.

손전등도 없던 기원전 3세기에 여기서 뭘 했나 싶지요. 하지만 그건 우리 생각일 뿐입니다. 석굴을 탄생의 근원, 우주의 시작으로 본 옛 인도 사람들은 석굴의 어둠에서 오히려 평안을 느꼈어요. 빛을 등진 채 석굴에 들어서면 내가 나인지 네가 너인지 모를 어둠 속 고요가 펼쳐지니까요. 우주가 탄생하던 순간은 반짝이는 별도 없었을 테니 어둡고 조용했을 거 아니에요? 인간을 위협하는 어둠이 아닌, 생명을 탄생시키는 성스러운 어둠의 공간이 석굴이었던 겁니다. 불교와

II 어둠은 성스럽고 공간은 신성하다

힌두교 석굴사원에도 이 상징은 고스란히 이어져요. 한참 나중에야 종교로 발돋움하는 힌두교는 한발 나아가서 석굴사원 가장 안쪽에 신상을 모시는 장소를 마련해 그곳을 '성소'라 불렀습니다. 인도에서 석굴이란 현실을 초월한 영적인 장소였어요.

석굴에서 수행을 해야만 하는 이유가 그거였군요.

석굴사원의 핵심인 안쪽 원형 방은 불교의 다른 상징과도 일맥상통합니다. 우리말로는 탑이라고 부르는 인도의 스투파가 그에 해당합니다. 원래 석가모니의 사리를 모시는 무덤이었다가 나중에는 석가모니와 대등한 경배의 대상이 되는 스투파는 불교 신앙과 수행의 중심지였습니다. 아래는 로마슈 리시 석굴과 비슷한 시기에 지어진 산

복발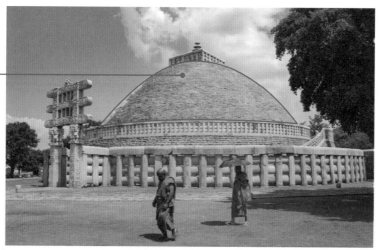

산치 제1스투파, 기원전 3세기~기원전 1세기
산치에 있는 스투파 가운데서 가장 크고 오래된 스투파로, 흔히 산치 대탑이라고 불린다.

치 스투파예요. 이 스투파 한가운데 둥근 부분이 보이죠? 이걸 복발이라 하는데, 인도 사람들은 복발을 석굴과 똑같이 생명의 근원, 우주의 중심으로 여겼어요. 석굴사원의 원형 방이나, 스투파의 복발이나 옆에서 보면 반구형, 내려다보면 원형이라는 점 역시 닮았고요. 상상해보면 복발 속도 석굴처럼 어둡겠죠.

어둠뿐만 아니라 그냥 둥근 게 좋았나 봐요. 안에는 뭐가 있나요?

이 거창한 상징이 무색할 정도로 로마슈 리시 석굴 안쪽 방에는 아무것도 없습니다. 어렵게 찾아갔는데, 조각 한 점 없는 텅 빈 석굴을 보니 허탈하더군요. '설마 내가 저 문을 보러 여기까지 왔나?' 싶었어요. 그나마 이 석굴에서는 신발을 신을 수 있어서 다행이었죠.

신발을 신을 수 있는 게 왜 다행이에요?

인도나 동남아시아에서는 사원처럼 신성한 곳엔 대부분 신발을 벗고 맨발로 들어가야 합니다. 그 유명한 타지마할도 마찬가지예요. 그런데 언젠가 맨발로 들어간 사원에서 발바닥이 새까맣게 더러워져서 깜짝 놀랐어요. 사람들이 많이 드나드는 데다 성소 안에 신상이 있으면 공양하러 온 신자들이 물이나 기름을 신상에 붓는 통에 바닥이 무척 지저분하답니다. 어두워서 분간도 안 되는데 발을 디딜 때마다 축축한 게 밟혀서 찝찝해 혼났습니다. 그곳 사람들에게는 전혀 이상한 일이 아닌지, 사원 밖으로 나온 우리 일행이 주르르 앉아

물티슈로 발바닥을 닦고 있으니까 다들 웃으며 구경하더라고요. 다시 못 할 경험이었지요.

아무것도 없는 어두운 곳에서 맨발이었다면…, 정말 으스스한데요.

| 장식은 목조 건축물로부터 |

모든 석굴사원이 이런 건 아닙니다. 로마슈 리시 석굴이 이른 시기에 조성됐다는 걸 고려해야 해요. 화려하진 않아도 석굴다운 신성함이 느껴지는 곳인 건 분명하죠. 마냥 초라한 석굴이었다면 강의에서 짚을 필요도 없었을 겁니다. 아래에서 석굴의 바깥쪽 문을 볼까요?

로마슈 리시 석굴의 입구

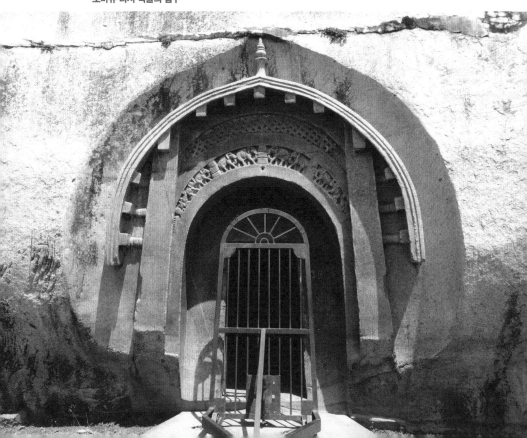

밖은 안과 달리 화려하네요. 저 장식도 다 돌인가요?

네, 돌을 따로 떼어다가 붙인 것도 아니고 석굴을 팔 때 장식까지 함께 조각한 거죠. 석굴사원은 암벽에 굴을 뚫은 다음, 보통 위에서 아래를 향해 아치 모양으로 파 들어갑니다. 밑에서 위로 올라갈 수도 있지만 사다리 같은 게 필요하니, 아래로 내려가며 파 들어가는 게 더 안전하고 효율적입니다. 그때 천장이나 기둥, 벽면이 될 곳은 남겨뒀다가 그 위에 세부 조각을 해요. 석굴사원이라고 해서 건축물로 생각하기 쉬운데 일체형 구조로 된 커다란 조각인 셈이지요.

그래도 입구의 위쪽 장식은 목조 건축물을 본떠 만들었어요. 당시 인도 목조 건축물이 지금은 남아 있지 않아 직접 비교하긴 어렵지만 단서가 아주 없진 않습니다.

오른쪽 페이지는 산치 스투파의 부조예요. 나무들 사이로 합장한 사람들이 보여요. 그 옆엔 로마슈 리시 석굴 입구처럼 윗부분이 뾰족한 아치형 지붕을 가진 건물이 있습니다. 목조 사원이지요. 알아보기 쉽도록 원 표시를 해놓았는데, 특히 아래쪽에 표시한 건물을 보세요. 지붕 아래 가로세로로 줄을 쫙쫙 그어 창문 비슷한 모양을 냈어요. 로마슈 리시 석굴도

로마슈 리시 석굴의 입구 세부
뾰족한 아치형 지붕 모양 문 장식과 격자무늬 장식이 산치 스투파의 부조 속 목조 건축물과 유사하다.

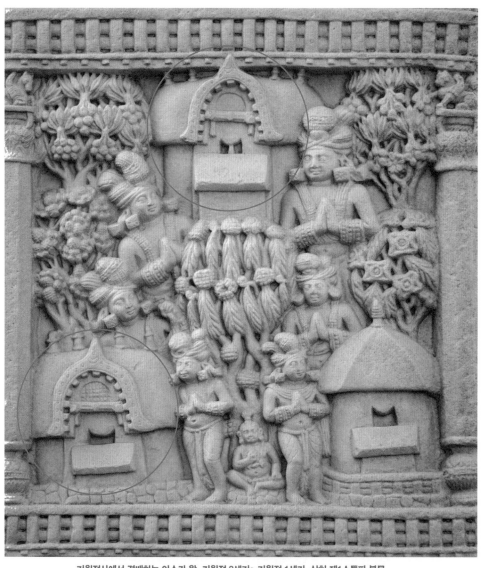

기원정사에서 경배하는 아쇼카 왕, 기원전 3세기~기원전 1세기, 산치 제1스투파 북문

배경을 다양한 나무들로 채웠고, 주변엔 터번을 쓴 사람들을 조각했다. 원 표시 부분은 나무로 지은 사원을 묘사한 것으로 당시 목조 건축물의 모습을 추측할 수 있다.

딱 그 부분에 격자 모양으로 구멍을 뻥뻥 뚫었습니다. 나무로 이런 장식을 하는 건 별일 아니지만 암벽을 이렇게 조각하기는 쉽지 않았을 거예요. 그런데도 굳이 돌을 저렇게 깎은 건 목조 건축물을 흉내 내려 했기 때문이죠.

인도 사람들은 목조 건축 양식을 아주 좋아했나 봐요.

그랬던 거 같습니다. 석굴사원을 조성하다 보면 나중엔 만들기 편한 방식으로 변할 만도 한데 이 양식은 계속 이어져요. 그 증거가 오른쪽에 있는 바자 석굴사원이에요. 로마슈 리시 석굴로부터 200여 년 뒤인 기원전 1세기에 지어졌습니다.

여긴 뭘 잔뜩 조각해놨는데요?

석굴 입구를 뾰족한 아치형으로 조각한 건 예전과 같은데, 그 양옆에 아치형 지붕 장식을 추가하는 등 매우 화려해졌어요.
이처럼 바자 석굴사원이 조성될 무렵에는 로마슈 리시 석굴에 없던 요소가 생깁니다. 안쪽에 기둥들이 보이지요? 입구 장식이나 이 기둥이나 석굴사원에 필수적인 요소는 아니에요. 기둥의 역할이란 벽과 벽을 이어주거나 천장을 떠받치는 건데 석굴이 기둥 없다고 무너질 리 없잖아요.

기둥도 만들지 않아도 되는 걸 괜히 만든 거라는 거죠?

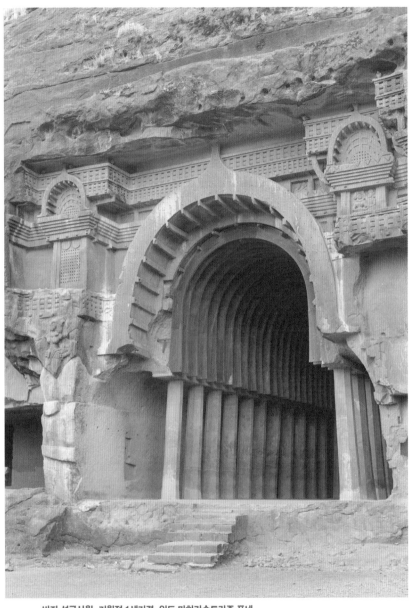

바자 석굴사원, 기원전 1세기경, 인도 마하라슈트라주 푸네
목조 건축 양식을 유지한 석굴사원으로, 안쪽에 기둥을 만드는 등 로마슈 리시 석굴보다 장식적 요소가
더 늘어났다.

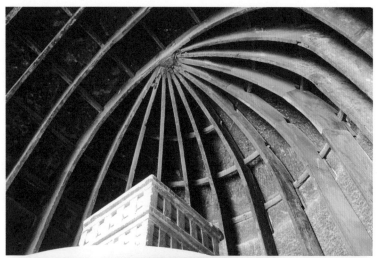

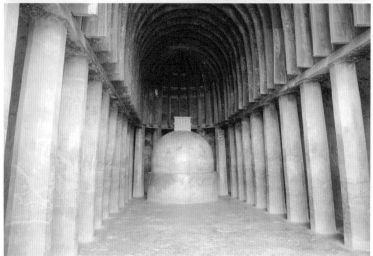

바자 석굴사원 내부 천장의 세부(위)와 내부 전경(아래)

목조 건축물을 본떠 석굴 안에 나무 뼈대를 설치했다. 원래 있던 나무 뼈대는 거의 썩어 없어졌기에 현대에 와서 복원하고 보강한 것이다. 석굴 안에 스투파가 있어 초창기 불교 석굴사원임을 알 수 있다.

그렇습니다. 이제는 순전히 근사해 보이려는 목적만 남은 거죠.

바자 석굴사원 안으로 들어가보면 왼쪽처럼 둥근 돔 모양의 복도 맨 끝까지 기둥들이 일렬로 죽 이어져요. 한술 더 떠 아치형 천장에는 나무를 덧대 빼곡히 장식했습니다. 이 나무 장식도 별다른 기능이 없는 건 마찬가지예요. 시간이 흐를수록 목조 건축물을 모방하는 경향은 점점 더 강해집니다.

잠깐만요. 로마슈 리시 석굴에는 아무것도 없다더니 바자 석굴사원 엔 뭔가 있는데요?

정확히 봤습니다. 지금 지적한 '뭔가'가 다름 아닌 스투파입니다. 바자 석굴사원은 로마슈 리시 석굴과 달리 불교 석굴사원이에요. 로마슈 리시 석굴과 바자 석굴사원의 가장 중요한 차이점이죠.

스투파요? 저게 절에 있는 그 탑이라고요?

| 석굴사원의 형태가 정착되다 |

스투파는 원래 무덤이었으니 실외에 조성하는 게 일반적입니다. 그런데 석굴사원은 석굴 자체가 수행하는 공간이자 예배하는 공간이었어요. 석굴에 들어가 어둠 속에서 벽만 쳐다보는 게 예배는 아니지요. 경배할 대상이 있어야 합니다. 그래서 스투파를 가져다가 석굴사원의 핵심이 되는 위치에 놓게 된 겁니다.

불상을 놓는 게 훨씬 쉽지 않나요?

바자 석굴사원은 기원전 1세기에 조성됐어요. 이때는 '무불상시대' 입니다. 불상을 만드는 게 금기였던 때죠. 당시 유일한 경배 대상이 스투파였습니다. 산치 스투파 등 대형 스투파가 한창 세워지던 때와 석굴사원에 스투파를 두고 예배하던 때는 같은 시대예요. 이 시기에 만들어진 불교 석굴사원은 초기 석굴사원에 해당해요. 오른쪽에서 석굴사원이 발전해나가는 모습을 볼 수 있습니다.

가운데 석굴사원은 처음 봐요.

가운데는 기원전 2세기에 조성된 콘디브테 석굴사원이에요. 맨 위의 로마슈 리시 석굴과 구조가 비슷합니다. 로마슈 리시 석굴에서 바자 석굴사원으로 발전하던 중간 시기에 조성된 석굴사원이거든요. 콘디브테 석굴사원도 길쭉한 방 안쪽에 문을 내 원형 방을 배치했습니다. 그리고 원형 방 안에 스투파를 뒀어요. 콘디브테 석굴사원부터는 불교 석굴사원인 거죠.
콘디브테 석굴사원 다음 단계가 바자 석굴사원입니다. 콘디브테 석굴사원이 원형 방에 스투파를 배치해 공간을 분리했다면 바자 석굴사원은 원형 방의 벽을 허물고 스투파 뒤에 공간을 둔 뒤, 복도를 둘렀습니다. 그 때문에 위에서 봤을 때 기다란 말발굽 모양이 돼요.

말발굽이요? 왜 그런 구조로 변하게 되나요?

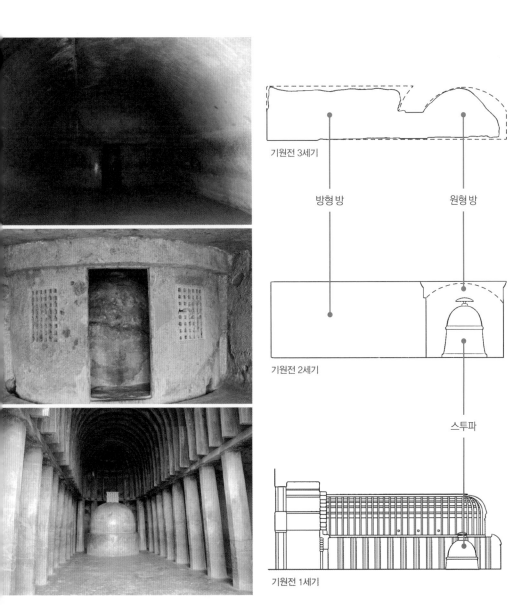

기원전 3세기

방형방 원형방

기원전 2세기

스투파

기원전 1세기

(위)로마슈 리시 석굴의 내부와 측면도
(가운데)콘디브테 석굴사원의 내부와 측면도
(아래)바자 석굴사원의 내부와 측면도
인도의 석굴사원은 로마슈 리시 석굴부터 콘디브테 석굴사원을 거쳐 바자 석굴사원에 와서 기본 형태가 완성됐다. 초기엔 네모난 앞방과 둥근 뒷방이 있는 구조였으며, 나중에 말발굽 모양으로 정착한다.

오른쪽 바자 석굴사원 전체 평면도를 보세요. 중심부에 크고 검은 원이 있는 석굴이 보이죠? 이게 말발굽을 닮았다는 겁니다. 주변의 작은 원 수십 개가 기둥이고 안쪽의 원은 스투파예요. 사원이 말발굽 모양으로 변한 건 탑돌이를 수월하게 하기 위해서였죠.

콘디브테 석굴사원에도 탑돌이 길이 있긴 한데 한 사람만 들어가도 원형 방이 가득 찰 정도로 좁아서 여러 명이 탑돌이를 할 수는 없어요. 로마슈 리시 석굴에서 시작된 석굴사원의 형태는 콘디브테 석굴사원을 거쳐 바자 석굴사원 시기에 완성돼 정착됩니다.

이쯤에서 확실히 짚고 가야 할 게 있습니다. 인도의 모든 석굴사원은 두 가지 유형의 굴로 나뉜다는 점입니다. 어느 석굴사원에 몇십 개의 굴이 있든 이 두 가지 유형에서 벗어나는 건 없습니다. 그러니 단 두 가지만 외우면 되는 거죠.

우선 지금 살펴본 바와 같이 스투파가 있는 석굴을 '차이티야'라고 합니다. 탑이 있는 곳이라 탑원이라고도 불러요. 동산을 뜻하는 원(園) 자는 넓은 의미에서 사원이나 공간을 가리키기도 합니다.

차이티야라고 하면 탑을 떠올리면 되겠네요.

네, 탑, 즉 스투파가 있으니 차이티야는 예배당이라 할 수 있죠. 하지만 석굴사원에서 또 하나 중요한 곳이 승려의 수행 공간인 승원이에요. 바자 석굴사원 시기쯤 됐을 때 차이티야와는 별개로 승원인 '비하라'가 들어섭니다. 평면도에서 차이티야 양편에 개미굴처럼 보이는 게 모두 비하라예요. 산치 스투파도 사원으로 변해갈 때 스투파

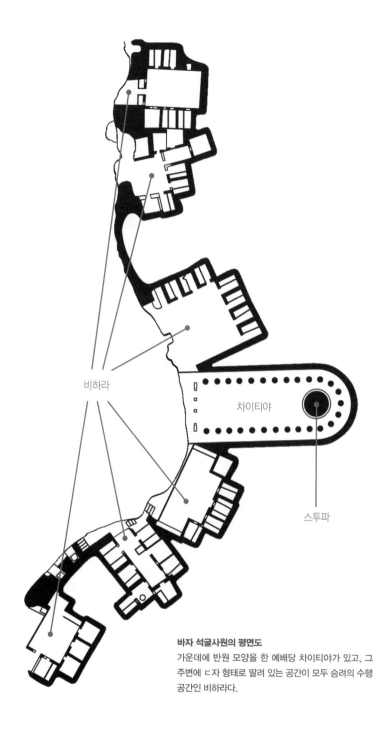

비하라

차이티야

스투파

바자 석굴사원의 평면도
가운데에 반원 모양을 한 예배당 차이티야가 있고, 그
주변에 ㄷ자 형태로 딸려 있는 공간이 모두 승려의 수행
공간인 비하라다.

반원형 지붕 장식

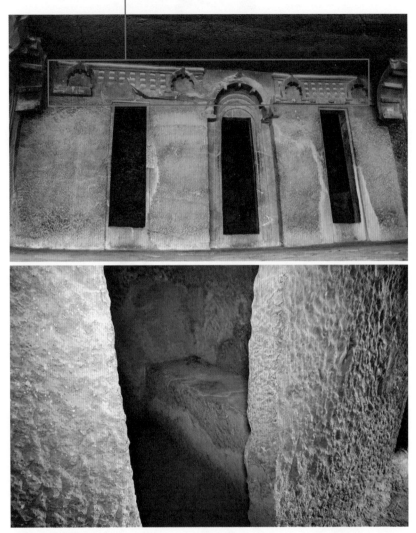

(위)바자 석굴사원 비하라의 승방 입구
(아래)승방의 내부
비하라에 딸린 승방은 대부분 이같이 좁고 텅 비어 있다.

주변으로 승려가 상주하는 승원이 서서히 들어서며 거대한 사원을 이뤘지요.

비하라가 되게 많네요.

그렇죠. 비하라는 사각형 공간에 '디귿(ㄷ)' 자 형태로 승방을 다닥다닥 배치하는 게 기본입니다. 승려 한 명 한 명이 머무는 방을 승방이라 하지요. 차이티야와 비하라는 쉽게 구분할 수 있어요. 승려의 거주처이자 개인 수행 공간인 비하라에는 스투파가 없으니까요.
왼쪽 사진을 보면 알겠지만 각각의 승방은 황당할 만큼 작고 아무것도 없습니다. 버스정류장이나 지하철 플랫폼에 생수나 껌 같은 걸 파는 간이매점이 꽤 있잖아요. 그만한 크기랄까요. 깨닫고자 하는 열망이 얼마나 간절했으면 머리 깎고 저런 데 앉아 수행을 했을까 싶을 정도입니다. 우리나라 고시원이 떠오르기도 하지요.

좁고 아무것도 없어서 여기에 어떻게 사람이 살았을까 싶군요.

단출하죠. 그런데 입구를 잘 보면 스투파가 있던 굴 입구랑 장식이 비슷해요. 윗부분 가운데가 뾰족한 아치형 지붕 모양 장식 말입니다. 차이티야에 비해 소박하긴 해도 비하라 역시 목조 건축물을 본떠 만든 거죠.
이번 강의는 우리나라 석굴사원에서 출발해 구법승의 길을 따라 그들이 인도에서 봤을 석굴사원의 초기 모습을 살펴봤습니다. 사실 구

법승들이 초기 석굴사원까지 구석구석 찾아갔을지는 확신할 수 없어요. 우리는 현재 남아 있는 석굴사원을 통해 인도에서 석굴사원의 기본 형태가 일찍부터 만들어져 큰 변화 없이 이어졌다는 걸 볼 수 있었습니다.

인도의 석굴사원은 지금부터가 시작입니다. 다음 강의에서는 불상이 등장하던 시기에 만들어진 석굴사원을 돌아볼까 합니다. 인도 사람들이 석굴에 대해 품었던 경건한 마음을 유지한 채 어쩜 이토록 화려한 석굴사원을 조성할 수 있었는지 놀라게 될 겁니다. 데칸고원, 그 서쪽에 있는 대도시 뭄바이로 떠나보죠.

실크로드를 오가던 이들 중에는 부처의 가르침을 구하는 승려, 구법승이 있었다. 다양한
미술이 구법승을 통해 전달됐다. 석굴사원도 그 가운데 하나다. 석굴사원은 시대에 따라
변화를 거듭해왔지만 그 안에 담긴 부처를 향한 마음만은 변치 않았다.

• 법을 찾아 　여행을 떠나다	**구법승** 부처의 가르침을 구하는 승려. 처음에는 인도에 가기 위해 실크로드로 향하나 점차 중국에 가는 데 그치기도 함. **현장** 『서유기』의 삼장법사로 알려진 당나라의 고승. 629년 중국을 떠나 인도에 다녀옴. **참고** 삼장법사란 불교 경전과 계율, 해석에 대한 지식을 갖춘 승려를 높여 부르는 호칭. **구법승도** 구법승에 대한 선망이 그림으로 과장되게 표현됨. ⋯▸ 불교 미술의 경우, 구법승의 증언이 중요했음. 석굴사원의 경우도 마찬가지로 구법승의 기억과 말에 의존해 지어짐.
• 석굴사원의 변화	**로마슈 리시 석굴** 기원전 3세기경 만들어진 현존하는 가장 오래된 석굴사원. 방 안이 매우 어두움. 옛 인도인들은 이 공간을 성스러운 어둠의 공간이자 우주, 생명의 근원으로 여김. **콘디브테 석굴사원** 기원전 2세기에 조성됨. 사원 내 원형 방 안에 스투파가 놓여 있음. **바자 석굴사원** 기원전 1세기에 조성됨. 목조 건축물을 본떠 입구를 장식하고, 암벽에 기둥을 조각해 복도처럼 내부를 만듦. 독립돼 있던 방을 허물고, 말발굽 모양 구조로 변화함. 석굴사원 내부에 스투파가 놓여 있음.
• 석굴사원의 　두 공간	**차이티야** 스투파가 있는 석굴. 탑원이라고도 함. **비하라** 승려가 머물며 수행하는 공간. 승원. 스투파가 없음.

나와 다른 이들이 일시에 불도를
성취하기를 바랍니다.

- 조선시대 불상 발원문(부처에게 소원을 비는 글)

02

후원으로 완성한 경건함

#뭄바이 #데칸고원 #칼리 석굴사원 #후원자
#사리 없는 스투파

『톰 소여의 모험』을 쓴 미국 소설가 마크 트웨인은 1896년 1월, 인도 뭄바이에 도착했어요. 예순의 나이에 증기선을 타고 세계를 여행하는 중이었죠. 난생처음 인도 땅에 발을 디딘 소설가는 곧 뭄바이의 매력에 빠져들었습니다. 여행기를 담아 그다음 해에 출간한 책에 다음 페이지와 같은 소감을 남깁니다.

뭄바이를 갔다더니 마크 트웨인은 봄베이라고 하네요.

뭄바이의 옛 이름이 봄베이입니다. 봄베이란 지명이 더 익숙한 분도 있을 거예요. 영국이 인도를 식민지 삼았던 시절에 사용된 이름이라 1995년 인도 정부가 뭄바이로 지명을 변경했죠. 그로부터 수십 년이 흘렀지만 인도인 중에도 봄베이라고 부르는 사람이 적지 않아요. 200년 가까이 영국의 지배를 받았으니 그럴 만도 합니다. 인도에는

봄베이!

황홀하면서도 당혹스럽고 매혹적인 곳…

여기가 바로 인도다!

꿈과 로맨스, 엄청난 부와 엄청난 빈곤,

화려함과 누추함, 궁전과 오두막,

기근과 전염병, 알라딘의 램프와 거인 지니,

백여 개의 민족과 백여 개의 언어,

천 개의 종교와 이백만의 신,

인류 문명의 요람에 드디어 발을 디딘 것이다!

— 마크 트웨인

아라비아해에서 바라본 뭄바이
사진 속 건축물은 영국 식민 지배 시절의 유산으로, 현대 뭄바이의 랜드마크다. 왼쪽은 1903년 문을 연구 타지마할 호텔, 가운데 고층 건물은 1970년대에 그 맥을 이어 개장한 신 타지마할 호텔이며, 가장 오른쪽은 1911년 영국 왕과 왕비의 방문을 기념해 만든 게이트웨이 오브 인디아다.

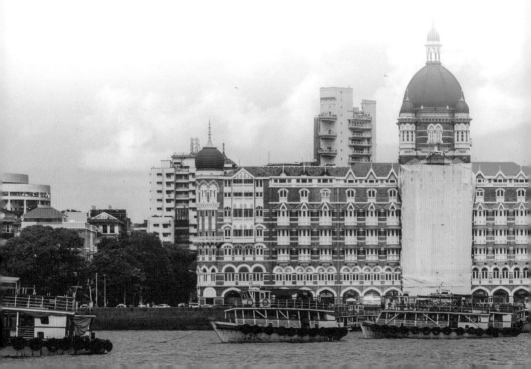

영국이 남긴 흔적이 무척 많은데 뭄바이도 다르지 않습니다. 아래를 보세요. 오늘날 뭄바이의 모습이에요.

영국이라고 해도 믿겠는데요.

인도처럼 느껴지지 않죠. 19세기 뭄바이는 영국 동인도 회사의 거점으로 활발한 교역이 이뤄지던 곳이었습니다. 아라비아해를 끼고 큰 배가 오가는 떠들썩한 항구도시였지요. 사실 뭄바이는 영국의 손길이 미치기 한참 전부터 무역의 핵심에 있었습니다. 고대 실크로드 바닷길에도 포함됐고요. 태생부터 교역의 중심지였던 거죠. 도시를 드나드는 사람들이 늘어나자 뭄바이 주변에 석굴사원이 들어서기 시작합니다.

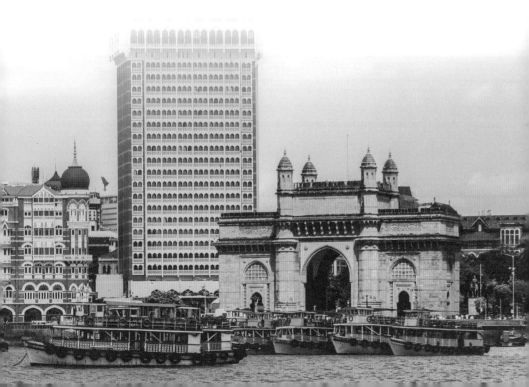

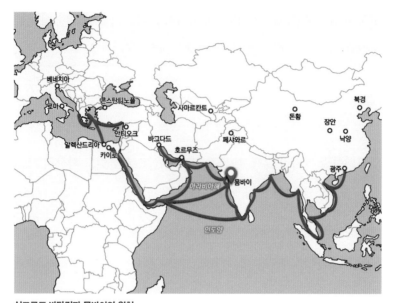

실크로드 바닷길과 뭄바이의 위치
파란색 길이 실크로드 바닷길로, 뭄바이는 아라비아해를 통해 접근하기 좋은 위치에 있다.

교역이랑 석굴사원이 무슨 상관이 있나요? 자기가 수행하고 싶은 데에 석굴사원을 지으면 되잖아요.

| 가도 석굴사원, 또 가도 석굴사원 |

석굴사원을 지으려면 경제력이 웬만큼 뒷받침돼야 해요. 자연 동굴일 때는 돈이 안 들죠. 그러나 석굴사원이라면 이야기가 달라집니다. 석굴을 파는 것도 돈, 목조 건축물처럼 조각하는 것도 돈, 추가로 장식하는 것도 돈… 돈이 안 들어가는 데가 없어요. 석굴사원 승려들에게 그런 돈이 있었을까요?

II 어둠은 성스럽고 공간은 신성하다

예배하고 수행만 하는데 돈이 저절로 생기지는 않겠네요.

조금씩 돈을 마련해볼 순 있겠지만 그걸로 석굴사원을 만들어줄 장인들을 고용하는 건 무리입니다. 그러니 다른 방법을 궁리해야 했어요. 다행히 뭄바이 근처는 다른 데보다 돈줄을 잡기 쉬웠습니다. 왼쪽 지도를 보면 알 수 있듯 상인들이 배를 타고 인도 서부로 오갈 때 보통 뭄바이를 거쳐야 했습니다. 이 부근에 석굴사원이 옹기종기 모여 있는 이유예요. 현존하는 가장 오래된 석굴사원인 로마슈 리시 석굴은 뭄바이 주변이 아닌 저 멀리 인도 동북부에 있긴 합니다만 그건 예외적인 사례예요.

상인들을 노리고 이 근처에 석굴사원을 지었다는 건가요?

노렸다기보다는 이 일대가 경제력이 집중된 곳이라고 하는 게 맞겠지요. 게다가 뭄바이 근처는 석굴사원을 짓기 수월한 환경이었습니다. 주변 지역 대부분이 '데칸고원'에 속하거든요. 데칸고원은 먼 옛날 화산이 폭발하며 흘러내린 용암이 식으면서 만들어진 곳으로, 현무암으로 돼 있습니다. 그런 데다가 용암이 역삼각형 모양으로 굳어져 석굴을 파기도 쉽고 팔 곳도 많았죠.

현무암이라면 제주도에서 흔히 볼 수 있는 그 돌이요?

맞아요. 제주도의 구멍 난 돌이 현무암이에요. 데칸고원은 그런 현무

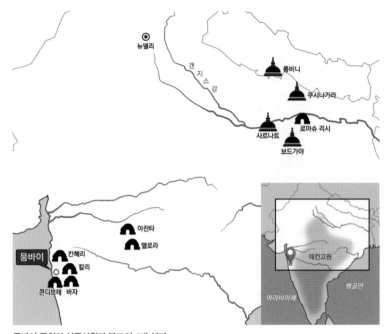

뭄바이 근처의 석굴사원과 불교의 4대 성지

불교의 4대 성지인 룸비니, 사르나트, 보드가야, 쿠시나가라는 모두 인도 동북부에 몰려 있으며, 석굴사원은 대다수가 서북부에 집중돼 있다.

암 지대인데, 인도가 오래도록 통일되지 못했던 원인이 데칸고원 때문이라는 이야기도 있습니다. 실제로 긴 세월 동안 인도 서쪽과 동쪽은 단절돼 있었어요. 우리나라 같은 작은 나라도 호남과 영남 사이에 있는 소백산맥 때문에 두 지역의 교류가 어려웠으니 인도에선 말 다 했지요.

불교를 대하는 방식 역시 자연스레 인도의 동쪽과 서쪽이 달랐습니다. 석가모니가 태어나 활동한 지역이었던 동북부는 위 지도와 같이 몇 대 성지니 해서 수행할 데가 많았던 반면, 뭄바이가 있는 서북부는 불교도들이 예배를 드리거나 수행할 곳이 마땅치 않았어요. 그런

데 주머니 사정이 넉넉해지자 주변 환경을 활용한 석굴사원이 늘어나기 시작했죠.

'데칸고원을 넘느니 차라리 석굴을 파겠다' 이런 마음이었나 봐요.

그겁니다. 석굴사원이 우후죽순 생기면서 뭄바이 항구를 오가던 상인들도 석굴사원에 들렀다 가는 일이 잦아졌습니다. 그 과정에서 상인들이 시주도 많이 했어요.

상인들이 다 불교를 믿는 것도 아니었을 텐데요.

데칸고원
중생대 말기에 일어난 화산 폭발과 그로 인한 지각 변동으로 생성된 고원 지대로, 데칸고원 때문에 인도 아대륙이 '동쪽은 낮고 서쪽은 높은' 지형적 특성을 이루게 됐다. 데칸고원에 가로막혀 인도 동부와 서부가 교류하기 힘들었다.

외국 여행 갔을 때를 떠올려보세요. 내가 믿는 종교가 아니라도 사원에서 동전을 던진다든가, 성당에서 초에 불을 붙이고서 '이 여행길에 행운이 가득하길! 사건 사고가 없기를!' 하며 빌어본 적 있지 않나요? 당시 먼 길을 거쳐 뭄바이까지 온 상인들도 비슷했습니다. 갑자기 없던 신앙심이 생긴 건 아니고 여행길의 안전을 기원하거나 방문 기념으로, 아니면 잘 쉬고 떠난다는 감사의 마음으로 시주를 했던 거예요. 아잔타라는 석굴사원에는 그리스 상인이 후원했다는 문장이 새겨져 있다죠.

후원 기록을 남길 정도면 진짜 시주를 크게 했나 봐요.

꽤나 거금이었겠지요. 그처럼 통 크게 후원한 상인들이 적지 않았습니다. 오른쪽 페이지 풍경같이 험난한 장삿길에서 석굴사원은 한숨 돌릴 수 있는 귀한 공간이었어요. 승려들도 그 사실을 알아채고 상인을 상대로 숙박과 먹거리를 제공하며 대가를 받았죠. 석굴사원은 은행이나 상인들의 정보 교환처 역할을 하기도 했습니다.

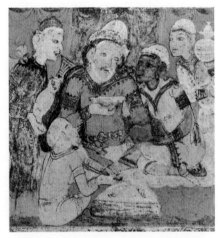

외국에서 온 상인을 담은 벽화, 5세기경, 아잔타 제1굴
가운데 앉은 낯선 차림의 외국인 상인을 인도 사람들이 둘러싸고 신기하다는 듯 바라보고 있다.

칼리 석굴사원으로 향하는 샛길
오늘날 대도시 뭄바이에서 두 시간가량만 달려도 이같이 아무것도 없이 외진 곳이 나온다. 과거 상인들에게 뭄바이를 넘어 인도 내륙으로 가는 길은 더욱 위험하게 느껴졌을 것이다.

오아시스 도시랑 비슷한데요. 승려들도 상인처럼 생각했던 걸까요?

정당하게 시주를 받았다고 생각했을 겁니다. 애초에 상인들에게 장사를 하려던 건 아니었지만 숙식을 제공하려면 노동력과 비용이 들었으니까요.

처음에 석굴을 파기 시작한 건 승려들이었으나 차차 상인은 물론이고 왕족이나 귀족 등 지배층까지 석굴사원 후원에 가세합니다. 뭄바이 부근의 석굴사원들이 지닌 부는 나날이 커졌지요. 그와 함께 석굴사원도 놀랍도록 화려한 공간으로 바뀌게 돼요. 대표적인 예가 칼리 석굴사원입니다.

칼리 석굴사원에는 총 16개의 굴이 있는데 제8굴의 보존 상태가 가

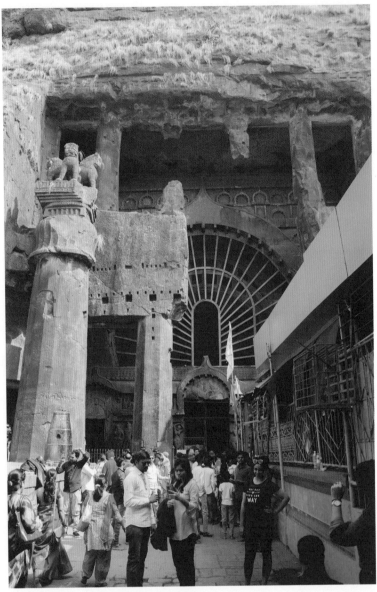

칼리 제8굴의 정면, 1~2세기경, 인도 마하라슈트라주
나무로 된 구조물을 입구에 덧대어 보강한 걸 볼 수 있다. 안쪽에도 나무로 만든 아치형 구조물이 있다.

　　　　　　　　　　　　　　　Ⅱ 어둠은 성스럽고 공간은 신성하다

장 좋고, 크기도 큰 데다 화려합니다. 왼쪽 사진을 보세요. 칼리 제8굴로 들어가는 정문 모습이에요.

굴이 16개나 있다니 사원이 얼마나 큰 거예요?

찬찬히 둘러보지요. 물론 현대에 와서 틈틈이 보수하긴 했습니다. 가운데가 뾰족한 반원 모양 지붕을 볼까요? 오늘날엔 창문처럼 나무로 된 구조물을 방사형으로 덧댔습니다. 그 안쪽도 아치형으로 나무 막대들을 붙여 장식했어요. 당연히 당시의 재료는 아닙니다. 천 년이 넘도록 썩지 않는 나무는 없으니까요. 그래도 아래 그림을 보면 보존이 잘된 걸 알 수 있어요. 영국인 건축사가 제임스 퍼거슨이 1845년에 그린 그림인데, 예나 지금이나 사원 전체 모습은 변함없죠. 오랜 세월 보수하며 이 모습을 유지한 걸로 보여요.

제임스 퍼거슨, 『인도의 석굴사원』에 수록된 '칼리 제8굴의 입구' 삽화, 1845년

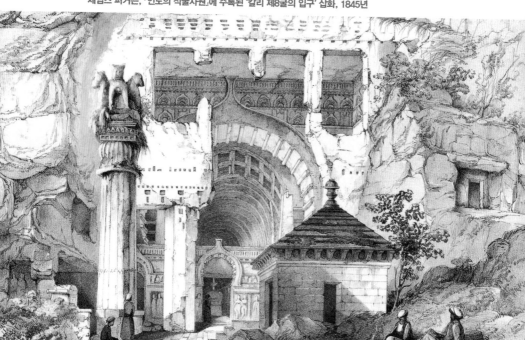

| 돌기둥의 상징은 변함없이 |

저는 입구로 들어가기 전 저 돌기둥에 더 눈길이 가요.

인상적이죠. 칼리 석굴사원은 기원전 2세기부터 조성되기 시작해 그 중 제8굴은 기원후 1~2세기에 지어졌습니다. 칼리 석굴사원 하면 보통 제8굴을 가리키지요. 하지만 이런 기둥이 그 무렵 인도에 처음 등장한 건 아니에요. 인도 아쇼카 왕이 기원전 3세기에 비슷한 형태의 석주를 8만 4천 개나 세웠으니 말이죠. 왼쪽이 칼리 제8굴의 석주, 오른쪽이 아쇼카 석주입니다. 생김새가 비슷하죠? 칼리 제8굴의 석주가 아쇼카 석주에 비해 만듦새는 떨어져도 그 영향을 받아 만들어졌을 겁니다.

왜 아쇼카 석주를 본떴나요?

아쇼카 석주의 상징적인 의미 때문이었습니다. 아쇼카 왕은 오랫동안 명성을 떨쳤습니다. 사람들은 전설처럼 8만 4천 개의 석주 이야기를 알고 있었어요. 어떻게 생겼는지 입에서 입으로 전해지기도 했고요. 아쇼카 석주는 스투파의 위치를 알리고 아쇼카 왕이 정한 칙령을 널리 퍼뜨리기 위해 만든 거였지만 기념비적인 성격이 강했습니다. 중요한 장소에 아쇼카 석주를 세워 이곳이 신성한 곳이라는 걸 알린 거죠. 칼리 제8굴의 석주도 목적은 비슷했겠지만요.

그런데 만듦새 면에서 칼리 제8굴의 석주는 아쇼카 석주에 비해 기

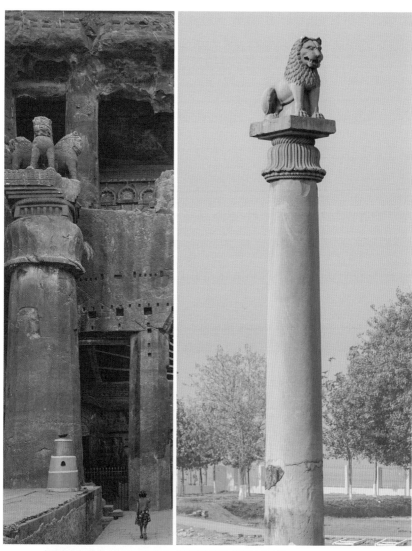

(왼쪽)칼리 제8굴의 석주, 기원후 1~2세기경, 인도 마하라슈트라주
(오른쪽)아쇼카 석주, 기원전 3세기경, 인도 바이샬리
칼리 제8굴의 석주는 아쇼카 석주에서 유래했지만 완성도는 훨씬 떨어진다.

등 몸체가 훨씬 굵어졌어요. 동물 조각이 앉아 있는 받침대도 달라졌군요. 듬직해 보이긴 해도 아쇼카 석주와 비교하면 균형미나 정교함이 떨어집니다. 석주 꼭대기의 사자도 어쩐지 근엄해 보이지 않아요. 기둥과의 비례도 맞지 않고요.

강아지 같아 보이기도 해요.

조각 실력이 확 떨어졌다는 걸 알 수 있죠. 결국 이 차이는 칼리 제8굴의 석주에 후원한 사람과 아쇼카 석주를 만들도록 명령한 아쇼카 왕 사이에 있던 격차에서 비롯된 거예요.

아쇼카 왕이 대단하긴 대단했나 봐요.

그렇습니다. 아쇼카 석주에는 못 미치지만 그래도 칼리 석굴사원의 특별함은 변하지 않습니다. 이 기둥은 앞 장에서 보았던 바자 석굴사원에는 없는 요소예요. 앞으로 칼리 제8굴과 바자 석굴사원을 함께 설명하는 일이 잦을 거예요. 두 석굴사원은 겨우 5킬로미터 떨어져 있는 데다 기본 구조도 흡사하거든요. 물론 칼리 제8굴이 바자 석굴사원보다 200여 년 늦게 조성되긴 했습니다.

다시 말해 이전의 석굴사원에는 없던 석주를 만들어 사원 앞에 세웠다는 건 과거와 다른 권력자, 혹은 재력가가 석굴사원 조성에 개입했다는 뜻이에요. 뭄바이 부근의 석굴사원들을 화려하게 바꿔놓은 주인공은 권력자와 상인 등의 후원자들이었습니다.

| 후원자를 등에 업고 |

석주를 지나면 널찍한 베란다가 나옵니다. 아래를 보면 이곳에 문이 세 개나 있다는 걸 알 수 있어요. 석굴 내부로 들어갈 수 있는 문이 지요. 방문객들은 베란다에 발을 들인 순간 감탄을 터뜨립니다. 어쩜 이렇게 한 곳도 빠짐없이 빼곡하게 장식을 했을까 싶어서요.

석주는 아무것도 아니었군요. 지금 옆벽이 다 조각 장식인 건가요?

'우와' 하는 탄성이 아깝지 않죠? 한쪽 벽은 앞서 살펴본 목조 건축물을 본뜬 지붕 장식이 한가득 채우고 있어요. 이렇게 보니 궁궐로

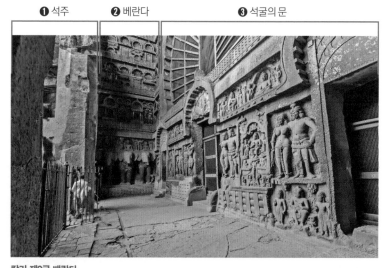

❶ 석주　　❷ 베란다　　❸ 석굴의 문

칼리 제8굴 베란다
앞쪽으로 굵은 기둥이 서 있고 내부로 들어가는 문까지 상당한 공간이 있는 걸 볼 수 있다. 베란다의 양옆 벽은 조각 장식으로 가득하다.

이루어진 낙원 같습니다. 이런 황홀한 광경을 마주한다면 저절로 겸허해지겠죠.

인도인들은 가운데가 뾰족한 저 지붕 장식을 참 좋아하네요.

그랬던 거 같아요. 그 외에도 코끼리나 불상을 곳곳에 새겼습니다. 이 굴이 조성된 1~2세기는 무불상시대였어요. 석굴사원에서 불상을 보려면 300여 년은 지나야 하니 이 불상들은 한참 나중인 굽타시대에 조각된 겁니다. 바자 석굴사원과 비교할 때 칼리 석굴사원이 확실히 더 오랫동안 사원 역할을 한 듯싶습니다. 바자 석굴사원에 불상이 없다는 건 무불상시대에만 중점적으로 이용됐다는 뜻이니까요.
두 석굴사원의 다른 점은 또 있어요. 바자 석굴사원이 '초월적인 경건함'을 자랑하는 반면, 칼리 제8굴은 '세속적인 경건함'이 느껴지죠. 그 차이도 후원자에게서 나온 거였습니다.

후원자가 중요하단 건 알겠는데 두 석굴사원이 가까이 있다고 했으니 서로 영향을 주고받은 게 아닌가요?

칼리 제8굴은 태생 자체가 바자 석굴사원과 달랐어요. 착공 때부터 대대적인 후원을 받아 장인을 고용해 철저한 계획 아래 만든 석굴사원이었거든요. 애초에 베란다를 통과해 석굴 문으로 향하는 구조는 미리 설계했기에 가능한 거예요. 게다가 후원자는 당시 이 지역을 다스리던 사타바하나라는 왕조였습니다.

목조 건축물을 본뜬 지붕 장식

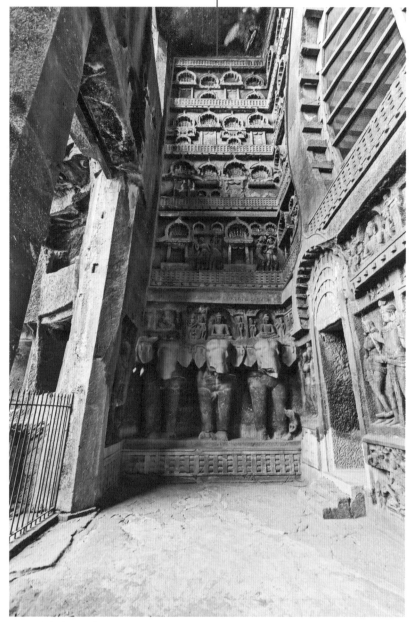

칼리 제8굴의 베란다, 1~2세기경, 인도 마하라슈트라주
벽면 가득 코끼리와 불상, 반원형 지붕 모양 등으로 화려하게 조각돼 있다.

칼리 제8굴이 왕가의 후원을 받았으니 칼리 석굴사원은 위세가 대
단했겠네요.

그렇다고 바자 석굴사원이 아무 후원 없이 조성됐다는 뜻은 아닙니
다. 모든 위대한 예술 뒤에는 막강한 후원자가 있게 마련이지요. 다
만 후원자의 규모나 지위 면에서 칼리 제8굴에 밀리는 겁니다.
더불어 바자 석굴사원의 초월적인 경건함이 간결한 외관과 단순한
구조에서 왔다면 칼리 제8굴은 사원 벽면에 조각이 계속 추가되며
갈수록 화려해졌어요. 후원자가 돈을 낼 때마다 새로운 조각품이
생겨난 거죠. 칼리 제8굴에 있는 수많은 명문이 그 증거예요. 명문
은 금속이나 돌 같은 데 새겨놓은 글을 말하는데, 칼리 제8굴 명문
에는 승려, 비구니의 이름이 많았다고 합니다. 시기도 50년, 100년,
120년까지 다양해서 그때그때 명문을 추가로 새겨 넣었다는 게 확
인됐지요. 오른쪽의 사각형 표시 부분이 명문 중 하나입니다.

명문에는 이름만 새겨져 있나요?

명문이 닳아서 알아보기 쉽지 않은데, 나하파나라는 왕이 칼리 석
굴사원을 위해 무엇을 얼마나 후원했는지 적혀 있어요. 대강 '위대한
왕 나하파나가 소 30만 마리와 금 등을 바쳤고, 10만 명에게 먹을 걸
후원했다'는 내용입니다.

소 30만 마리에다가 10만 명이 먹을 양식을 후원했다니, 이거 과장

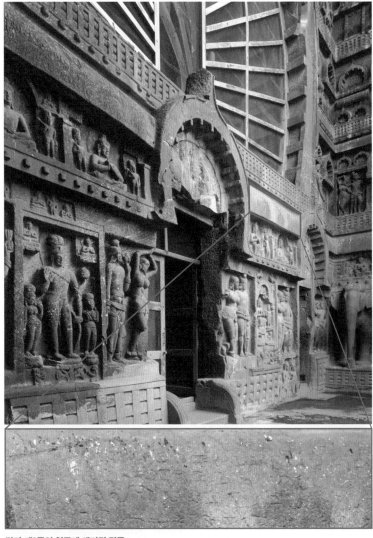

칼리 제8굴의 입구에 새겨진 명문

칼리 석굴사원에는 곳곳에 여러 시기에 걸친 다양한 사람의 명문이 남아 있는데, 사진은 사타바하나 왕조 나하파나 왕의 것이다.

한 거 아니에요?

인도식 허풍이 섞였겠지만 어마어마한 후원을 했기에 누구나 오가
는 입구 근처에 명문을 남긴 것 같아요. 더욱이 왕이었으니 당연히
눈에 띄는 명당 자리에 명문을 배치했겠죠. 이건 일반 후원자들은
꿈도 못 꿀 수준이에요. 왕만큼 후원할 재력도 없었고요. 후원자 대
다수는 기둥 한 귀퉁이, 눈에 띄지 않는 곳에 명문을 새겼습니다. 그
것도 얼마를 후원하느냐에 따라 명문의 위치나 글자 수에 차등이
있었어요. 1,000만 원을 낸 상인이 기둥 정면에 12글자를 새길 수 있
었다면 800만 원을 낸 상인은 그 옆면에 10글자쯤 새기는 식으로요.
내가 후원한 내용이 동명이인이 한 거로 잘못 알려지면 안 되니까
사람들은 '21세기에 강씨 후원함'과 같이 확실하게 썼겠죠.

칼리 제8굴의 내부 기둥 세부
칼리 석굴사원 곳곳에서 명문이 발견되는데, 각이 지게 깎은 제8굴 내부 복도의 기둥 면면에서도 찾아
볼 수 있다. 명문 대부분은 옛 인도 글자인 브라흐미 문자로 적혔다.

자신의 이름이 성스러운 어딘가에 새겨져 있으니 기분이 좋겠어요.

그렇지요. 방문 기념으로 후원금을 내는 외국인 상인을 제외하면, 이 시기 인도인에게 스투파나 석굴사원에 후원하는 일은 적극적으로 스스로를 구원하려는 행위기도 했습니다. 그 구원이란 윤회를 끊고 고통뿐인 삶에서 벗어나는 거였죠.

그럼 1,000만 원을 낸 상인이 800만 원을 낸 상인보다 더 빨리 윤회를 끊을 수 있다는 말인가요?

후원금에 따라 구원의 순서가 정해질 정도로 불교가 단순하지는 않습니다. 그래도 칼리 석굴사원에 세속적인 면이 있다는 건 부인하기 어려워요. 하지만 그 세속성이 칼리 석굴사원을 더 특별하고 아름답게 만든 것도 사실입니다.

| 사이좋은 연인, 미투나 |

이를 잘 보여주는 또 다른 예가 다음 페이지의 아래 두 조각이죠. 이렇게 남녀 한 쌍이 등장하는 조각을 미투나라고 불러요. 날도 더운 인도에서 저렇게 살을 맞대고 있다니 어지간히 사랑하지 않고서는 어림도 없겠다 싶습니다.

왜 저러고 있는지는 몰라도 행복해 보이네요.

맞습니다. 사실 이런 식의 남녀 조각상은 인도에 굉장히 많습니다. 당시 인도 사람들은 남녀 사이가 엄청 좋았나, 지금은 그렇지 않은 것 같던데 하는 생각마저 들어요. 후원자인 왕과 왕비를 조각한 것처럼 보이기도 하고요. 비슷한 구도의 남녀 조각을 석굴사원 구석구석에 조각해놓은 걸 보면 남녀의 애정을 종교 차원으로 승화시켜 표현한 걸로 봐야겠지요. 이 조각도 석주와 마찬가지로 기원전부터 인도에서 만들어졌습니다. 오른쪽 페이지 위는 기원전 2세기~기원전 1세기경의 약샤와 약시예요. 약샤가 남성, 약시가 여성이죠. 풍요를 관장하는 토속신인데 자연에서 생겨난 정령이라 보면 됩니다.

미투나의 남녀와 약샤, 약시 조각은 제가 봐도 진짜 비슷하네요.

의심할 여지가 없지요. 모두 상체에 장식처럼 보이는 뭔가를 두른 채 아랫도리는 허리를 끈으로 묶어 내려뜨렸습니다. 엄청 큰 귀걸이에 팔찌와 발찌, 머리 장식도 공통점이죠. 아래 왼쪽의 미투나 속 여성을 주목해보세요. 가슴과 엉덩이가 무척 강조돼 있고 몸은 S자로 비튼 모습입니다. 살짝 나온 아랫배가 친숙해요. 전체적으로 살의 말랑말랑한 느낌을 잘 살린 조각이에요. 이처럼 아랫배를 강조한 풍만한 신체, S자로 몸을 비튼 동작까지 약시와 미투나의 여성은 흡사합니다. 미투나의 남성은 머리에 터번을 둘렀는데 약샤도 똑같아요. 다른 점이 있다면 약샤, 약시는 따로 조각됐지만 미투나는 늘 남녀가 한 쌍으로 조각된다는 거예요. 1~2세기경부터 약샤와 약시를 닮은 남녀를 세트처럼 조각하는 일이 빈번해집니다.

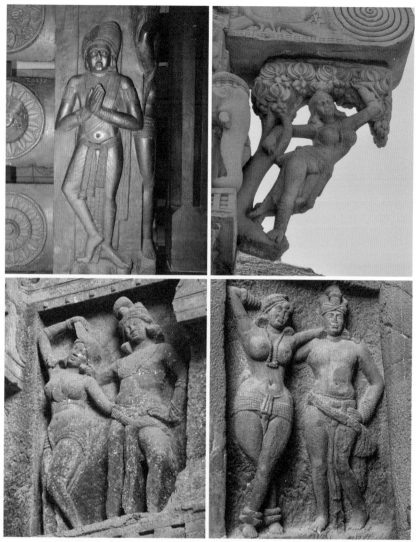

(위 왼쪽)쿠베라 약샤, 기원전 100년경, 콜카타 인도박물관
(위 오른쪽)약시, 기원전 1세기경, 산치 제1스투파 동문
바르후트 스투파와 산치 스투파는 인도에 현존하는 가장 대표적인 대형 스투파로, 왼쪽은 바르후트 스투파, 오른쪽은 산치 스투파의 조각상이다.
(아래)칼리 제8굴의 미투나, 기원후 1~2세기, 인도 마하라슈트라주
여성과 남성의 모습이 약시와 약샤 상부터 엿볼 수 있는 인도 전통 신체 조각의 특징을 잘 보여준다.

| 모이면 살고 흩어지면 죽는다 |

미투나는 입구뿐만 아니라 석굴 내부에도 조각됐어요. 그런데 내부에 있는 미투나 조각은 별로 눈길이 가지 않고 느낌도 다릅니다. 오른쪽 사진을 보세요.

내부가 무척 화려하고 웅장하네요.

칼리 제8굴은 숫자로 표현된 본명보다 '그랜드 차이티야'라는 별명으로 유명합니다. 그랜드는 크다는 뜻이죠. 이름에 걸맞게 입구에서부터 스투파가 보이는 저 끝까지 길이가 38미터나 됩니다. 그 안에 기둥이 좍 서 있는 거고요. 기둥머리 조각은 다 미투나인데, 그걸 빼면 기둥 자체는 밖에 세워놓은 석주와 다를 바가 없습니다. 각지고 굵은 기둥이 살찐 아기처럼 아주 통통해 보여요. 하지만 강아지처럼 보이는 사자가 앉아 있어 살짝 위엄이 떨어지던 석굴사원 바깥의 석주와 달리 이 기둥들은 웅장한 느낌을 자아냅니다.

기둥은 같은데 공간 분위기는 완전히 다르군요.

기둥이 하나일 때와 여러 개일 때의 차이죠. 사진으로는 잘 안 느껴져도 기둥 높이가 상당하거든요. 바닥에서 기둥머리 직전까지 높이가 4미터가량 됩니다. 거대하면서 육중한 기둥이 일정한 간격으로 양옆에 쭉 늘어서 있는 거예요. 똑같은 제복을 입은 군인 수백 명이

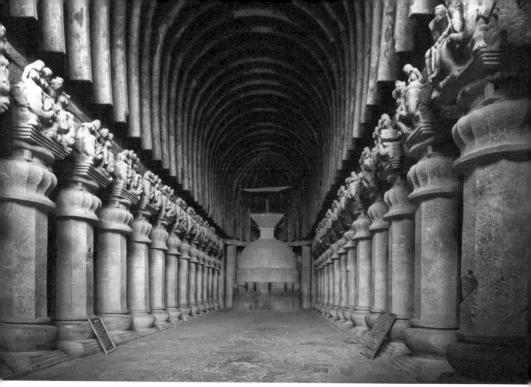

칼리 제8굴의 내부
스투파를 향해 쭉 늘어선 돌기둥들이 압도감을 선사한다.

열에 맞춰 행진하다 일제히 총칼을 착착 휘두르는 장면처럼요. 그 정확성과 엄밀함이 주는 숭고한 분위기를 칼리 석굴사원에서도 느낄 수 있는 겁니다.

칼리 석굴사원의 기둥은 좋게 보면 듬직하고, 나쁘게 보면 석공이 기둥을 만들다 힘들어서 내팽개친 게 아닐까 의심이 들 정도로 굵고 둔중해 보여요. 기둥이 조금만 가늘었으면 다음 페이지에 있는 그리스의 파르테논 신전 같은 우아한 비례감이 느껴졌을 텐데, 이 시기 인도 석굴사원에선 그런 기둥을 찾아보기 힘듭니다.

파르테논 신전은 우아하기도 하지만, 기둥이 가늘어도 웅장해 보여요.

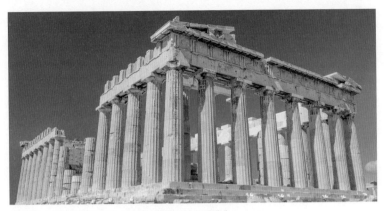

파르테논 신전, 기원전 447년~기원전 432년, 그리스 아테네
그리스에서는 신전을 지을 때 기둥을 늘어놓아 신의 위대함을 시각화했다.

그게 바로 반복의 힘이에요. 폭이 좁든 두텁든 화려한 기둥을 일렬로 쫙 세워놓으면 보는 이를 압도하는 효과를 주지요. 기둥이 천장을 떠받치는 역할을 하지 않고 곧게 주욱 서 있기만 해도 왕이나 신의 위엄을 그대로 드러낼 수 있다는 걸 일찍 알아챈 이들이 그리스와 페르시아 사람들이었어요. 파르테논 신전이 가장 대표적인 예입니다. 이집트도 같은 아이디어를 바탕으로 신전이나 궁전을 지었죠. 그보다 훨씬 뒤에 조성된 인도의 칼리 제8굴도 비슷한 인식이 있었던 겁니다.

이렇게 내부를 돌아보다 보니 기둥 위에 조각된 미투나를 완전히 잊게 되죠. 실제로는 더 그래요. 높기는 또 얼마나 높나요? 사다리를 타고 올라가서 보지 않는 한 미투나를 자세히 볼 수도 없어요.

사진으로라도 자세히 볼 수 있어 다행이에요. 팔을 들어 몸을 비틀고 있는 게 요염해 보여요.

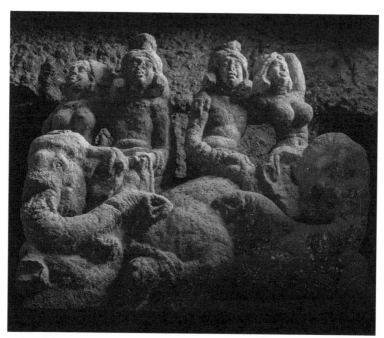

칼리 제8굴 내부의 기둥머리 세부
미투나는 칼리 제8굴 외부뿐만 아니라 내부에도 기둥 위에 두 쌍씩 조각됐는데, 기둥이 너무 높아 눈에
잘 띄지 않는다.

미투나가 눈에 잘 띄지 않아 아쉽긴 해도 이렇게 생각해볼 수 있을
거 같아요. 의도적으로 미투나에 눈길이 쏠리지 않게 만들었다고요.
석굴사원이 어떤 곳인가요? 부처를 향해 예배를 드리는 곳이잖아요.
이곳의 주인공은 미투나가 아니라 스투파예요. 그러니 이 존재들은
기둥 위에 일렬로 서서 스투파를 경배하면 될 일입니다. 이제 신에
가까워진 석가모니의 위엄을 한없이 찬양하며 축복하는 거죠.

말씀을 듣고 나니 신 옆에서 나팔을 불고 꽃을 날리는 천사가 떠오
르는데요.

| 경건한 공간은 따로 있다 |

저 역시 비슷한 감상을 느꼈어요. 칼리 제8굴은 볕이 드는 시각이면 아래처럼 창으로 빛이 쏟아져 들어와 석굴을 은은히 비춥니다. 우리가 유럽 성당을 본 뒤 아름답고 성스럽다며 감탄하는데 인도 석굴 사원도 그에 못지않아요. 그 경건한 분위기 속에서 고개를 안쪽으로 돌린 순간 머릿속에 절로 그려지는 장면이 있습니다. 이 길을 걸어 고귀한 존재가 대관식을 하러 가겠구나. 신하들이 옆에 늘어서서 "황제 폐하 만세"라며 새로운 왕을 찬양하겠구나. 그리고 그 왕이 서 있을 만한 위치에 바로 스투파가 있구나.

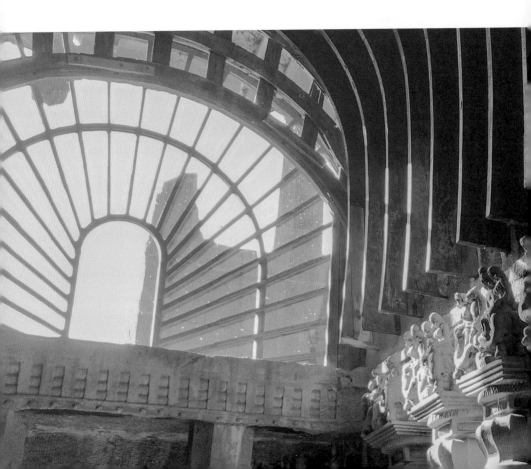

한 편의 영화 같네요.

유럽에서 왕의 대관식은 대성당에서 치르는 경우가 많았는데, 대다수의 대성당이 초기 기독교 건축 양식인 바실리카 양식으로 지어졌습니다. 앞서 19세기 칼리 석굴사원을 그린 그림을 한 편 보여드렸죠. 그 그림을 그린 제임스 퍼거슨은 칼리 석굴사원을 방문했을 때 이 같은 감상을 남겼다고 합니다. "어쩜 이렇게 초기 기독교 성당과 닮았을까!"

새삼 신기해요. 우리랑 19세기 서양인이 똑같이 느끼다니요.

칼리 제8굴의 내부에서 바깥을 바라본 모습
창을 통해 빛이 들어오면 석굴 안에 더욱 경건한 분위기가 감돈다.

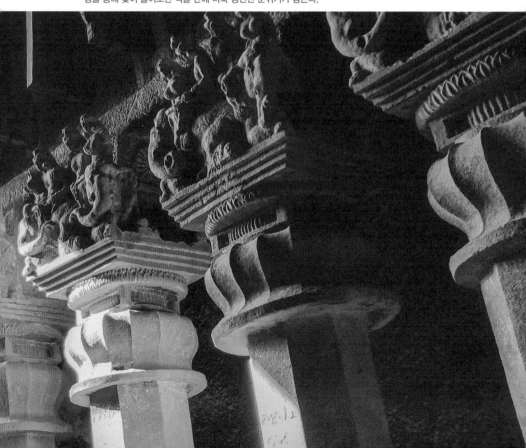

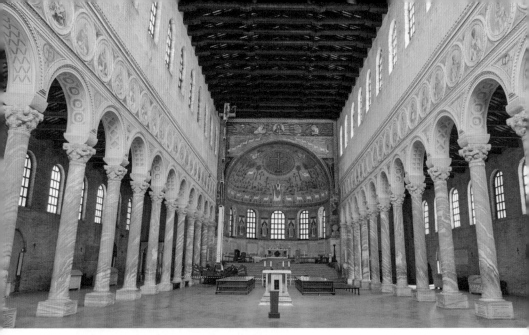

산타폴리나레 인 클라세 성당 내부, 549년, 이탈리아 라벤나
라벤나의 초대 주교 아폴리나레 성인에게 바쳐진 성당이라는 의미로 이와 같은 이름이 붙었다. 돔에 그려진 성인이 아폴리나레다. 기둥의 장식은 후대에 더해졌다.

바실리카 양식의 초기 성당을 볼까요? 제임스 퍼거슨이 왜 그렇게 생각했는지 고개가 끄덕여질 거예요. 위 사진은 이탈리아 항구도시 라벤나에 있는 산타폴리나레 인 클라세 성당입니다.

인도 석굴사원의 차이티야와 바실리카 양식으로 된, 유럽의 성당은 형태가 상당히 비슷해요. 오른쪽 평면도로 비교해보세요. 두 구조 모두 입구 쪽 베란다, 중앙의 긴 복도, 양옆에 세운 기둥, 사람이 지나다닐 수 있도록 기둥 뒤쪽으로 낸 통로가 기본이지요. 양쪽 통로는 중앙 복도보다 좁고요. 중앙 복도 끝에 숭배의 대상, 즉 성당의 제단이나 석굴사원의 스투파가 있는 거죠.

그러네요. 정말 똑같아 보여요.

차이점이 없진 않습니다. 바실리카 양식으로 지어진 이 성당은 제단 뒤쪽으로 넘어갈 수 없지만 칼리 제8굴엔 스투파 뒤를 돌 수 있는 길이 있거든요. 그 외에는 상당히 비슷한 구조입니다.

누가 누구에게 영향을 준 건지, 유럽과 인도 각각에서 '경건한 공간은 이래야 한다'는 의식이 자연히 발생한 건지는 알 수 없습니다. 인도 석굴사원이 목조 건축물을 본뜬 결과라고 말하긴 하나 따지고

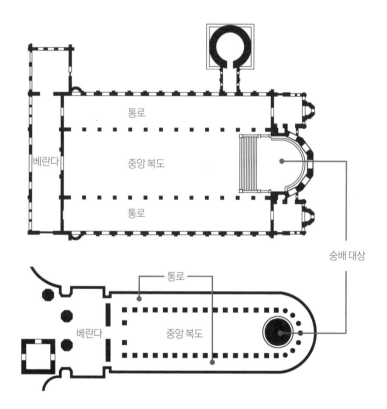

(위)산타폴리나레 인 클라세 성당의 평면도
(아래)칼리 제8굴의 평면도
유럽의 초기 기독교 성당과 인도 석굴사원은 베란다와 양옆 통로, 중앙 복도로 이루어진 동일한 구조를 갖고 있다.

들면 왜 꼭 이런 식으로 예배 공간을 조성해야 했느냐는 의문이 강하게 남아요.

우연치고는 굉장히 신기한 일 같아요.

답을 내릴 수는 없지만, 확실한 건 동서양에서 이 구조를 사원에 적용한 까닭이 장엄한 공간을 돋보이게 하는 효과가 탁월했기 때문이라는 점이에요. 웅장하고 엄숙해 보이니까요.

칼리 제8굴의 내부로 돌아가서 이어가지요. 오른쪽을 보면 이 석굴의 기둥과 통로가 양쪽에서 좌우대칭을 이루며 공간에 통일성을 부여하고 있습니다. 천장의 빼곡한 아치 모양 목조 구조물도 마찬가지죠. 그러나 여기서 딱 하나 대칭을 깨뜨리는 게 있습니다. 석굴 맨 안쪽에 있는 스투파가 그 주인공이죠.

스투파가 꼭 자기를 쳐다보라고 주장하는 것처럼 느껴져요.

대관식을 하는 왕을 떠올리게끔 중앙 복도 끝의 스투파로 시선이 쏠리도록 공간을 구성했어요. 철저히 계획된 구조란 겁니다. 근원적 공간을 상징하는 석굴의 신성한 분위기에 더해 신앙의 중심인 스투파를 이 공간 속에 둠으로써 보는 이를 한층 압도하는 거죠.

물론 이 말발굽형 구조의 틀은 200년 전 바자 석굴사원에서 왔습니다. 다만 바자 석굴사원은 이 정도까지 압도적인 공간감을 이루지는 못했어요. 석굴의 깊이도 칼리 제8굴은 38미터인 데 비해 바자 석굴

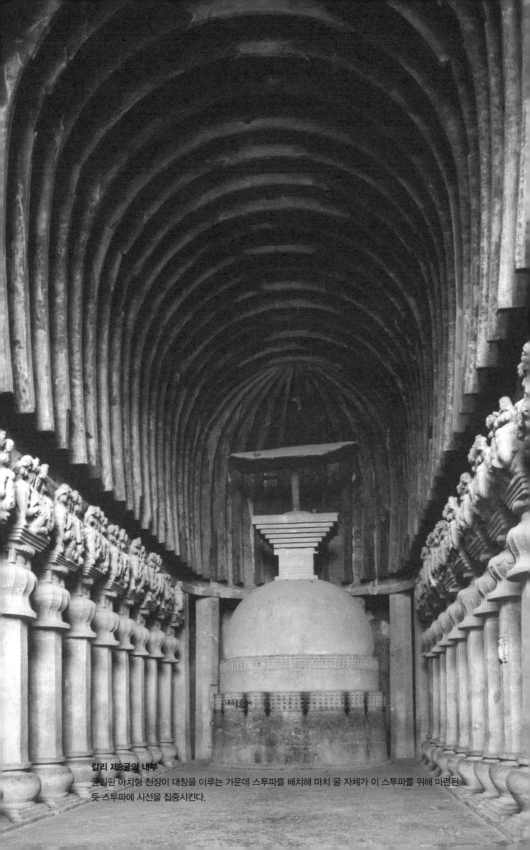

칼리 제8굴의 내부
균일한 아치형 천장이 대칭을 이루는 가운데 스투파를 배치해 마치 굴 자체가 이 스투파를 위해 마련된 듯 스투파에 시선을 집중시킨다.

사원은 그 절반도 안 되는 16미터에 불과하죠. 칼리 제8굴은 앞에 베란다를 둬서 햇빛이 오묘한 분위기를 내며 내부로 들이치잖아요. 그런데 바자 석굴사원은 굴이 깊지도 않고 입구도 뻥 뚫려 있어 햇빛이 바로 들어옵니다. 별거 아닌 거 같아도 오른쪽 사진으로 나란히 보면 분위기가 무척 달라요.

바자 석굴사원이 생각보다 엄청 밝군요? 칼리 석굴사원은 빛과 어둠이 묘하게 어우러져 다른 세상 같고요.

게다가 바자 석굴사원만 해도 소리가 울리는데 칼리 석굴사원은 훨씬 깊으니 소리의 울림이 비교할 수 없을 정도예요.
더욱이 시끌벅적한 항구에 있다가 칼리 석굴사원에 왔다고 상상해보세요. 석굴사원의 화려한 입구를 지나 내부로 들어서면 갑자기 바깥과 완전히 차단된 별세계, 웅장하고도 고요한 공간에 놓이는 겁니다. 그곳에서 우리가 할 수 있는 일이란 그저 말을 아끼며 스투파를 향해 걷는 거밖에 없습니다. 한 걸음 한 걸음 내딛는 동안 자신의 묵직한 발소리를 듣다 보면, 마음에 뭔가가 서서히 차오르다 어느 순간 왈칵 터질 듯한 기분이 들 거예요. 어떤 영적인 상태에 도달한 느낌이랄까요. 차이티야라는 공간은 사람들에게 수행을 통해 얻을 수 있는 숭고한 감정을 느끼게 해줘요. 칼리 제8굴은 그 의도를 극대화한 공간입니다.

누구라도 차이티야에 들어가면 말이 안 나올 거 같아요.

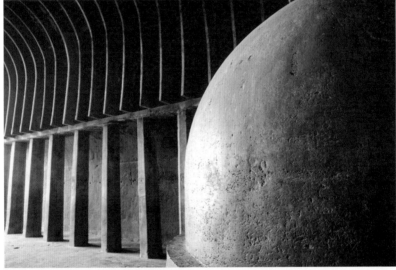

(위)기둥 뒤에서 바라본 칼리 제8굴의 내부
(아래)스투파 쪽에서 바라본 바자 석굴사원 내부
칼리 제8굴은 바자 석굴사원에 비해 어두워 더욱 신비로운 분위기를 자아낸다.

| 가짜 스투파? |

바자 석굴사원은 석굴사원에서도 탑돌이를 할 수 있도록 스투파 뒤에 공간을 냈다고 이야기했지요. 칼리 제8굴도 그렇습니다. 아래를 보면 입구에 문 세 개가 보일 겁니다. 탑돌이는 스투파를 중심에 두고 시계 방향으로 돌아야 한다는 규칙이 있어요. 인도 사람들은 그게 해가 움직이는 방향이라고 여겨 만물의 원리로 믿었거든요. 그러니 시계 방향에 맞춰 왼쪽 문으로 들어가 스투파 뒤를 돈 다음 오른쪽 문으로 나왔겠죠.

중앙으로 들어가면 안 되나요? 저게 가장 좋은 길처럼 보이는데요.

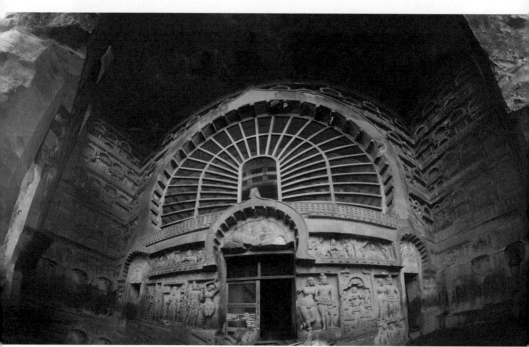

칼리 제8굴의 입구 파노라마
문이 세 개 있지만 일반인은 양옆의 문을 쓰고, 가운데 문은 특별한 날에만 이용했다.

가장 중요한 길은 맞습니다. 그래서 특별한 행사나 불교 의례가 있을 때나 썼죠. 지금은 관광객들이 중앙으로도 다니는데 원래라면 상상도 할 수 없는 일이었답니다.

그런데 참 이상해요. 스투파란 석가모니의 유골인 사리를 모신 무덤이잖아요? 그렇다면 석굴사원 스투파에는 사리가 있을까요? 정답은 '없다'입니다. 석굴사원에 스투파를 따로 제작해 넣는 게 아니라 석굴을 팔 때 스투파도 함께 형태를 잡아가면서 암벽을 파기 때문에 복발 안에 사리를 넣는 건 불가능해요. 처음부터 사리를 넣을 공간이 존재하지 않았던 거죠.

나중에 스투파에 구멍을 뚫고 사리를 넣으면 되지 않나요?

억지로 그렇게 할 수도 있겠지만 인도의 어떤 석굴사원도 그런 방법을 쓰진 않았습니다. 스투파를 봐도 그냥 매끈해요. 구멍을 뚫으려는 시도조차 안 했어요.

드디어 인도 사람들이 스투파에 있는 사리가 석가모니 사리는 아닐 수도 있다는 걸 깨달은 거군요.

그건 아닙니다. 우리야 석가모니의 '진짜' 사리는 진작에 없어졌을 거라고 당연히 생각하지만 1~2세기에 살던 인도 사람들은 몇백 년 전 아쇼카 왕이 석주 8만 4천 개를 세웠다는 걸 철석같이 믿었어요. 그 석주 개수만큼 스투파를 만들어 그 안에 석가모니 사리를 나눠 넣

었다는 이야기도요. 그렇지만 실제 석굴사원의 스투파에는 사리가 없습니다. 스투파가 있어야 예배를 할 수 있으니 일단 돌을 깎아 만든 거지요. 오른쪽을 보세요. 스투파가 지닌 요소는 충실하게 살렸지만 저건 모형에 불과한 거예요.

그러니까 스투파 모형을 두고 거기에 경배를 한 거예요? 믿음이 약해진 건가요, 아니면 믿음이 더 강해진 건가요?

기묘한 진실에 직면해야 하는 때가 온 겁니다. 스투파에 사리를 모시기가 어려워지면서 석가모니 사리를 넣은 게 스투파라는 인식이 점차 약해진 거죠. '스투파처럼 보이면 그게 스투파다'라고 여긴 거예요. 대신 그보다 스투파와 석굴사원 전체를 만들며 얼마나 공을 들였는지, 그 화려함이 얼마나 권위를 보여주는지 강조했습니다. 보자마자 입이 떡 벌어지는 외관, 눈길을 끄는 조각, 압도적인 분위기를 자아내는 데 주력한 거지요.

어떻게 보면 미술의 핵심에 닿은 것이기도 합니다. 아름다움이라는 목표를 위해 쓸데없는, 효용성 없는 일을 힘껏 공들여 하는 것. 우리는 그걸 미술이라 불러왔어요. 결국 아름다움을 위한 이 노력은 칼리 제8굴을 손꼽히게 화려한 석굴사원으로 만들었습니다. 사리가 없어도 모두가 만족할 수 있는 석굴사원을 조성하는 데는 큰돈이 들어갔죠. 그렇게 돈과 정성을 쏟아부어 완성된 미술은 석굴사원을 방문하는 사람들에게 경건하고 숭고한 아름다움을 느끼게 했습니다.

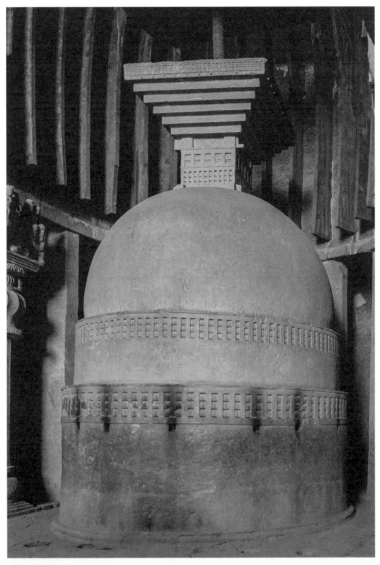

칼리 제8굴의 스투파

1~2세기에 만들어진 스투파로, 기원전 2세기 전후에 조성된 산치나 바르후트 같은 대형 스투파에 비하면 간소하지만 전체 형태를 충실히 재현했다.

부와 종교, 예술의 관계는 정말 아이러니하군요.

그렇죠. 지극히 세속적인 부를 바탕으로 이토록 성스러운 걸 만들어 낼 수도 있다니요.

더 이상 스투파에 사리가 있느냐는 중요하지 않았습니다. 석굴사원은 그 자체로 사람을 영적으로 채워주는 공간이 됐으니까요. 바야흐로 사리 없는 스투파의 시대가 열린 거지요. 이 시대를 당당히 증언하는 석굴사원이 있어요. 너무나도 유명한 아잔타 석굴사원입니다. 세계인을 감동시킨 이곳의 아름다움을 즐기면서 지금껏 한 이야기를 총정리해보고 그다음 시대까지도 살짝 내다볼까요?

돈이 오가는 곳에 석굴사원도 생긴다. 교역의 중심지인 뭄바이 근처의 석굴사원들은 상인들의 후원을 받아 명맥을 이어간다. 인도에서 가장 크고 화려한 칼리 제8굴도 마찬가지다. 수많은 후원을 받아 만들어진 거대한 석굴사원은 사리 없는 스투파의 시대가 시작됐음을 알린다.

• 교역의 중심지, 뭄바이	뭄바이 인근에 석굴사원이 많은 이유 ❶ 교역의 중심지라 오가는 상인들이 많음. 후원받기가 쉬움. ❷ 뭄바이가 현무암 지대인 데칸고원에 속해 있음. 현무암은 무른 돌이라 석굴사원을 조성하기에 유리함. ···▶ 석굴사원의 승려들은 상인들에게 숙박을 제공하고 대가를 받음. 석굴사원은 은행이나 정보 교환처의 역할도 함.
• 놀랍도록 화려한 공간, 칼리 제8굴	인도에서 가장 큰 굴. 보존 상태가 좋고 화려함. 시기 1~2세기. 석주 사자상이 조각된 석주가 석굴사원 앞에 있음. 아쇼카 석주와 비교하면 만듦새는 떨어짐. 이 무렵부터 석굴사원 건립에 새로운 권력자가 개입했음. 베란다 기둥과 문 사이에 조각으로 가득 찬 공간이 존재. 불상이 새겨져 있으나 후에 덧붙여진 것. 후원자의 이름 등이 담긴 명문과 미투나 조각이 벽에 수없이 새겨져 있음. 참고 미투나 조각이란 사이좋게 끌어안은 남녀 한 쌍의 조각을 뜻함. 내부 38미터에 달하는 길이로 '그랜드 차이티야'라고도 불림. 일정한 간격으로 늘어선 기둥들이 좌우대칭을 이루며 공간에 통일성을 부여함. 바실리카 양식의 초기 기독교 성당과 유사. 참고 바실리카 양식은 중앙 복도, 양옆에 늘어선 기둥과 그 뒤 통로가 기본 구조임. 스투파 시선이 중앙 복도 맨 끝의 스투파로 쏠리게 만듦. 칼리 제8굴의 스투파에는 사리가 없음.

땅은 그곳과 인연을 맺은 사람 때문에
후세에 전해지는 것이지
단지 경치가 빼어나서 전해지는 것은 아니다.

- 강세황

03

불상의 시대를 향해

#아잔타 석굴사원 #사리 없는 스투파
#초기 석굴사원에서 후기 석굴사원으로 #불상

1819년, 인도 뭄바이 인근의 아잔타 석굴사원에 첫발을 디딘 영국군 장교 존 스미스는 벅차오르는 감정을 주체할 수 없었습니다. 흔들리는 등불 아래 석굴사원이 아스라이 모습을 드러냈지요. 장교는 기둥으로 다가가 자그마한 주머니칼을 꺼내 글자를 새겼습니다. '존 스미스, 28기병대, 1819년 4월 28일.'

석굴사원에 이름을 새겼다고요?

아잔타 석굴사원 기둥에 존 스미스가 새긴 글자
또렷하지는 않지만 'John Smith'라는 이름 철자와 날짜를 표시한 숫자가 보인다.

여행을 갔을 때 '몇 년 며칠 누구 다녀감!'이라는 낙서를 남기는 것과 같은 행동이죠. 그런데 존 스미스는 단순한 여행객이 아니라 아잔타 석굴사원을 최초로 발견한 사람이었어요. 엄청난 보물을 찾은 기분이었을 거예요.

존 스미스가 발견하기 전 아잔타 석굴사원은 무려 1200년 동안 무관심 속에 내버려져 있었습니다. 인도에서 불교가 힘을 잃은 8세기 이후, 불교 석굴사원은 대부분 방치됐거든요. 석굴사원 주위에 자라나기 시작한 초목이 무성한 숲을 이루고도 남을 시간이었지요. 간혹 호기심 많은 아이들이 수풀을 헤치며 석굴사원을 누비고 다녔어요. 어린 시절 외딴곳에 아지트를 만들어 놀 듯이요. 그러던 어느 날 이 지역으로 호랑이 사냥을 온 존 스미스가 한 아이를 만납니다.

오늘날 아잔타 석굴사원
아잔타 석굴사원은 아잔타 지역에 위치해 있는데, 뭄바이로부터 대략 8시간 거리다. 주변이 마치 정글처럼 보이는 숲으로 무성하다. 관광지로 개발되기 전인 19세기에는 더했을 것이다.

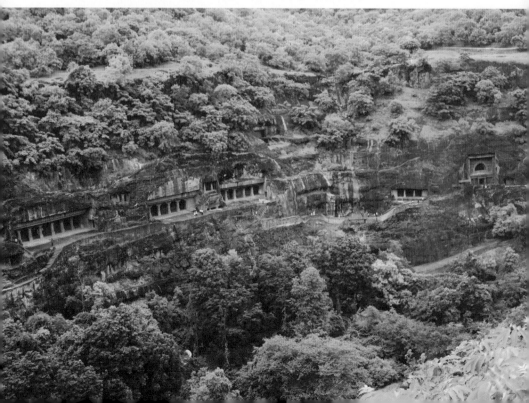

그 아이가 석굴에 대해 알려줬나 봐요.

그랬지요. 아이는 외국 손님한테 자기 놀이터를 자랑하고 싶어서 온
갖 손짓 발짓을 다해가며 그들을 안내했어요. 그곳엔 나무와 잡초로
우거진 언덕이 있었어요. 다음 날 존 스미스와 일행은 곡괭이와 칼
을 챙겨서 다시 언덕을 찾았습니다. 수풀을 베고 나뭇가지를 걷어내
어렵사리 길을 만들었죠. 그리고 발견하게 됩니다. 신비롭기 그지없
는 고대의 석굴사원을요. 이날 존 스미스는 석굴사원 기둥에 자신의
이름을 새겼습니다.

호랑이를 잡으려다가 아잔타 석굴사원을 잡게 된 거네요.

여기서 한 가지 의문을 가져볼 만합니다. 근처에 살던 아이가 이미

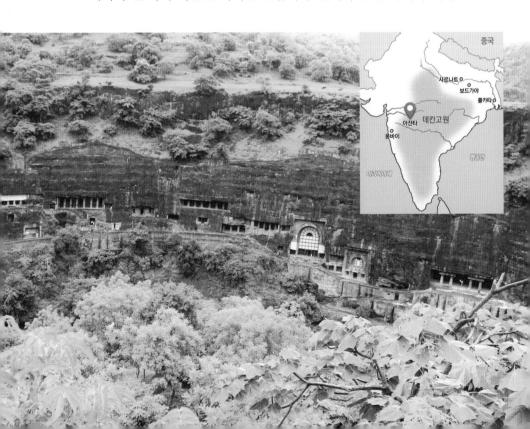

그 존재를 알고 있었는데 아잔타 석굴사원의 최초 발견자를 존 스미스라 할 수 있을까요?

말씀을 듣고 보니 그렇네요.

엄밀히 따지면 존 스미스의 이 발견은 지극히 서구적인 관점의 '발견'이라고 할 수 있습니다. 원래 그 자리에 잘 있던 걸 식민 지배국이 들어와 자기네한테 처음이니 이걸 발견했다고 주장한 겁니다. 제국주의가 막을 올린 19세기 이후 빈번히 벌어진 일이었지요.
경주에 있는 석굴암도 비슷해요. 먼 옛날부터 석불사로 불렸던 석굴암이 일제강점기에 처음 발견된 것처럼 이야기하니까요. 캄보디아의 앙코르와트나 인도네시아의 보로부두르 역시 그렇지요. 안타깝게도 이런 왜곡된 주장은 책이나 자료를 통해 마치 사실인 양 우리에게 소개되고 있습니다.

허참, 역사는 힘 있는 나라에 의해 쓰인다더니 딱 그거군요.

그래서 역사를 다양한 관점에서 보면 새로이 알게 되는 점이 많답니다. 근대적인 연구가 이 같은 발견에서 시작되는 일이 잦아 부정적으로만 볼 수 없는 게 현실이고요. 아잔타 석굴사원이 본격적으로 연구된 것도 존 스미스의 발견 덕이긴 했습니다. 아이들의 놀이터였던 곳이 위대한 유산이라고 평가받게 된 건 오래된 일이 아니죠. 그럼 이제 아잔타 석굴사원을 찬찬히 들여다볼까요?

| 숲속 협곡의 사원 |

5~7세기 무렵만 해도 아잔타 석굴사원은 당대 최고의 석굴사원 중 하나였습니다. 7세기경, 그 유명한 현장도 이곳을 다녀갔을 정도로요. 현장이 남긴 『대당서역기』에 아잔타 석굴사원을 묘사한 글이 남아 있습니다. 아래가 그 기록이에요.

> 마하랄타국(오늘날 인도 마하라슈트라주)의 동쪽 경계에 큰 산이 있는데, 산봉우리가 첩첩이 늘어서 있고 높은 산들은 깊고 험하다. 이곳의 사원은 깊은 계곡에 자리 잡고 있다. 높은 당(깃발)과 커다란 건물은 암벽을 뚫고 봉우리에 기대어 있고 중각(2층 이상의 누각)과 누각은 암벽을 등지고 계곡을 바라보고 있다.
> ─ 현장

당나라 때도 쉽게 찾아가기 힘든 곳이었나 봐요.

그랬던 모양이죠. 현장의 기록대로 아잔타 석굴사원은 물살이 수천 년간 암벽을 파고들며 형성된 반원형의 깊은 골짜기에 있습니다. 페이지를 넘겨 절벽 앞에 계곡물이 둥글게 흐르는 모습을 보세요. 이 지역은 다른 석굴사원들과 마찬가지로 데칸고원에 속합니다. 돌이 무른 편이라 사람이 가공하기 수월했지요. 석굴사원이 들어서기 최적의 조건이었던 거예요. 암벽에 줄지어 있는 30여 개 석굴은 장관을 이룹니다. 느껴질지 모르겠으나 사진의 오른쪽과 왼쪽 끝의 높이

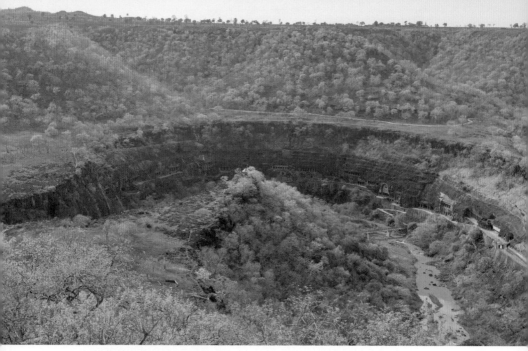

아잔타 석굴사원 맞은편 언덕에서 본 풍경
반원형 협곡을 따라 흐르는 강은 '호랑이의 강'이라는 의미에서 와고라강이라 부르는데 실제론 작은 계곡에 가깝다. 존 스미스가 이 지역으로 호랑이 사냥을 나선 것도 이해가 되는 이름이다.

가 달라 보이는 건 착각이 아니에요. 실제로 사진처럼 맞은편에 섰을 때 보이는 오른쪽 절벽이 왼쪽보다 가팔라서 왼쪽에 석굴이 더 촘촘하게 자리 잡고 있어요.

저 물은 원래 흙탕물인가요?

계절에 따라 계곡물의 빛깔이 제각각으로 바뀌긴 해요. 흙탕물일 때도, 옅은 녹색 빛이 돌 때도 있어요. 하지만 우리나라 사정과 비슷하게 최근 이 계곡도 물이 부쩍 줄었습니다. 그 탓인지 풍경이 예전만은 못합니다. 그래도 여전히 아름다운 곳이긴 하죠.

II 어둠은 성스럽고 공간은 신성하다

| 혼란의 시대 |

풍경도 풍경이지만 이 석굴사원이 특히 중요한 이유는 역사적으로나 미술사적으로나 가치가 매우 크기 때문입니다. 아잔타 석굴사원은 기원전 2세기부터 기원후 7세기까지 조성됐어요. 덕분에 여기 한군데서 인도 불교 석굴사원의 변화 과정을 모두 볼 수 있습니다.

와, 만들어지는 데 900년 넘게 걸렸네요.

과장하면 천년에 가깝죠. 그 시간 동안 석굴사원은 초기 석굴사원에서 후기 석굴사원으로 넘어가요. 이 석굴사원들을 시기별로 정확히 구분하기 위해서는 복잡하더라도 인도 역사를 짚어볼 필요가 있습니다. 거대한 석굴사원을 만드는 데는 왕족쯤 되는 후원자가 있어야 하는지라 여러 작은 왕국들의 흥망성쇠와 관련될 수밖에 없거든요. 초기 불교 석굴사원은 기원전 2세기부터 기원후 2세기까지 지어진 석굴사원을 말합니다. 지금껏 살펴본 콘디브테 석굴사원, 바자 석굴사원, 칼리 석굴사원이 여기에 해당하죠. 물론 칼리 석굴사원은 그 후에도 일부 석굴이 더 생기긴 하지만요. 후기 불교 석굴사원은 대략 5~7세기에 만든 석굴사원을 가리킵니다.

갑자기 2세기에서 5세기로 점프해서 초기와 후기가 나뉘는데요.

그 300년간 묘하게도 석굴이 지어지지 않았습니다. 그러다 5세기에

	조성 시기	후원 왕조	대표 석굴사원
초기	기원전 2세기~ 기원후 2세기	사타바하나	콘디브테(기원전 2세기) 칼리(기원전 2세기~ 기원후 2세기) 바자(기원전 1세기)
공백기	3~4세기	굽타 (+바카타카)	아잔타 석굴사원 일부
후기	5~7세기		칼리 석굴사원 일부(5세기)

와서 석굴사원이 다시 만들어지는데, 그마저도 주목할 만한 석굴은 460년부터 480년까지 20년이라는 짧은 기간에 집중적으로 조성됐어요. 이 시기는 데칸고원 일대를 '바카타카'라는 왕조가 다스리던 때로, 바카타카 왕조는 칼리 석굴사원을 후원했던 사타바하나 왕조를 멸망시킨 뒤 들어선 왕조예요. 표로 정리하면 위와 같습니다.

이름이 너무 어려워요.

인도 땅이 워낙 넓어서 통일왕조로 발돋움한 나라는 드물어도 왕국은 넘치는지라 우리에게 낯선 이름이 많습니다. 사타바하나 왕조와 바카타카 왕조는 데칸고원의 서쪽, 고립된 위치에서 탄생한 왕조입니다. 사타바하나 왕조는 동북부로 진출해 기원전 1세기 무렵 그곳에 있던 슝가 왕조와 싸워 이기기도 했어요.

사타바하나 왕조가 마냥 힘이 없는 나라는 아니었군요.

인도를 최초로 통일한 마우리아 왕조를 무너뜨린 게 슝가 왕조입니

II 어둠은 성스럽고 공간은 신성하다

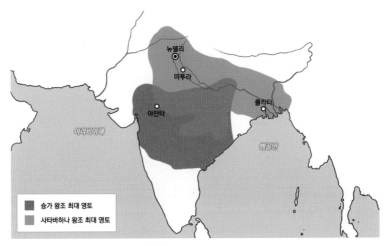

승가 왕조와 사타바하나 왕조의 전성기 영토
기원전 180년경, 마우리아 왕조의 군사령관이 반란을 일으켜 세운 나라였던 승가는 재상 칸바에 의해
왕조가 교체되지만 칸바 왕조는 곧 사타바하나 왕조에 의해 역사 속으로 사라진다.

다. 이 승가 왕조를 사타바하나가 꺾었으니 보통이 아닌 거죠. 그러
나 사타바하나 왕조는 기원 전후 북부에서 강성한 쿠샨 왕조에 밀
려 쪼그라들다 3세기경 바카타카에게 멸망당합니다.

무슨 나라들이 이렇게 우수수 나왔다가 사라지나요.

인도 역사가 어려운 게 북부는 북부대로, 데칸고원은 데칸고원대로,
남부는 남부대로 크고 작은 왕국들의 흥망성쇠가 이어진다는 점이
에요. 그래도 이 중 통일왕조는 대부분 북부에서 탄생했죠. 드디어
320년이 되면 통일왕조인 굽타 왕조가 패권을 쥐게 됩니다. 북부의
작은 나라로 출발해 서서히 영토를 넓혀나간 굽타 왕조는 인도의
'고전'을 완성했다고 여겨지지요.

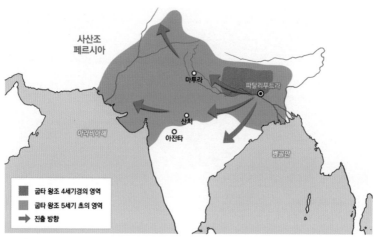

굽타 왕조의 영토
굽타 왕조는 과거 마우리아 왕조의 수도였던 파탈리푸트라를 중심으로 점점 주변을 정복해 제국을 세웠다. 이 시기에 이르러 인도에서는 마침내 구전이 글로 정리되고, 고전이라 부를 만한 게 완성된다.

여기서 애매한 게 아잔타 후기 석굴사원을 후원했던 바카타카 왕조예요. 굽타의 공주와 바카타카의 왕은 부부였는데 왕이 일찍 세상을 떠나요. 아들이 왕위를 잇긴 했으나 나이가 너무 어렸습니다.

그럼 바카타카 왕조는 어떻게 됐나요?

정치의 실권이 어머니에게 넘어가 사실상 바카타카 왕조는 제2의 굽타로 전락합니다. 아잔타에서 중요한 후기 석굴사원 대다수가 지어지기 시작한 460년은 왕비가 죽은 지 약 20년이 흐른 시점이었죠. 그래선지 후원한 건 바카타카 왕조였어도 석굴사원들은 굽타 왕조의 영향을 크게 받았어요.

굽타 왕조는 힌두교를 숭상했지만 비교적 다른 종교에 관대해 불교

역시 후원했지요. 굽타 왕조에 대해서는 언젠가 자세히 다룰 일이 있을 겁니다. 복잡한 이야기를 길게 이어갔는데, 한눈에 볼 수 있도록 위의 연표로 정리했습니다.

한마디로 아잔타 석굴사원은 사타바하나, 바카타카, 굽타까지 여러 왕조를 거쳐 조성된 셈입니다. 왕조마다 서로 다른 미감이 석굴사원에 반영된 거죠. 이렇게나 다양한 왕조를 거친 아잔타 석굴사원의 초기와 후기 모습은 어떻게 다른지 석굴사원을 돌아봅시다.

| 초기 석굴사원, 사리가 없어도 신앙심은 그대로 |

어느 사원을 가나 승려가 머물던 비하라는 다 비슷합니다. 따라서 아잔타 석굴사원도 차이티야를 중심으로 보려고 해요. 아잔타 석굴사원에는 총 5개의 차이티야가 있어요. 제9굴과 제10굴이 초기 차이티야, 제19굴, 제26굴, 제29굴이 후기 차이티야예요.

초기	제9굴, 제10굴, 제12굴, 제13굴, 제15굴
후기	제1~8굴, 제11굴, 제14~29굴 (총 29개)

그 외 나머지는 모두 비하라입니다. 굴의 번호로 초기와 후기 석굴
사원을 나누면 위의 표와 같습니다.

순서대로 초기와 후기를 나누면 쉬울 텐데 번호가 뒤죽박죽이네요.

거기엔 이유가 있습니다. 사원을 처음 지을 때는 암벽 중앙부부터
팠어요. 누구라도 석굴사원을 파기 시작한다면 목이 좋은 곳을 선
택하겠죠? 협곡에서 가장 명당은 중앙 부분이었습니다. 물론 지대
라든가 여러 조건이 따라줘야겠지만요. 그러고 나서 양옆으로 다른
굴도 파나갔습니다.

오른쪽에서 아잔타 석굴사원 평면도 가운데 부분을 보세요. 찾기
쉽도록 붉은색으로 표시해놨는데 여기에 초기 석굴사원이 몰려 있
어요. 가장자리 석굴일수록 뒤늦게 조성됐고요. 그런데 후대 사람들
이 아잔타 석굴사원을 발견하고서 번호를 붙일 때 큰 의미 없이 오
른쪽에서 왼쪽으로 1, 2, 3…을 붙인 거예요.

그럼 제10굴로 가볼까요? 존 스미스가 발견하고서 너무 놀라 어쩔
줄 몰라 했던 굴입니다. 아잔타 석굴사원에서 가장 오래된 굴인
만큼 초기 석굴사원의 양식을 들여다보기에 손색없는 곳입니다.

다음 페이지 위는 1838년 제임스 퍼거슨이 그린 아잔타 제10굴의 모

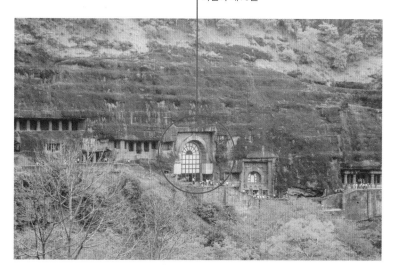

아잔타 제10굴

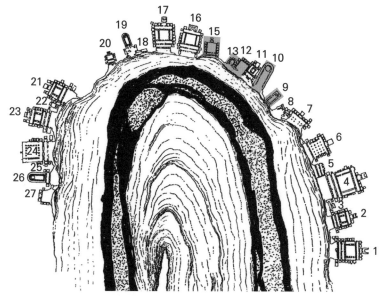

(위)아잔타 제10굴 전경, 기원전 2세기경, 인도 마하라슈트라주
영국군 장교 존 스미스가 최초로 발견한 굴로, 아잔타 석굴사원 중 가장 오래됐다. 사타바하나 왕조 때
지어진 초기 석굴사원이다.

(아래)아잔타 석굴사원의 평면도
아잔타에서는 오늘날까지도 계속 석굴이 발견되고 있어 현재는 평면도에 적힌 번호보다 더 많은 석굴
이 있다고 알려져 있다. 색깔이 칠해진 굴들이 초기 석굴사원이다.

불상의 시대를 향해

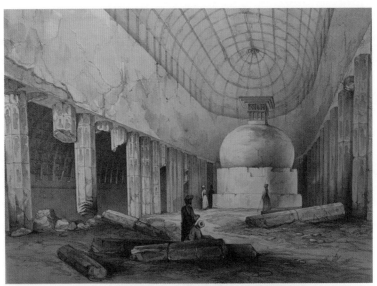

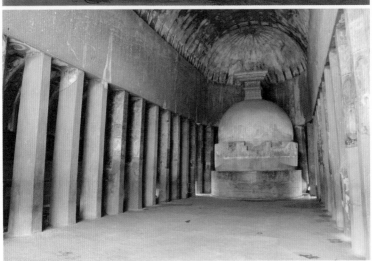

(위)제임스 퍼거슨, 『인도의 석굴사원』에 수록된 '아잔타 제10굴' 삽화, 1838~1839년
(아래)아잔타 제10굴의 내부, 기원전 2세기, 인도 마하라슈트라주

기둥 곳곳에 그림을 그렸던 흔적이 보이는데, 이는 후기 석굴사원이 한창 조성되던 기원후 5세기에 추가로 장식한 것이다. 아래 사진과 위 그림을 비교하면 세월이 흘러도 스투파만큼은 건재했음을 알 수 있다.

습입니다. 그 아래 오늘날 사진과 비교해보면 방치돼 있던 19세기와 달리 기둥을 비롯해 내부가 정비된 상태예요.

존 스미스가 그렇게 감동한 풍경이 고작 이거예요? 폐허 같네요.

기둥이 이 빠진 것처럼 부러지고 잔해가 널브러져 있긴 해도 스투파만큼은 당당함을 잃지 않았어요. 무슨 일이 벌어져도 나는 파괴할수 없다고 선포하는 신처럼 위엄 있는 모습입니다. 난생처음 저런 스투파를 본 사람은 놀라워할 만도 해요.

한 차례 이야기했지만 초기 석굴사원이 조성되던 시기는 무불상시대였어요. 초기 석굴사원의 핵심은 스투파였지요. 아잔타 제10굴이지어진 기원전 2세기, 인도 동북부에서는 산치 스투파와 함께 인도의 손꼽히는 스투파인 바르후트 스투파가 조성되고 있었습니다. 야외에 지어진 그런 큰 스투파와 달리 석굴사원의 스투파엔 석가모니의 사리가 없다는 근본적인 차이가 있었죠. 대신 사람들은 스투파라면 사리가 있든 없든 장엄해 보여야 한다고 생각했어요. 이 지점이초기 석굴사원들에 공통적으로 나타나는 특징입니다.

아잔타 제10굴도 마찬가지였죠. 앞서 칼리 제8굴은 석굴이 지닌 성스러운 분위기와 구조, 화려한 장식 등으로 보는 이를 압도해 사리가 없다는 한계를 극복하려고 했습니다. 아잔타 제10굴은 칼리 제8굴만큼 화려하지는 않지만 온갖 공을 들여 거대한 스투파에 시선이 쏠리게 만들었습니다. 왼쪽 페이지 위의 그림을 보면 스투파의크기가 얼마나 큰지 곁에 있는 사람의 크기로 알 수 있어요.

사람이 서 있으니까 스투파가 크다는 게 실감 나네요.

'어차피 사리도 없는데 뭐…' 하며 스투파를 중시하지 않을 수도 있었겠으나 그러지 않았다는 겁니다. 아잔타 제10굴이 기원전 2세기에 조성됐으니 초기 석굴사원 중에서도 이른 시기에 해당하는데 스투파만큼은 어떤 석굴사원에도 뒤지지 않죠. 오른쪽을 보면 알 수 있듯 스투파가 갖춰야 할 요소도 거의 다 갖췄습니다. 단순한데도 소박한 멋과 숭고한 아름다움이 느껴져요. 무엇보다 반원형의 복발이 완벽하면서도 단단해 보입니다. 복발은 스투파의 핵심 공간으로 생명이 시작되는 곳, 모든 것의 근원에 비유되곤 해요. 복발과 석굴의 상징적 의미가 비슷하다는 것도 로마슈 리시 석굴을 다루며 이야기했죠. 그렇게 봤을 때 스투파가 놓인 석굴사원의 차이티야는 '근원의 근원이 되는 공간'이랄까요?

너무 단순해서 그런지 진짜 스투파보다는 아쉽게 느껴져요.

석굴사원의 스투파에 사리가 없다는 한계를 극복하고자 이런저런 노력을 했지만 진짜 사리를 보관한 복발에서 풍기는 아우라가 있을 리 없어요. 스투파의 모습에서 석가모니의 위엄을 느낄 수 있으면 다행인 거죠. 석굴사원의 스투파를 되도록 장엄한 모습으로 만들려 했던 것도 그 때문입니다. 이제 스투파는 개인의 무덤을 넘어 석가모니의 신성함과 권위를 상징하는 기념물이 된 거예요. 사리 없는 스투파가 무불상시대에 예배 대상이 될 수 있었던 이유입니다.

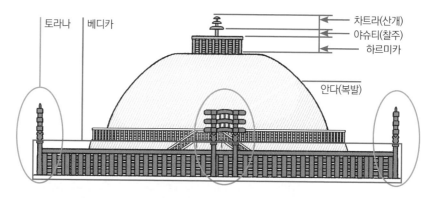

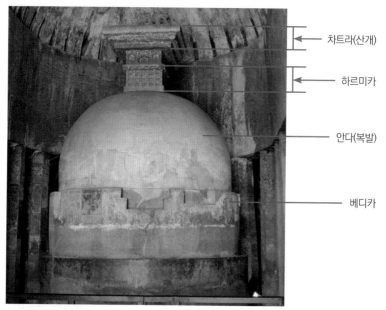

(위)스투파의 기본 구조
(아래)아잔타 제10굴의 스투파
원래 대형 스투파는 복발과 바깥 울타리인 베디카가 분리돼 있지만 석굴사원의 스투파에서는 그게 기단 부분으로 합쳐진다. 그 밖의 중요한 부분은 모두 눈에 띄게 표현했다.

기독교의 십자가 같은 걸까요? 그것도 예수는 아닌데 그 못지않은 상징성이 있잖아요.

십자가에는 스투파만큼 깊은 상징성이 있으니 닮은 면이 있습니다. 다만 조그만 십자가가 아니라 공간을 압도할 정도로 웅장하고 권위가 느껴지는 십자가가 된 셈이죠.

사리 없는 스투파를 둔 차이티야를 지으며 공백기를 거치는 동안 초기 석굴사원과 후기 석굴사원 사이에 큰 변화가 불어닥쳐요. 불상을 만들기 시작한 겁니다. 위엄이 한눈에 보이길 바란다면 석가모니의 형상을 표현하는 것만 한 게 어디 있겠어요. 초기와 후기 석굴사원을 구분하는 기준은 간단해요. '불상이 있으냐 없느냐' 이게 기준이에요. 300년을 뛰어넘어 5세기 후반에 조성된 석굴로 가봅시다. 아래가 5세기를 대표하는 아잔타 제19굴입니다.

아잔타 제19굴의 입구, 5세기 말, 인도 마하라슈트라주
대표적인 후기 인도 석굴사원으로, 입구 정면과 측면에 불상, 인도 토속신이 가득 조각돼 있다.

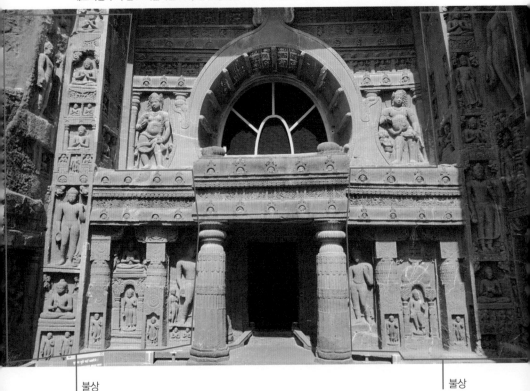

불상　　　　　　　　　　　　　　　　　　　　　　　불상

| 스투파에 불상을 올리다 |

아잔타 제19굴은 바카타카 왕조의 군주 하리셰나가 후원했어요. 바
카타카는 굽타의 속국이나 다름없었지만 하리셰나 왕의 위세만은
대단했어요. 아잔타 제19굴은 외관만 봐도 왕의 권위가 느껴집니다.
이 석굴사원은 앞서 본 석굴사원들과 구조적으로도 달라요. 기둥 뒤
에 있는 통로를 따라 탑돌이를 한다는 건 알지요? 그런데 아래 평면
도를 보면 이 굴엔 출입문이 하나예요. 양쪽 통로로 진입하는 별도
의 문이 없습니다. 그 문이 있어야 할 자리는 벽으로 막혀 있고 거기
엔 불상을 조각해놓았어요.

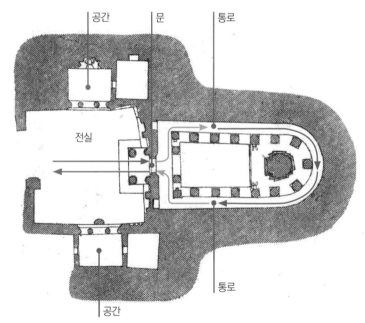

아잔타 제19굴 평면도
문이 하나뿐이며, 석굴 앞쪽의 전실 양측에 공간이 생겼다. 화살표 방향으로 굴 내부를 출입한다.

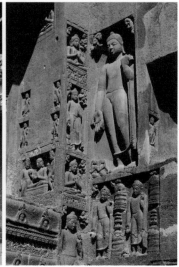

(왼쪽)아잔타 제19굴의 입구 세부
(오른쪽)아잔타 제19굴의 전면 옆벽 장식 세부
문이 세 개 있던 다른 석굴사원과 달리 문이 있어야 할 자리에 등신대의 불상들을 조각해놓았다.

문을 없애고 불상을 채운 걸로도 이렇게 화려해 보일 수가 있군요.

위 사진 왼쪽에 서 있는 사람과 기둥 옆에 조각된 불상의 키를 비교해보세요. 불상이 사람과 비슷한 크기로 조각됐다는 걸 알 수 있습니다. 크기가 상당해서 직접 보면 더 웅장하죠. 외벽의 대부분이 불상으로 빼곡합니다.

앉아 있는 불상도 있고 서 있는 불상도 있고 모습이 다양하네요.

5세기에는 이미 불상 제작이 일반화된 이후입니다. 제작 기술이나 양식이 발달해 갖가지 모습의 불상을 만들죠.

석굴사원은 불상의 유무에 따라 초기 석굴사원과 후기 석굴사원이 구분될 뿐 아니라 전혀 다른 차원으로 변모했어요. 석굴 내부로 들어가면 그 변화를 확실히 느낄 수 있어요. 초기 석굴사원의 차이티야를 떠올릴 수 없을 정도로 놀라운 광경이 펼쳐지니 말입니다. 아래를 보세요.

가장 눈에 띄는 건 스투파 중앙에 자리한 불상이지요. 화려한 기단 위에 꼿꼿이 선 부처의 모습이 당당해 보이지 않나요? 곧 살펴볼 텐데 스투파에 불상을 새긴 건 인도 북부 지역에서 먼저 행해지고 있었어요. 그래도 스투파만 줄곧 봐왔던 사람들에게 불상의 등장은 행복한 고민을 안겨줬습니다. '부처님을 직접 볼 수 있다니 너무 좋아. 하지만 스투파도 중요한데 어떡하지?' 갈등이 이만저만이 아니었죠. 그래서 찾은 방법이 스투파에 불상을 넣는 거였어요. 마치 스투파 속 사리에서 부처가 눈앞에 나타난 것처럼요.

아잔타 제19굴의 내부, 5세기 말, 인도 마하라슈트라주
스투파의 한가운데에 자리한 불상이 눈길을 사로잡는다. 스투파에 불상을 새기는 건 인도 아대륙 북부의 간다라에서 기원 전후 무렵부터 성행하고 있었다.

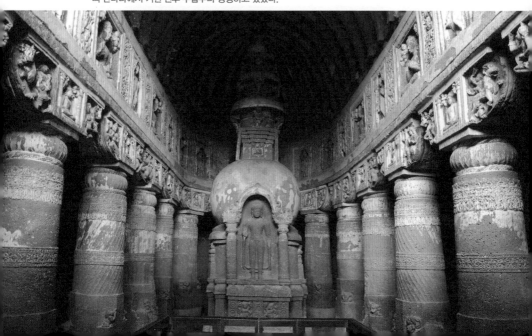

둘 중 하나만 택한 게 아니었네요.

수백 년간 스투파에 경배했는데 불상이 나타났다고 단번에 스투파를 외면할 순 없을 테니까요. 스투파에 불상이 들어가니 스투파의 형태도 변합니다. 처음엔 기단에 불상을 넣는 데서부터 시작했죠.

아무 곳에나 부처님을 두고 싶진 않았나 봐요.

이제 불상이 장엄해 보이게 스투파를 꾸밀 필요가 생겼어요. 아래에서 스투파 위의 산개를 확대한 사진을 보세요. 말도 안 되게 커졌을

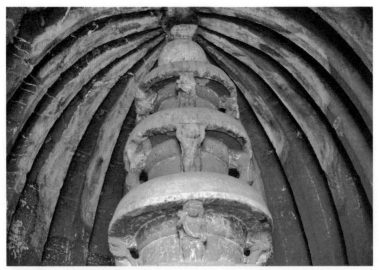

아잔타 제19굴 스투파의 산개 세부
산개란 원래 햇볕이나 비를 피하기 위한 우산이었으나 불교에서는 탑 맨 꼭대기의 장식을 일컫는다. 동글동글한 각각의 산 아래 어린아이가 조각돼 있어 눈길을 끈다. 후기 석굴사원에서는 화려하게 꾸미다 못해 작았던 산개가 커지면서 오히려 균형을 깨뜨린다.

II 어둠은 성스럽고 공간은 신성하다

뿐 아니라 아이의 모습을 조각하는 등 치장까지 했어요. 산개는 따가운 햇볕이나 비를 피하기 위해 고귀한 분의 머리에 받쳐주는 우산 같은 겁니다. 스투파에 산개가 있는 것도 그 까닭이고요.

부처님쯤 되니 저렇게 크고 화려한 우산을 쓸 수 있는 거군요.

그렇죠. 장엄함에 너무 신경 쓰다 보니 사람들은 이제껏 손대지 않았던 복발에도 변형을 가합니다. 오른쪽처럼 불상을 새기려고 복발의 한가운데를 반원형으로 깎아 두 기둥이 아치형 천장을 받치고 있는 것처럼 조각했어요. 이게 석굴의 구조와 맞물려 묘한 효과를 자아냅니다. 석굴 자체도 아치형 천장에 스투파를 향해 기둥들이 늘어서 있잖아요. 거울 속의 거울을 보는 것 같달까요. 스투

아잔타 제19굴 스투파의 불상 세부
불상을 새기기 위해 복발 상부를 깎아 공간을 마련했다.

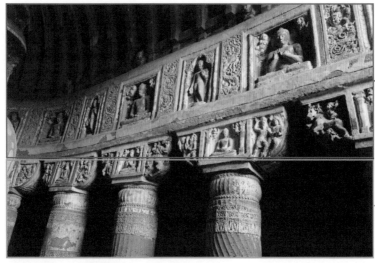

천상계

인간계

아잔타 제19굴 내부 기둥의 구분
기둥을 천상계와 인간계로 나눠 천장에 가까운 쪽을 천상으로, 땅에 가까운 쪽을 속세로 처리했다.

파 쪽으로 한 발 한 발 다가갈 때마다 신도들은 부처가 있는 곳, '불국'으로 들어가는 기분이었을 겁니다.

여기선 기둥 장식도 뭔가 의미가 있는 모양이군요.

맞습니다. 그래서 이 석굴에서는 기둥의 어느 한 부분도 허투루 만들지 않았어요. 위 사진을 보세요. 아치형 구조물로 천장을 장식하고, 기둥 사이에는 빼곡히 감실을 두어 그 안에 불상을 집어넣었어요. 아래쪽 기둥머리도 감실을 파 가운데에는 부처를, 양옆에는 경배하는 천신을 조각했습니다. 부처와 천신이 머무르는 기둥 윗부분은 불교적인 우주, 혹은 천상계를, 기둥 몸체 부분은 인간의 세속적인

II 어둠은 성스럽고 공간은 신성하다

공간을 상징하죠. 모든 세계의 끝, 우리의 시선이 모이는 곳에 스투파의 불상이 있는 거고요.

인간계인 기둥 몸통은 아래 사진과 같이 굉장히 화려합니다. 비스듬히 선을 둘러 단조로움을 피하면서 중간중간 정교한 무늬를 넣은 띠를 몇 단씩 둘렀어요. 바자나 칼리 석굴사원처럼 기둥을 8면, 12면 하는 식으로 각지게 깎는 대신 온갖 모양의 장식을 새겨 넣은 거죠. 기둥에 얼룩덜룩한 부분은 색을 칠했던 흔적입니다.

조각만으로 충분히 화려한데 색칠까지요?

아잔타 석굴사원에는 지나치다 싶게 장식을 많이 한 기둥이 여럿 있습니다. 바카타카 왕조가 굽타 왕조의 영향을 받았기 때문이에요. 굽타 왕조에서 수없이 만들어진 기둥이 딱 이 모습이었거든요. 굽타 왕조 시기에 확립된 것들이 인도의 고전이됐다는 말을 했지요. 그런 의미에서 굽타 왕조의 미감이 살아 있는 아잔타 석굴사원의 기둥은 정말 인도스럽습니다.

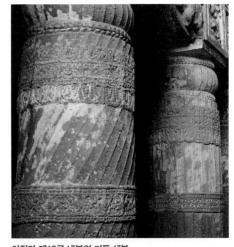

아잔타 제19굴 내부의 기둥 세부
가로로 띠 모양을 새기고, 그 아래에 빗금 모양을 넣어 꾸몄다. 채색까지 더해 화려함을 자랑하는, 굽타 왕조의 미감을 잘 보여주는 화려한 기둥이다.

| 불상은 중요해지고 복발은 작아지고 |

한번 불상을 스투파에 새기고 나니, 신앙과 예배 대상을 향한 열망의 불꽃은 더 강하게 피어올랐어요. 아잔타 제19굴에 이어 후기 석굴사원을 대표하는 아잔타 제26굴은 훨씬 과감해집니다. 오른쪽이 그 내부 광경이에요.

아까 본 석굴이랑 구조는 얼추 비슷한데요.

석굴의 구조는 제19굴과 다르지 않아요. 그럼에도 제26굴이 좀 더 화려한 모습이지요. 제19굴에서는 스투파의 복발을 크게 유지한 채 그 안에 불상을 조각했다면 제26굴에서는 복발이 아니라 기단에 불상을 조각했어요. 다만 복발의 크기를 대폭 줄인 뒤 줄어든 그 높이만큼 기단을 한껏 올렸지요. 기단에 기둥과 화려한 천장 장식을 하고 불상까지 앉힌 겁니다. 커질 대로 커진 기단에 장식을 빠짐없이 채워 화려함을 더한 거예요. 스투파뿐 아니라 석굴 전체가 어찌나 화려한지 제26굴에 들어서면 기가 죽을 정도입니다.

그런데 복발을 저렇게 막 줄여도 되나요? 스투파에서 제일 중요한 게 복발이라고 했었는데….

그랬죠. 사리를 모신 공간이고, 지금도 인도 스투파에서는 복발 주위를 돌며 탑돌이를 해요. 하지만 석굴사원의 스투파에는 사리 대

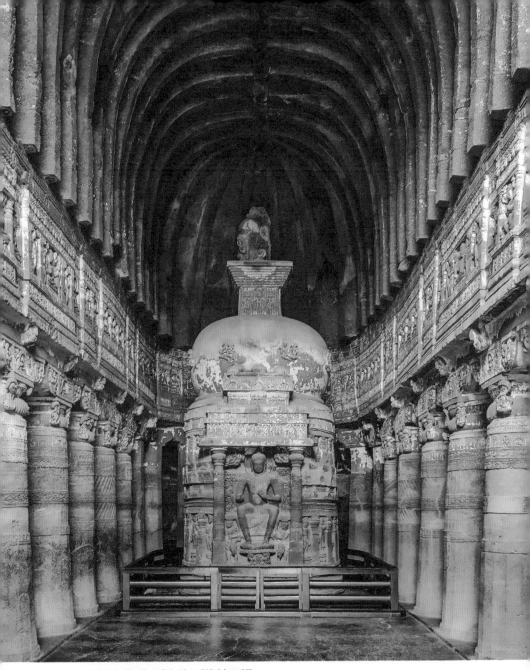

아잔타 제26굴, 5세기, 인도 마하라슈트라주
아잔타 석굴사원은 바카타카 왕조 외에 다른 지배층이나 상인의 후원을 많이 받았다. 그중 제26굴은
'붓다바드라'라는 사람이 후원한 걸로 알려져 있다.

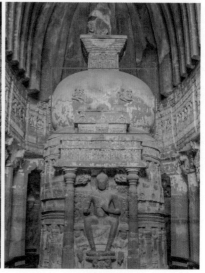

아잔타 제19굴(왼쪽)과 제26굴(오른쪽)의 스투파
사각형 표시한 부분이 복발로, 스투파에 새겨진 불상은 점점 더 크고 화려해지고, 복발은 점차 작아지고 있는 걸 확인할 수 있다.

신 불상을 통해 스투파의 권위와 위엄을 강조한 겁니다.

앞에서도 잠깐 짚었는데 아잔타 석굴사원에서 처음 스투파에 불상을 새긴 건 아니에요. 불상이 등장한 무렵에 이미 크기가 작은 봉헌용 스투파에 불상을 새기기 시작했어요. 그러나 스투파에 불상을 새길 때 반드시 지켜야 하는 규칙이 있는 건 아니라서 복발을 제19굴처럼 크게도, 제26굴처럼 작게도 만듭니다.

그런데 한번 줄어든 복발이 다시 커지는 일은 좀처럼 일어나지 않았습니다. 애초에 복발이 중요하다는 걸 인식하지 못했던 우리나라에서 복발은 더 작게 표현됐죠. 오른쪽 사진처럼 눈에 잘 띄지도 않을 정도로요. 물론 인도 스투파의 복발은 이렇게 작지 않았습니다. 하지만 복발의 크기가 줄어들수록 불상은 커지고 또 커져갔어요.

불국사 석가탑, 8세기, 경주
사각형 표시한 부분이 복발이다. 탑의 꼭대기 장식 부분을 상륜부라 하는데, 석가탑의 상륜부는 오랜 세월을 거치며 훼손돼 복발 바로 위의 꽃처럼 생긴 양화라는 부분만 남아 있었다. 이후 1972년 남원 실상사 삼층석탑을 본떠 상륜부를 온전하게 복원했다.

복발의 신세가 아예 역전됐네요.

초기 석굴사원에서 최고 중요한 위치를 차지했던 스투파는 후기 석굴사원으로 오면서 내리막길을 걷게 됩니다. 급기야 스투파보다 불상이 더 중요해져요. 아마도 사리가 없는 스투파는 이렇게 항변했을 거예요. '내가 비록 사리는 없지만 부처님을 모시고 있으니 무시해선 안 돼!'라고요. 여전히 스투파는 중요하긴 했어요. 다만 예배 대상이 스투파에서 불상으로 대체되어간 건 사실입니다.

| 불상이 스투파를 대체하다 |

5세기쯤 되면 석굴사원은 점점 화려해져서 초기 석굴사원의 고요함과 성스러운 분위기는 자취를 감춰요. 화려하고 거대한 석조 구조물에서 풍기는 위압감만이 그 자리를 차지하죠. 분명한 건 불상이 등장하면서 스투파는 예전의 지위를 잃었다는 점이에요. 덩달아 차이티야의 위상도 흔들립니다. 스투파의 시대가 저물고 불상의 시대가 온 겁니다.

불상의 시대를 향해

시대의 흐름에 발 맞춰 아잔타 석굴사원에서는 '불당'이라는 새로운 공간이 나타나요. 부처를 뜻하는 불(佛) 자에 집 같은 공간을 뜻하는 당(堂) 자를 써서 '불상을 위한 공간'이란 뜻입니다.

스투파 없이 불상만요?

네, 이 방엔 오로지 불상만 있어요. 불당도 석굴사원의 예배 공간

아잔타 제1굴 평면도

인 차이티야가 아니라 승려들의 수행 공간인 비하라에 자리 잡았어요. 불상이 만들어진 뒤 500년쯤 지나자 승려들은 자신의 수행 공간에 불상을 모시고 예배할 수 있길 원했습니다. 아잔타 석굴사원에서도 마지막 시기에 조성된 제1굴이 불당이 있는 굴이지요. 왼쪽 평면도를 따라 걸어볼까요? 현관으로 들어가 베란다를 통과하면 기둥이 둘러싼 넓은 홀이 나옵니다. 홀 주위에 딸린 공간은 승려들이 각자 수행하는 승방이에요. 거기로 빠지지 말고 똑바로 앞을 향했을 때 비하라의 가장 깊은 곳에서 불당과 마주할 수 있습니다. 아래 사진은 앞방인 전실에서 안쪽을 바라본 모습입니다.

아잔타 제1굴의 불좌상, 5세기 말, 인도 마하라슈트라주
5세기 후반에 오면 승려가 상주하는 승방에 불상을 따로 모시기 시작한다. 불상을 바로 곁에 모시고 수행하고자 했던 승려들의 마음이 느껴지는 공간이다.

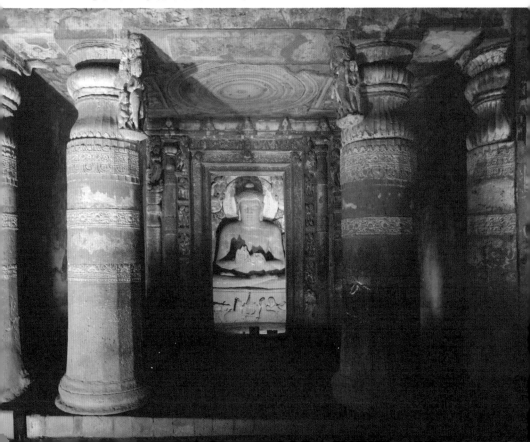

이렇게 해서 결국 불상만 남았군요.

맞아요. 스투파 없이 불상에 경배하게 된 거죠. 이번 강의에서 우리는 아잔타 석굴사원의 변화 과정을 짚어봤습니다. 지금은 불상 앞에서 108배를 하는 풍경이 너무도 익숙한데, 불상과 마주하기까지 수백 년이 걸렸다는 걸 생각하면 아득합니다. 생각과 관습이 변하는데는 오랜 세월이 필요한 모양입니다.

불상은 부처를 직접 보고 싶다는 열망의 산물이었습니다. 하지만 그 애타는 마음은 좀처럼 이루기 어려웠어요. 석굴사원에 불상이 만들어졌다는 걸 먼저 설명하느라 불상을 불쑥 들이민 감이 없지 않지만, 불상을 만드는 건 실제로는 몹시 복잡한 일이었습니다. 감히 부처의 형상을 빚어도 될까 망설이며 조심스레 불상을 빚었던 시절도 있었고요. 다음 강의는 사람들의 간절함 속에서 마침내 모습을 드러낸 불상을 제대로 살펴보겠습니다.

천년 가까운 시간 동안 석굴이 증축된 아잔타 석굴사원은 초기 석굴사원과 후기 석굴사원의 모습을 모두 살펴볼 수 있는 귀한 공간이다. 스투파가 중심이 되던 초기 석굴사원과 달리 후기로 올수록 불상의 중요성이 점차 커진다. 불상의 시대가 도래한 것이다.

- **숨어 있던 아잔타** 1819년 영국군 장교 존 스미스가 발견. 인도 서북부 뭄바이 인근
 석굴사원이 아잔타 지역에 있는 반원형의 깊은 골짜기에 위치.
 발견되다 참고 '발견'이라는 표현은 제국주의적 관점에서 쓴 말.
 시기 기원전 2세기~기원후 7세기.

- **혼란의 시대,** 인도는 북부, 데칸고원, 남부로 나뉘어 별개의 역사를 영위함. ⋯▸
 석굴사원을 주로 북부에서 일어난 왕조에 의해 불완전하게 통일.
 후원한 왕조 **사타바하나 왕조** 기원전 3세기부터 기원후 3세기까지 지속.
 마우리아 왕조를 멸망시킨 슝가를 무너뜨림.
 바카타카 왕조 3세기경 데칸고원에서 일어났지만 굽타 왕조의
 속국화. ⋯▸ 아잔타 후기 석굴사원의 주 후원자.

 석굴사원의 시기 구분

	조성 시기	후원 왕조	대표 석굴사원
초기	기원전 2세기~ 기원후 2세기	사타바하나	콘디브테(기원전 2세기) 칼리(기원전 2세기~ 기원후 2세기) 바자(기원전 1세기)
공백기	3~4세기	굽타 (+바카타카)	아잔타 석굴사원 일부
후기	5~7세기		칼리 석굴사원 일부(5세기)

- **아잔타 석굴사원** **초기 석굴사원**
 제10굴 무불상시대였던 기원전 2세기에 조성됨. 사리가 없는
 스투파였기 때문에 스투파가 상당히 장엄하게 만들어짐.

 후기 석굴사원
 제19굴 입구가 불상으로 가득 채워져 있음. 스투파 한가운데에
 불상을 조각함. 산개가 화려해짐.
 제26굴 복발의 크기가 줄어들고, 비중이 커진 기단에 불상이
 조각됨.
 ⋯▸ 스투파와 차이티야의 위상이 흔들림. 불당이라는 새로운 공간
 탄생. 예 제1굴

인도 석굴사원 다시 보기

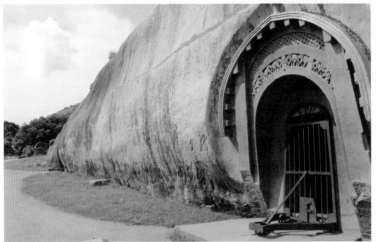

기원전 3세기경
로마슈 리시 석굴
현존하는 인도 석굴사원 중
가장 오래됐다. 원형으로 된
뒷방이 있는 구조로
훗날 불교 석굴사원의
원형이 됐다.

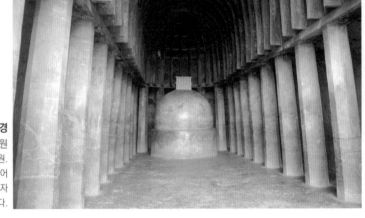

기원전 1세기경
바자 석굴사원
초기 인도 불교의 석굴사원.
사원 안에 스투파를 두어
석굴을 수행처이자
예배 공간으로 활용했다.

마우리아 왕조의 아쇼카 왕 즉위	슝가 왕조 건국	사타바하나 왕조 중인도 통일	쿠샨 왕조 북인도 통일
기원전 268년	기원전 185년경	기원전 1세기	1세기

기원전
130년경

그리스-박트리아 왕국 멸망

기원전 2세기~기원후 5세기
칼리 석굴사원

왕족과 귀족, 상인의 막대한 후원을 받아
조성된 석굴사원이다. 칼리 제8굴 차이티야는
남다른 크기와 특유의 웅장함으로
'그랜드 차이티야'라는 애칭을 갖고 있다.
칼리 석굴사원은 단절기를 거쳐
5세기경 다시 석굴을 팠다.

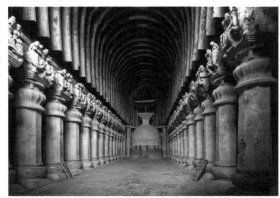

기원전 2세기~기원후 7세기
아잔타 석굴사원

천년 가까운 시간 동안 조성된 석굴사원으로
인도 불교 미술의 탄생과 변화 과정을
모두 볼 수 있는 유적이다.

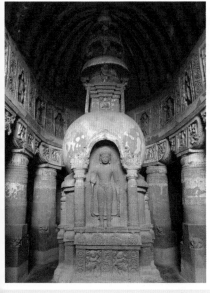

5세기 말
아잔타 제19굴

아잔타 후기 석굴사원의 스투파는 산개가 커지고
복발이 작아진다. 스투파의 달라진 모습이
불상시대의 도래를 예감하게 한다.

	바카타카 왕조 건국	굽타 왕조가 제국으로 발전		이슬람 세력 북인도 진출
	250년	320년		8세기경

226년		391년	629년
사산조 페르시아 건국		고구려 광개토대왕 즉위	승려 현장의 구법행 시작

III

깨달음과 구원

- 불상과 보살의 등장 -

침묵에는 더없는 간절함이 있어

모은 두 손엔 오래 간직한 그리움만이,

날마다 신을 찾아 헤맨 마음은

여기, 마침내 사랑으로 신의 형상을 만들었다.

신의 눈길 아래 모인 사람들, 부디 나를 구원하소서.

천년의 믿음, 그곳에 시들지 않는 미소가 있다.

— 아잔타, 인도

제불세존은 모두 한 가지 유형이다.
그 계율이나 해탈, 지혜가 한 가지이니 다름이 없다.
32상과 80종호가 그 몸을 장엄하니
보기에 싫증남이 없고 족하다.
정수리를 볼 수 없음도 모두 다르지 않다.

– 『증일아함경』

01

2천 년 동안의 약속

#불상 #32상 80종호 #간다라

'절이 별처럼 많다'고 했던 『삼국유사』 기록처럼 우리나라 각지에는 절이 수두룩합니다. 어느 절에 가나 불상을 어렵지 않게 찾아볼 수 있죠. 보통은 다음 페이지 사진처럼 생겼어요. 그런데 궁금한 적 없었나요? 저 모습이 실제 석가모니 부처의 얼굴인지 말입니다.

평범하게 생긴 얼굴이 아니라서 실물일까 궁금하긴 했어요.

기원전 6세기경 인도에서 석가모니의 열반 이후 무불상이라는 금기를 지켜온 500여 년은 석가모니의 얼굴을 기억하는 이가 아무도 남지 않을 만큼 긴 세월이었습니다. 그러니 불상이 석가모니의 실제 얼굴일 리는 없어요.

그럼 누군가를 모델로 한 건가요?

| 누가 보았을까, 부처의 얼굴 |

목조석가여래좌상, 17세기, 예산 수덕사 대웅전
황금빛 몸체, 근엄하지만 자비로운 표정, 늘어진 귀가 우리나라에서 흔히 볼 수 있는 불상의 모습이다.

누구의 얼굴도 아닙니다. 다만 대대적인 약속의 결과물이었어요. 불상이 등장하기 직전의 상황이 이랬다고 상상하면 됩니다. 누가 "내 안의 부처님은 이렇게 생겼어" 하고 말하자, 다른 사람이 "그거 아니야. 내 꿈속에서는 이렇게 나오셨어"라고 주장할 수 있었던 거죠. 그걸로 싸움이라도 붙었다고 해봐요. 그런데 답을 아는 사람이 한 명도 없으니 둘 다 맞기도, 둘 다 틀리기도 했던 거예요. 그래서 다 같이 '새끼손가락 걸어. 이 모습이 부처님이야'라는 합의를 한 겁니다. 거의 무에서 유를 창조한 거나 다름없죠. 종교란 상당히 엄격해서 틀이 정해진 후엔 약속을 어기는 일은 용납하지 않아요. 비슷비슷한 불상이 만들어진 이유입니다.

처음부터 약속이 잘 지켜졌나요?

사람들은 불상을 처음 제작할 때부터 약속을 제법 충실히 지켰어요. 다만 불상이 진짜 석가모니를 닮았는지 안 닮았는지는 신경 쓰지 않았습니다.

　　　　　　　　III 깨달음과 구원

그렇다면 약속은 어떻게 정해졌나요?

인도에서는 예부터 '위대한 성인은 이러이러한 모습을 가진다'는 이야기가 전해지고 있었어요. 그 일부를 받아들여 만들어진 게 '32상 80종호'였습니다. 부처만이 가진 32가지 외형과 80가지 세부 특징을 의미해요. 처음엔 서로 암묵적인 합의를 한 거였는데 한참 나중에 불교 경전들에도 기록됐죠. 이름 그대로 32에 80을 더한 112개 항목으로, 그중 대표적인 내용만 살펴봅시다.

> 온몸이 황금빛이다.
> 정수리 위가 상투처럼 솟아 있다.
> 머리카락 하나하나가 오른쪽으로 말려 있다.
> 두 눈썹 사이에 흰 털이 있다.
> 발바닥·손바닥·정수리가 모두 판판하고 둥글며 두껍다.
> 목소리가 사자 같다.
> 혓바닥을 내밀면 코를 덮을 만큼 길다.
> 팔이 무릎까지 닿을 정도로 길다.
> 손발이 매우 부드럽다.

혓바닥이 코를 덮고 팔이 무릎에 닿는다고요? 부처님이요?

부처가 인간의 모습을 했대도 보통 사람과는 어딘가 달라야 한다고 생각한 거지요. 인도 사람들은 그 다름이 성스러움을 증명한다고 여

겼어요. 물론 112개나 되는 약속이 불상을 만들 때 다 지켜지진 않습니다. 허가 그렇게 길면 개미핥기처럼 보이겠네, 팔이 무릎에 닿으면 오랑우탄 같겠네, 이런 생각을 한 이들도 있었던 거예요. 상상은 맘껏 할 수 있지만 약속한 바를 눈에 보이도록 만드는 건 다른 차원의 문제랍니다.

이렇게 대강 약속을 하고 나서도 인도에서는 왜 불상이 필요하냐, 부처의 가르침으로 충분하지 않느냐며 한동안 티격태격하는 시간을 보냈어요. 500여 년간 금기였던 걸 깨는 게 쉬운 일이 아니었습니다. 지금 우리도 언제 생겼는지 모르는 금기를 지키고 있듯이요.

하긴, 문지방을 밟으면 안 된다느니, 시험 날엔 미역국을 먹으면 안 된다느니 하는 걸 저도 모르게 지키고 있긴 해요.

우리는 괜히 꺼림칙해하는 정도지만 당시 인도인에게 불상을 만드는 건 훨씬 무거운 금기였죠. 그래도 기원후 1세기 즈음 무불상의 금기는 깨지고 맙니다. 마음속 문턱을 일찍 허물고 불상을 만든 지역이 인도에 두 곳 있었어요. 바로 간다라와 마투라입니다. 먼저 간다라로 가봅시다.

| 간다라로, 간다라로 |

간다라는 오늘날 아프가니스탄과 파키스탄의 국경 지대를 포괄하는 지역을 가리킵니다. 7~8세기까지 문명이 번성했던 곳으로 남은

유적도 많아요. 특히 파키스탄의 국경도시 페샤와르는 실크로드와 연결돼 간다라 미술의 중심지 역할을 하게 됩니다.

상상이 안 돼요. 지금은 테러가 일어나는 위험한 지역이잖아요.

안타까운 일이죠. 지리적으로 간다라는 동서양이 만나는 교통의 요지예요. 실크로드의 한 갈래로, 서쪽은 과거 페르시아, 즉 이란과 그리스, 로마로 이어지며 북쪽엔 중앙아시아, 동쪽으로는 중국이 있어요. 기원전 1세기, 이 일대에 쿠샨 왕조가 들어서면서 간다라의 이런 장점이 빛을 발해 동서 무역의 거점으로 발돋움합니다. 그러나 이 빛은 그림자를 드리우기도 했습니다.

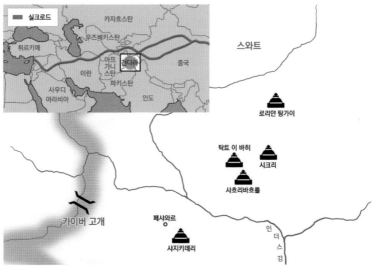

간다라 지역의 위치와 주요 불교 유적들
간다라는 동서양을 잇는 실크로드의 한 갈래로, 그리스, 페르시아 등 타국의 문화를 쉽게 흡수할 수 있는 위치에 있었다.

어디로든 쉽게 갈 수 있으면 좋은 거 아닌가요?

그 말은 누구든 쳐들어가기 수월하다는 뜻이기도 해요. 일찍부터 간다라는 시끌벅적한 지역이었습니다. 알렉산더 대왕이 동방 원정을 할 때도 여길 지나갔어요. 원정은 실패했지만 알렉산더 대왕의 동방 원정대로 왔던 그리스인들이 간다라에 남아 기원전 4세기부터 기원 전후까지 왕국을 세우고 살았습니다. 또, 페르시아의 후예인 파르티아 제국도 걸핏하면 간다라를 넘봤지요.

아이고, 너무 복잡해요. 무슨 나라가 이렇게 많이 나오나요?

온갖 민족과 얽히고설킬 만큼 간다라의 위치가 사방으로 뻗어가기 좋았단 겁니다. 그렇기에 사수하기도 어려웠고요. 다양한 민족과 문명의 영향을 받을 수밖에 없는 땅이었지요.

소위 말해 노른자 땅이었군요.

맞아요. 그러던 중 쿠샨 왕조가 등장한 거예요. 이들은 서역을 근거지로 한 유목 민족이었는데 간다라에 나타나 이 지역과 인도 북부를 점령했죠. 쿠샨 왕조는 간다라 땅을 차지했던 어떤 민족보다 힘이 셌어요. 그리스인도, 파르티아인도 더 이상 이 땅을 넘보지 못합니다. 쿠샨 왕조는 오늘날 파키스탄의 국경도시인 페샤와르를 수도로 삼았습니다. 이곳은 곧 실크로드로 이어지는 거점도시가 돼요.

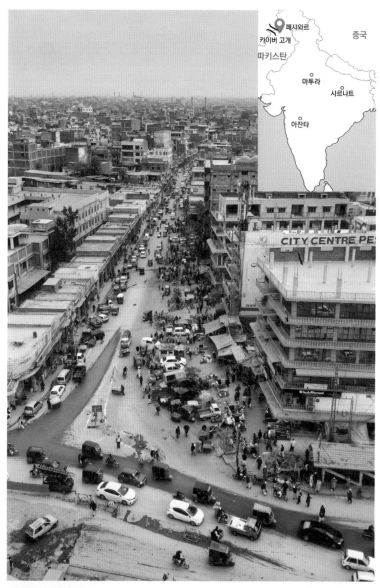

페샤와르의 도심 풍경
페샤와르 분지에 세워져 기원전 1세기 쿠샨 왕조의 수도가 된 페샤와르는 인도 아대륙의 관문도시이자 실크로드의 거점도시로 우뚝 섰다.

실크로드와 간다라 사이에는 험난한 카이버 고개가 있는데, 분지 지형의 페샤와르는 그 관문이거든요. 고개를 넘어야 하거나 간신히 넘은 상인 모두에게 쉬어가기 딱인 도시였지요.

오늘날 이곳은 여행 위험 지역인데, 생각도 못 한 화려한 과거가 있었네요.

간다라가 한창 잘나가던 때였죠. 여러 문명이 교차한 덕에 사람과 부가 이리 모여들었으니 말이에요. 대표적으로 알렉산더 대왕의 동방 원정을 통해 그리스 문명이 이 지역에 전해진 걸 들 수 있어요. 사람들은 그리스나 파르티아 같은 나라의 문화와 미술품을 언제든 가

오늘날의 카이버 고개
흔히 '카이버 패스'라고 불린다. 중앙아시아와 인도를 잇는 길목으로, 실크로드 역사의 주요 무대다. 구법승인 현장과 혜초 등도 이 고개를 넘었다. 혜초의 『왕오천축국전』에 따르면, 이 고개를 넘는 데 일주일이 걸렸다고 한다. 오늘날엔 도로가 잘 닦여 있어 자동차로 통행할 수 있다.

까이 할 수 있었습니다. 그러다 문득 인간의 모습을 한 그리스 신상을 보면서 이런 의문을 갖게 됐지요. '쟤네는 저렇게 신상이 많은데 왜 우리는 부처님 상이 없는 걸까?'라고요.

그리스 신상을 보고서 불상을 만들게 된 건가요?

| 약속을 지키는 건 필수, 지키는 방법은 선택 |

한때 큰 논쟁거리였습니다만, 불상을 제작할 때 그리스 신상이 참고가 된 것도 사실입니다. 그리스 신상은 불상을 한번 만들어보자는 결심을 세우는 데 공헌했지요. 다만 자신들이 만드는 게 부처라는 인식은 있었어요. 불상을 만들기 시작한 초기인 2세기의 간다라 불상만 봐도 32상 80종호의 특징을 찾아볼 수 있습니다. 오른쪽을 보세요. 페샤와르 근교 사흐리바흐롤에서 발굴된 불상입니다.

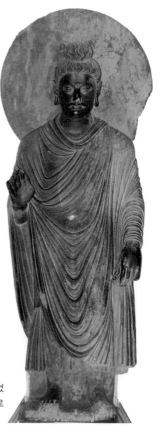

불상, 2세기, 파키스탄 사흐리바흐롤 출토, 페샤와르박물관
간다라 초기 불상임에도 32상 80종호 중 일부를 지켜 만들었다. 32상 80종호는 일찍이 부처의 모습을 묘사하는 표현으로 자리 잡았다.

일단 100개가 넘는 특징을 다 지키지 않은 건 확실하네요.

32상 80종호는 이름만 거창하지 어렵진 않습니다. 이야기한 대로 눈에 보이게 만드는 건 상상하는 것과는 다른 문제라 확실히 표현할수 있는 형상만 불상에 구현됐어요. 간다라 불상에도 기본으로 세가지는 표현했지요. 훗날 동북아시아로 불상이 전해져도 두세 가지가 추가될 뿐입니다.

미리 약속한 게 무색한데요.

그래도 불상의 등장과 함께 형상화된 32상 80종호는 수천 년간 지속됐습니다. 오른쪽 일러스트로 잠깐 살펴볼까요?
머리 위에 불룩 튀어나온 건 육계라고 부르는데, 부처의 지혜가 너무높아 솟아올랐다는 정수리뼈예요. 튀어나온 살이 상투처럼 보인다는 의미에서 한자로 살 육(肉) 자에 상투 계(髻) 자를 씁니다. 머리 뒤쪽에 원반 같은 건 부처의 몸에서 뿜어져 나오는 진리의 빛인 광배고, 두 눈썹 사이에 있는 구멍은 '온 세상을 비추는 부처의 흰 털'이라는 뜻의 백호(白毫)죠. 털을 조각하긴 이상하니까 보통은 그 자리에 구멍을 파서 백호를 표현했어요. 어떤 불상은 구멍을 판 다음 그곳에 유리나 보석을 박기도 했습니다.

털을 조각하면 이상하긴 하겠지만 진짜로 표현을 안 해도 되나요?

정수리가 솟음(육계)

머리카락이
말려 있음(나발)

눈썹 사이에
흰 털이 남(백호)

몸에서 나오는
진리의 빛(광배)

세 줄의 목주름(삼도)

불상에 표현되는 대표적인 32상 80종호

전혀 문제가 없어요. 눈썹 사이의 구멍이나 보석이 백호를 상징한다
는 것 자체가 중요하니까요. 우리나라에서는 석굴암 불상의 백호가
3천 캐럿짜리 다이아몬드라는 설정하에 이를 둘러싼 탈취극을 영화
로 만든 적도 있죠. 현실에선 불상 이마에 다이아몬드처럼 너무 비
싼 보석은 박지 않지만요.

정리하면 육계, 광배, 백호, 세 가지가 32상 80종호의 가장 기본이 됩
니다. 동북아시아 불상에는 여기에 오른쪽 방향으로 말린 머리카락

을 표현한 나발, 목에 있는 세 개의 주름을 나타낸 삼도가 더해져요. 삼도는 번뇌, 업, 고통을 상징하지요. 나발의 '나'는 소라 나(螺) 자를 씁니다. 동그르르 말린 머리카락이 꼭 소라 같다고 붙인 이름이에요. 진짜 몇 가지 안 되죠?

100여 개의 특징을 다 외워야 하는 줄 알고 겁먹었어요.

외우고 말고 할 것도 없지요. 그 외에 눈여겨볼 만한 간다라 불상의 특징은 솟아오른 정수리뼈인 육계를 곱슬거리는 머리카락처럼 표현했다는 겁니다. 육계를 머리끈으로 질끈 동여맨 듯 표현해서 이름 그대로 얼핏 보면 상투처럼 보여요.

설마 정수리뼈가 곱슬곱슬하게 솟았을 리는 없겠죠?

그러기엔 너무 머리카락처럼 보입니다. 간다라 사람들은 부처의 정수리가 솟았다는 건 들었는데 어떻게 나타내야 할지 몰랐던 거예요. 묶은 머리도 정수리가 솟은 모양처럼 보이니까 자기들 나름대로는 노력한 거겠죠.

머리카락을 곱슬거리게 표현한 건 그리스 로마 조각상의 영향일 가능성이 큽니다. 32상 80종호는 인도 사람들이 나눴던 약속이지만 간다라에서 그걸 지킬 땐 그리스 로마 조각상을 참고했어요. 오른쪽 페이지에서 간다라 불상과 그리스 로마 조각상을 같이 봅시다. 닮은 부분은 머리카락만이 아니랍니다.

| 무엇이 무엇이 똑같을까 |

가운데 있는 조각상은 그리스에서 만든 아폴로 상을 로마시대에 다시 제작한 겁니다. 오른쪽은 로마시대의 아우구스투스 조각상이에요. 어떤가요, 왼쪽의 간다라 불상과 닮았나요?

가운데 조각상이 곱슬머리긴 하네요.

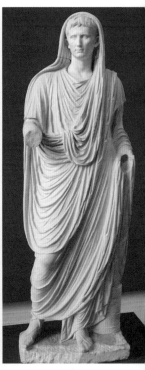

(왼쪽)불상, 2세기, 파키스탄 사흐리바흐롤 출토, 페샤와르박물관
(가운데)벨베데레의 아폴로, 기원전 3세기에 제작된 원본의 로마시대 복제품, 바티칸박물관
(오른쪽)최고 사제로서 아우구스투스, 기원전 10년~기원후 1년, 로마국립박물관
나란히 보면 간다라 불상이 신체 표현 면에서 그리스 로마 조각의 영향을 받았음을 알 수 있다.

아폴로 상은 머리카락을 반만 묶어 올렸지만 누가 봐도 곱슬머리인 걸 알 수 있어요. 기기다 이 세 조각상은 얼굴이 닮았습니다. 셋 다 이마가 높은 데다 눈은 움푹 들어가 있잖아요. 콧날과 입술 선은 단정하며 명확하고요.

그뿐만 아니라 몸을 표현한 방식도 유사하죠. 그리스 로마 조각의 매력은 아폴로 상처럼 해부학적으로 정확한 신체 표현을 한 데 있어요. 무릎의 모습과 종아리 근육, 힘줄까지 섬세하게 조각했습니다. 아우구스투스 상은 옷으로 몸을 감쌌으나 어깨나 팔, 넓적다리, 무릎의 골격 등이 고스란히 드러나요. 간다라 불상도 옷을 입었지만 섬세하게 표현된 옷 주름을 따라 몸의 윤곽이 느껴지죠.

이제 보니까 간다라 불상의 옷도 앞서 오른쪽 로마시대 조각상에 표현된 옷과 똑같은데요?

간다라 승려들은 실제로 앞 페이지 불상과 같은 옷을 입었대요. 이러한 승려의 옷을 인도에서는 상가티, 혹은 큰 옷이라는 뜻에서 대의라고 불러요. 이 차림은 그리스나 로마에서 남성이 입었던 토가와 비슷합니다. 우리가 아는 옷은 체형에 맞게 재단해 꿰맨 거지만 간다라 승려의 옷은 아무런 재단을 하지 않은 커다란 천이 전부예요. 하지만 그 천을 둘러 입는 방법은 정해져 있었다고 해요. 오른쪽에 일러스트로 대의와 토가를 입는 방법을 정리해봤습니다.

옷을 입는 방법도 거의 비슷하군요.

네, 둘 다 천의 긴 면을 한쪽 어깨로 넘겨서 둘러 입는데, 이러면 양쪽 어깨를 타고 흘러내린 주름이 U자 모양을 이루게 돼요. 앞 페이지의 간다라 불상과 아우구스투스 상을 보면 왼쪽 어깨 아래로 U자 주름이 졌잖아요. 그런데 천을 그냥 두르기만 해서 홀랑 벗겨지는 게 아닐까 싶죠? 걱정할 필요는 없습니다. 옷이 흘러내리지 않게 어깨로 넘긴 천 자락을 손으로 쥐고 있거든요. 앞서 본 간다라 불상

(위)간다라에서 대의를 입는 법
(아래)그리스 로마에서 토가를 입는 법
간다라 승려들이 입었던 대의는 그리스 로마 남성들이 입었던 토가와 유사한데, 간다라 불상도 같은 옷차림을 보여준다.

도 마찬가지예요. 옆을 보세요. 표
현이 어설퍼서 그렇지 아래로 내
린 손이 옷자락을 쥐고 있습니다.
잘 보면 동그랗게 말린 뭉치 같은
게 손에 있어요.

행여 대의가 벗겨져도 맨몸이 되
는 건 아니에요. 대의는 겉옷처럼
걸치기 때문에 속옷을 갖춰 입었
어요. 속옷은 상하의가 구별됐는

간다라 불상의 옷자락
긴 천을 한쪽 어깨로 넘겨서 몸에 두르면 U
자 모양의 주름이 진다. 부처의 왼쪽 손을
잘 보면 옷자락을 쥐고 있다.

(위)속옷 하의인 '군의'를 입는 법
(아래)속옷 상의인 '승기지'를 입는 법
인도에서 하의는 군의라고 부르는데, 이름의 군(裙)은 치마를 의미한다. 대의 안에 입는 내의는 승기지
라고 한다.

데, 각각 입는 법이 달라요. 하의를 입는 방법은 대의를 입는 법만큼이나 간단합니다. 직사각형의 천을 허리에 두른 다음, 양 끝을 부채 접듯 접어서 한가운데로 모으면 돼요. 그러고 나서 허리에 끈을 묶어 고정한 뒤 끈 위쪽 천을 잡아당겨 끈이 안 보이도록 겉으로 접어 마무리합니다. 상의도 천을 둘러 끈을 묶는 게 끝이에요. 왼쪽 일러스트에서 순서를 확인할 수 있습니다.

옷 입는 게 무슨 종이접기 하는 거 같아요.

무슨 옷을 저렇게 입나 싶을 텐데, 옛날 옛적 간다라 승려나 그리스 로마 사람들은 이렇게 옷을 입었어요. 옷 모양도 인도 전통 복식과는 한참 다르죠. 인도는 워낙 더우니 오른쪽 사진처럼 상의는 거의 안 입고 치마 같은 것만 걸칩니다. 이렇게 봤을 때 간다라 불상은 그리스 로마의 영향을 받았어요. 곱슬머리와 얼굴 생김새, 신체를 표현하는 방식, 그리고 옷과 옷을 입는 방식까지도요.

인도의 전통 복장을 입은 일꾼들
인도 남성의 전통 복장은 상반신은 벗은 채, 재단을 하지 않은 천을 가랑이 사이로 통과시켜 허리에 넣어 입는 하의만 갖춘 차림이다.

(위)벨베데레의 아폴로와 사흐리바흐롤 불상의 상체
(아래)벨베데레의 아폴로와 사흐리바흐롤 불상의 하체
그리스 로마 조각상과 간다라 불상은 신체를 표현하는 방식에 차이가 있다. 그리스 로마는 근육질의 탄
탄한 몸을 선호했다.

붉은 토르소, 기원전 2100년~기원전 1750년, 하라파 출토, 인도 뉴델리국립박물관
인도에서는 기원전부터 풍만한 느낌을 강조하는 신체 표현이 전통적으로 이어졌다.

음, 어디선가 간다라에서 불상이 서양의 영향을 받아서 만들어졌다고 들었는데….

그 말에는 구분해야 할 두 가지 맥락이 있습니다. 어디에서 영향을 받았다는 것과 그로 인해 불상을 만들 수 있었다는 건 완전히 다른 말이에요. 간다라 불상은 그리스 로마의 영향을 받았습니다. 그 사실을 부정하는 게 아닙니다. 다만 서양의 영향을 받아 간다라 사람들이 이전에는 존재하지 않았던 새로운 인체 조각을 불상으로 만들었다고 생각하는 건 지나친 비약이에요.

무슨 뜻인지 잘 모르겠어요.

간다라에도 이미 인체 조각 전통이 있었다는 뜻이죠. 간다라 불상에는 인도 특유의 전통적인 신체 표현 기법이 구현돼 있어요. 왼쪽의 확대 사진을 보면 아폴로 상은 배나 옆구리 어디 하나 군살이라곤 없습니다. 매일매일 운동만 여덟 시간씩 했을 거 같아요. 반면 간다라 불상은 몸이 풍만하면서 심지어 배도 불룩 나왔습니다. 인더스 문명 이래 인도에서 이상적으로 여겨온 신체적 특징이지요.

| 또 다른 답을 찾아 |

앞의 불상은 그리스 로마의 영향
을 담뿍 받은 가장 일반적인 모습
의 간다라 불상입니다. 그러나 옆
의 또 다른 불상을 보면 서양'만'
간다라 불상에 영향을 줬다는 생
각은 확실히 깰 수 있습니다.

앞에서 본 불상과 비슷한데, 눈이
좀 무섭게 생겼어요.

잘 봤어요. 공포 영화에 나올 듯
한 저 눈이 중요하거든요. 밤중에
느닷없이 저런 눈을 가진 뭔가와
마주치면 꽥 소리를 지르겠죠.

불상, 2세기, 페샤와르박물관
이 불상은 서아시아의 영향으로 경직된 표
정과 자세를 보여준다. 간다라 불상이 다양
한 문화의 영향을 받아 만들어졌음을 알 수
있다.

이 불상도 큼지막한 천을 두르고 있는데, 역시나 풍채가 좋아 보입니
다. 몸이 옷에 가려지긴 했지만 옷 주름을 따라 어깨와 팔의 형태가
드러나 있어요. 그런데 얼굴은 달라요. 눈이 굉장히 크고 불룩 튀어
나온 데다가 눈동자까지 표현돼 있습니다. 그리스 로마 조각상이나
그 영향을 받은 사흐리바흐롤 불상에서는 본 적 없던 특징이지요.
비슷한 사례를 서아시아에 있던 파르티아 제국의 조각상에서 찾아
볼 수 있습니다.

청동 군주상, 기원전 2세기, 샤미 출토, 테헤란고고박물관
높이 1.7미터에 이르는 등신대의 군주상으로, 당당하고 권위적인 모습이다. 파르티아에서는 눈동자를 조각하면 죽은 이의 영혼이 그 조각상에 깃든다고 생각했다.

위 조각상은 기원전 2세기에 만들어진 파르티아 군주상입니다. 크게 부릅뜬 눈에 눈동자를 조각한 점이나 앞을 똑바로 응시한 표정까지 방금 본 불상과 굉장히 흡사해요.

파르티아인들은 정면을 바라보는 모습이 위엄을 드러낸다고 여겼습니다. 실제와 다른 엄숙한 모습이 시공간을 초월한 느낌을 준다는 거죠. 사실적이고 자연스러운 그리스 로마 조각상에 비해 파르티아 군주상이 어색해 보이는 이유예요. 사람이되 사람과 다른 부처의 모습을 찾던 간다라 사람들이 그리스 로마 조각상에서 '인간과 비슷한 신'의 모습이라는 답을 찾았다면, 파르티아 군주상의 '현실적이지 않은 왕'의 모습에서는 시공간을 초월한 권위의 표상을 찾은 듯합니다.

| 선입견은 깨지고 |

이번 강의는 사람들이 나눈 부처의 생김새에 대한 약속과 그 약속이 어떤 식으로 간다라 불상에 드러났는지, 또 어떤 문화가 불상의 모습에 영향을 미쳤는지 짚어봤습니다. 이 약속이 2천 년 동안 이어져 우리가 볼 수 있는 불상의 모습이 됐어요. 막연히 불상은 다 똑같이 생겼다고 여겼다면 그 선입견이 좀 깨졌는지 모르겠군요.

솔직히 저런 눈을 한 불상은 처음 봤어요.

불상이 특정 문화의 영향만 받았다고 보는 건 짧은 생각입니다. 간다라는 위치상 여러 문화가 흘러드는 곳이었는데, 이 중 어떻게 하나만 취했겠어요? 자신들에게 가장 중요한 부처를 표현하는 일이니만큼 간다라 사람들은 지금까지 본 모든 걸 나름의 방식으로 풀어내 불상을 제작했지요.

그리고 아무리 문화적 자원이 풍부한 간다라라고 해도 어느 날 갑자기 불상을 뚝딱 만들어낸 건 아닙니다. 간다라 지역에서는 스투파 같은 구조물에 부처의 생애와 가르침을 장식처럼 조각해 넣으면서 불상도 함께 새겨 넣기 시작했지요. 다른 지역은 무불상의 금기를 지키면서 부처를 암시하는 상징을 조각 속에 넣던 시절이었는데 말이죠. 간다라에서 잠시 더 머물며 이 소중하고도 의미 있는 시도에 대해 이어가겠습니다.

기원후 1세기 무렵 무불상의 시대가 끝나고, 사람들은 신의 형상을 보고 싶어 하는 열망을 품었다. 하지만 당시 인도인들은 석가모니의 얼굴을 모른다는 한계에 부딪힌다. 이를 극복하기 위해 부처의 특징을 담은 32상 80종호라는 암묵적인 합의를 한다. 간다라 불상은 그리스 로마 조각상으로부터 영향을 받았으나 32상 80종호는 이와 구분되는 특징이다.

• 부처의 모습 무불상시대를 지내면서 석가모니의 얼굴을 기억하는 이가 아무도 남아 있지 않음.
　　　　　　　　⋯➔ 약속을 통해 외형을 결정.
　　　　　　　　32상 80종호 부처만이 가진 32가지 외형과 80가지 세부 특징을 의미.

• 문명이 모이는 곳 간다라 오늘날 아프가니스탄과 파키스탄의 국경 지대를 포괄하는 지역을 가리킴. 실크로드와 가까운 교통의 요지로 이란, 그리스, 로마, 중앙아시아, 중국으로 이어지는 길목이었음.
　　　　　　　　⋯➔ 여러 문물을 접하면서 불상 제작에 대한 확신이 생김.

• 지켜야 할 약속 불상에 반영된 32상 80종호
　　　　　　　　❶ 육계: 부처의 지혜가 높은 나머지 솟아오른 정수리뼈.
　　　　　　　　❷ 광배: 부처의 몸에서 뿜어져 나오는 진리의 빛.
　　　　　　　　❸ 백호: 눈썹 사이에 난 하얀 털.
　　　　　　　　⋯➔ 사흐리바흐롤에서 출토된 불상에 반영됨.
　　　　　　　　❹ 나발: 오른쪽 방향으로 말려 있는 머리카락.
　　　　　　　　❺ 삼도: 목에 있는 세 개의 주름.
　　　　　　　　⋯➔ 동북아시아 불상에서 주로 나타남.

• 다른 문명의 영향 그리스 로마 조각상의 영향 곱슬머리, 해부학적으로 정확한 신체 표현, 의상과 옷을 입는 방식.
　　　　　　　　파르티아 조각상의 영향 권위를 강조함. 정면을 응시하는 표정, 눈동자까지 표현된 불룩 튀어나온 눈.

그러나 자신에게서—소멸을—
견뎌낸 사람은
자격이 주어진—사람

- 에밀리 디킨슨

02

이야기는 형상을 입고 더 또렷하게

#탁트 이 바히 사원 #시크리 스투파 #불전 부조
#수인 #석가모니 현생담

불교 문화권에서 불상의 등장은 실로 어마어마한 사건이었습니다. 금세 사원의 풍경과 스투파의 모습을 바꿔놓았지요. 그 변화를 확인해볼 수 있는 유적이 아래의 탁트 이 바히 사원이에요. 파키스탄의

언덕에서 바라본 탁트 이 바히 사원
페샤와르박물관에 소장된 미술품 대부분이 이곳에서 발굴됐다고 해도 과언이 아니다. 페르시아어로 '탁트'는 왕좌를, '바히'는 샘을 뜻한다.

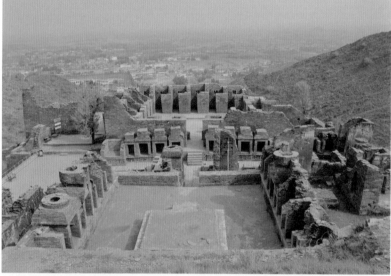

(위)하늘에서 내려다본 산치 사원 일대
(아래)탁트 이 바히 사원의 탑원

산치 사원과 그로부터 100여 년 뒤 만들어진 간다라 탁트 이 바히 사원의 모습은 사뭇 다른데, 이는 불상의 등장과도 연관이 있다.

페샤와르에서 한두 시간 거리에 있죠. 1세기에 지어져 간다라 최대 불교 사원으로 이름을 날렸던 곳입니다.

탁트 이 바히 사원이 그렇게 특별한 곳인가요? 지금은 폐허처럼 보이는데요.

5세기에 유목 민족의 침입으로 파괴되기 전까지 1천 명이 넘는 승려가 수행하는 큰 사원이었답니다. 전체 넓이가 약 33헥타르, 즉 10만 평에 이르렀는데 여의도 국회 의사당 부지 면적 정도라고 생각하면 돼요. 탁트 이 바히 사원은 여느 사원처럼 스투파가 있는 핵심 공간인 탑원과 승려가 사는 승원으로 이루어져 있었습니다. 왼쪽 아래 사진이 탑원이에요. 중앙의 사각형 단은 스투파가 있었던 자리로 추정되죠. 불교 초기의 사원 모습을 보여주는 가장 대표적인 사원인 산치 사원과 비교해보세요. 사원 풍경이 적잖이 달라졌다는 걸 한눈에 알 수 있습니다.

산치 사원은 뭔가 조금 휑하긴 하네요.

그렇죠? 기원 전후에 이미 사원의 모습을 갖춘 산치 사원은 스투파를 중심으로 길이 다 연결돼 있고 주변은 훤히 뚫려 있어요. 하지만 그로부터 100년쯤 흐른 뒤에 간다라에서 조성된 탁트 이 바히 사원은 작은 방 여러 개가 ㄷ자 모양으로 스투파를 둘러싸도록 만들어 놨습니다.

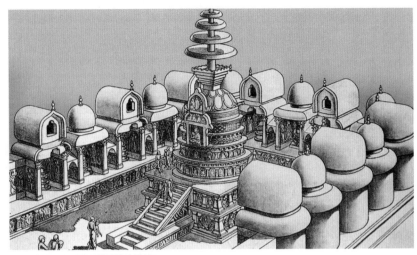

2세기경 탁트 이 바히 사원 탑원의 상상도
인도 건축과 불교 미술 전문가인 영국인 퍼시 브라운이 연구 끝에 복원한 상상도다.

저 작은 방들은 스투파를 바라보며 예배를 하는 곳인가요?

그건 아닙니다. 저 방들은 미니어처 스투파나 불상을 놓는 공간이었어요. 간다라에서는 스투파를 봉헌용으로 작게 만드는 일이 흔했거든요. 그러다 불상도 바친 거고요. 변한 건 중심 스투파도 마찬가지였습니다. 파괴된 탓에 스투파의 정확한 형태는 알 수 없지만 위 그림으로 원래 모습을 짐작할 순 있죠. 영국 학자가 사료 조사를 거쳐 그린 2세기경 탁트 이 바히 사원의 상상도입니다. 중앙의 스투파를 보세요. 복발이 커다란 산치 사원의 스투파보다 오른쪽 페이지의 봉헌 스투파와 생김새가 비슷하지요.

간다라 사람들은 봉헌 스투파 같은 스타일이 더 끌렸나 봐요.

봉헌 스투파, 2~3세기, 간다라 출토, 메
트로폴리탄미술관
간다라에서는 봉헌과 예배용 미니어처 스
투파를 많이 제작했다. 사진의 봉헌 스투
파는 전체 높이가 19.2센티미터고, 복발의
크기가 기단부보다 작다. 이 같은 형태는
중앙아시아의 스투파에 영향을 미쳤다.

무엇보다 눈여겨볼 대목은 복발의 크기를 줄이면서까지 기단을 넓
히려 했다는 겁니다. 봉헌 스투파나 탁트 이 바히 스투파 모두 복발
이 작아진 반면, 기단은 넓고 높아졌어요. 이 무렵 불상이 등장했기
때문이죠.

아, 혹시 기단에 불상을 넣으려고 한 걸까요?

| 드디어 불상이 등장하다 |

네, 아무리 다른 문화권의 영향을 크게 받았어도 간다라 역시 처음
부터 단독 불상을 만들기는 어려운 일이었어요. 우선 스투파 같은

구조물에 석가모니의 생애와 관련된 이야기를 조각으로 형상화하면서 불상도 새겨 넣기 시작했습니다. 스투파의 기단을 한껏 올리면 그곳에 더 많은 이야기 조각을 새길 수 있었지요.

당시 사람들이 석가모니 이야기를 조각으로 보는 걸 좋아했나요?

석가모니 이야기는 불교 교리의 기본이에요. 중요하지 않은 적이 없었어요. 이때는 오늘날과 같은 책도, 영화도 없던 시대입니다. 당시에도 문자는 있었지만 대다수는 글을 읽거나 쓰지 못했기에 불교 교리는 구전을 통해 더 폭넓게 확산됐어요. 이야기를 실감나게 들려주는 전문 승려가 따로 있을 정도였지요. 그런데 말로만 듣던 이야기를

탁트 이 바히 사원과 시크리 유적의 위치
간다라에서 중요한 불교 유적지는 대부분 페샤와르 분지 부근에 위치해 있다.

III 깨달음과 구원

조각으로 표현해 보여줬으니 얼마나 생생하게 느껴졌을까요?

하긴, 말이나 글보다 그림이 잘 와닿는 경우가 있죠.

맞습니다. 거기다 지금껏 상징을 통해 암시됐던 석가모니가 마침내 이야기 조각 속에 인간 모습을 하고서 등장했으니 절로 눈길이 가지 않았겠어요? 그림자극만 보던 사람이 진짜 인형이 나오는 인형극을 보는 기분이었겠죠.

부처님이 더 가깝게 느껴지긴 했겠어요.

부처의 형상이 눈앞에 보이니 이야기도 훨씬 드라마틱하게 느껴졌을 거예요. 그러니 점차 스투파의 복발은 크기를 줄이고, 기단을 더 높여 석가모니 이야기 조각을 가득 채우게 된 겁니다.
현재 탁트 이 바히 사원에는 아쉽게도 스투파가 남아 있지 않아서 어떤 내용을 조각해 넣었는지 알 수가 없습니다. 대신 그에 못지않게 중요한 스투파를 소개하죠. 탁트 이 바히 사원 바로 옆 동네인 시크리에서 발굴된 시크리 스투파입니다. 다음 페이지의 사진을 보면 복발 아래에 띠처럼 생긴 부분이 있어요. 여기다 석가모니의 일화 열세 가지를 빙 둘러 새겼습니다.

이쯤 되면 복발 반, 이야기 조각 반인데요?

시크리 스투파, 1~3세기, 파키스탄 라호르박물관
발굴 당시 복발이 일부 훼손돼 있었으나 나머지 부분은 거의 그대로 보존돼 있어 비교적 원 상태에 가
깝게 복원했다. 시크리 스투파를 통해 간다라 초기 스투파의 모습을 확인할 수 있다.

그만큼 불상을 표현하는 일이 중요해졌다는 걸 알 수 있습니다. 이
같은 이야기 조각을 '불전 부조'라 부릅니다. 불전은 부처 불(佛) 자
에 전할 전(傳) 자를 써서 석가모니의 생애 행적을 뜻하며, 부조는
한 면만 볼 수 있는 조각 기법을 말해요. 흔히 볼 수 있는 불상처럼
360도에서 감상 가능한 조각을 환조라고 하죠.

그럼 당시 불교 신자들의 마음을 떠올리며 부조 속 석가모니는 어떤
모습이었는지 확인해봅시다. 시크리 스투파에서 고른 두 개의 장면
과 간다라 부조 네 점을 묶어 총 여섯 가지 석가모니 이야기를 들려
드릴게요.

| ❶ 다음 생에 부처가 된다는 약속 |

석가모니의 전생으로 열어보죠. 석가모니는 전생에 수기(受記)를 받습니다. 수기란 '다음 생애에 부처가 될 것이다'라는 약속을 뜻해요.

누가 그런 약속을 해준다는 거예요? 석가모니보다 더 높은 분이 있는 건가요?

석가모니는 부처입니다. 부처는 원래 '깨달은 자'들을 의미해요. 석가모니만이 유일한 '깨달은 자'가 아니라는 말이지요. 불교에는 부처가 무수히 많습니다. 석가모니 이전에 출현한 부처는 과거불이라고 하죠. 아래 조각에서 키가 가장 큰 부처는 '연등불'로, 석가모니의 전생

연등불 수기, 시크리 스투파, 1~3세기, 파키스탄 라호르박물관
연등불 수기는 석가모니가 전생에 수기를 받는 유명한 일화로, 부조 속 부처는 과거불인 연등불이다.

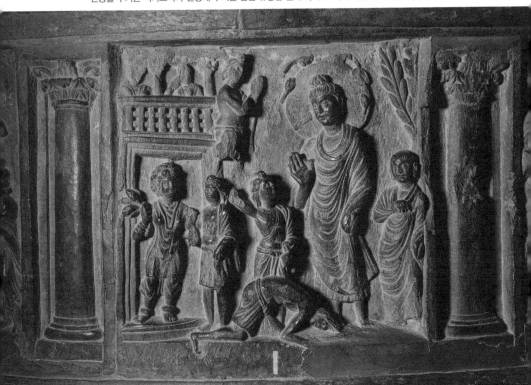

에 수기를 내려준 과거불이에요.

나중에 사람들은 여러 부처를 성격에 따라 구분해 표현하지만 불상이 막 등장한 이 시기엔 32상 80종호밖에 없어서 모든 부처의 모습이 똑같았습니다.

그러면 석가모니의 전생은 이 조각 어디에 있는 거죠?

자초지종을 알면 찾을 수 있습니다. 이야기의 주인공은 가난한 청년 메가예요. 어느 날 메가는 마을에 연등불이 오신다는 얘기를 듣고 꽃을 사러 갔습니다. 그런데 부자들이 싹쓸이해간 탓에 남은 꽃이 하나도 없었어요. 아쉬움으로 애가 타던 메가는 저쪽에서 꽃을 파는 여자아이를 발견해요. 그 아이에게 달려가 꽃을 사겠다고 했죠. 그랬더니 여자아이가 이렇게 말해요. "그럼 나랑 결혼해야 하는데?"

갑자기 첫눈에 반하기라도 한 건가요?

그 말에 메가는 "난 지금 수행자의 몸이라서 결혼을 할 수가 없으니 다음 생에 태어나면 너랑 꼭 결혼할게"라고 약속해요. 여자아이는 고개를 끄덕이곤 메가에게 꽃을 건넸습니다. 옆 페이지 도해 일러스트에서 이 장면을 찾아볼까요? 왼쪽에 메가가 한 손에 꽃을 든 여자아이와 대화를 하고 있습니다.

꽃 몇 송이에 다음 생을 팔았군요.

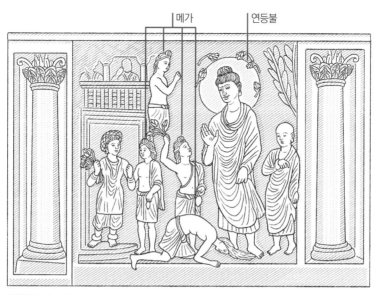

메가

연등불

연등불 수기 도해

그러거나 말거나 꽃을 얻은 메가는 너무 기뻤습니다. 연등불을 뵙자 연등불 머리 위로 꽃을 뿌렸지요. 그러자 놀라운 일이 벌어졌어요. 연등불의 광배를 보세요. 물고기 같은 게 돌고 있죠? 메가가 던진 꽃이에요. 이때 연등불이 앞으로 나가려는데 마침 길바닥에 물웅덩이가 있었습니다. 이걸 본 메가는 넙죽 연등불의 발아래 엎드려 머리를 풀어 헤쳤어요. 맨발로 걷는 연등불의 발이 더러워지지 않게 머리카락으로 물웅덩이를 덮은 거예요. 연등불은 메가의 희생에 미소를 지으며 입을 열었어요. "너는 네 선업과 보시로 다음 생에 부처가 될 것이다." 연등불이 메가에게 수기를 내린 겁니다. 이게 연등불 수기 본생 부조의 내용이지요.

이 부조에는 메가가 몇 번씩 등장한다는 특별한 점이 있어요. 꽃을 파는 여자아이와 연등불, 그 뒤의 승려만 빼면 다 메가입니다.

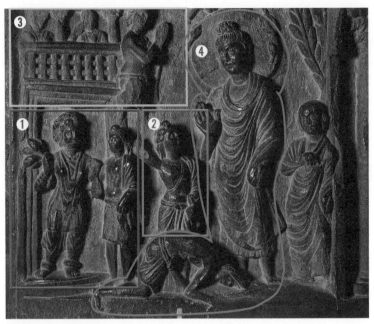

연등불 수기의 이야기 순서
다른 시간에 일어난 일을 한 그림 안에 넣어 표현하는 기법을 이시동도법(異時同圖法)이라 한다. 번호
순서로 이야기가 전개된다.

이야기의 흐름에 따라 ① 꽃을 사는 메가, ② 꽃을 뿌리는 메가, ③
꽃이 날자 기뻐 폴짝 뛰는 메가, ④ 연등불 앞에 엎드려 머리카락을
풀어 발아래 깐 메가예요. 각기 다른 시간에 벌어진 일을 한 장면에
압축해 담은 거죠. 순서도 뒤죽박죽이고요.

너무 복잡한데요. 사람들이 이걸 쉽게 알아볼 수나 있었나요?

걱정할 거 없습니다. 제가 한 것처럼 이야기 조각을 일일이 해설해주
는 전문 승려가 있었으니까요. 불교 쪽이 훨씬 시기가 이르지만 기

독교에서도 예수나 성인의 생애를 그림이나 조각으로 보여주며 강론을 펼쳤어요. 시대와 장소를 불문하고 글자를 잘 모르는 이들을 대상으로 할 땐 이미지로 이야기를 전달하는 게 인류 공통의 방식이었던 거죠. 같은 인물이 한 조각에 반복적으로 등장하는 건 인도 고유의 표현법이에요. 메가의 얼굴은 그리스 로마 조각에 나오는 어린아이처럼 통통하지만 이야기를 풀어낼 때는 인도 전통을 따른 겁니다. 이 뒤섞임이 간다라만의 독특함이지요.

궁금한 게 있는데 메가가 다음 생에 결혼하겠다는 약속을 지켰나요?

아, 꽃을 파는 여자아이는 메가에게 자기 이름은 야소다라이니 잊지 말라고 일러줬어요. 훗날 메가가 싯다르타 왕자로 태어났을 때 결혼한 사람이 야소다라였습니다.

전생에 한 약속이 이뤄지다니 낭만적이네요.

결혼 후, 싯다르타가 출가를 하는 바람에 야소다라와 보낸 시간은 길지 않았지만요. 싯다르타를 수행의 길로 나서게 한 사건이 있었습니다. 첫 번째 깨달음, 혹은 첫 선정(禪定)이라 불리는 이야기지요. 선정은 깨달음을 얻기 위해 '고요히 생각을 멈춘 채 명상하는 것'입니다.

도대체 어떤 깨달음을 얻었길래 싯다르타는 사랑도 버리고 출가를 결심한 건가요?

| ❷ 인생의 전환점 |

싯다르타가 살던 카필라 왕국에서는 봄이면 파종제가 열렸습니다. 왕이 곡식 씨앗을 뿌리면서 온 백성에게 모범을 보이는 행사로, 요란스레 치장을 하고 축제처럼 치렀답니다. 어릴 적부터 호기심이 남달랐던 싯다르타는 이 재미난 볼거리를 그냥 지나칠 수 없었어요. 종일 여기저기를 기웃대다 어떤 농부가 밭을 가는 장면을 목격하죠. 그 광경을 지켜보던 싯다르타는 불현듯 커다란 슬픔을 느낍니다.

씨를 뿌리려면 당연히 밭을 갈아야 하는데 왜 그 장면이 슬프죠?

싯다르타에겐 그게 어쩐지 슬픈 광경이었어요. 뙤약볕 아래 비쩍 마른 농부가 땀을 뻘뻘 흘리며 밭을 갈고 있었거든요. 그 앞에는 채찍으로 상처투성이가 된 소가 쟁기를 짊어지고 한 걸음 한 걸음 힘겹게 발을 떼고 있었습니다. 쟁기가 지나간 자리마다 땅속에서 끌려나온 벌레가 꿈틀거리고, 허기진 새는 날카로운 부리로 벌레를 쪼아 먹었죠. 싯다르타는 잠부나무 밑에 앉아 깊은 생각에 빠져들

잠부나무
옛날부터 인도 전역에서 자생했던 나무로, 여름이면 대추만 한 검은 열매가 달린다. 이 열매는 먹을 수도 있다. 염부나무, 혹은 자문나무로도 불리며, 불교에서는 잠부나무가 자라는 곳을 속세라는 뜻의 염부리라 부른다.

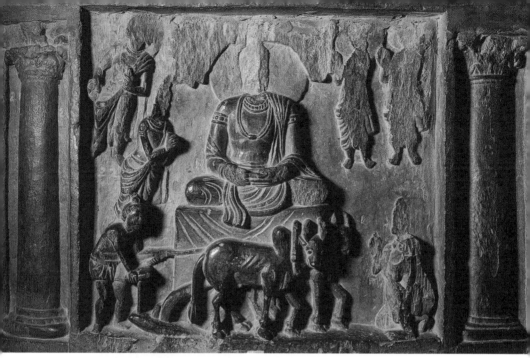

첫 선정, 시크리 스투파, 1~3세기, 파키스탄 라호르박물관
부조 한가운데 첫 선정에 든 싯다르타의 모습이 보인다. 머리 위로는 잠부나무를 새겼던 흔적이 남아
있고, 싯다르타 바로 앞에 두 마리 소를 끄는 농부의 모습이 선명하다.

었어요. '생명이란 태어나 죽을 때까지 얼마나 고통스러운가? 세상에
는 왜 이런 일들이 반복되는가?' 하고요. 고생하는 농부와 소, 새에
게 먹힌 벌레까지 삶을 위한 처절한 고군분투가 누군가에게는 해가
되는 걸 목격하고서 인생의 고통과 허무를 깨달은 거예요.

누구나 가슴 답답해하며 왜 이렇게 힘든가 하는 순간이 있죠.

그런 생각을 품고만 사는 우리와 달리 싯다르타는 이 '첫 깨달음'을
인생의 전환점으로 삼았습니다. 위 부조를 보세요. 윗부분이 깨져서
아쉽지만 싯다르타 머리 위에 잠부나무를 조각했던 흔적이 있어요.

이야기는 형상을 입고 더 또렷하게

잠부나무는 보리수나무와 함께 인도 미술에서 중요하게 다뤄지는 나무입니다.

일부가 깨져서 얼굴도 알아볼 수 없는데 첫 선정이라는 걸 어떻게 알 수 있나요?

메가가 나왔던 전생 조각과 달리, 앞선 불전 부조에는 이 조각이 첫 선정 장면임을 알려주는 단서가 여럿 있습니다. 그중 하나가 '소' 예요. 부조 한가운데에 소가 보이죠? 소가 밭 가는 모습을 보며 슬픔을 느꼈다는 이야기를 전하는 상징으로 소를 넣은 겁니다. 첫 선정은 단독 불상으로도 만들어질 만큼 유명했어요.
옆에 있는 불상에도 소가 들어가 있습니다. 기단 오른쪽을 보세요.

오, 정말 있네요. 농부도 보여요.

첫 선정이란 걸 보여주려면 소가 꼭 들어가야 한다는 게 간다라 사

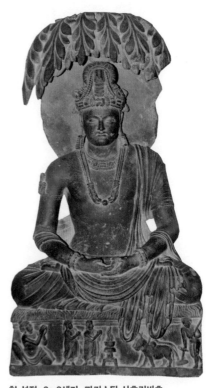

첫 선정, 2~3세기, 파키스탄 사흐리바흐롤 출토, 페샤와르박물관
첫 선정 장면은 '나무 아래 앉아 소가 밭 가는 모습을 봤다'는 뜻에서 수하관경(樹下觀耕)이라 불리기도 한다.

람들의 생각이었습니다. 그러나 환조로 된 불상에는 소를 새겨 넣을 자리가 마땅치 않았어요. 석가모니 몸에다 조각을 하겠어요, 광배에다가 하겠어요? 고민 끝에 기단에다가 첫 선정 장면을 조각한 거죠. 이 불상은 누가 봐도 이목구비가 또렷한 간다라 불상의 전형이에요. 눈을 내리깐 표정이 깊은 선정에 잠긴 듯해 보여요. 시크리 스투파 부조 속 깨진 얼굴도 이와 다르지 않았을 겁니다.

| 수인이라는 약속 |

첫 선정 장면을 담은 시크리 스투파 부조와 불상 환조에는 소 말고도 눈여겨봐야 할 상징이 있습니다. 손 모양이죠. 부처의 손 모양은 한자로 손 수(手) 자에 도장 인(印) 자를 써서 '수인'이라고 해요. 이 수인은 석가모니 생애의 중요한 사건을 암시합니다. 수인만 봐도 뭘 하는 모습인지 알 수 있다는 뜻이에요. 아래 확대한 사진을 보세요. 오른손을 왼손 위에 올리고 배꼽 부근에 두는 이 수인은 인도에서

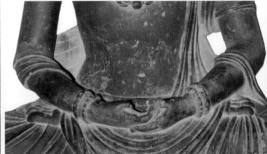

시크리 스투파 부조 첫 선정의 수인(왼쪽)과 사호리바호롤 출토 불상의 수인(오른쪽)
둘 다 인도에서 명상할 때 취하는 손 모양인 선정인을 하고 있다.

대표적인 수인들

여원인

시무외인

선정인
수행하는 부처를 상징

중생의 고통을 없애고, 소원을 들어줌

항마촉지인
마귀를 물리치고 깨달음을 얻음

지권인
중생을 구제하고 부처의 지혜를 구함

전법륜인
첫 설법을 상징

합장인
제자와 문답하는 부처를 상징

명상할 때 취하는 자세인데, 수행하는 부처를 의미하기도 하죠. 이 수인을 '선정인'이라고 부릅니다.

소야 그렇다 쳐도 손 모양이 상징이 될 수 있다고는 생각도 못 했어요. 저도 모르게 손을 따라 해보게 되네요.

수인을 알게 되면 따라 하게 되더라고요. 수인은 종류가 다양한데, 저마다 의미심장한 뜻을 품고 있어요. 위의 일러스트에서 수인의 모양과 그 안에 담긴 의미를 확인할 수 있습니다. 손의 유연성을 시험하는 듯한 수인도 있지요.

이제 절에 가면 불상의 손 모양을 유심히 보게 될 거 같아요.

III 깨달음과 구원

첫 선정을 계기로 싯다르타는 왕자로서의 삶을 버리고 출가합니다. 삶의 고통은 나고 죽고, 다시 나고 죽는 윤회에 있다고 봤지요. 그걸 벗어나고자 수행을 해요. 아래가 그 모습을 표현한 조각상입니다.

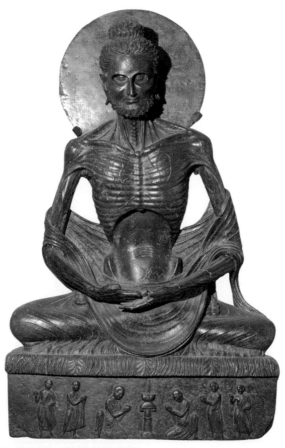

고행상, 2세기, 시크리 출토, 파키스탄 라호르박물관
간다라 지역에서 초반에 제작된 석가모니 고행상. 해부학적인 사실과는 거리가 있지만 고행으로 앙상해진 석가모니를 실감나게 표현했다.

이건 너무 끔찍한데요.

당시 수행법 중 하나가 고행이었어요. 싯다르타는 하루 식사로 깨와 좁쌀만 먹거나, 한 달에 겨우 한 끼로 연명하는 수행을 했어요. 그 기간만 6년이었습니다. 이때의 싯다르타의 모습을 조각했으니 끔찍할 수밖에요. 고행상이라고 불리는 이 상은 '간다라 미술의 정점'으로 평가받아요. 시크리 스투파와 같은 곳에서 발굴됐죠.

그렇다 해도 뭘 이렇게까지 적나라하게 조각했나 싶을 겁니다. 앙상하게 말라 배와 등이 붙을 정도가 된 싯다르타를 보세요. 거죽만 걸친 것 같은 살갗 위로 갈비뼈는 물론이고 도드라진 핏줄까지 섬세하게 묘사했습니다. 아사하기 직전의 사람을 자세히 본 적 있는 장인이 만들었을 것 같아요.

깨와 좁쌀만 6년을 먹으면 저렇게 뼈와 거죽만 남게 되는군요.

그런데 따지고 보면 이 불상은 전혀 '사실적'이지 않습니다. 간다라는 그리스 로마의 영향을 받아 해부학적인 지식을 바탕으로 불상을 만들고자 했어요. 다만 안타깝게도 그 시도가 그리스나 로마처럼 정교하진 못했습니다. 관찰을 거듭해 자연스러운 형상을 표현한대도 실제 골격과 다를 수도 있었고요.

예를 들어 사람의 갈비뼈는 석가모니 고행상처럼 쏘옥 들어간 배 근처에서 뚝 끊기지 않아요. 그리고 어깨부터 팔로 이어지는 뼈와 갈비뼈는 엄연히 분리된 골격이라 연결돼 있어선 안 됩니다. 갈비뼈가 고

행상같이 생겼다면 심장이나 폐 수술을 하기도 힘들겠죠. 갈비뼈의 개수도 너무 많고요. 아래에서 조각의 갈비뼈 부분을 실제 인체 골격 그림과 비교해보세요.

얼핏 보기엔 사실적이었는데, 자세히 보니 다르네요.

관찰에도 한계가 있었던 거죠. 그래도 이 불상이 어떤 감흥을 준다는 건 부정할 수 없어요. 보자마자 싯다르타의 고통이 느껴지잖아요. '우리는 도저히 따라갈 수 없는 경지까지 수행을 하셨구나! 저토록 비참한 모습이 될 때까지 자신을 몰아붙이셨다니! 얼마나 고통스러웠을까!' 하는 생각이 절로 들죠. 비록 사실과 다르긴 해도 이 조각은 우리 마음을 뿌리째 뒤흔들어요. 저는 반드시 사실적인 조각만이 대단하다고 생각하지 않습니다. 마음을 요동치게 하는 힘이 있는 미술이 위대한 거지요.

(왼쪽)석가모니 고행상의 세부 (오른쪽)인체 골격 그림
고행상의 갈비뼈는 언뜻 사실적으로 보이지만 실제 골격 그림과 나란히 놓고 보면 뼈의 구조와 모양이 잘못 표현됐음이 확연히 드러난다.

석가모니의 생애로 돌아가봅시다. 삶을 고통스럽게 하는 원인인 윤회에서 벗어날 길을 찾기 위해 싯다르타는 혹독한 고행에 자신을 내던졌지만 아직 깨달음을 얻지 못했습니다. 오랫동안 뭘 했는데도 안된다면 포기를 하거나 다른 방법을 모색해야겠죠. 싯다르타는 수행방법을 바꾸기로 합니다.

고행이라는 방법이 틀렸을 수 있다고 생각한 거군요.

이런저런 생각으로 복잡해진 싯다르타는 힘겹게 강가로 내려가 물한 모금을 마신 뒤 풀밭에 털썩 주저앉았어요. 그때 강 언저리에서 양떼를 몰고 가던 수자타라는 여인이 잔뜩 여윈 몰골의 싯다르타를 발견했습니다. 딱한 마음이 일어 급히 우유죽을 쒀 싯다르타에게 대접했어요. 싯다르타는 그걸 먹고서 문득 육체를 극한까지 몰아붙이는 고행만이 깨달음에 이르는 방법은 아니라는 걸 알게 됩니다.

우유죽이 엄청나게 맛있었나 봐요.

깨와 좁쌀만 먹던 사람에게 이만한 진수성찬이 없었을 겁니다. 위를 부드럽게 감싸는 우유죽 한 그릇에 싯다르타는 정신이 번쩍 들었어요. 몸과 마음을 추스르며 자신을 완전히 몰아붙이지도, 아예 풀어놓지도 않는 '중도'라는 방법으로 한 번 더 수행에 정진하기로 마음

항마 장면, 3세기, 독일 베를린아시아미술관
마왕이 보낸 마귀 군대가 싯다르타 주위를 둘러싸고 있다. 싯다르타는 이들을 물리치고 깨달음을 얻게 되는데, 이후 사람들은 존경의 뜻을 담아 싯다르타를 '석가모니'라 부르게 된다. 이 이야기를 항마성도 (降魔成道)라고 한다.

먹었죠. 싯다르타는 보리수나무 아래 가부좌를 틀고 앉았습니다. 여기서 깨달음을 얻는다는 결말은 잘 알려져 있지요. 그런데 깨달음을 얻기 직전 좌충우돌이 있었어요. 위가 그 말썽을 담은 부조입니다.

그새 싯다르타도 살이 붙었군요.

무조건적인 고행은 의미가 없다는 게 확실해졌으니 잘 먹고 체력 관리를 한 거 같죠? 뭐든 제대로 하려면 체력이 받쳐줘야 하니까요. 더욱이 이날은 "야, 싯다르타가 곧 깨달음을 얻을 거래"라는 소문을 어

디서 들은 마왕이 싯다르타를 방해하러 찾아온 날이었습니다. 마왕은 오래전부터 싯다르타를 눈엣가시처럼 여겨 벼르고 있었어요. 마왕의 이름은 마라였는데, 인도에서는 욕심의 세계를 다스리는 존재로 유명합니다.

설마 마라탕 할 때의 마라는 아니겠죠?

그건 아니에요. 뭐 마라탕만큼 욕심을 부려 있는 대로 재료를 많이 넣게 되는 음식도 없지만요. 마라는 마귀들의 대장 노릇을 하는 못된 놈이었어요. 수행하는 싯다르타를 유심히 지켜본 마라는 '이러다 진짜 부처가 돼버리겠는데?' 싶어 맘이 조급해집니다.

그래서 마라가 무슨 일을 벌이나요?

마라는 마귀 군대를 동원해 물, 불, 창, 칼 등 온갖 폭력으로 싯다르타를 협박합니다. 앞서 부조에서 싯다르타를 둘러싸고 갖가지 무기를 휘두르는 존재들이 마라를 따르는 마귀 군대예요. 심지어 자신의 아름다운 세 딸을 보내 싯다르타를 유혹하기까지 하지요.

필사적으로 덤비는 걸 보니 불안하긴 불안했나 봐요.

하지만 이 계략들이 다 실패합니다. 마라는 최후의 방법으로 싯다르타 귀에 대고 직접 속삭였어요. "네가 뭐가 부족하다고 그래… 세상은

항마 장면 가운데 지신(부분)
싯다르타의 대좌 안에서 풀에 감싸인 지신이 손을 위로 내보이며 일어나고 있다. 지신의 모습은 화려한
머리 장식과 장신구를 한, 약샤와 같이 표현됐다.

달콤하고 아름다운 걸로 가득 차 있는데…. 부어라 마셔라 즐겨. 인간
세상에 쾌락만 한 게 없더라. 인생 뭐 있어, 즐겁게 살아"라면서요.

유혹이 참 달콤하네요. 저였다면 바로 넘어갔겠어요.

싯다르타는 그 말을 가만히 듣다가 먼동이 틀 무렵 사자와 같은 목
소리로 호통을 칩니다. "사악한 자여! 나는 쾌락이 필요 없다. 내가
쌓은 공덕과 수행으로 진정한 깨달음에 이를 것이다. 땅의 신령아,
내가 깨달음을 얻을 존재라는 걸 증명하라." 말이 끝나는 동시에 오
른손으로 땅을 짚어 지신(地神)을 불렀지요. 그러자 땅 깊숙한 곳에
서 "세존이시여! 제가 그걸 증명하나이다!"라며 땅의 신령인 지신(地
神)이 우렁차게 응답합니다. 위는 항마 장면을 담은 부조에서 싯다르

타가 앉은 대좌 부분을 확대한 거예요. 밝은 표정의 지신이 땅속에서 솟아니는 장면이 표현돼 있죠.

지신의 무시무시한 목소리는 땅을 흔들면서 하늘에 먹구름을 몰고 왔습니다. 금방이라도 세상이 폭발해버릴 듯 긴장감에 휩싸였지요. 겁을 먹은 마라와 군대는 땅에 쓰러지고 걸음아 날 살려라, 꽁지 빠지게 도망갔습니다. 마침내 싯다르타는 유혹과 번뇌를 이겨내고 우주 만물의 진리에 도달하는 진정한 깨달음을 얻게 됩니다. 이후 사람들은 존경의 의미로 싯다르타를 석가모니라고 부르기 시작해요.

부처님이라고 마냥 자비롭진 않네요. 화낼 땐 무서운걸요.

석가모니의 단호함이 돋보이는 일화지요. 이 이야기를 '항마촉지'라고 합니다. 항마는 마귀를 항복시킨다는 거고, 촉지는 땅을 짚는다는 뜻입니다. 한마디로 마귀를 물리치고, 지신을 불러내 이를 증명한다는 거죠. 오른쪽 위 조각은 앞서 본 부조에서 석가모니만 확대한 사진이에요. 왼손이 깨졌지만 마귀를 쫓기 위해 오른손으로 땅을 짚은 석가모니를 볼 수 있어요. 이 수인을 '항마촉지인'이라고 부릅니다. 우리나라 석가모니 불상도 항마촉지인을 한 조각이 많죠. 오른쪽 아래 사진을 보세요. 석굴암 본존불도 이 수인을 하고 있습니다. 주변에 마귀가 없어도 부처가 한 손으로 땅을 짚은 모습이라면 틀림없이 항마촉지 장면을 묘사한 겁니다.

아래로 늘어뜨린 저 손에 그런 의미가 있었군요.

항마 장면(부분)
이 부조의 경우 초기 불상이어서 우리나라 석굴암 본존불의 항마촉지인과 달리 왼손을 내려놓지 않고 옷자락을 쥐고 있는 듯한 모습으로 표현됐다.

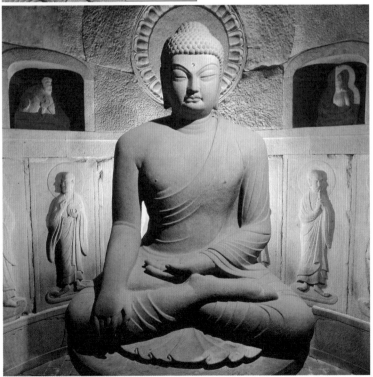

경주 석굴암 본존불, 8세기
오른손으로는 땅을 짚고 왼손은 가부좌를 튼 다리 위에 살포시 올려놓은 항마촉지인을 하고 있다.

| ❹ 기적이 두 배로 |

슈라바스티의 위치

석가모니한테 '네가 잘났으면 얼마나 잘났냐. 나랑 한판 붙어보자'며 시비를 건 존재는 마라 말고도 많았습니다.

석가모니는 이들에게 가끔 놀라운 기적을 행해 본때를 보여줬어요. 그 기적 중에 특히 유명한 게 '사위성의 신변'입니다.

오늘날 인도 우타르 프라데시주 슈라바스티
사위성, 즉 슈라바스티는 석가모니가 살던 시기에 코살라 왕국의 수도로서, 불교 8대 성지 중 하나다. 이곳에는 기원정사라는 유명한 불교 사원이 있었는데 사진은 유적에 있는 보리수나무다.

III 깨달음과 구원

사위성은 인도의 슈라바스티라는 지명을 한자로 옮긴 말입니다. 신변은 인간이 이해할 수 없는 신묘한 변화, 즉 기적을 말하지요. 따라서 사위성의 신변은 사위성이라는 지역에서 석가모니가 기적을 일으켰던 일을 가리켜요.

어떤 기적이었나요?

사위성의 신변 중에서 '쌍신변'이 특히 유명해요. 영어로는 더블 미라클(Double Miracle)이라고 하죠. 기적을 '더블'로 일으켰거든요. 석가모니의 인기를 질투한 이교도들이 신통력 경쟁을 해보자며 도발하자 석가모니는 어깨에서는 불을, 발바닥에서는 물을 일으켰다지요. 오른쪽 부조에서도 어깨 위로 불길이, 발아래로 물결이 넘실거리고 있습니다. 물과 불은 융합할 수가 없는 상극입니다. 물은 불을 끄고, 불은 물에 맞서니까요. 쌍신변은 물과 불을 동시에 일으키는 기적이니 어마어마한 거예요. 이교도들이 꽤나 겁을 먹었겠죠.

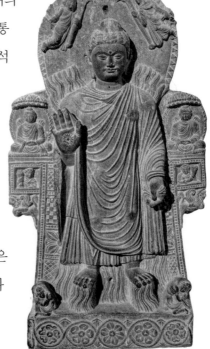

사위성의 쌍신변, 3세기, 간다라 출토, 프랑스 국립기메동양박물관

상상해봐도 엄청난 기적이긴 해요.

이 외에도 석가모니는 사위성에서 1천 명의 부처로 자신을 드러내거나 망고나무를 단번에 자라나게 하는 등 놀라 자빠질 만한 기적들을 보였답니다. 이 기적이 일어난 장소인 슈라바스티는 입소문을 타고 불교의 중심지로 성장해 8대 성지의 반열에 들어요. 우리에겐 믿거나 말거나 한 이야기지만 석가모니를 신봉했던 옛 인도인들은 이 기적을 실제라고 믿었겠지요. 그러나 석가모니가 행한 진짜 기적은 따로 있었습니다. 자신의 깨달음을 남들에게 전한 거였죠.

깨달은 게 대단하다는 건 알겠는데, 그 깨달음을 전한 게 진짜 기적이라니 무슨 뜻인가요?

| ❺ 사슴 동산에 둘러앉아 |

그 결과가 기적이라 할 만했으니까요. 석가모니가 처음으로 설법, 그러니까 깨달음에 이르는 가르침을 풀어놓자 승려 집단이 생겼어요. 이들이 모여 불교라는 종교가 탄생했고요. 석가모니의 설법으로 인해 비로소 종교가 탄생했으니 '설법'은 굉장히 중요한 거지요.
오른쪽 부조에 그 이야기가 담겨 있습니다. 석가모니가 사르나트에서 행한 첫 설법을 묘사한 부조예요.

석가모니가 손에 뭘 잡고 있는 건가요?

'법륜'이라는 수레바퀴입니다. 석가모니의 설법을 암시하죠. 다만 첫 설법에는 법륜과 함께 또 다른 상징도 등장해요. 부조 아래를 보세요. 법륜 양쪽에 사슴이 있습니다. 설법 자체는 몇 번이든 할 수 있으니 그 많은 설법 중에서도 이 부조가 '첫' 설법을 의미한다는 걸 보여줘야 했겠지요. 옛 인도 사람들이 첫 설법의 특별함을 강조하기

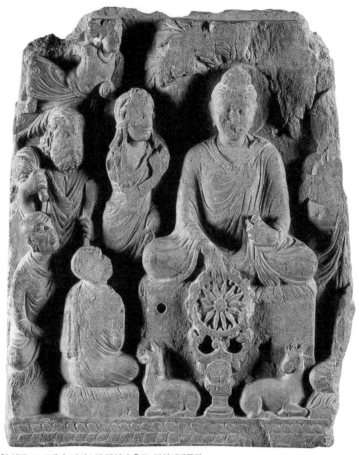

첫 설법, 1~2세기, 파키스탄 탁실라 출토, 탁실라박물관
석가모니가 설법의 상징인 법륜을 굴리고 있고, 그 아래에 두 마리 사슴을 새겨 첫 설법임을 암시했다.

위해 쓴 방법은 법륜과 같이
사슴도 상징으로 등장시킨 거
였습니다.

혹시 조금 전에 본 소처럼
사슴도 특별한 의미가 있는
건가요?

물론입니다. 석가모니가
첫 설법을 펼쳤던 곳이 사
르나트라고 했죠. 이 지명
은 한자로 사슴 록(鹿) 자
를 써서 '녹야원'이라 불러
요. 사슴이 뛰노는 동산이
란 뜻이지요. 옛날엔 이곳
에 사슴이 많이 살았던
모양인데, 어느 순간 사슴
이 거의 보이지 않게 됐어

첫 설법(부분)
첫 설법은 다섯 비구로도 암시되는데, 이 조각에서는 셋
이 깨져나가고 두 비구가 앉아 있는 모습으로 남아 있다.

요. 오히려 일본의 나라 지역에 있는 대형 사찰, 도다이지 근처에 사
슴들이 굉장히 많은데 이게 녹야원에서 착안한 거라죠.
정리하면 법륜과 사슴, 이 두 가지가 나오면 석가모니의 첫 설법 장
면이라고 보면 됩니다. 가끔 여기에 더해 다섯 사람이 조각돼 있기
도 합니다. 위 부조를 보세요. 왼쪽 아래에 민머리를 하고 앉아 있는

(위)인도 사르나트
(아래)일본 나라현 도다이지의 사슴들
8세기에 지어진 절로 알려진 도다이지는 일본 화엄종의 본산이다. 도다이지 근처에는 사슴을 방목하고 있어 어디서든 사슴을 볼 수 있다.

두 사람이 있습니다. 이들은 석가모니
와 고행을 함께했던 비구로, 비구는
수행자를 의미해요. 다섯 명의 비구는
설법을 처음으로 들은 이들이었대요.
석가모니의 첫 제자들인 셈입니다. 요
새는 남자 승려를 비구라고 하죠.

전법륜인
첫 설법 장면에서 나온 수인임을 강조
하고자 처음 초(初) 자를 붙여 초전법
륜인이라 부르기도 한다.

그런데 나머지 비구 세 명은 어디 있나요? 둘밖에 안 보이는데요.

다른 비구들은 부조가 깨져나가면서 없어진 거 같아요.
예상한 분도 있겠지만 이때의 부처를 상징하는 수인도 있습니다. 석
가모니가 법륜을 돌리는 모습을 본뜬 수인이라 굴릴 전(轉) 자를 붙
여 전법륜인이라 부릅니다. 법륜은 법의 수레바퀴를 말해요. 수레바
퀴처럼 불교를 끝없이 전한다는 상징이지요.

바퀴는 없는데 손 모양이 진짜 뭘 굴리고 있는 것처럼 보여요. 따라
하기 쉽지 않겠어요.

네, 독특한 수인이죠. 이제 석가모니는 고된 수행 끝에 깨달음도 얻
었겠다, 대중에게 설법도 했겠다, 불교에 귀의한 사람도 늘어났겠다,
소원을 다 이룬 것만 같았습니다. 단 한 가지, 육신에서 해방돼 완전
한 열반에 드는 것만 빼고요. 육체적인 죽음의 순간이 다가오고 있
었습니다.

우리는 죽음이 슬프다고 생각해도 석가모니에겐 그렇지 않았습니다. 애초에 인간을 고통스럽게 하는 근본 원인인 윤회의 사슬을 끊을 방법을 찾기 위해 수행을 시작한 거였으니까요. 사는 동안 깨달음을 얻었으니 죽어야 윤회가 진정으로 끊기고 다음 생에 다시는 태어나지 않게 되겠죠. 석가모니에게 죽음은 기쁜 일이었습니다.

아래의 부조는 석가모니의 열반 장면을 담고 있어요. 한가운데 누워있는 존재가 석가모니입니다. 조각을 찬찬히 살펴볼까요? 석가모니의 발치 쪽에 있는 사람은 엉엉 우느라 제대로 서 있지도 못해 옆 사람이 부축을 해주고 있어요. 위쪽에서는 "아이고 아이고" 하며 통곡을 합니다. 머리 위로 손을 번쩍 들어 올린 모습이 애통한 마음에 금

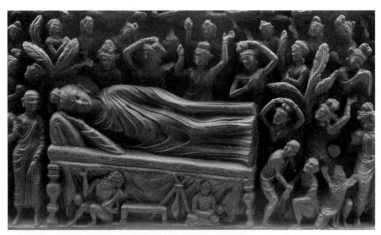

석가모니의 대열반, 2세기, 로리얀 탕가이 출토, 콜카타 인도박물관
열반은 곧 깨달음을 의미하기 때문에 보리수나무 아래서의 깨달음 역시 열반이다. 이와 구분하기 위해
석가모니 육체의 죽음은 대열반이라 부르는데, 보통 누운 모습의 석가모니로 표현된다.

방이라도 땅바닥을 내려칠 것만 같습니다.

석가모니는 죽음을 기뻐했다지만 제가 저 자리에 있었다면 굉장히 슬펐을 거 같아요. 누군가가 세상에서 사라지는 거잖아요.

소중한 이를 잃는 일은 너무나 가슴 아프지요. 석가모니를 사모했던 사람들 역시 그 죽음에 가슴이 미어졌어요. 사실 열반이 없으면 불교도 없는 건데 말이죠.
하지만 죽음을 담담하게 받아들이는 존재도 있습니다. 오른쪽을 보세요.

모두가 슬픔에 빠진 게 아니었어요?

머리를 박박 민 승려가 은은한 미소를 띤 채 우뚝 서 있습니다. 부조 속의 다른 사람들과는 달리 딱 봐도 슬픔과는 거리가 멀어 보여요.

석가모니와 사이가 안 좋았던 걸까요?

석가모니의 대열반(부분)
석가모니의 죽음을 모든 이가 슬퍼한 것만은 아니었으며 이처럼 의연하게 받아들인 이도 있었다.

III 깨달음과 구원

그럴 리가요. 이 사람은 석가모니와 마찬가지로 이 죽음이 열반임을 아는 거예요. 불교 교리를 오래 공부하며 꾸준히 수행을 거듭한 이들은 열반의 진정한 의미를 알아차리고 있었어요. 오히려 기쁘게 보내드릴 일이었죠.

석가모니가 열반에 든 곳은 인도의 쿠시나가라였어요. 오늘날 이곳엔 대열반당이 세워졌

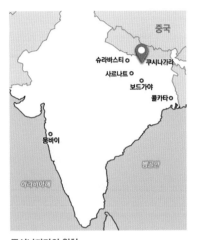

쿠시나가라의 위치
석가모니 8대 성지에 속하는 보드가야, 슈라바스티, 사르나트, 쿠시나가라는 모두 인도 동북부에 몰려 있다.

고, 그 안에 6미터나 되는 석가모니의 열반상이 안치돼 있습니다. 페이지를 넘기면 대열반당의 풍경과 건물 안에 있는 불상을 볼 수 있습니다. 부조의 석가모니랑 똑같이 누워 있는 모습이에요. 불교 미술에서 석가모니를 누운 모습으로 표현하는 건 열반밖에 없습니다.

석가모니가 살아생전엔 좀처럼 눕질 않았나 봐요….

우리는 항상 집에 가서 눕고만 싶은데 석가모니는 대단하죠. 앞서 살펴본 대로 사람들이 석가모니의 죽음을 대하며 보였던 반응을 섬세하게 포착한 열반상은 석가모니의 생애 장면을 새긴 여느 조각보다 문학적인 느낌이 강합니다. 이 조각은 불교 신자들에게 큰 감동을 줬을 겁니다.

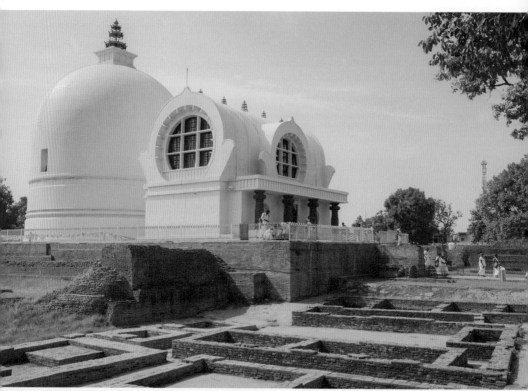

(위)쿠시나가라 (아래)석가모니의 열반상

쿠시나가라는 석가모니가 열반에 든 곳으로, 석가모니 8대 성지 중에서도 네 손가락에 꼽히는 곳이다.
여기에 지은 대열반당에는 6미터나 되는 석가모니의 열반상이 안치되어 있다.

| 만들어진 위대함? |

열반의 여운을 안고 이번 강의도 마무리해봅시다. 신과 같은 존재를 구체적인 사람의 형상으로 표현할까 말까 했던 선택이 어떤 여파를 불러왔는지 이 기회에 확실히 알게 됐다면 좋겠습니다.

유의할 점이 있어요. 지금껏 본 간다라 부조들은 처음부터 하나하나 떨어져 있던 조각들이 아닙니다. 사원과 스투파를 장식했던 게 시간이 흐르면서 자연스럽게, 혹은 고의로 원래 자리에서 벗어나 조각조각 분리돼 우리 눈앞에 놓인 겁니다. 훼손된 것도 있지만 간다라 불상은 잘 보존된 편이에요. 그래서 이번 강의를 살뜰히 꾸릴 수 있었죠. 이 모든 것은 서양의 입김에서 시작됐습니다.

간다라 부조도 또 서양과 관련이 있나요?

간다라 불상의 보존 상태가 좋은 이유는 제국주의가 막을 올린 뒤 인도에 발을 들인 서양 사람들의 눈에 띄었기 때문입니다. 그들의 손으로 '컬렉션'이 형성됐는데, 그 탓에 파손돼 머리만 떨어져나간 불상이 많았죠. 서양뿐만 아니라 아시아에서도 부처 머리만 가져다가 인테리어 소품처럼 만들어 파는 걸 볼 수 있습니다. 매우 기이한 일이에요.

그러고 보니 머리만 남은 불상을 많이 봐서 그런지 이상하게 여긴 적이 없었어요.

인테리어 상품으로 판매되는 불두
불상은 유독 머리만 떼어다가 인테리어 소품처럼 재생
산되기도 하고, 새로운 현대미술로 만들어지기도 한다.

이렇게 말해도 좋을지 모르겠는데 예수 머리를 집에 소품으로 장식해놓았다고 상상해보세요. 상당히 충격적인 풍경일 테지요. 우리가 불전 부조를 각각의 미술 작품으로 다루긴 했으나 엄밀히 따지면 이것도 서양의 관점이에요. 그러니 동양미술을 공부할 때만큼은 부조를 철저히 독립된 작품으로 여기는 태도도 위험하다고 할 수 있죠.

이런 분위기 속에서 19~20세기 학자 대다수는 '불상은 서양의 영향을 받아 간다라에서 처음 탄생했으며, 간다라 불상이야말로 가장 위대하고 아름다운 불상이다'라고 주장했습니다. 이때 서양은 그리스를 말해요. 그리스 사람들이 가르쳐줬기에 인도에서 처음 불상을 만들었다는 뜻입니다. 그런데 이 말에 반기를 든 사람이 있었어요. 바로 아난다 쿠마라스와미라는 미술사학자였습니다. 다음 강의에서 쿠마라스와미의 목소리에 귀를 기울여볼까요?

불상이 등장하면서 스투파의 모양이 변하기 시작한다. 그중 시크리 스투파에는 석가모니에 관한 이야기가 새겨졌다. 그 안에 담긴 이야기들은 더없이 긴 시간 동안 살아남아 우리에게까지 닿았다.

• **불상의 탄생**

탁트 이 바히 사원 1세기에 지어진, 간다라 최대 불교 사원. 스투파 둘레에 ㄷ자 모양으로 작은 방을 만듦. 불상을 새기기 쉽게 복발은 작게, 기단은 높게 만들어 스투파의 모습이 변형됨.

시크리 스투파 복발 아래, 석가모니의 생애 이야기를 조각해 띠 모양으로 장식함.

참고 불전은 석가모니의 생애를, 부조는 한 면만 볼 수 있는 조각을 의미.

• **석가모니 이야기 속으로**

❶ **다음 생에 부처가 된다고 약속받다**
메가는 꽃을 사서 연등불의 머리 위로 꽃을 뿌리고 물웅덩이에 머리카락을 풀어 헤쳐 연등불의 발이 더러워지지 않게 함. 이를 통해 다음 생에 부처가 되리라는 수기를 받음.

참고 연등불이란 석가모니 이전에 출현한 과거불 중 하나를 뜻함.

❷ **첫 선정**
한 농부가 밭을 가는 모습을 본 싯다르타는 인생의 고통과 허무를 깨달음. 첫 선정의 상징으로 '소'와 '선정인' 수인이 등장함.

참고 수인이란 부처의 손 모양을 의미.

❸ **항마촉지**
보리수나무 아래서 수행하던 싯다르타는 마라가 자신을 괴롭히자 땅을 짚어 물리침. 이 장면에서는 '항마촉지인' 수인이 등장함.

❹ **사위성의 신변**
사위성에서 석가모니는 물과 불을 동시에 일으키는 기적을 행함.

❺ **자신의 깨달음을 전하다**
첫 설법을 전함. 이 장면에서는 '법륜'과 '사슴'이 등장. 여기서 나온 수인이 '전법륜인'.

❻ **열반에 이르다**
열반에 이른 석가모니는 윤회의 고리를 끊음.

예술은 사람들이 똑같은 감정을 통해서
동질감을 느끼게 하는 수단으로서 개인과 인류의 행복에
없어서는 안 되는 필수 불가결한 그 무엇이다.

- 레오 톨스토이

03

간다라와 마투라, 누가 원조일까

#쿠마라스와미 #인도 조각 전통 #마투라
#초기 힌두교 신상

'실론티'를 아나요? 보통 홍차 음료를 떠올릴 테지만 실론티는 스리랑카에서 재배된 차를 의미한답니다. 스리랑카의 옛 이름이 실론이거든요. 유명한 미술사학자 쿠마라스와미가 바로 실론 출신이에요. 쿠마라스와미는 영국이 한창 실론을 지배하던 19세기에 남인도 계통의 아버지와 영국인 어머니 사이에서 태어났습니다. 하지만 겨우 두 살 때 아버지가 세상을 떠나자 어머니는 쿠마라스와미를 데리고 영국으로 이민을 가요. 영국에서 촉망받는 인재로 성장한 쿠마라스와미는 처음에는 미술사가 아닌 식물학과 지질학을 전공했죠.

전공을 바꾼 계기가 있나요?

스물셋에 실론으로 답사를 갔다가 그만 지질학보다 실론의 문화, 나아가 인도 미술에 사로잡히고 말았지요.

아난다 쿠마라스와미(1877~1947년)
서른아홉 무렵의 모습이다. 실론계 영국인이었던 쿠마
라스와미는 미술사학자이자 20세기 초 인도 독립 운동
의 일부였던 스와데시 운동에도 기여했다. 이 운동엔 마
하트마 간디도 참여했다.

이 시기 서구 학계는 인도 미술을 이렇게 평가하고 있었어요. '팔이 8개씩 달린 괴물이나 만드는 야만적이며 열등한 미술. 불상 또한 서양의 영향을 받아 겨우 만들어진 것이다.' 이 말은 유독 쿠마라스와미에게 아프게 와 박혔습니다. 문득 자신의 출신을 깊이 자각한 계기가 됐지요. 인도계와 영국계의 혼혈이라는 사실 말이에요. 쿠마라스와미는 10년 넘게 영국과 인도를 오가면서 미술 자료를 수집했어요. 그러다 마침내 지질학자로서의 경력을 포기하고 인도 미술사 연구에 전념하기로 결심해요.

쉬운 결정은 아니었겠어요.

그렇죠. 그때부터 쿠마라스와미는 서구 학계의 일방적이고 독선적인 관점을 신랄하게 비판합니다. "인도는 고대부터 신상을 만들던 전통이 있었어. 서양의 영향을 받아 불상을 만들었다는 주장은 근본적으로 잘못된 거야. 너희 마투라 불상 본 적 없지? 이게 간다라

보다 더 일찍 탄생했다고!"
라면서요. 간다라와 마투
라, 누가 불상의 원조인가
하는 논쟁에 불을 붙인 순
간이었습니다. 당시에는
우월한 서양의 가르침 덕
에 열등한 인도가 불상을
제작할 수 있었다는 믿음
이 지배적이었다고 했잖아
요. 그 믿음은 쉽게 말해
중국이 가르쳐줘서 한국
문화가 나올 수 있었다는
주장이나 다름없었죠.

쿠마라스와미 탄생 100주년을 맞이해 발행된 우표
인도 미술사의 기틀을 잡았다고 평가받는 쿠마라스와미
는 인도 독립 운동에 기여해 영국에서 떠나라는 영국 정
부의 압박을 받기도 했다. 그 업적을 기리고자 1977년
인도에서 쿠마라스와미 탄생 100주년 기념우표가 발행
됐다.

하지만 우리 문화는 엄연히 고유한 문화인데요.

이제껏 당연시해온 것도 힘 있는 다수가 다르게 말하면 달라질 수
있어요. 인도인마저 서구의 주장에 고개를 끄덕이던 시절인데 그걸
어떻게 의심하겠어요. 그러나 누군가 목소리를 내기 시작하면 국면
은 빠르게 전환될 수도 있죠. 인도에서는 그 사람이 쿠마라스와미였
습니다. 쿠마라스와미의 말을 듣고 많은 이가 '여기서 대체 뭘 만들
었길래' 하며 인도의 작은 도시 마투라에 주목하게 됩니다. 인도 미
술사 한 꼭지에 마투라의 자리를 마련한 일대 사건이었지요.

| 인도의 길들이 만나는 곳 |

마투라만큼 수상, 육상 할 것 없이 인도 각지 교통편이 편리한 곳도
드뭅니다. 일단 갠지스강 지류인 야무나강에 접해 있어 바다에서 내
륙으로 들어가기가 수월했어요. 지금은 굳이 배를 타고 강을 거슬러
오르진 않지만 강을 통한 이동이 활발하던 시절엔 큰 이점이었죠.

갠지스강이라니 인도인들이 가장 소중히 여기는 강이잖아요.

맞아요. 마투라만 가도 강에 들어가 몸을 씻는 사람들을 숱하게 볼
수 있습니다. 우리가 상상하는 전형적인 인도의 풍경이랄까요.
오른쪽 지도를 보면 알 수 있듯 마투라는 영국 식민 지배를 받던 시

인도 우타르 프라데시주의 마투라
갠지스강의 지류인 야무나강에서 바라본 풍경이다. 야무나강 물길은 인도의 수도 뉴델리까지 이어진다.

마투라의 위치

마투라는 벵골만에서 갠지스강을 통해 곧장 인도 내륙으로 진입할 수 있었다. 인도 각지로 가기도 수월해 예부터 교통의 요충지로 활약했다.

기의 수도였던 콜카타에서 오늘날 인도 수도 뉴델리로 가는 간선 도로 위에 위치합니다. 그뿐만 아니라 철도도 마투라를 지나요. 이 철도는 식민지 시절, 영국이 인도를 약탈하기 위해 전국을 가로질러 설치한 거죠. 마투라는 인도 북부 한가운데 있는 지역이기에 여기를 거쳐야 각지로 나아갈 수 있어요. 예나 지금이나 인도 전역으로 가는 교통망이 가장 발달한 도시가 마투라예요.

연일 북적북적거렸겠군요.

이런 면은 간다라와도 비슷해요. 다만 간다라가 인도 아대륙보다 이란, 또는 유럽과 더 잘 연결됐던 반면, 내륙 중심부에 자리한 마투라

마투라역

마투라역은 서부의 델리와 뭄바이, 동부의 콜카타나 그보다 남쪽에 있는 첸나이 같은 오늘날 인도 주요
도시로 향하는 철도의 교차점에 해당한다. 인도 육상 교통의 중심이라고 해도 과언이 아니다.

는 인도 고유의 전통이 모여들고 뻗어나가기에 탁월한 소통의 거점
이었습니다. 간다라가 다른 문화의 영향을 받기 쉬운 곳이었다면 마
투라는 인도만의 색채가 유난히 짙은 지역이었던 거죠. 게다가 마투
라엔 조각할 돌도 풍부했습니다.

이런 데도 못 알아보고 그때까지 간다라만 칭송했다니…

쿠마라스와미가 '너희들 마투라 아냐'며 큰소리 떵떵 칠 만하지요?
마투라도 마투라지만 인도에서 옛날 옛적부터 신상을 빚었다는 쿠
마라스와미의 주장도 근거가 없는 이야기가 아닙니다. 그 신상이란
약시나 약샤 같은 토속신을 말하니까요. 오른쪽에 있는 조각상이 바
로 마투라에서 제작된 약샤 상입니다. 인더스 문명 이래 인도 사람

들은 이런 존재를 넘치도록 많이 만들어냈죠. 전국 방방곡곡 어디서든 찾아볼 수 있을 정도로요. 더욱이 마투라는 교통의 요지다 보니 주변 지역의 약시, 약샤 조각상을 접하기도 한결 쉬웠을 거예요.

불상을 만들 운명이라고 하늘이 점찍어준
것 같은데요?

이미 기술적으로 충분히 무르익었다고
봐야죠. 훗날 그 기술을 발휘해 불
상을 만들었고요. 그런데 같은
불상이라도 마투라 불상은
간다라 불상과 아주 달랐
습니다.

불상이 달라봤자 얼마나 다르다
고 그런가요?

페이지를 넘겨보세요. 두 불상을
나란히 비교해볼 수 있습니다.

약샤, 기원전 100년경, 마투라 출토, 마투라박물관
바르후트 스투파가 조성되던 즈음에 마투라에서 만
들어졌다. 비슷하게 생긴 약샤 조각상이 인도 전역
에서 조각됐다.

간다라와 마투라, 누가 원조일까 　　　　　　　　　　　　**303**

| 해맑은 부처와 고통의 부처 |

아래 왼쪽은 간다라 불상, 오른쪽은 마투라 불상입니다. 이 마투라
불상은 카트라란 곳에서 출토됐는데, 사람을 매료하는 힘이 있어요.

'왔니' 하며 인사를 건네는 것 같아요. 좋은 일이 있는지 얼굴 표정
도 즐거워 보이네요.

그렇죠. 인도인 특유의 밝음이 어려 있달까요. 눈을 동그랗게 뜬 채

(왼쪽)불상, 2세기, 파키스탄 사흐리바흐롤 출토, 페샤와르박물관
(오른쪽)불상, 1~2세기, 인도 카트라 출토, 마투라박물관
간다라 불상과 마투라 불상은 조각의 재료인 돌부터 조각하는 방식까지 큰 차이가 있다.

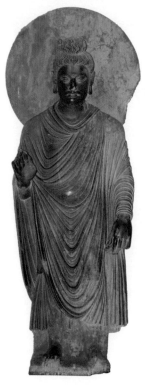

(왼쪽)간다라 불상의 얼굴 (오른쪽)마투라 불상의 얼굴
간다라 불상은 서구적인 반면, 마투라 불상은 아시아인처럼 생겼다.

활짝 웃는 모습이 천진난만해 보입니다. 그에 비해 간다라 불상은 되게 심각한 모습이죠. 온갖 세상 고통을 혼자서 다 짊어진 것 같아요. 불상을 눈곱만큼도 모르는 사람이라고 해도 두 조각상이 전혀 다른 분위기를 풍긴다는 걸 알 수 있습니다.

그중 가장 눈에 띄는 차이는 색깔입니다. 간다라 불상은 짙은 회색의 편마암, 마투라 불상은 붉은 사암으로 만들어졌어요. 색이 어찌나 다른지 돌 색깔만으로도 구분이 가능합니다.

사암이 붉은색이라 그런지 마투라 불상이 훨씬 밝아 보여요.

색상에 따라 불상이 풍기는 분위기가 확 바뀌죠. 솔직히 두 불상은 얼굴도 아예 다른 나라 사람 같아요. 간다라 불상은 큰 눈에 오똑한 코가 서양인 같고, 마투라 불상은 살짝 낮은 코, 둥글넓적한 얼굴이 아시아인에 가깝습니다. 두 불상의 눈두덩이를 보세요. 간다라 불상

이 서구인처럼 눈두덩이가 푹 들어갔다면 마투라 불상은 눈두덩이 깊이가 훨씬 얕아요. 대신 눈썹을 길고 선명하게 표현했어요. 가늘고 날렵한 눈썹이 미간에 바짝 붙은 모습이 예사롭지 않지요.

인도 영화에서 저렇게 눈썹이 가까이 붙은 배우를 본 적 있어요.

확실히 마투라 불상이 더 인도스럽습니다.

| 몰랑몰랑한 살이 좋아 |

간다라와 마투라 불상은 옷을 입은 모습도 달라요. 아래를 보세요.

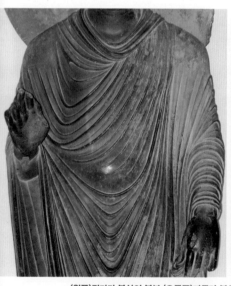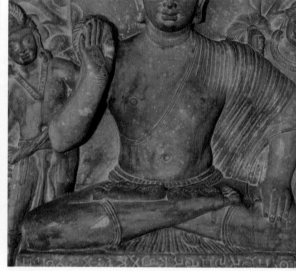

(왼쪽)간다라 불상의 복부 (오른쪽)마투라 불상의 복부
간다라 불상의 옷은 두꺼워 속이 보이지 않고, 마투라 불상은 얇아서 속이 훤히 비칠 듯 표현됐다.

III 깨달음과 구원

마투라 불상은 왼쪽 어깨에만 천을 걸친 채 오른쪽 어깨를 드러낸 모습입니다. 이런 옷차림을 '편단우견'이라 해요. 우견이란 오른쪽 어깨란 의미고, 편단은 한자로 치우칠 편(偏) 자와 웃통 벗을 단(袒) 자를 써서 오른쪽 어깨만 웃통을 벗은 차림이란 거죠.

마투라 불상은 왜 저렇게 헐벗고 있는 건가요?

인도의 전통 복식이 불상에도 반영된 겁니다. 편단우견은 천도 어찌나 얇은지 아무것도 안 입은 것처럼 보일 정도입니다. 몸의 윤곽선은 물론 배꼽도 비쳐요. 거의 시스루룩이지요. 마투라 불상의 종아리 부근에 그어진 줄은 치마 끝자락이에요. 상의가 훤히 비쳐 보이니까

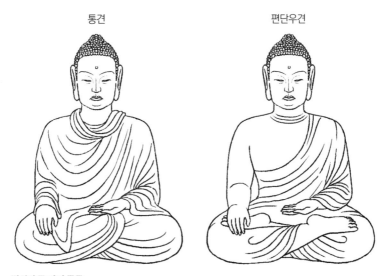

통견 편단우견

법의의 두 가지 종류
간다라 불상은 양쪽 어깨를 모두 덮는 통견 차림, 마투라 불상은 오른쪽 어깨를 드러낸 편단우견 차림이 일반적이다.

하의에 두른 치마의 허리
띠도 그대로 보이고요.

시스루룩이라니 부처님이
패셔니스타시네요.

반면, 간다라 불상은 양어
깨를 다 가린 '통견' 차림
입니다. 두꺼운 커튼이나
타월을 뒤집어쓴 것마냥

파시미나 스카프
캐시미어가 양털로 만든 거라면 파시미나는 산양털로
만든 것으로 간다라 지역의 특산품 중 하나다.

꽁꽁 싸맸어요. 실제로 간다라는 마투라에 비해 추운 지역이에요.
그래서 캐시미어와 실크를 섞어 만든 카펫이나 산양털로 만든 파시
미나 같은 원단이 발달했습니다.

덥고 습한 데 사는 마투라 사람들은 필요 없는 옷감이겠네요.

여러 가지로 달라도 너무 다르죠. 이러니 불상도 다르게 만들 수밖
에요. 옷 주름을 표현한 방법도 그랬습니다. 사실적이고 자연스러운
옷 주름을 추구한 간다라와 달리 마투라는 옷 주름을 신경 쓰지 않
았어요. 오른쪽 페이지에서 마투라 불상의 옷 주름을 보세요. 왼쪽
어깨부터 팔꿈치까지 걸친 천의 주름을 표현했는데 굉장히 어색해
요. 어깨나 팔의 각도에 따라 주름의 모양이 다 달라야 하는데 모양
과 간격이 일정한 선으로 주름을 표현해놓았어요.

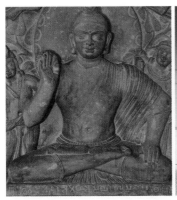

(왼쪽)마투라 불상의 옷 주름 (오른쪽)편단우견과 비슷한 차림의 승려들
팔의 모양이나 각도에 따라 오른쪽 사진 속 승려들의 옷차림처럼 천의 주름이 다르게 지는데, 왼쪽 불상은 기계적으로 주름을 표현해놓았다. 그러나 옆구리 쪽에 튀어나온 살을 표현한 부분은 사실성이 돋보인다.

너무 성의 없는 거 아닌가요?

옷 주름에만 관심이 없었을 뿐 마투라 사람들이 정성을 들인 곳은 따로 있었습니다. 뱃살 같은 살의 양감은 사실적으로 표현했거든요. 간다라나 마투라나 뱃살을 사랑하기는 똑같았지만 간다라 불상의 뱃살은 마투라에 비하면 '그냥 있군' 하고 넘길 수 있는 수준이지요. 마투라에서는 허리가 살짝 들어가면서 아랫배가 몰캉해 보이고, 하의가 허리를 조이며 살이 삐져나온 것까지 섬세하게 포착했습니다. 이처럼 몸의 양감을 풍부하게 살린 표현은 건장하고 우람한 인상을 줍니다. 마투라가 인도 약샤 조각상의 전통을 따랐다는 걸 엿볼 수 있는 부분입니다.

불상마다 이렇게 다른 점이 많다는 게 놀라워요.

| 약속하는 마음과 약속을 대하는 마음 |

그래도 불상으로 보이게 하는 상징들만큼은 두 불상에 모두 고스란히 재현돼 있습니다. 육계, 광배, 백호 말이죠. 물론 이를 표현하는 방식은 차이가 나지만요.

아래에서 육계와 백호를 살펴볼까요? 이마 한가운데에 난 동그란 백호는 간다라나 마투라나 그게 그거지만 육계는 과연 같은 육계가 맞나 싶어요. 간다라 불상은 이름만 육계지 곱슬머리를 상투처럼 묶어 올려놓았어요. 반면, 마투라 불상은 민숭민숭한 머리에 아이스크림을 얹은 듯 보이는 육계가 있어요. 회오리 모양으로 만든 오믈렛 같기도 하네요. 소라처럼 동그랗게 말린 부처의 머리카락을 나발이라 부른다고 했죠? 이 아이스크림같이 생긴 머리 모양이 실은 나발을 표현하려 한 겁니다.

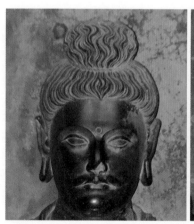 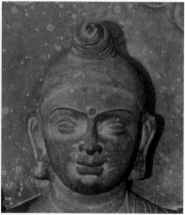

(왼쪽)간다라 불상의 머리 (오른쪽)마투라 불상의 머리
둘 다 머리 위에 육계를 표현했지만 모양은 완전히 다르다.

마투라 불상의 오른쪽 손바닥에 표현된 법륜
손바닥 위에 수레바퀴 모양이 새겨져 있다.

이쯤 되니 약속을 몇 가지라도 지킨 게 어딘가 싶어요.

그 점에서 마투라는 충실히 약속을 이행했습니다. 간다라에서는 아예 재현하지도 않았던 32상 80종호 중 일부를 불상에 넣기도 했거든요. 위 사진에서 마투라 불상의 오른쪽 손바닥을 보세요. 바퀴 모양의 법륜이 조각돼 있고 손가락 사이사이엔 뭔가가 있습니다. '손바닥에 법륜이 있으며 손가락 사이에는 막이 있다'는 32상 80종호의 하나를 표현한 거죠.

같은 약속을 해도 대하는 마음이 달랐던 거군요.

32상 80종호의 기본 틀은 '위대한 성인이나 왕은 모름지기 이럴 것이다'라는 인도 고유의 전통에서 유래했다고 했죠. 내륙에 있는 마투라에서는 간다라보다 이 인식이 더 강할 수밖에 없었습니다.

그럼 불상의 원조는 마투라인가요?

솔직히 불상의 원조가 무엇인지 논하는 게 무색한 면이 있습니다. 두 지역은 적어도 3세기 이전까진 아무 영향도 주고받지 않았어요. 간다라와 마투라의 불상이 이렇게나 다른 이유죠. 그저 만들고 싶은 걸 만들었을 뿐이라 누가 먼저인지 줄 세우기가 중요한 문제는 아니라고 생각합니다.

물론 우리가 아는 일반적인 모습의 불상을 만든 건 간다라 쪽이 앞섰다고 이야기해요. 하지만 그 차이가 선후를 가릴 정도로 의미 있는 수준은 아니에요. 사실상 비슷한 시기에 다른 지역에서 각자 불상을 만들었다고 해야겠지요.

그렇게 되면 간다라보다 마투라가 더 일찍 불상을 만들었다는 쿠마라스와미의 주장도 별 의미 없는 거 아닌가요?

쿠마라스와미가 아무 가치 없는 일을 한 건 아니었어요. 간다라와 마투라가 비슷한 시기에 불상을 만들었다는 답을 내릴 수 있었던 것도 선입견을 깨부수려 했던 쿠마라스와미의 시도가 있었기 때문입니다. 그 덕에 인도 미술이 열등하지도, 전적으로 서양에서 영향받지도 않았다는 걸 세계에 널리 알릴 수 있었죠. 이보다 큰 성과가 어디 있겠어요? 확고히 자리 잡아 꿈쩍도 하지 않는 편견에 질문을 던지는 것, 그게 쿠마라스와미가 했던 일입니다. 동양미술을 공부하는 우리가 지금 하고 있는 일이기도 하고요.

| 같은 이야기에 울고 웃고 |

여태껏 살펴봤듯이 간다라와 마투라 미술은 차이가 확실해요. 그렇다고 공통점이 아주 없는 건 아닙니다. 서로 멀리 떨어져 있었지만 32상 80종호를 공유했듯 이들은 같은 세계관 속에 살며 비슷한 지점에 감동하는 사람들이었어요. 간다라에서처럼 마투라에서도 석가모니의 전생담이나 현생담이 조각됩니다.

아래가 석가모니 생애를 여덟 장면으로 묘사한 8상 부조예요. 돌의 색깔만 봐도 마투라에서 만들었다는 건 확실해 보입니다. 얼룩덜룩한 점들은 페인트 같은 게 튄 게 아니라 마투라 돌의 특징이에요.

석가모니 8상, 2세기, 마투라박물관
오른쪽부터 번호 순서대로 ① 마야부인의 출산, ② '천상천하 유아독존'을 외치는 아기 싯다르타, ③ 항마성도, ④ 삼도보계강하, ⑤ 첫 설법, ⑥ 열반 장면이다.

뭐가 묻은 줄 알았는데… 그런데 조각이 너무 흐릿해요.

부조가 풍화된 데다 군데군데 때가 묻어 한눈에 알아볼 수 없는 장면이 많긴 하죠. 그래도 함께 짚어볼 만한 부조니 자세히 살펴봅시다. 불교에서는 석가모니의 생애를 네 장면이나 여덟 장면으로 나누어 묘사하는데, 이를 '4상'과 '8상'이라고 부릅니다. 4상은 석가모니의 탄생, 항마성도, 첫 설법, 열반으로, 석가모니 생애에서 가장 중요한 네 가지 사건을 뜻해요. 거기다 살아생전 보여준 신비한 기적 네 가지를 더하면 8상이 됩니다.

마투라 부조를 보면 대부분 아는 이야기일 겁니다. ①번은 마야부인이 나무를 잡고 서서 석가모니를 낳는 장면이에요. 마투라 조각답게 풍만한 몸을 한 마야부인이 S자 자세로 서 있습니다. 화려한 장신구며 자세가 역시 상과 닮았어요. 이 조각 속 마야부인이 몸을 S자로 꼰 까닭은 옆구리에서 석가모니가 태어난 걸 보여주기 위해서죠.

8상 중 '석가모니의 탄생' 부분
룸비니 동산에서 마야부인이 나무를 잡은 순간 싯다르타가 태어났다는 이야기를 담은 부조다.

옆구리에서 사람이 태어난다고요?

카스트 제도에 따라 신분

III 깨달음과 구원

8상 중 '비람강생상' 부분
싯다르타가 사월 초파일에 탄생한 일화를 한자로 비람강생이라 부른다. 비람은 룸비니 동산을, 강생(降生)은 생을 얻어 이 땅에 내려왔음을 뜻한다. 싯다르타가 내딛는 발아래 연꽃이 피어나고 있다.

질서가 엄격한 인도에는 '사제인 브라만은 머리에서, 귀족이나 왕족은 옆구리에서, 평민은 사람 배에서, 수드라는 발바닥에서 태어난다'는 이야기가 있어요. 그러니 왕족인 석가모니, 즉 싯다르타가 옆구리에서 나오는 건 당연합니다. 위는 ②번 장면을 확대한 사진과 도해 일러스트입니다. 싯다르타는 태어나자마자 일곱 걸음을 걸은 다음, 검지로 하늘을 가리키며 외쳤대요. "천상천하 유아독존!" 한 손가락을 들고 디스코를 추는 듯한 자세로요. 싯다르타 양옆의 희한하게 생긴 존재 둘은 용왕으로, 머리가 일곱 개 달린 뱀의 형상을 하고 있습니다. 갓 태어난 싯다르타의 몸을 씻기려고 대기 중이죠.

천상천하 유아독존이라니 어디선가 들어본 말인데요.

천상천하(天上天下), 하늘 위아래에, 유아독존(唯我獨尊), 오직 나 자

신만이 홀로 존재한다. 세상에 나만큼 존귀한 존재가 없다는 의미입니다. 지금은 혼자 잘난 척 멋대로 사는 사람을 '유아독존'이라 하지만 원래는 아기 싯다르타의 위대함을 보여주는 말이었답니다.

오른쪽 페이지에서 이어가면, ③번은 손으로 땅을 짚어 마라의 군대를 물리치고 깨달음을 얻는 장면입니다. ④번 장면에는 돌아가신 어머니 마야부인에게 설법하고자 도리천으로 올라갔다 온 일화가 담겼죠. ⑤번은 설법을 베푸는 모습이고요. 마지막으로 ⑥번은 석가모니가 누워 있는 걸로 보아 열반 장면을 묘사했군요.

여섯 장면만 언급하셨는데, 앞서 간다라 부조에서 들려준 이야기와 거의 같아요.

이야기 자체는 간다라 불전 부조와 다를 바가 없어요. 간다라와 마투라 사람 모두 같은 이야기에 고개를 끄덕이며 "그래, 부처님은 그런 위대한 분이시지" 하고 감동했던 인도인들이었던 거예요.

따져보면 간다라는 현생담을, 마투라는 전생담을 선호하는 경향이 있었어요. 인도 내륙에서는 신비한 이야기로 가득한 경전 『베다』를 신봉하며 신화나 전설에 익숙했기에 믿기지 않는 석가모니의 전생 이야기를 쉽게 받아들일 수 있었던 거죠. 인도 서북부에 위치한 간다라에서는 석가모니를 역사적 인물로 여기면서 현생에 집중했던 걸로 보이고요. 그렇지만 연등불 수기나 8상에서 봤듯 간다라에 전생담이 없는 것도, 마투라에 현생담이 없는 것도 아니랍니다. 우리나라도 지역마다 유행했던 전설이 따로 있는 것처럼요. 다른 지방 전

설이라고 우리가 아예 모르는 건 아니잖아요.

그러고 보니 친구랑 이야기를 하다 보면 각자 할머니한데 들은 옛날 이야기가 서로 버전만 다르지 같은 이야기일 때가 있더라고요.

열반　　　설법　　　삼도보계강하　　　항마

8상 중 네 장면
죽은 마야부인을 위해 도리천에 올라가 설법을 한 뒤 내려온 일화가 담긴 ④삼도보계강하를 넣은 건 이 부조의 독특함이다. 보통은 첫 선정이나 싯다르타 출가 장면이 주로 등장한다.

| 조각 장인들의 도시 |

이번에 우리가 짚은 마투라 불상과 부조는 마투라박물관 소장 작품들이에요. 제가 이 박물관에 가봤는데 마음이 싱숭생숭해지더라고요. 얼핏 봐도 불상을 비롯한 유물들을 제대로 관리하지 못하고 있다는 게 느껴져서요. 좁은 공간에 수천 년을 견뎌온 조각들을 다닥다닥 모아놓은 걸 보니 마음 한구석이 무거웠습니다.

마투라박물관 내부
영국령 인도 제국의 행정관이었던 프레더릭 그로즈가 모은 컬렉션을 기반으로 1874년에 개관한 박물관이다. 상당한 양의 소장품을 자랑한다.

마투라의 홀리 축제 광경
인도에서 손꼽는 축제 중 하나로, 힌두교의 전통적인 봄맞이 축제다. 소똥을 말려서 여러 가지 색을 입힌 뒤 가루를 내어 던지며 즐긴다. 이 축제는 라다와 크리슈나의 사랑을 상징한다.

유물에 다가가서 쓱 한 번 만져도 아무도 모르겠어요.

곁길로 새는 이야기지만 조각은 촉각이 중요해요. 만질 수 없을 때 보는 것만으로 만진 것 같은 감각을 유도하는 게 조각의 특징인데, 직접 손으로 만져볼 수 있다면 얼마나 좋겠어요. 하지만 누구나 다 만질 수 있다면 조각이 금세 훼손돼버리겠죠. 우리나라 박물관에서는 이 정도로 유서 깊은 유물은 유리관에 넣어 철통 방어를 했을 겁니다. 유리에 손만 대도 "물러나세요" 하면서 직원들이 제지했겠죠.

오늘날에도 인도 사람들은 마투라를 자주 찾습니다. 서사시 『마하바라타』에도 나오는, 힌두교의 위대한 신 크리슈나가 탄생한 곳으로 알려졌기 때문이지요. 해마다 마투라에서 열리는 홀리 축제는 크리

슈나를 기리는 행사로도 유명하죠. 그래선지 마투라는 인도에서 가장 일찍 힌두교 신상이 만들어진 곳이기도 합니다.

힌두교가 이때 벌써 퍼진 건가요?

스칸다(카르티케야), 2세기경, 마투라박물관
시바의 아들로, 전투를 관장하는 힌두 신이다.

힌두교가 교단을 이루려면 몇백 년이 더 흘러야 하지만 마투라에서는 2세기에 이미 불상과 힌두상을 같이 제작했어요. 왼쪽 조각은 마투라에서 출토된 스칸다라는 힌두 신입니다.

난생처음 들어보는 신이에요.

본격적으로 힌두 신을 다루는 건 처음이니 그럴 만해요. 힌두 세계관에서 세상은 창조돼 유지되며 파괴됐다가 다시 창조되는 식으로 끊임없이 순환합니다. 세계를 파괴하는 강한 신이 바로 시바고, 시바의 아들이 스칸다예요. 스칸다는 전투의 신이라 한 손에 창을 든 모습으로 표현됩니다. 스칸다의 탄생

이야기는 이래요. 시바가 긴 잠에 빠졌을 때 악신이 나타나 세계를 멸망시키려 하는데 이를 막을 수 있는 힌두 신이 아무도 없었대요. 고민 끝에 시바 부인은 잠든 남편의 땀방울을 받아다가 아이를 갖죠. 그렇게 태어난 스칸다는 무시무시한 힘으로 악신을 단번에 쓸어버립니다.

힌두 신화도 다른 신화 못지않게 황당하네요.

힌두교 신화에는 이같이 기묘하달까, 어처구니없달까 싶은 과장된 이야기가 많습니다. 석가모니 이야기를 들으면서 느꼈을 테지만 예부터 인도 사람들은 이런 서사 장르를 무척 좋아했어요.

특별히 이 힌두상에서 눈여겨볼 건 오른쪽 마투라 불상과 다를 바 없는 생김새예요. 힌두상은 육계나 나발, 백호 같은 건 없지만 풍기는 이미지가 불상과 매우 비슷합니다. 서너 살 아이 같은 통통한 얼굴, 살집이 많은 팔다리가 그렇죠. 한 손을 들고 해맑게 웃는 표정까지 마투라 불상과 닮았습니다.

마투라 불상의 얼굴
눈썹과 눈, 입술 등이 힌두 신 스칸다와 닮았다.

불상 하고 힌두교 신상이 이렇게 닮아도 되나요?

문제 될 게 뭐가 있겠어요. 마투라 불상도 약시나 약샤 상과 같은 인도 고유의 조각 전통을 기반으로 만들어진걸요. 두 조각상이 이렇게까지 흡사한 걸 보면 같은 마투라 공방에서 제작됐을 확률이 높습니다. 쉽게 말해 같은 공방에서 부처도 만들고 힌두 신도 만든 셈입니다. 마투라는 장인들이 주문을 받아 전문적으로 조각을 해주는 이른바 '조각 장인의 도시'였어요. 조각할 돌이 풍부한 데다 무거운 조각도 강을 따라 배에 실어 보내면 되니 먼 지역의 주문을 받는다 해도 배송에 큰 어려움이 없었습니다.

고려청자를 굽던 곳이 바닷길로 도자기를 옮기기 좋은 전라남도 강진 등지에 있었던 것과 같은 이유입니다. 또, 고려청자를 만든 장인이 나중에 백자도 똑같은 기법으로 빚었던 것처럼 마투라 역시 주문을 받으면 불상을 만들던 방식 그대로 힌두교 신상도 제작해줬던 거예요. 같은 공방에서 말이죠. 얼굴을 만드는 장인, 몸통을 만드는 장인, 손을 만드는 장인이 파트별로 있었을 테고요. 불상과 힌두상이 놀랍도록 닮은 것도 그래서예요.

불상과 힌두상이 비슷해 보여도 신자들이 마음으로 이 조각상은 스칸다라고 믿으면 그만이었던 거네요.

그렇습니다. 이런 모습의 조각상은 오래전부터 약시나 약샤 상을 봐온 인도 사람들의 취향에 딱 맞았겠지요.

| 성스럽고도 세속적인, 인간의 모습을 한 신 |

간다라와 마투라, 둘 중 어디가 불상을 먼저 만들었는지에 대한 오
랜 논쟁에서 시작해 어느새 여기까지 왔습니다. 간다라 불상도 그렇
지만 서양에서도 종교미술이란 으레 엄숙하고 숭고하게 표현됩니다.
그러나 마투라에서는 불교든 힌두교든 신상을 육감적인 신체에 천
진한 표정으로 풀어냈어요. 세속적으로 보였을 그 모습이 어떻게 다
가왔을지 모르겠군요.

불상을 좀 무섭다고 생각했는데 의외로 친근하게 생겨서 맘 편히 감
상할 수 있었어요.

그게 인도 미술이 품은 모순적인 아름다움이에요. 성스러우며 동시
에 세속적인, 신이면서 인간의 모습을 한… 어떻게 너무도 다른 그
두 가지가 공존할 수 있었던 걸까요? 이런 근본적인 질문 앞에선 누
가 먼저 불상을 만들었는지 따지는 건 무의미한 듯합니다. 그렇다고
불교가 세속적이었단 건 아닙니다. 석가모니는 가진 것 하나 없이 세
상을 떠돌며 깨와 좁쌀만 먹는 고행을 했고, 불교 또한 지켜야 할 계
율이 상상 이상으로 많은 종교예요. 세상을 향한 욕망과 집착을 버
리는 게 불교의 핵심인데 어떻게 세속적일 수 있겠어요?
그 엄격한 규범 속에서 불상을 만들어낸 마투라 사람들은 큰 고민
에 휩싸여 있었습니다. 불상을 곁에 두고도 그걸 부처라 부르지 못
하고 망설이고 있었거든요.

부처를 부처라 부를 수 없다니,
홍길동인가요?

부처가 새겨진 카니슈카 금화, 1~2세기, 영국박물관
1~2세기에 인도 북부를 다스렸던 쿠산 왕조의 금화다. 가운데 육계와 광배가 선명한 부처를 양각하고, 왼쪽에 그리스어로 부처를 뜻하는 글자, 'BOΔΔO'를 새겼다.

공교롭게도 인도 북쪽에서는 이미 부처를 부처라 부르고 있었는데 말이죠. 옆은 1~2세기에 인도 북부에서 만들어진 금화입니다. 이 금화엔 대문짝만하게 글씨가 적혀 있어요. '보도(BOΔΔO)', 그리스어로 부처란 뜻이지요.'이거 부처야!' 하고 선언한 거예요.

오른쪽 페이지를 보세요. 건장한 몸에 편단우견 차림을 한 마투라 조각상이 있습니다. 위 금화와 마찬가지로 2세기경 조각이죠. 윗부분이 깨져서 확신할 수는 없지만 원래 이 조각상엔 왼쪽에 있는 불두처럼 육계가 있었을지 모릅니다. 불상 머리를 불두라고 하죠. 뒤에 세운 돌기둥도 조각상과 함께 발굴됐는데 기둥 꼭대기에 산개를 올렸던 걸로 보여요. 조각상 오른팔 뒤쪽에 비스듬히 보이는 원반이 그 산개예요. 오른쪽 페이지 아래 사진으로 정면 모습도 볼 수 있습니다. 산개의 지름이 3미터나 되니 크기가 상당하죠.

이런저런 요소를 살폈을 때 이 조각상이 부처라는 건 거의 확실합니다. 그러나 조각상 뒤쪽에 적힌 명문에는 부처를 뜻하는 그리스어 '보도'가 아니라 '보디사트바(bodhisattva)'라는 산스크리트 글자가 새

(왼쪽)불두, 2세기경, 마투라박물관
(오른쪽)'보살'이라 적힌 불입상, 2세기경, 사르나트 출토, 사르나트박물관

높이가 2.5미터에 달하는 입상이다. 쿠샨 왕조의 카니슈카 왕 3년에 승려 발라가 후원했다는 명문이 있다. 카니슈카 왕은 정확한 시기를 알 수 없으나 대략 120년대에 재위한 걸로 추정돼 이즈음 마투라에서 불상처럼 생긴 형상이 등장했음을 알려주는 지표가 되는 조각상이다.

'보살'이라 적힌 불입상의 산개, 2세기경, 사르나트 출토, 사르나트박물관

겨져 있습니다. '보살'이라는 의미지요. 명문의 내용은 '카니슈카 왕 3년에 비구 발라가 보살상과 산개를 세웠다'는 거예요. 대체 보살이 무엇이었길래 마투라 사람들은 불상에다 보살이라는 이름을 붙였을까요? 이와 관련된 내용을 다음 강의에서 살펴봅시다.

인도 미술을 폄훼하던 서양 학계. 이에 대항해 마투라에서 간다라보다 먼저 불상이 만들어졌다는 주장이 등장한다. 하지만 어느 지역이 먼저라고 단정할 수 없을 정도로 비슷한 시기에 불상이 만들어지기 시작했다. 중요한 건 간다라와 마투라는 모두 같은 마음으로 부처를 섬겼다는 것이다.

• 새로운 주장 아난다 쿠마라스와미 실론 출신으로, 남인도 계통의 아버지와
 영국인 어머니 사이에서 태어남.
 ⋯→ 당시 서구 학계에 저항. 인도는 간다라 이전부터 마투라에서
 먼저 불상을 만들었다고 주장.

• 길이 만나는 곳, 위치 교통의 요지. 갠지스강의 지류인 야무나강에 접해 있음.
 마투라 콜카타에서 뉴델리로 가는 도로와 철도가 지나감.

간다라 불상	마투라 불상
짙은 회색의 편마암	붉은 사암
큰 눈에 오뚝한 코를 가진 서양인의 얼굴	코가 낮고, 둥글넓적한 아시아인의 얼굴
눈두덩이를 푹 들어가게 팠으며, 아랫배가 부각되지 않음	눈두덩이가 얇고 눈썹 선이 도드라짐 살집을 사실적으로 표현
통견	편단우견
곱슬머리 같은 육계	아이스크림 모양의 육계
손바닥에 법륜 없음	손바닥에 법륜이 조각됐고 손가락 사이에 막이 있음

 ⋯→ 일반적인 불상을 만든 건 간다라가 먼저지만 마투라와
 동시다발적으로 제작함. 표현의 차이는 또렷하나 간다라와 마투라
 할 것 없이 석가모니 이야기를 주제로 다룸. 참고 8상

• 크리슈나가 마투라는 인도에서 가장 일찍 힌두교 신상이 만들어진 곳.
 탄생한 곳 마투라 불상과 마투라 힌두교 신상의 얼굴이 비슷함.
 ⋯→ 같은 공방에서 만들어졌을 것으로 추정됨.
 예 힌두 신 스칸다

달아 이제
서방까지 가시거든
무량수불 앞에
아뢰어주시게.
다짐 깊으신 세존 우러러
두 손 모아 비옵나니
"왕생을 바랍니다, 왕생을 바랍니다."

─「원왕생가」

04

중생을 향한 손길

#반가사유상 #보살 #싯다르타 보살
#미륵보살 #아미타불

입소문을 타며 화제가 된 전시가 있었죠? 국립중앙박물관의 '사유의 방'입니다. 반가사유상 두 점을 넓고 컴컴한 방에 우두커니 놓아둔 게 인상적이었어요. 텅 빈 공간을 배경으로 반가사유상과 마주

'사유의 방' 전시장

하면 석굴사원에 온 것 같은 성스러움을 느낄 수 있더군요.

이 전시에 다녀왔다는 사람들을 많이 봤어요.

평소에 박물관은 고리타분하다고 생각한 사람도 군더더기 없이 세련된 이 전시는 끌렸나 봐요. 박물관 기념품점에서 반가사유상 굿즈가 연일 매진 행렬을 이어가는 걸 보면서 우리나라 사람들의 반가사유상 사랑이 실감 났습니다. 한편으론 오해도 여전해요. '반가사유상은 불상이다'라고 생각하고 있으니 말이죠.

반가사유상은 불상이 아닌가요?

| 불과 보살 사이에서 |

불상은 한자로 부처 불(佛) 자를 씁니다. '부처의 상'이라는 뜻이지요. 반가사유상은 외형상으로도 육계와 나발, 백호가 없으니 부처라고 할 만한 요소가 없어요. 오른쪽 반가사유상을 보면 대신 머리에 관 같은 걸 썼고, 목에는 심플한 목걸이를 둘렀습니다. 이들을 보살이라고 부르죠.

보살이 부처잖아요?

그렇지 않아요. 부처와 보살은 엄연히 다른 존재입니다. 일상에서 둘

옛 지정번호 국보 제83호 금동반가사유상, 7세기, 국립중앙박물관
크기 93.5센티미터로 우리나라 반가사유상 중 가장 크다. 세 개의 산처럼 생긴 관을 썼다고 해서 '삼산
관 반가사유상'이라고도 불린다.

을 섞어 쓰는 경우가 많긴
하죠. 무척 화가 나는 상
황을 잘 참아내는 사람을
보고 "보살 같다"거나 "부
처님 다 됐네" 하는 말도
자주 쓰니까요. 보살 하면
무당이나 신점을 떠올리
는 분도 있지요? 보살이라
는 이름으로 무당처럼 분

점집 간판
불교의 상징으로 여겨지는 卍(만)자와 보살이라는 단어를 점집
간판에서 찾아볼 수 있다. 불교가 전래되는 과정에서 우리나라
민간신앙인 무속과 결합하면서 생긴 결과다.

장하고 나와서 고민을 들어주는 예능 프로그램도 있더라고요.

선녀보살이니 물어보살이니 하는 말을 들어본 것 같네요.

우리는 보살이라는 단어에 익숙해요. 그러나 보살이 정확히 무엇인
지는 모릅니다. 절에 가면 종종 "보살님, 성불하십시오"라는 인사를
들을 수 있어요. 성불한다는 건 부처가 된다는 뜻입니다. 이 말만 봐
도 보살은 부처가 아니에요. 보살과 부처가 같다면 이렇게 말할까
요? 이미 부처인 존재에게 뭐하러 부처가 되라고 하겠어요.

그러면 대체 보살이 뭔가요?

앞에서 나왔던 산스크리트어 '보디사트바'를 한자로 옮기면 '보리살
타'가 되는데 이걸 줄여 부른 말이 보살이에요. '보디'가 진리를, '사

트바'가 살아서 윤회를 거듭하는 존재를 의미하지요. 그러니까 보살은 '속세에 머물며 깨달음을 구하는 자'라고 정리할 수 있습니다.

보디사트바(bodhisattva) ⋯▸ 보리살타(菩提薩埵) ⋯▸ 보살
(=깨달음-속세의 존재)
=속세의 존재로서 깨달음을 구하는 자

불교가 동북아시아로 전해지면서 우리가 아는 불교는 초기 불교의 교리와 달라지긴 했지만, 오늘날 일반 불교 신자들도 깨달음을 구하러 절을 찾아갑니다. 그러니 절에 계시는 분들이 이런 신자들을 보살님이라 높여 부르는 거죠. 다만 2천 년 전 보살이라는 명칭이 세상에 처음 나왔을 때 보살은 싯다르타만을 가리켰어요.

보살은 부처님이 아니라더니, 싯다르타는 부처님인데요.

| 보살의 유래 |

혼동하면 안 돼요. 싯다르타는 깨달음을 얻어 석가모니 부처가 됐습니다. 싯다르타와 석가모니는 다른 존재예요. 깨달음을 얻은 자와 그렇지 못한 자가 같은 존재일 수 없죠. 인도 사람들은 둘을 구분해 부를 필요를 느꼈습니다. 그렇게 탄생한 단어가 보살이랍니다.

원래는 석가모니와 싯다르타를 구분하기 위한 말이었군요.

네, 시간이 흘러 보살은 깨닫기 이
전의 부처를 총칭하는 말로 확장
됩니다. 처음에 보살이 싯다르타를
가리키는 용어였던 만큼 인도 최
초의 보살상도 싯다르타예요.
오른쪽이 2세기에 만들어진 싯
다르타 보살상입니다. 간다라의
페샤와르에서 발견됐어요.

싯다르타가 왕자라서 그런지 엄청
화려하네요.

불상과 확실히 다르죠? 머리에 쓴
터번은 왕관처럼 보일 정도고, 귀걸
이는 아기 주먹만 해서 귀가 늘어지
게 생겼습니다. 목걸이도 몇 개를 했
는지 몰라요. 목걸이 한가운데 두
툼한 통은 부적통입니다. 당시
인도 사람들도 옛날 우리 조상
들처럼 악한 기운을 쫓기 위해
부적을 지니고 다녔대요. 그리

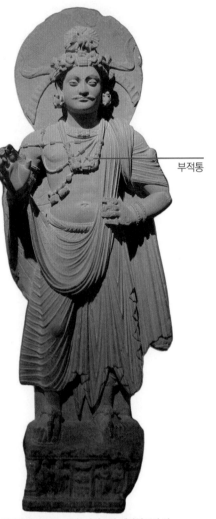

부적통

**싯다르타 보살, 2세기, 파키스탄 페샤와르의 샤
바즈가르히 출토, 프랑스 국립기메동양박물관**
싯다르타 보살상은 이후 만들어지는 보살상의
기원이 됐다. 화려한 옷차림, 주렁주렁 매단 장
신구가 특징이다.

고 인도뿐만 아니라 대부분의 문화권에서는 신분이 높고 중요한 존
재일수록 자신이 얼마나 특별한지를 뽐내고자 장신구를 많이 착용

했습니다. 싯다르타 보살상도 그래요. 실제로 이 모습이 당시 귀족이나 왕족의 복장이었을 테고요.

그러고 보니 간다라는 춥다고 하지 않았나요? 그래도 왕족은 윗옷을 벗고 다녔던 거예요?

간다라가 마투라에 비해 기후가 서늘한데, 일교차가 커서 더울 때는 겉옷으로 둘러 입던 천을 다른 방식으로 활용했어요. 한낮엔 아래처럼 번호 순서대로 천을 걸쳤다가 추워지면 이걸 쓱 풀어서 몸을 다시 감쌌어요. 허리 쪽에 튀어나온 부분은 앞서 설명했듯 허리를 고정한 끈이 안 보이도록 하의의 윗부분을 한 번 접은 흔적입니다.

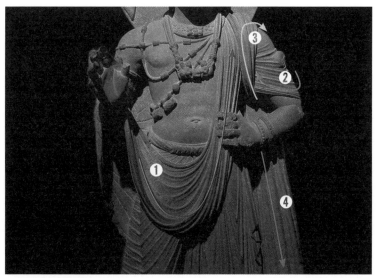

싯다르타 보살의 옷차림
천을 말아서 왼쪽 팔과 어깨만 둘러 걸쳐 입었다가 해가 지고 추워지면 통견 차림으로 몸을 감쌌다.

이런 차림을 한 싯다르타의 모습이 훗날 만들어지는 보살상에 영향을 주게 돼요. 귀족의 복장과 주렁주렁 매단 장신구가 보살의 전형으로 자리 잡죠. 보살이 부처도 아닌데 똑같이 육계를 조각할 순 없었을 거예요. 부처와 보살을 구분한 것처럼 불상과 보살상도 달라야겠지요. 그래서 당시 인도인들이 보살의 고귀함을 드러내는 방법으로 선택한 게 화려함이었습니다.

화려해서 보기만 해도 '높은 분이다!'라는 생각이 들 거 같아요.

그렇죠. 하지만 참 이상합니다. 인도에서 '화려함=존귀함'이라는 인식이 오래 이어졌다면 싯다르타보다 위대한 존재인 부처는 보살 이상으로 꾸며야 하잖아요. 불상에 32상 80종호가 있다지만 장신구까지 더하면 한층 위엄 있어 보일 거 아니에요. 그런데 지금껏 우리가 강의에서 살펴본 불상들은 장신구를 전혀 착용하지 않았어요. 입은 옷도 굉장히 소박하고요.

듣고 보니 그러네요. 옷이나 장신구로 치장을 해도 32상 80종호가 있으니 불상이라는 걸 알 수 있을 텐데요.

맞습니다. 그러니 보살상이 화려하고 불상이 그렇지 않은 데는 좀 더 근본적인 이유가 있었다고 봐야 합니다.

근본적인 이유요?

| 세상의 규칙과 열반에 든 자의 규칙 |

불교 경전 『법화경』을 보면 이런 일화가 나옵니다. 인도 사람들은 무언가를 바침으로써 신을 향한 사랑과 존경의 마음을 표현하곤 했어요. 작은 거 하나라도 보시하고 싶어 하는 이들이 여럿 있었지요. 어느 날 신자 몇몇이 자기들이 하고 있던 팔찌며 반지, 귀걸이를 다 풀어다가 석가모니 부처에게 드렸어요. 그랬더니 석가모니 부처는 이렇게 말했죠. "나는 속세를 떠난 자다. 그런 물건은 받지 않는다"고요. 이 말을 들었을 때 사람들은 어떤 기분이었을까요?

고백했다가 차인 기분일까요?

비슷해요. 아마 거절당한 기분이었을 겁니다. 그러나 별수 있나요. 사람들의 마음이 어떻든 열반에 든 석가모니 부처는 세상과 무관한 존재였어요. 장신구 따위는 부처에게 의미가 없었습니다. 화려하게 치장할수록 고귀한 신분이라는 건 세상의 법칙일 뿐이에요. 불상에 장식이 없는 까닭이지요.

그렇게 따지면 부처님한테는 아무것도 못 바치는 거 아닌가요?

사람들이 보살을 더 원하게 됐던 이유죠. 그것도 하나가 아니라 여러 보살을 말이에요. 아직 속세에 있는 보살은 신자들의 마음을 받아줄 수 있었거든요. 사모하는 정과 장신구, 금전 할 것 없이요.

보살은 고백을 받아줬던 거군요!

그런 셈이지요. 게다가 싯다르타 외에 다른 보살의 존재가 이론적으로 불가능한 일도 아니었습니다. 누구나 부처가 될 수 있다는 불교의 핵심 교리를 떠올려보세요. 깨달음을 구하는 이들 중 싯다르타처럼 깨달음에 가까운 자가 있을지도 모르잖아요. 보살을 원했던 사람들은 이 존재 역시 보살로 부르며 섬기기 시작했어요. 싯다르타 외에 보살이 탄생하는 순간이었죠. 이 시기에 이르면 보살은 깨닫기 이전의 석가모니 부처만을 가리키는 말이 아니게 됩니다.

불교 신자들은 좋아했겠어요. 맘껏 사랑을 쏟을 수도 있고….

그뿐만 아니라 사람들의 고민도 덜어졌습니다. 보살은 부처가 아니니 상으로 만들 때 부담이 없었거든요. 그래서 탄생한 조각상이 앞서 본 마투라 조각상입니다. 오른쪽에 사진을 다시 가져왔어요.

마투라 조각상과 보살이 무슨 관계가 있나요?

마투라 조각상 뒤에 보살이라는 명문이 써 있다고 했죠. 한마디로 누가 봐도 부처 같은 상인데 적기만 보살이라고 쓴 거예요. 이런 모순적인 상을 만든 이유는 무엇이었을까요. 32상 80종호를 중시하며 되도록 지키려고 했던 마투라에서는 '불상을 만들어도 되나?', '아니. 안 되겠지', '그런데 만들고 싶은 걸 어떡해?' 하고 내면이 시끄러웠을

겁니다. 그때 번뜩 떠오른 거죠. '보살이 있잖아?'라고요. 일단 불상을 만들고 보살이라 부르면 되지 않을까 했던 거지요. 누가 왜 금기를 깨고 불상을 만들었느냐 물어도 보살이라 써놓은 거 안 보이냐며 되받아칠 수도 있었고요.

정리하면 보살은 여태껏 부처가 하지 않거나 해줄 수 없던 것들을 충족시켜주는 존재였습니다. 상으로 만들어 마음껏 보시하고 사랑을 베풀 수 있었으니까요. 그런 데다가 보살은 신도들의 사랑에 희망으로 응답했어요. 사람들의 희망을 반영한 존재, 그게 보살이었죠.

희망이라니요?

석가모니가 열반에 들어 육체도 죽음을 맞이하자 이제 현실에 부처는 없었습니다. 사람들이 얼마나 막막했겠어요. 언젠가 다시 이 세상에 부처가 나타나기를 간절히 바라게 됐어요. 그 희망을 담은 존재가 미륵보살이었습니다.

'보살'이라 적힌 불입상(발라 봉헌), 2세기경, 사르나트박물관
이 조각상은 불상처럼 만들었지만 보살이라는 명문이 적혀 있다.

| 석가모니 부처조차 과거가 되다 |

석가모니보다 먼저 부처가 된 과거불 이야기는 했지요. 메가에게 '너는 미래에 부처가 될 것이다'라고 수기를 내려준 연등불이 과거불이었잖아요. '과거7불'은 석가모니를 기준으로 과거에 존재했던 대표적인 부처 일곱을 말하는데, 여기에는 석가모니도 포함돼요. 석가모니조차 이미 열반에 들어 과거의 부처가 됐기 때문입니다.

하긴, 현재도 곧 과거가 돼버리니까요.

사람들이 느꼈을 막막함이 이해가 되죠. 옆에 있는 조각은 간다라에서 만들어진 과거7불과 관련된 부조입니다. 부조 오른쪽 끝에 육계 대신 터번을 쓴 인물이 보이나요? 미륵보살이에요. 사람들의 바람에 따라 미래에 부처가 될 거라는 약속을 받고 탄생한 보살이지요. 전생에 수기를 받은 석가모니도 그렇지만 미래에 부처가 될 거라는 예언을 받는 일도 쉬운 일은 아니었습니다. 미륵보살은 아직 보살임에도 과거7불과 어깨를 나란히 할 정도니 엄청난 거예요.

미륵보살이 그렇게 대단한가요? 솔직히 이것만 봐서는 모르겠어요.

그럼요. 불교에서 모든 존재는 윤회를 합니다. 이렇게 태어나고 죽기를 반복하는 동안 선업을 꾸준히 쌓는다면 다음 생은 지금보다 나은 존재로 태어날 수 있다고 했죠. 이게 인간 세계의 법칙인지라 속

과거7불과 미륵보살, 4세기, 스와트 출토, 영국 빅토리아앤드앨버트미술관
과거7불에는 석가모니불을 포함해 비파시불, 시기불, 비사부불, 구류손불, 구나함모니불, 가섭불이 있
다. 사각형 표시가 미륵보살이다.

세의 보살도 똑같습니다. 한 생애만 보살로 살다가 그다음 생에 '짠!'
하고 부처가 되지 않아요. 보살로서 윤회를 반복하지요. 그러다가 딱
한 번 나쁜 짓을 저질렀다 칩시다. 그럼 쭉 미끄러져서 우리 같은 보
통 사람으로 태어날 수도 있어요.

겨우 한 번의 실수로요? 너무 가혹해요.

보살로 죽고 보살로 다시 태어나는 것만도 여간 힘든 게 아니라는
걸 알겠죠. 수천 번 보살의 삶을 반복하다 보면 어떤 이는 부처가 되
기 바로 직전의 단계에 이릅니다. 그 존재가 미륵보살이었습니다. 미
륵보살을 미래에 부처가 될 거라는 뜻을 담아 아예 '미래불'이라 부
르기도 했지요. 이번 세상에 유일하게 출현했던 부처로 과거불이면

중생을 향한 손길　　　　　　　　　　　　　　　　　　**341**

서 동시에 '현세불'이기도 한 게 석가모니고요. 따라서 이 부조에는 과거, 현재, 미래의 부처가 다 표현돼 있습니다. 과거불 여섯 분과 막 부처가 된 석가모니불, 이후 부처가 될 미륵보살까지요.

저 존재를 어떻게 미륵보살이라고 확신하나요? 싯다르타 보살일 수도 있잖아요.

| 미륵을 미륵으로 보이도록 |

미륵보살만이 가진 상징이 있어요. 두 가지로 정리해볼 수 있죠. 옆 페이지에 있는 미륵보살상 두 점을 봅시다. 왼쪽은 간다라에서, 오른쪽은 마투라에서 만들어진 보살상이에요.

미륵만의 특징이 있다기엔 둘이 너무 달라 보이는데요.

차근차근 짚어볼게요. 솔직히 간다라의 미륵보살상은 얼굴과 장신구, 옷차림까지 앞에서 본 싯다르타 보살상과 닮았습니다. 다만 보통 싯다르타 보살상은 터번을 쓴 모습인데 이 보살상은 머리카락을 묶어 올렸다는 게 달라요. 상투나 리본 묶듯이 반묶음을 해서 곱슬거리는 머리카락이 어깨로 흘러내렸습니다. 이 머리 모양을 한 보살이 나오면 미륵보살이라고 봅니다. 물론 모든 미륵보살이 머리를 묶은 건 아니에요. 오른쪽 마투라 미륵보살상만 해도 그렇고요.

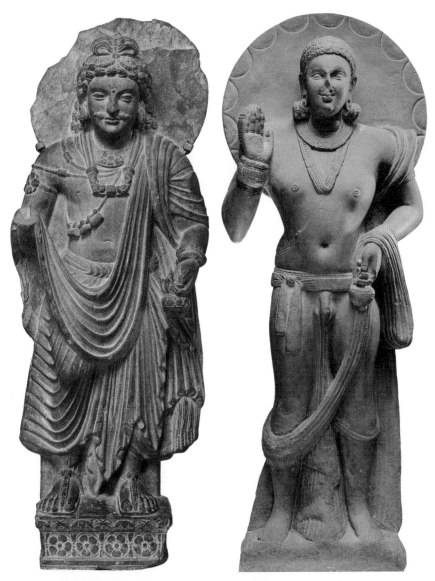

(왼쪽)미륵보살, 3세기, 간다라 출토, 미국 메트로폴리탄미술관

(오른쪽)미륵보살, 2세기, 마투라의 아히차트라 출토, 인도 뉴델리박물관

오른쪽 보살상은 마투라 조각답게 건장하고 풍만한 신체 표현이 특징이다. 마치 물렁물렁한 살의 양감이 느껴질 듯하다. 옷을 거의 걸치지 않은 것처럼 표현했다.

중생을 향한 손길

물병 물병 물병

미륵보살의 손 세부
표시한 부분의 물병이 이 존재가 미륵보살이라는 걸 알려준다.

그렇다면 머리 모양만으로 구분하기는 어렵겠네요.

미륵보살만이 지닌 또 하나의 상징이 있죠. 물병을 들고 있다는 거예요. 밑이 둥그스름한 물건의 윗부분을 잡고 있는 걸 과거7불 관련 부조에서도, 간다라와 마투라의 미륵보살상에서도 볼 수 있어요.

물병이 미륵보살을 상징하게 된 데는 사연이 있습니다. 미륵보살은 다음 생애 부처가 될 존재지만 현생에서는 수행자였습니다. 돈도 집도 가족도 없이 곳곳을 떠돌며 수행하는 존재 말이에요. 그러다 보니 며칠씩 밥을 굶기도 하는데, 물은 꼭 마셔야 했어요. 그런데 인도는 마실 물을 구하기가 어려웠지요. 물이 귀중했던 인도에서 떠돌이 수행자라면 물병은 필수템이었습니다. 간다라나 마투라나 똑같이 미륵보살은 수행자로서 물병을 들고 다닌다는 상징을 공유했어요.

이때도 물은 셀프였군요.

| 내가 나를 구하지 않아도 될 때 |

싯다르타를 가리키는 명칭이었던 보살은 깨달음을 구하는 자, 미래에 부처가 될 자로 그 의미가 넓어졌습니다. 그렇게 생겨난 새로운 보살이 미륵보살이었죠. 싯다르타와 미륵보살은 다른 존재지만 이들이 목표로 삼은 건 같았어요. 부처가 되는 것. 오로지 스스로의 수행을 통해서만 이룰 수 있는 과업이었지요. 인도 사람들이 미륵보살을 굳이 수행자의 모습으로 만든 이유예요. 어디까지나 불교의 핵심은 개인의 수행에 있었으니까요.

그 '수행'을 모두가 실천해야 하는 건가요? 오늘날의 불교와는 좀 다른 것 같아요.

불교가 이어져온 세월이 얼만데 수천 년 전 불교와 현재의 불교가 같을 수 있겠습니까. 불교는 소승불교, 대승불교, 금강승불교로 발전했어요. 그런데 소승불교는 이름에서 '소'가 작은 소(小)라는 한자로 표현되고, 대승불교의 '대'는 큰 대(大) 자를 써 소승불교를 낮춰보는 듯한 이미지를 준다고 해서 요즘은 소승불교를 상좌부불교라 부르는 추세죠. 지금껏 강의에서 다뤘던 불교가 낯설게 느껴졌다면 우리에게 대승불교가 익숙하기 때문이에요. 상좌부불교도 동북아시아에 영향을 주긴 했으나 대승불교만큼 압도적이진 않았습니다.

상좌부불교, 대승불교 둘 다 잘 모르겠어요. 무슨 차이가 있나요?

상좌부불교는 초기 불교의 전통을 이었습니다. 과거 석가모니가 그랬듯 개개인이 알아서 수행을 하고 깨달음을 얻어야 한다는 게 초기 불교의 입장이었어요. 반면 대승불교에서는 널리 중생을 이롭게 하며, 수행자와 대중이 같이 간다는 걸 내세웠고요.

알아서 깨달으라니, 그게 말처럼 쉽나요?

탁발을 하러 나서는 상좌부불교의 어린 승려들
초기 불교의 전통을 중시하는 상좌부불교에서는 개인 수행을 위해 적극적으로 출가한다. 상좌부불교가 널리 퍼진 스리랑카와 동남아시아에서는 어린아이들도 머리를 깎고 단기 출가를 하기도 한다.

누구나 성불할 수 있다는 게 기본이니 초기 불교의 수행자는 당연히 스스로 '깨달은 자'가 되는 걸 목표로 삼았습니다. 하지만 "나 전교 1등이 될 거야"라고 말한 뒤 공부를 열심히 해도 모두 전교 1등이 되진 못하듯 수행의 목표가 그렇다 해서 꼭 부처가 될 수 있는 건 아니지요. 거기다 수행엔 늘 고생이 따랐어요. 석가모니만 해도 왕자라는 신분을 벗어던진 채 고행을 했잖아요. 석가모니는 부처라도 됐으니 덜 억울하기라도 하죠.

보통 사람이 과연 그렇게 살 수 있을까요?

16나한도, 조선시대, 국립중앙박물관
석가모니의 열여섯 제자는 마침내 깨달음에 가까워져 나한이 됐다. 이 그림에서는 다섯 명의 나한만
표현돼 있는데 원래는 나머지 나한이 그려진 다른 화폭이 있었을 걸로 추정된다.

부처가 되는 일이 몹시 어렵다는 걸 알고 사람들은 목표를 낮춥니
다. '부처는 못 돼도 나한은 돼보자'고 이야길 해요. '나한'은 산스크
리트어 '아라한'을 한자로 옮긴 겁니다. 나한이란 가장 높은 깨달음
에 도달한 수행자를 의미해요. 보살에는 못 미치나 보통 사람보다는
높은 단계에 있는 존재지요. 석가모니의 제자 열여섯 명을 16나한이
라고도 합니다. 그런데 우리가 나한의 경지에 오를 만큼 수행을 할
수 있을까요?

보통은 불가능한 일 아닌가요?

밥도 빌어먹어가며 엄청난 고생을 해도 나한이 될까 말까였으니 수행의 길이란 험하기만 했습니다. 간다라와 마투라 지역에서 한창 불상이 만들어지던 2세기경부터 인도에 새로운 신앙의 바람이 불어요. '구원'을 핵심으로 하는 신앙이 등장한 거지요. 자기가 수행해 깨달음을 얻어야 하는 게 원래 불교라면, 구원은 누군가가 날 구해준다는 의미로 불교에 애당초 없던 개념입니다. 아미타 신앙과 미륵 신앙이 대표적이죠. 먼저 마투라에서 아미타라는 명문이 적힌 아래의 대좌가 발견돼 2세기에는 아미타불을 믿었다는 게 확인됐습니다.

"나무아미타불"이라고 할 때 '아미타불'인가요?

네, 그 아미타불입니다. 아미타불도 석가모니불처럼 여러 부처 가운데 하나입니다. 아미타 신앙은 수행을 통해 내가 부처가 되는 게 아니라 나를 구해줄 아미타불이 계신 세계로 가려는 거예요. 노력해도 부처가 될 수 없다면 날 구원해줄 존재에게 기대면 되겠죠.

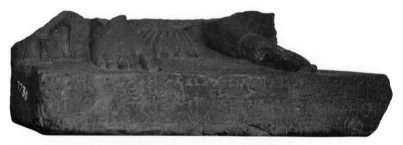

'아미타'라는 글씨가 새겨진 불상의 대좌, 2세기경, 마투라 출토, 마투라박물관
깨진 채로 대좌만 발견됐는데, 이 대좌에 인도 문자인 브라흐미 문자로 아미타라고 새겨져 있었다.

III 깨달음과 구원

아미타불이 있는 세계가 뭐라고 부처가 되는 것도 마다해요?

아미타불은 '서방정토'에 머뭅니다. 서방(西方)은 서쪽, 정토(淨土)는 깨끗한 땅이라는 뜻이에요. 막연하게 인도의 서쪽에 있다는 의미로, 서아시아를 가리키는 거라고 봅니다. 서아시아의 종교가 인도로 들어와 불교와 결합해 부처가 된 게 아미타불일 거라 추정해요. 서방정토를 '극락'이라고도 하죠. 나무아미타불은 '아미타불에게 귀의합니다'라고 해석할 수 있는데, 극락왕생도 '극락에서 다시 태어나고 싶다'는 기원을 담고 있답니다.

극락이라는 말이 익숙해서 그런지 저도 어려운 수행을 거쳐 부처가 되기보다는 그냥 극락에 가고 싶어요.

아무 노력 없이 낙원에 갈 수 있다면 얼마나 좋겠어요. 그 마음은 지금도 다르지 않습니다.
아미타 신앙 덕분에 불교의 중심은 개인의 수행에서 대중의 구원으로 옮겨갑니다. 여기에는 인도에서 힌두교가 새로이 부상해 불교를 밀어낸 탓도 컸습니다. 수행은 고되고, 노력해도 부처가 된다는 보장이 없으니 일반 사람들은 불교에 거리감을 느끼기 시작했어요. 그런데 힌두교는 삼억삼천 신이 있으며 그중 누굴 믿어도 자기 소원을 들어줄 거라고 하니까 끌릴 수밖에요. 그에 따라 불교 역시 힌두교처럼 대중의 바람을 들어줄 수 있는 보살의 수를 점점 늘리게 됐죠. 특히 미륵보살은 미래에 부처가 될 보살인 만큼 대승불교에서 무척

강조됐습니다. '우리가 석가모니 부처는 뵙지 못했지만 우리에게는 미래에 올 부처가 있잖아. 지금은 보살이긴 해도…' 하는 막연한 희망을 품게 했던 겁니다.

긍정적이네요. 그 미래가 언제인가요?

불교 경전에서는 '석가모니가 열반에 들고 56억 7천만 년 뒤에 미륵보살이 이 세상에 태어나 성불하지 못한 중생을 구제할 것이다. 그전엔 도솔천이라는 하늘에 머물며 수행한다'고 합니다. 해석에 따라 중생을 구하기 위해 열반을 미루고 있다는 뜻으로 보이기도 하죠. 그래서 미륵보살이 이 땅에 빨리 오게 해달라고 염원하는 미륵 신앙이 단독으로 발전해요. 미륵보살은 미래에 올 구세주인 셈이지요. 이 신앙은 우리나라를 포함해 아시아 불교권에 널리 퍼졌습니다. 『삼국

영주 부석사의 무량수전
'무량수불'은 아미타불을 부르는 또 다른 이름으로, 무량수전은 아미타불을 모시는 건물을 의미한다. 극락전이 있는 절도 있는데, 이 역시 주존불이 아미타불이다. 우리나라에는 이같이 아미타불을 모시는 절이 꽤 많다.

유사』에는 신라시대 한 승려가 미륵을 뵙고 싶다고 기원을 올렸더니 미륵이 인간 세상에 내려왔다는 이야기가 있죠. 그 존재가 화랑의 우두머리가 되면서 화랑이 곧 미륵이라는 생각이 널리 퍼지고요. 그뿐만 아니라 익산 '미륵사지'도 있어요. 절 이름이 미륵보살과의 관련을 암시하죠.

와, 생각도 못 했어요. 미륵사지 무슨 석탑 이렇게 하나의 고유명사로만 인식하고 있었네요!

다시 강의의 첫 부분으로 돌아가봅시다. 이제 '사유의 방'에 놓인 두 반가사유상이 불상이 아니라 보살이라는 걸 알았죠. 그럼 이들은 어떤 보살일까요? 이 질문에 대한 답이 미륵보살을 향한 우리나라 사람들의 깊은 애정과 신앙을 증명합니다.

익산 미륵사지 석탑
2000년에 촬영된 사진으로, 미륵사지는 7세기 백제의 미륵신앙을 보여주는 절이다.

| 반가사유상은 미륵보살인가 |

1962년부터 2010년까지 국보 제78호와 제83호 반가사유상의 공식 명칭은 '금동미륵반가사유상'이었습니다. 교과서나 박물관이나 다 이 이름을 썼지요. 한때 '반가사유상=미륵보살'은 통념처럼 여겨졌어요. 아직도 그렇게 생각하는 분이 꽤 될 거예요.

저는 오늘 처음 듣는 이야기예요. 2010년까지 그랬다는 건 지금은

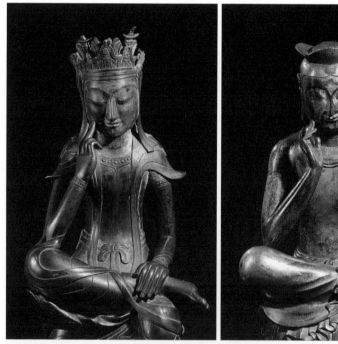

(왼쪽)옛 지정번호 국보 제78호 금동반가사유상, 6세기 후반, 국립중앙박물관
(오른쪽)옛 지정번호 국보 제83호 금동반가사유상, 7세기, 국립중앙박물관
일제강점기에 시작된 문화재 지정번호 제도가 2021년에 폐지돼 더 이상 국보 제78호, 제83호라 부르지는 않지만 양자를 구분하기 위해 편의상 이 번호로 많이 이야기한다.

그렇게 쓰지 않는다는 건가요?

네, '미륵'이라는 말을 빼고 '금동반가사유상'을 공식 명칭으로 쓰고 있어요. 인터넷에 검색했을 때 여전히 금동미륵반가사유상이라고 소개된 정보도 나오긴 하지만요. 현재로선 반가사유상이 미륵보살이라는 증거는 없습니다. 그러니 추측만으로 미륵보살이라고 지칭해서는 안 되겠지요.

다른 보살일 수도 있다는 건가요?

그럴 가능성도 있어요. 애초에 불교의 탄생지인 인도에서도 반가사유상이 미륵보살로 제작되진 않았습니다. 간다라와 마투라의 반가사유상을 한 점씩 살펴보며 이야기를 이어가죠.

다음 페이지는 3세기경 간다라 조각상으로, 한쪽 다리를 올리고 한 손은 얼굴 부근에 가져다 댄 채 생각에 잠긴 표정이 영락없는 반가사유상입니다. 살짝 옆으로 튼 얼굴을 아래로 떨구고 있어 자못 심각한 고민에 빠진 것 같군요. 반가사유란 이름 그대로 반가부좌를 하고 사유를 한다는 뜻이에요. 한쪽 다리만 반대편 다리에 올리고 앉은 자세를 반가부좌, 발을 다 올려서 양반다리를 하면 결가부좌라고 합니다. 불교 경전에서도 언급되는 자세지요.

손에 물병처럼 보이는 걸 들고 있네요! 미륵보살 아닌가요?

그건 연꽃이에요. 양감이 두드러진 둥그런 손에 꽃을
쥐고 있어요. 물병을 쥐고 있는 건 아니
지만 분명한 건 이 조각이 보살이
라는 겁니다. 터번을 쓴 데다 목
걸이를 했잖아요. 귀 부분이 좀
깨져나간 것 같은데, 원래는 큰
귀걸이를 했던 걸로 보입니다.
공들여 기른 듯한 간다라식 콧
수염도 있고요. 여기에 물병까지
들었으면 맘 편히 미륵보살이라고 할
수 있을 텐데 하필 가장 중요한 물병
을 안 갖고 있어요.
자, 이번에는 마투라의 반
가사유상으로 넘어가죠.
오른쪽 페이지를 보세요.
간다라 조각상과 생김새
는 달라도 한쪽 다리를 올
리고 얼굴에 손가락을 댄
모습은 같아요.

기분 좋은 생각을 하고 있
는 것처럼 보여요.

**보살반가사유상, 3~4세기, 간다라 출토, 도쿄 마츠오
카미술관**
보통 관음보살이 연꽃을 들고 있는 모습으로 만들어져
이 반가사유상을 관음보살이라고 추정하기도 한다. 관
음보살은 흔히 아미타불과 함께 표현되는 보살로, 자비
를 상징한다.

마투라 지역 조각상답죠. 손가락 두 개를 펴서 눈가에 올린 걸 보니 윙크라도 할 것 같아요. 이 조각상은 머리에 터번을 쓰고, 힌두교 신상에서 본 마투라 특유의 역삼각형 목걸이를 했어요. 왼팔은 앞에서 본 싯다르타 보살처럼 허리춤에 얹으려 했던 건 아닐까 싶은데, 실상은 허벅지에 손을 올려놓았습니다.

눈여겨볼 부분은 터번 정면에 얕게 새긴 작은 불상인 화불(化佛)입니다. 원래 부처가 다른 형상으로 변해서 나타난 걸 화불이라고 해요. 불교 미술에서는 보관이나 터번에 넣은 작은 불상을 화불이라고 부르는데, 이건 훗날 부처가 될 거라는 약속의 표시입니다.

화불

그럼 이 조각상은 미륵보살인가요?

정확히 알긴 어렵습니다. 터번과 허리춤 가까이 올린 팔의 모양 등 싯다르타 보살이라 할 만한 요소들이 이 조각엔 더 많아 보여요. 그러나 이것도 추측일 따름입니다.

정체를 알 수 없다니 너무 답답해요.

보살반가사유상, 2~3세기, 마투라 출토, 메트로폴리탄 미술관
머리에 쓴 터번에 부처의 화신인 화불이 새겨져 있는 반가사유상으로, 화불의 존재는 수기와 관련이 깊다.

중생을 향한 손길

| 반가사유를 하는 다른 이유 |

인도에선 생각도 못 한 존재가 반가사유상으로 등장하기도 했어요. 오른쪽 부조는 석가모니가 손으로 땅을 짚은 걸로 보아 마귀를 물리치는 장면입니다. 주변에 곡괭이나 칼을 든 마귀들이 가득해요. 말이며 코끼리, 낙타를 탄 험상궂은 이들과 머리 위로 돌덩이를 들어 던지려는 자도 보이는군요. 몸은 사람인데 얼굴은 원숭이나 양, 멧돼지인 괴물도 있고요. 석가모니가 앉은 대좌에는 땅의 신령 대신 고꾸라진 마왕의 군사들이 조각됐습니다. 여기선 ③번 부분을 주목해주세요. 한쪽 다리를 다른 쪽 다리보다 높이 올리고 생각에 빠진 존재가 보입니다. 완벽한 반가부좌 자세는 아니지만요.

마귀랑 싸우는 장면에 반가사유상이라니 뜬금없네요.

의외지요? 더 놀라운 건 저 반가사유상이 마라라는 겁니다. 마귀 군대를 불러 싯다르타가 깨달음을 얻는 걸 방해한 장본인이요. 부조의 이야기를 따라가보면 마라가 왜 고민에 빠졌는지 알 수 있죠. 조각에 마라는 세 번 등장합니다. 먼저 ①번을 보세요. 마라가 허리춤에서 칼의 손잡이를 잡고 뽑으려 하죠. 옆에 있는 젊은 남성은 석가모니에게 이기지 못할 거라고 마라를 말리는 아들이에요. ②번에는 한 손을 들어 석가모니를 올려다보는 마라가 있습니다. 방금 전까지 표정이 웃는 상이더니 이번에는 웃음기가 싹 가셨어요. ③번의 마라는 한쪽 다리를 올린 채 생각에 잠겨 있습니다. '내가 도대체 왜 석가

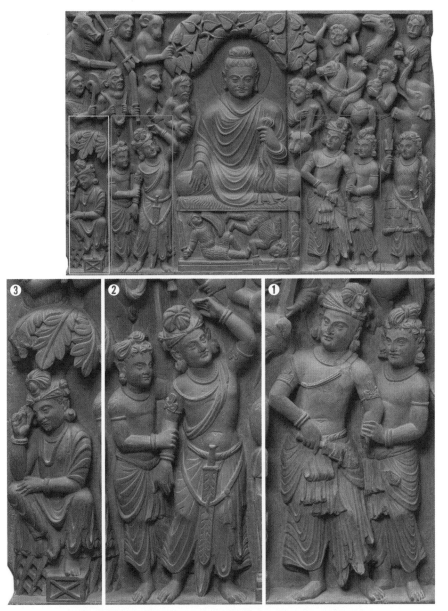

석가모니의 생애 네 장면 중 항마, 2~3세기, 간다라 출토, 미국 스미스소니언박물관

원래는 스투파를 꾸미던 부조의 일부였던 걸로 추정된다. 석가모니의 생애 중 탄생, 항마성도, 첫 설법, 열반으로 네 장면을 꾸렸는데, 이 부조는 그중 항마성도를 담고 있다.

모니에게 졌을까!' 깊이 고민하는 거죠.

반가사유상이라고 해서 보살인 줄 알았어요. 마왕이라니 정말 충격인데요.

그렇죠? 보살이 아니더라도 반가부좌를 하고 사유하는 자세를 취한 조각은 모두 다 '반가사유상'이라고 불러요. 이같이 인도의 초기 반가사유상은 보살보다 마라를 조각한 경우가 많습니다. 마라반가사유상이랄까요. 이 모습의 마라 조각이 심심치 않게 나오는 걸로 보아 인도에서는 반가사유상이 미륵보살은커녕 꼭 보살을 나타내기 위해 만든 건 아니라는 걸 알 수 있어요.

그럼 동북아시아만 반가사유상이 미륵보살이라고 생각한 건가요?

꼭 그렇지도 않습니다. 중국에서도 반가사유상이 나오지만 미륵보살이 아니라 출가 당시의 싯다르타를 주로 반가사유상으로 만들었거든요. 오른쪽 페이지를 보세요. 이 인물은 허리를 살짝 숙인 채 다리를 올리고 한 손으로 얼굴을 받치고 있는 듯한 모습이에요. 출가한 뒤 나무 아래 앉아 '인간의 애착이란 무엇인가' 이런 생각에 잠겨 있는 듯하죠. 중국 반가사유상 중에 '싯다르타 태자 사유상'이라 명문을 새긴 조각이 있는 걸로 보아 이 반가사유상의 모델은 싯다르타임이 확실해요. 싯다르타가 쓴 관은 우리나라 제78호 반가사유상이 쓴 관과 상당히 유사합니다. 다음 페이지에서 비교해보세요.

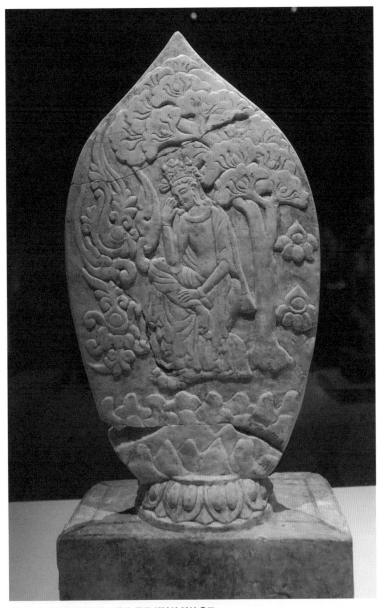

싯다르타 태자 반가사유상, 6세기, 중국 하북성 업성 출토
업성은 위진남북조 시기 조조의 위나라, 동위와 북제의 수도였던 곳으로, 이같이 백옥에 조각한 반가사
유상이 많이 나왔다.

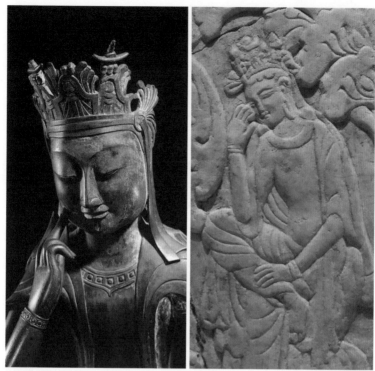

(왼쪽)옛 지정번호 국보 제78호 금동반가사유상(부분)
(오른쪽)싯다르타 태자 반가사유상(부분)
중국의 싯다르타 보살상은 자세며, 표정, 쓰고 있는 관까지 우리나라 반가사유상과 놀랍도록 닮았다.

아, 이렇게 연결될 수도 있네요. 닮긴 닮았어요.

우리나라 반가사유상은 일제강점기 때 수집된 것이라 고구려, 백제, 신라 중 정확히 어디서 만들어졌는지, 어디에 있다가 국립중앙박물관에 소장된 건지 모릅니다. 원래 맥락으로부터 유리된 조각상을 가지고 미륵보살상이니 싯다르타 태자 보살상이니 확실한 답을 내릴 수는 없어요.

III 깨달음과 구원

| 의도는 의도로, 신앙은 신앙으로 |

반가사유상이 미륵보살이라는 이야기는 어디서 나온 건가요?

반가사유상이 미륵이라고 처음 주장한 건 일본 학자들이었어요. 연구가 계속되면서 그 주장에 맞지 않는 미술품 여러 점이 확인됐습니다. 2010년에 와서야 금동미륵반가사유상에서 금동반가사유상으로 명칭이 바뀐 것도 그 때문입니다.

그럼에도 우리가 확실히 분리해서 봐야 할 건 미술 작품을 만든 이의 의도와 그걸 신앙하는 사람의 마음은 다르다는 거예요. 반가사유상을 만들 당시 과연 이를 미륵보살이라 여기고 만들었을까요? 명문이 없는 한 알 수 없죠. 그렇지만 시간이 흘러 사람들이 이 조각상을 미륵보살로 믿으며 숭상했을 수는 있어요.

하긴, 어떤 의도로 만들었는지 전혀 모르니까요.

그렇죠. 그건 믿는 사람들 마음입니다. 그러니 우리나라에서 가장 아름답고 완벽하다고 평가받는 두 반가사유상을 미륵보살로 여기고 싶은 것도 이해 못 할 일은 아닙니다. 미륵보살은 미래에 올 우리의 구원자였습니다. 그런 존재가 이토록 아름답다면 마음이 얼마나 벅찼겠어요.

이번 강의에서는 보살이 어떤 존재인지를 짚어봤습니다. 깨달음을 구하며 부처가 되는 길에 가까워졌지만 여전히 속세에 머물던 존재

들. 사람들은 부처보다 인간에 가까운 이 보살들에게 조금 더 기대고 희망을 투영하며, 구원을 찾았습니다. 그래서 보살은 우리 인간이 어떻게 바라보는지에 따라 역할과 속성, 이름마저 달라졌지요. 결국 보살상에는 우리가 보는, 우리가 보고 싶어 했던, 우리가 원했던 이미지가 담겨 있어요. 우리로서는 그것을 아름답지 않다고, 사랑하지 않는다고 말하기 어려울 겁니다.

보살이란 부처가 아니지만 부처만을 통해서는 해결할 수 없는 대중의 갈증을 해소해주는 존재였다. 구원을 원하던 사람들의 마음은 반가사유상을 미륵보살로 보게 했다.

• 부처가 아닌 보살

보살 보디사트바(bodhisattva) ⋯▸ 보리살타(菩提薩埵) ⋯▸ 보살
속세에 머물며 깨달음을 구하는 자를 이르는 말.
싯다르타 보살상 무척 화려함. ⋯▸ 불상과의 차이점.

보살의 역할
❶ 경배하던 존재에게 귀한 것을 바치고 싶은 욕구를 해소해줌.
❷ 현실에 부처라는 존재가 부재. 언젠가 세상에 부처가
나타나기를 기대하는 마음을 충족시켜줌.

• 미륵보살의
 등장

과거7불과 미륵보살 부조 석가모니불을 포함한 과거7불과
미륵보살의 모습이 표현됨.
미륵보살은 머리카락을 상투나 리본 모양으로 묶거나, 혹은 손에
물병을 듦.
참고 물병은 미륵보살이 수행자임을 상징.

• 수행에서
 구원으로

상좌부불교	대승불교
개인이 수행을 통해 깨달음을 얻어야 한다	널리 중생을 이롭게 하고, 수행자와 대중이 같이 간다

참고 아미타 신앙이란 아미타불이 있는 서방정토(극락)로 가는 구원을 꿈꾼 것.

• 반가사유상의
 정체

❶ 간다라의 반가사유상은 물병이 아닌 연꽃을 들고 있는 모습.
❷ 마투라의 반가사유상은 화불이 있어 미륵보살일 수도 있음.
참고 화불은 부처가 다른 모습으로 나타난 걸 의미.
❸ 인도에서는 마왕인 마라를 반가사유상으로 만들기도 함.
❹ 중국의 반가사유상은 싯다르타라는 명문이 있음.
⋯▸ 반가사유상을 무조건 미륵보살이라고 단정 지을 수 없음.
이 통념은 사람들의 믿음이 만들어낸 결과.

벽면엔 관음상의 염화시중(拈花示衆)의 미소가
빛나고 타오르는 향불 속에 목탁과 법고 울리며
뭇 승들의 합장배례가 그칠 줄을 모른다.

- 정한숙

05

아잔타로 돌아가는 길

#아잔타 제1굴 #첫 설법 #인도 회화
#호류지 금당 벽화

지금까지 인도의 간다라와 마투라를 종횡무진하며 불상과 보살상에 담긴 갖가지 이야기를 풀어봤습니다. 기원 전후부터 4세기에 이르는 시간이었지요. 그 이후로도 아잔타에서는 300년 동안 석굴이 만들어집니다. 여태껏 우리가 본 모든 걸 환상적으로 펼쳐놓으면서요. 데칸고원 너머 고립된 곳, 이곳 아잔타에서 인도 미술의 아름다움은 정점을 찍습니다. 이제 다시 아잔타 석굴사원으로 돌아가볼까 합니다. 반짝거리며 새로이 보이는 부분이 있을 거예요. 놓치기가 정말 아쉬운 것들이랍니다.

| 신으로 완성되다 |

페이지를 넘겨보세요. 기억나나요? 아잔타 제1굴 불당 가장 깊숙한 곳에 있는 불상입니다.

전법륜인

법륜

아잔타 제1굴의 불좌상, 5세기 후반, 인도 마하라슈트라주
대좌에 조각된 법륜과 사슴, 전법륜인을 한 석가모니의 수인을 통해 첫 설법을 상징하는 불상임을 알
수 있다.

감회가 새롭네요. 이렇게 보니 육계 정도는 알아보겠어요.

알고 나면 보이는 것들이 있지요. 이 불상은 5세기 후반에 만들어졌습니다. 육계가 확실하고 나발도 분명하죠. 불상이 취한 '전법륜인' 수인과 부처가 앉아 있는 대좌를 보면 이 불상이 첫 설법 장면을 표현했다는 걸 알 수 있습니다. 첫 설법을 상징하는 법륜과 사슴도 등장하죠.

사슴은 알겠는데 법륜은 어디 있나요?

대좌 한가운데에 있는 게 법륜이에요. 앞서 봤던 첫 설법 부조는 석가모니가 손수 바퀴를 굴리는 모습이었는데, 5세기가 되면 법륜은 따로 대좌에 조각한 뒤 법륜을 굴리는 모습의 손 모양과 사슴을 더해 첫 설법을 암시하는 일이 흔해져요.

바퀴 모양이 이상한데요?

법륜을 측면에서 본 모양을 조각한 탓에 꼭 선풍기를 옆에서 본 것 같지요. 이유 없이 이 모습으로 조각한 건 아닙니다. 법륜을 지키는 사슴이 양쪽에서 법륜의 정면을 바라보도록 표현하기 위해서였죠. 이 아잔타 제1굴의 불상은 다음 페이지의 불상을 참고해 만들었을 확률이 큽니다. 5세기 사르나트에서 제작된 불상으로, 이 시대에 만들어진 인도 불상 중에서도 아름답기로 유명해요.

이 불상 역시 선풍기 모양 법륜이 대좌 가운데 있고, 양옆에 사슴 두 마리가 앉아 있어요. 두 불상의 형식이 같은 걸로 보아 첫 설법 장면은 이래야 한다는 기준이 5세기엔 정착됐던 거예요.

확실히 사르나트 불상은 전체적으로 매끈하고 섬세해 보이네요.

겉이 매끈한 건 마연을 한 덕분입니다. 마연은 표면을 갈아낸 걸 말합니다. 그러면 물 같은 게 스며들 틈이 없어 내구성이 좋아지죠. 물론 조각 실력이 부쩍 늘기도 했고요. 전법륜인을 한 손은 끝이 좀 깨졌으나 손가락 마디마디까지 세밀하게 조각했어요.
그런데 여기서 한 가지 질문을 할게요. 이 불상은 옷을 입은 걸까요, 안 입은 걸까요?

안 입은 거 같은데요.

맨몸처럼 보여도 통견 차림의 옷을 입었습니다. 목 쪽에 뒤로 넘긴 천 자락이 보여요. 손목에도 천이 아래로 늘어져 있고, 발목에도 살짝 두툼하게 치맛자락을 표현했고요. 마투라 불상은 옷을 안 입은 듯 얇게 표현됐던 반면 이 옷은 그만큼 얇지는 않아요. 속이 비쳐 보이지 않잖아요. 그래도 팔이며 다리, 가슴, 허리 등 몸의 윤곽이 드러나는 걸 보면 매끄럽고 몸에 착 감기는 옷입니다.
이번에는 대좌를 봅시다. 법륜 양편에 있는 사람들은 석가모니의 첫 설법을 들었다는 다섯 제자예요.

옷자락

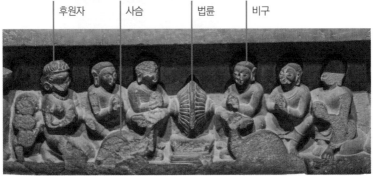

후원자　사슴　법륜　비구

(위)첫 설법을 하는 석가모니, 475년경, 사르나트 출토, 사르나트고고학박물관
광배, 부처, 대좌의 조화로운 배치와 화려하고 섬세한 세부 묘사는 5세기경 굽타 불상의 높은 완성도를
보여준다.
(아래)첫 설법을 하는 석가모니의 대좌 세부

다섯 명이요? 여섯 명 같은데요.

왼쪽 끝의 사람은 머리를 깎지 않은 여성입니다. 이 불상을 만드는
데 후원한 사람일 거예요. 이 불상을 보면 단순히 후원자의 이름을
명문으로 새기는 데 그치지 않고 후원자의 모습을 시각적으로 표현
하기 시작했다는 걸 알 수 있습니다. 이건 서양미술에서도 찾을 수
있는 요소지요. 모든 미술은 후원이 있었기에 가능했던 거니까요.
앞의 아잔타 불상 대좌에도 후원자나 비구가 새겨져 있었을 텐데 마
모되고 깨져서 확인할
수는 없습니다.

간다라도 마투라도 아
닌 지역에서 이렇게 멋
진 불상을 내놓을 정
도니 간다라랑 마투라
는 더 멋진 걸 만들고
있었겠죠?

아뇨, 당시 조각의 도
시로 이름을 떨쳤던 간
다라와 마투라는 입지
가 흔들리고 있었습니
다. 두 지역이 전쟁으

**마사초, 성 삼위일체, 1424~1427년, 산타 마리아 노벨라
성당**
르네상스 초기에 제작된 성화. 붉은 원 안의 두 인물이 후원
자다. 동서양 모두 종교적 후원자를 작품 속에 등장시키는 사
례를 찾아볼 수 있다.

III 깨달음과 구원

로 무척 혼란스러워졌기 때문이에요. 아잔타 제1굴의 불상과 사르나트의 불상은 간다라와 마투라가 더 이상 조각의 중심지 역할을 못하던 5세기에 만들어진 겁니다.

에프탈이 남하해 간다라 땅에 바미안 대불을 세운 게 이로부터 100여 년 뒤인 6세기예요. 3세기를 기점으로 에프탈을 포함한 유목민족은 북쪽에서 내려와 틈만 나면 이 지역을 침략했습니다. 그래도 꽤 잘 막아왔으나 5세기경에는 간다라를 사수할 힘을 갖춘 왕조가 인도에 없었어요. 굽타 왕조의 영향력도 여기까지는 미치지 못했죠. 간다라가 무너지니 마투라가 있는 내륙 역시 덩달아 혼란스러워집니다. 이 와중에 조각을 빚던 장인들이 전쟁을 피해 인도 내륙으로 이동하는 바람에 조각의 중심지도 바뀌게 돼요. 전쟁을 피해 이주해 온 장인들이 아잔타나 사르나트로 가 불상을 만들면서 불상의 기본적인 외형이 정착된 겁니다. 그래서 아잔타와 사르나트는 서로 굉장히 멀리 떨어진 지역인데도 불상 도상에 거의 차이가 없어요.

드디어 불상 스타일도 통일되어 완전히 하나의 인도가 됐군요!

지역 고유색이 반영돼 조금씩 차이는 나지만 아잔

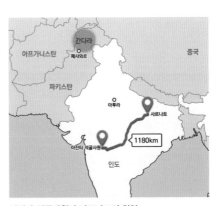

아잔타 석굴사원과 사르나트의 위치
우리나라의 남북 직선거리가 1100킬로미터인 점에 비추어보면, 아잔타와 사르나트가 얼마나 먼 거리에 있는지 짐작할 수 있다.

타나 사르나트나 불상의 전체 모습은 크게 다르지 않아요. 5세기 무렵에는 인도 전역에서 불상 도상이 정리되며 비슷한 외형의 불상이 만들어졌다고 봐야겠지요. 이 같은 모습으로 도상이 정착한 데에는 먼저 간다라와 마투라 불상의 만남이 있었어요. 이전까지 교류가 없었던 두 지역이 2~3세기에 처음으로 서로를 인식하게 됩니다.

두 지역이 교류하게 되면서 불상이 많이 달라지나요?

(왼쪽)불입상, 2세기 말, 마투라박물관
(오른쪽)불좌상, 3세기 중엽, 마투라의 고빈드나가르 출토, 마투라박물관
간다라의 영향을 받은 과도기의 마투라 불상은 통견 차림과 근엄해진 얼굴 표정이 특징이다.

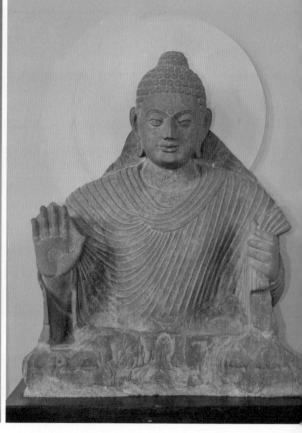

 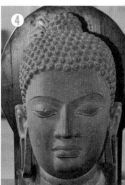

① 마투라 불상의 얼굴, 1~2세기, 인도 카트라 출토, 마투라박물관
② 사르나트 불상의 얼굴, 475년경
③ 아잔타 제1굴 불상의 얼굴, 5세기 말
④ 굽타 시기 마투라 불상의 얼굴, 5세기, 마투라 출토, 마투라박물관

마투라에서 뜬금없이 통견 차림의 불상이 나와요. 옆 페이지의 왼쪽
이 2세기 말, 오른쪽은 3세기 중엽의 마투라 불상이에요. 마투라 불
상은 원래 한쪽 어깨를 드러낸 차림이었는데 이제는 양 어깨를 다 가
린 통견 차림을 하고 있습니다. 물론 2세기 말엔 통견 형식만 빌려왔
을 뿐, 옷 주름도 간다라처럼 입체감을 살리지 않고 간단한 선으로
만 나타냈습니다. 하지만 3세기 중엽에 이르면 얕게나마 옷 주름을
도드라지게 파고, 명랑했던 마투라 불상의 이목구비가 또렷해지면
서 근엄하게 변해요. 간다라 불상의 영향입니다.

이후 간다라와 마투라 불상은 들쭉날쭉 영향을 주고받는 과도기를
거치다 5세기경에 이르러 서로의 모습을 이상적으로 융합한 불상을
탄생시킵니다. 그게 소위 '불상의 완성', '고전의 완성'이라 불리는 굽
타 불상이지요. 위 사진을 보세요. ①번부터 순서대로 굽타 이전의
마투라 불상, 사르나트 불상, 아잔타 제1굴 불상, 굽타 시기의 대표적

인 마투라 불상입니다.

살짝 감은 눈이 점점 세상을 초월해 명상에 잠긴 듯하지 않나요? 웃음기도 사라지고요. 사르나트 불상은 은은한 미소를 띠고 있지만 더는 사람들과 눈을 마주치지 않고 우리 인간과는 명백히 다른, 신의 세계에 존재하는 듯한 분위기를 풍깁니다. 마침내 부처가 신으로 완성된 거예요. 불상이 신격화되면서 불상만 따로 모신 불당이 본격적으로 조성되는 시대가 열린 거죠.

| 현실과 상상 사이 |

지금까지 아잔타 석굴사원을 조각 위주로 둘러봤는데 실제로 이곳에는 스투파나 불상 외에도 벽화를 비롯해 눈여겨볼 만한 것들이 많습니다. 왜 이곳을 아름다움의 정점이라고 부르겠어요. 불상만 보고 돌아가는 건 바티칸의 시스티나 예배당에 가서 십자가만 있는 제단만 보고 돌아오는 꼴입니다. 그럼 무척 아쉽겠지요.

바티칸 시스티나 예배당의 내부
서른셋의 미켈란젤로가 구약성경을 주제로 벽화와 천장화를 그렸다.

아잔타 제1굴의 불당
아잔타 석굴사원에는 불상과 스투파 외에도 인도 미술의 수준을 짐작할 수 있는 벽화가 많이 남아 있는데, 그중 제1굴의 벽화가 유명하다.

시스티나 예배당에 가면 제단 뒤와 천장을 미켈란젤로 그림들이 채우고 있잖아요. 그 유명한 '천지창조', '최후의 심판' 등이 벽과 천장 구조물에 빈틈없이 그려져 있죠. 이와 비슷하게 아잔타 제1굴 불당 입구에 들어서면 위와 같은 풍경이 펼쳐집니다.

맨 처음 봤을 때는 불상만 모신 방이 있다는 게 신기해서 주변은 신경도 안 썼는데 벽도 화려하네요.

맞습니다. 불상을 모신 방에는 빼곡히 장식된 문부터 시작해 양옆에 벽화가 쫙 그려져 있고, 천장에도 그림이 가득합니다. 기둥 역시 일일이 무늬를 그려 채색까지 했어요. 색이 바래지 않고 남아 있는 게 신기하죠. 이 방에서 그나마 덜 화려한 게 불상일 정도예요.

'앵무새와 새' '상상 속의 물소'
정사각형 그림 직사각형 그림

중심부

아잔타 제1굴의 천장화
아래 직사각형 속 문양이 중국의 뇌문과 유사하다.

우선 다양한 패턴과 동식물 그림으로 가득 찬 천장을 볼까요?

위는 아잔타 제1굴의 천장 오른쪽 끝을 확대한 겁니다. 천장의 격자
무늬는 나름 규칙이 있어요. 천장의 중심부를 가로지르는 부분에는
직사각형과 정사각형 그림을 번갈아 배치하고, 위아래 주변에는 작
은 정사각형 그림과 띠 모양 패턴이 규칙적으로 반복됩니다. 작은
정사각형 그림의 배경에는 짙은 붉은색과 푸른색을 채웠는데 우리
나라 사찰의 단청 같아요. 그림 칸 사이사이에는 중국 청동기에서
볼 수 있을 법한 단순한 문양을 그려 넣기도 했어요. 이를테면 번개
를 무늬로 표현한 중국의 뇌문과 비슷하죠. 천장화의 전체적인 분위

아잔타 제1굴 천장화 중 상상의 물소 세부
물고기처럼 생긴 소의 움직임이 역동적이다.

아잔타 제1굴 천장화 중 앵무새와 꽃 세부
꽃과 새를 작은 부분까지 섬세하고 사실적으로 표현했다.

기를 보면 인도인들의 색깔 감각이 참 훌륭하구나 싶습니다. 꽃이나 식물을 그린 부분은 얼핏 세밀화를 보는 느낌이 들 만큼 디테일이 살아 있어요. 민들레나 맨드라미처럼 생긴 꽃들과 새를 그린 걸 보세요. 날개가 작아서 과연 날 수 있을까 싶지만 생긴 건 앵무새를 많이 닮았죠? 주변을 관찰해 실제 있는 걸 그린 듯합니다. 이런 사실적인 묘사만이 아니에요. 천장 중심부에는 상상력을 한껏 발휘해 그림을 그렸어요. 위의 직사각형 그림을 자세히 보세요.

소가 물고기처럼 헤엄치고 있어요.

머리는 인도에서 사는 물소인데, 몸은 물고기라고 해야 하나? 인어처

럼 헤엄치는 모습이에요. 인어의 소 버전이랄까요.

한마디로 우어네요. 소 우(牛) 자에 물고기 어(魚) 자 써서요.

재밌는 이름이군요. 그럼 이 동물을 우어라 칩시다. 그림 속 맨 왼쪽 살구색 우어가 초록색의 투명해 보이는 우어와 엉켜 있는 모습이 신비롭죠. 상상 속의 동물을 그리면서도 음영법을 써서 입체적으로 표현한 게 인상적입니다.

음영법이 뭔가요?

색의 밝기에 차이를 둬서 입체감을 살리는 채색법이에요. 어두운 색과 그보다 밝은 색을 겹쳐 칠해 입체감을 부각하는 겁니다. 잘 보면 우어도 살구색의 한쪽은 살짝 밝은 색을, 윤곽선에 가까운 부분일수록 조금 더 어두운 색을 썼어요. 그 덕에 입체감이 더해져 살아 있는 듯한 느낌을 주죠. 이 천장화에는 앵무새와 꽃처럼 현실을 사실적으로 그린 것과, 이 우어처럼 상상을 현실인 양 그린 것이 오묘하게 섞여 있어요. 신화와 서사 속에 살면서도 주변을 또렷하게 관찰하는 인도인의 솜씨가 기가 막히게 발휘됐지요.

아잔타 석굴사원의 벽화는 어느 그림이고 다 훌륭하지만 그중 하이라이트는 단연 제1굴 불상 양옆에 그려진 벽화예요. 옆의 사진에서 다시 제1굴을 봅시다. 불상 왼쪽에는 관음보살이, 오른쪽에는 금강수보살이 있습니다.

| 아름다움의 정점 |

페이지를 넘기면 벽화를 더 자세히 볼 수 있습니다. 섬세함에 감탄이 절로 나올 거예요.

와… 뭐라고 해야 할까, 묘하게 눈길이 가는걸요.

그렇죠. "나무아미타불 관세음보살" 할 때 관세음보살이 왼쪽에 있는 관음보살입니다. 아미타불과 함께 우리를 구원할 보살이라고 해요. 관음보살이 오른손에 든 꽃은 연꽃이에요. 연꽃은 관음보살의 상징이랍니다. 그래서 관음보살을 연화수보살이라고도 합니다. 금강수보살은 처음 듣는 분도 많지요? 산스크리트어로는 바즈라파니라

관음보살 금강수보살

두 보살 벽화의 위치
아잔타 제1굴 불당의 왼쪽 벽에 관음보살이, 오른쪽 벽에 금강수보살이 그려져 있다.

연꽃

관음보살, 아잔타 제1굴, 5세기 말, 인도 마하라슈트라주
관음보살은 산스크리트어로 파드마파니라고 한다. 말 그대로 연꽃을 든 보살이라는 뜻인데, 관음보살
의 상징이 연꽃이라 관음보살을 연화수보살이라고도 한다. 주변에 여러 배경 요소가 가득하다.

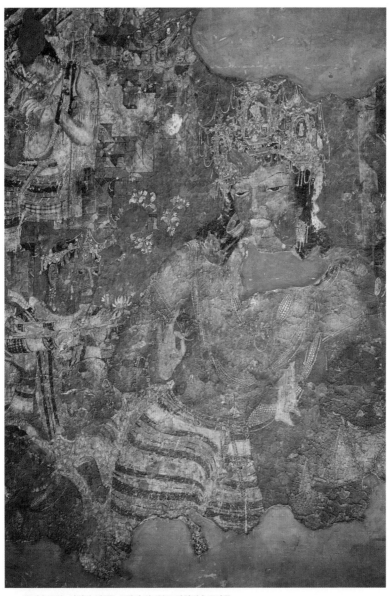

금강수보살, 아잔타 제1굴, 5세기 말, 인도 마하라슈트라주

불교 의례 용구 중 하나인 금강저를 들고 있는 보살을 금강수보살이라 한다. 산스크리트어로는 바즈라를 들고 있는 보살, 즉 바즈라파니라고 한다. 지금 이 벽화에는 금강저를 들고 있었을 왼손 부분의 벽이 떨어져나가 확인할 수 없다.

금강저
불교 의례 용구로, 절굿공이 모양을 하고 있다.

고 하는데, 보통 금강저를 들고 있습니다. 금강저란 『베다』에 등장하는 천신 인드라가 사용했던 무기로, 번개를 상징하는 삼지창에서 유래했습니다. 금강저에서 '저'는 한자로 절굿공이 저(杵) 자인데, 절굿공이를 닮았다고 해서 붙은 이름이에요. 바즈라파니라는 산스크리트어도 '바즈라'가 번개를, '파니'가 보살을 뜻하지요.

벽화에서 금강수보살이 한 손을 들어서 손가락으로 뭔가를 표시하고 있는 건 알겠는데 금강저는 안 보여요.

벽화의 떨어져나간 부분에 왼손이 그려져 있었고, 그 손으로 금강저를 들고 있었을 겁니다.

오른쪽을 보면 두 보살 모두 높고 화려한 관을 썼어요. 그 아래로 굽슬굽슬한 검은 머리칼이 내려와 있습니다. 두 보살의 피부도 자세히 들여다보세요. 피부색이 서로 다르죠. 게다가 각 보살마다 어떤 부분은 밝고, 어떤 부분은 어두워요. 관음보살의 목 둘레와 팔 가장자리는 살짝 어둡게 처리해서 입체적인 느낌이 듭니다. 얼굴도 뺨, 콧

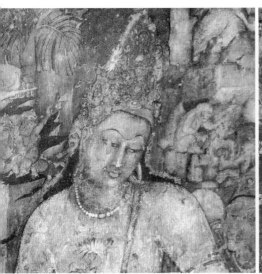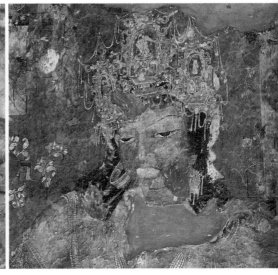

관음보살과 금강수보살의 얼굴 세부
두 보살 모두 내리깐 눈에 가는 눈썹, 도톰한 입술 표현이 사실적이며 이에 더해 피부 안쪽은 밝고 바깥쪽은 어둡게 음영 처리를 해 입체감을 더했다.

대, 눈두덩이, 턱같이 빛이 먼저 닿는 부분은 한 톤 밝게 칠해 윤곽이 살아나지요. 팔이나 가슴을 그린 선도 섬세합니다. 상당한 실력의 장인이 이 벽화를 그렸던 게 틀림없어요.

인도는 다른 나라에 비해 회화가 늦게 등장해요. 상대적으로 조각할 돌은 풍부했던 반면, 그림 그릴 재료는 충분치 않았던 탓이죠. 아잔타 석굴사원의 벽화는 현존하는 가장 이른 시기의 인도 회화고요. 초기 회화 중 남은 작품 자체가 많지 않아 이 벽화가 잘 보존된 건 행운이라는 생각마저 듭니다.

아잔타 석굴사원의 두 벽화는 정말 시스티나 예배당 그림 못지않게 훌륭해요.

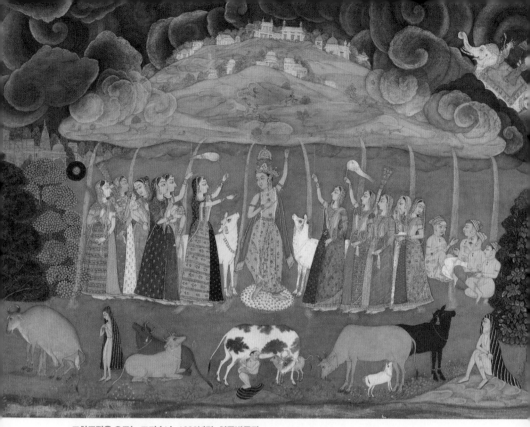

고하르단을 오르는 크리슈나, 1690년경, 영국박물관
마투라의 힌두교 성지인 고하르단을 담은 그림이다. 이 작품은 입체적인 아잔타 석굴사원 벽화와 달리 평면적이다.

그만한 가치가 있죠. 굳이 아잔타 석굴사원에 돌아와 이 벽화를 감상한 이유입니다. 이슬람이 들어온 이후 인도 회화는 위 그림처럼 평면화돼 생생하고 입체감 있는 작품을 찾아보기가 힘들어지거든요. 그런 데다가 아잔타 석굴사원 벽화는 제작 기술도 뒤처지지 않았습니다. 시스티나 예배당 벽화도, 아잔타 석굴사원의 보살 벽화도 둘다 '프레스코 기법'으로 제작됐어요.

건축물이든 석굴이든 돌 위에 바로 그림을 그리기는 어렵습니다. 그림을 그리기 위해서는 먼저 바탕을 평면으로 만들어야 해요. 고구려

고분벽화도 비슷한 기법으로 제작됐죠. 프레스코는 이탈리아어로 '신선하다'란 의미인데, 석회 반죽을 바른 축축한 벽에 물감을 칠해 색이 스며들게 하는 기법을 가리켜요. 색깔이 오래 보존된다는 장점이 있지요. 그냥 벽에 석회를 치덕치덕 바르면 되지 않냐 싶겠지만 이게 생각보다 까다로운 작업입니다. 인도에서는 석회를 바르기 전 기초 작업에 소똥을 사용했습니다.

소똥이라니, 벽에다가 똥을 발랐다는 거예요?

우리 상식과 달라서 그렇지, 더럽다고 생각할 일만은 아니에요. 인도 사람들에게 소똥은 여러 곳에 쓰이는 요긴한 자원입니다. 소똥을 둘러싸고 싸움도 일어납니다. 잘 마르면 냄새도 별로 안 나는 순식물성 땔감이 되지요. 인도에서는 지금도 집 담벼락에 소똥을 붙여서

소똥을 뭉쳐 벽에다 붙여서 말리는 풍경
소를 신성시하는 인도에서 소똥은 병을 치료할 목적으로 몸에도 바를 만큼 다양하게 활용된다.

프레스코 벽화 제작 과정

❶ 진흙에 짚과 소똥을 섞어
반죽한다.

❷ 울퉁불퉁한 벽에 소똥
반죽을 바른다.

❸ 벽에 진흙을 발라 표면을
한 번 더 고른 뒤 밑그림
을 그린다.

❹ 채색할 수 있도록 회반
죽을 얹는다.

❺ 회반죽이 마르기 전에
채색한다. 그래야 물감
이 스며들 수 있다.

❻ 완성!

바짝 말린 다음 연료로 씁니다.

인도에서 프레스코 벽화를 제작한 과정을 순서대로 알려드릴게요. 아잔타 석굴사원 벽화도 이렇게 제작됐지요. 왼쪽 일러스트를 보세요. 우선 진흙에다가 소똥과 짚을 섞어 반죽을 해요. 어느 정도 반죽이 됐다 싶으면 돌벽에 반죽을 치덕치덕 발라줍니다. 그 위에 고운 진흙을 덧칠해 표면을 매끈하게 정리한 뒤, 밑그림을 그리고 여기에 또 회반죽을 발라줘요. 이런 식으로 반죽을 켜켜이 쌓아야 돌에 그림을 그릴 수 있는 상태가 되죠. 그 후 회반죽이 마르기 전에 채색을 하는 겁니다.

밑 작업만 몇 번을 하는 건가요? 엄청 복잡하군요.

그러니 아잔타 석굴사원 벽화는 당시 인도 미술이 상당한 경지에 올랐음을 보여주는 증거이기도 합니다. 우리는 이 아름다움을 몰라봤지만 벽화가 그려지고 나서 몇 세기 동안은 그렇지 않았던 거 같아요. 일본에서 제작된 벽화에 이 보살과 꼭 닮은 보살이 있답니다.

| 미술이 퍼져 나간 길 |

다음 페이지 사진은 일본 나라현에 있는 호류지의 금당이에요. 금당이란 우리 절의 대웅전에 해당하는 중심 건물을 뜻해요. 호류지 금당은 세계에서 몇 손가락에 드는 오래된 목조 건축물 중 하나예요. 건물 벽 12면에 하나씩 그려진 12폭의 벽화가 유명했죠.

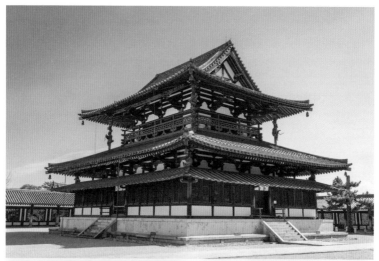

(위)일본 나라현에 있는 호류지의 금당

일본 고대 국가의 기틀을 잡은 쇼토쿠 태자(574~622년)가 7세기 초에 지은 절로 알려졌다. 쇼토쿠 태자가 세운 이카루가 궁 자리에 절이 들어섰기 때문이다. 그러나 670년 화재로 전소돼 재건됐다.

(아래)1949년 화재 때 호류지 금당

1949년 화재 직후 촬영된 사진으로, 타고 남은 그림 앞에서 당시 호류지의 주지가 합장을 하고 서 있는 모습이 인상적이다.

　　　　　　　　　　　　　　　　　　　　　　　　　　　III 깨달음과 구원

일본 나라현 호류지의 금당 벽화 중 여섯 번째 벽에 그려진 아미타정토(모사화), 7세기
호류지의 금당 벽화는 일본에 현존하는 가장 오래된 불화였다. 화재 직전 그려둔 모사본과 타고 남은
그림으로 원 모습을 추정할 수 있다. 일본 정부는 1968년 회화 거장 14인을 선정해 벽화를 모사하는 작
업을 실행했다.

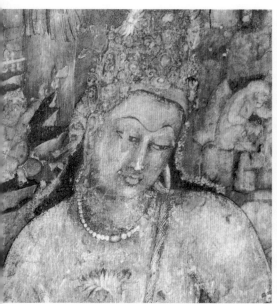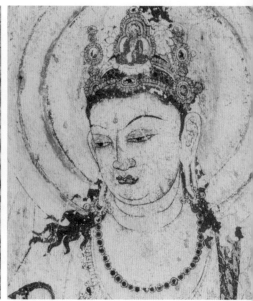

(왼쪽)아잔타 제1굴의 관음보살 세부, 5세기 말
(오른쪽)호류지 금당 벽화 모사도의 보살 세부, 7세기
삼각형 보관에다 두 눈썹이 거의 닿을 듯 가까운 모양, 야무진 입매에 이르기까지 두 보살이 상당히 유사하다. 200여 년 늦게 제작된 호류지 금당 벽화가 인도의 영향을 받은 것으로 보인다.

그런데 1949년 큰 화재가 일어나 금당 1층 내부와 기둥, 벽화가 불타며 크나큰 손상을 입었어요. 타고 남은 벽화는 수장고에 보관이 됐고요. 지금 우리가 볼 수 있는 건 금당 벽화의 모사본입니다.

오랜 문화유산이 불탔다니 아쉬운 일이네요.

그나마 모사본을 미리 그려둔 게 다행이죠. 원래 모습을 짐작하기엔 큰 무리가 없으니까요. 위에 아잔타 제1굴의 보살 벽화와 일본 호류지 금당 벽화를 나란히 놓아봤습니다. 좀 닮았나요?

III 깨달음과 구원

눈썹이 붙을랑 말랑 한 게 비슷한 것도 같아요.

그렇죠. 또 작고 육감적인 입술, 아래로 내리깐 눈, 머리에 쓴 삼각형 보관도 비슷합니다.

아잔타 석굴사원 벽화와 호류지 금당 벽화 사이에는 상당한 시차가 있습니다. 아잔타가 460~470년대, 호류지 금당 벽화는 700년경에 그려진 걸로 추정해요. 200여 년이나 차이가 나는데도 두 벽화가 이만큼 유사하다는 게 신기하죠. 호류지 금당 벽화를 그린 화가들이 모델로 삼았던 게 반드시 아잔타 석굴사원 벽화는 아닐 수도 있습니다. 다만 유사한 인도풍의 미술을 접한 건 확실해요. 이는 곧 인도 미술이 동북아시아로 퍼져 나갔다는 뜻이지요. 미술은 국경을 넘을 때마다 지역색을 받아들이며 융화했어요. 때로 그 안에 담긴 본질적인 모습은 유지되기도, 반복되기도 했습니다.

호류지 금당 벽화는 화재로 소실되고 손상되면서 제대로 확인할 수 없게 됐으나 세간에는 이런 말이 예전부터 돌았어요. 이 벽화를 고구려 승려 화가 담징이 그렸다고 말이죠. 일본 고대 역사서인 『일본서기』에는 610년 담징이 일본으로 건너가 종이와 먹 제조법을 가르쳐주고 호류지 금당 벽화를 그렸다는 기록이 있습니다. 조국 고구려가 수나라와 싸워 이겼다는 소식을 들은 담징이 일필휘지로 벽화를 그렸다는 이야기가 전설처럼 펼쳐지는 소설 『금당 벽화』가 우리나라 교과서에 실린 적도 있었고요.

오, 진짜로 일본 절에 우리나라 승려가 그림을 그린 건가요?

실제로 금당 벽화는 담징이 살았던 7세기 그림과는 다른 화풍으로 그려졌습니다. 그래서 담징의 그림이 아니라는 건 확실합니다만, 고구려 승려인 담징이 일본에 큰 영향을 준 것도 맞아요.

담징이 일본으로 갔던 것처럼 많은 전법승이 인도에서 중앙아시아를 거쳐 중국으로, 우리나라로 불법을 전하러 왔습니다. 불교를 전하러 오는 승려를 한자로 전할 전(傳) 자를 써서 '전법승'이라고 해요. 기독교의 전도사와 비슷한 말이지요. 구법승은 불법을 구하러 가는 승려고, 전법승은 반대로 불법을 전하러 온 승려인 거죠.

구법승으로 인도를 찾아와 전법승으로 귀국할 수도 있겠군요?

맞아요. 구법승이 그랬듯 이들이 지나간 중앙아시아는 불교를 수용하면서 불교 미술 양식을 크게 바꿔놓은 땅이었습니다. 이 땅에서 우리가 지금껏 살펴본 석굴사원, 불상과 보살상, 사람들이 나눈 수많은 기억과 약속은 종잡을 수 없이 다양한 변화를 맞이하죠.

이 정도면 중앙아시아를 본격적으로 여행할 준비는 충분히 마친 것 같군요. 불모의 땅이자 동시에 여러 미술이 모여서 뒤섞인 용광로 같은 곳, 강의를 열 때 잠깐 들렀던 실크로드 도시들로 다시 발길을 돌려봅시다.

5세기에 들어서면서 간다라와 마투라의 서로 다른 불상이 하나의 양식으로 통일된다. 한편, 아잔타 제1굴 천장과 벽의 아름다운 그림들은 호류지 금당 벽화에도 영향을 미쳤다.

• **불상의 완성** **아잔타 제1굴 불좌상** 5세기 후반 제작. 육계와 나발이 분명히
드러남. 첫 설법을 상징하는 불상으로, '전법륜인' 수인과 대좌에
법륜과 사슴이 조각돼 있음.

사르나트 불좌상 법륜 양옆에 사슴 두 마리와 다섯 명의 제자, 한
명의 후원자가 표현됨.

부처의 표정 5세기 굽타시대에 들어서면서 불상의 표정이 달라짐.
눈을 내리깔고 근엄한 표정을 지음.
⋯› 아잔타와 사르나트 불상의 동일한 도상, 복식, 표정은 간다라
불상과 마투라 불상이 융합된 결과. 이로써 신상으로서의 불상이
완성됨.

• **아잔타 제1굴의** **천장화** 다양한 패턴과 동식물 그림 등으로 가득 차 있음. 음영법을
　숨은 보석들　지켜가며 사실감 있게 표현.
참고 음영법이란 색의 밝기에 차이를 두어 입체감을 살리는 채색법을 의미함.
양옆의 벽화 관음보살과 금강수보살을 그림. 관음보살은 자신의
상징인 연꽃을, 금강수보살은 금강저를 들고 있음. 피부를
입체감이 나게 칠했으며, 섬세한 선으로 윤곽을 그림. 프레스코
기법으로 제작됨.
참고 프레스코 기법이란 벽에 석회 반죽을 바른 뒤 그 위에 채색하는 방식을
뜻함.

• **미술의 연결고리** **일본 호류지 금당 벽화** 200여 년의 시차가 있음에도 아잔타
제1굴의 벽화와 유사. 미간이 붙어 있는 눈썹이나 입술, 내리깐 눈,
삼각형 보관 등.

2세기
불상

서구적인 이목구비와 곱슬머리, 통견 차림이 전형적인 간다라 불상이다. 두드러진 뱃살에서 인도 미술의 영향이 느껴진다.

1~3세기
시크리 스투파

열세 가지 석가모니 이야기가 조각돼 있는 스투파로, 그중 석가모니의 전생인 메가가 연등불에게 수기를 받은 본생담 조각이 유명하다.

1~2세기
불상

마투라 불상은 인도 인체 조각 전통을 이어받아 풍부한 양감, 살의 느낌을 강조했다. 밝은 표정, 육계의 나발, 편단우견 차림이 특징이다.

마우리아 왕조 멸망	월지족의 그리스-박트리아 정복	쿠샨 왕조가 북인도 통일 최초의 불상 탄생
기원전 185년	기원전 135~130년경	기원후 1세기

기원전 247년

파르티아 건국

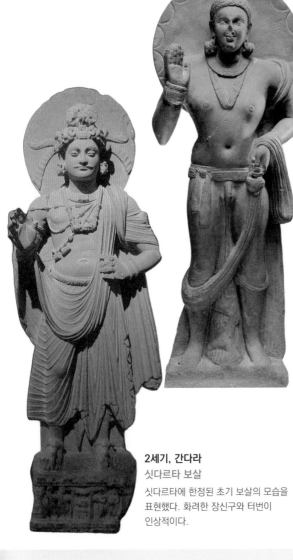

2세기, 마투라
미륵보살

마투라 미륵보살은 간다라에서 만들어진
미륵보살과 달리 머리를 묶고 있지 않지만
물병을 들고 있어서
미륵보살임을 알 수 있다.

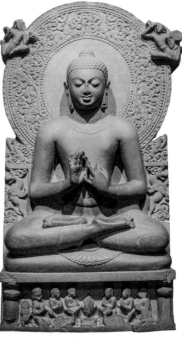

2세기, 간다라
싯다르타 보살

싯다르타에 한정된 초기 보살의 모습을
표현했다. 화려한 장신구와 터번이
인상적이다.

475년경, 사르나트
첫 설법을 하는 석가모니

간다라와 마투라 불상의 요소가 융합된 굽타 불상.
인도 미술의 고전으로 꼽힌다. 대좌의 사슴과 다섯
명의 비구가 석가모니의 첫 설법 장면을 상징한다.

	굽타 왕조 건국	굽타 왕조 멸망
	320년	550년
224년	395년	540년
파르티아 멸망 사산조 페르시아 건국	로마제국이 동서로 분열	신라 진흥왕 즉위

IV

사막에 핀
꽃

- 실크로드 도시의 미술 -

오아시스의 달디 단 과일은 한번 맛보면 그 맛을 잊을 수 없다.
한 줄기 강을 벗 삼아 우거진 나무들은
속수무책으로 아름답고
이 땅의 사람들은 부드러운 미풍처럼 우아하다.
도시의 영광은 이제 모래 속에 파묻혔으나
낙타는 알고 있다.
돌연 망치와 끌을 들고 나타난 사람들이
도시의 파편을 주워 낙타의 등에 싣고 가던 날,
낙타는 오래오래 그 길에서 울고 있었다.
— 신장위구르, 중국

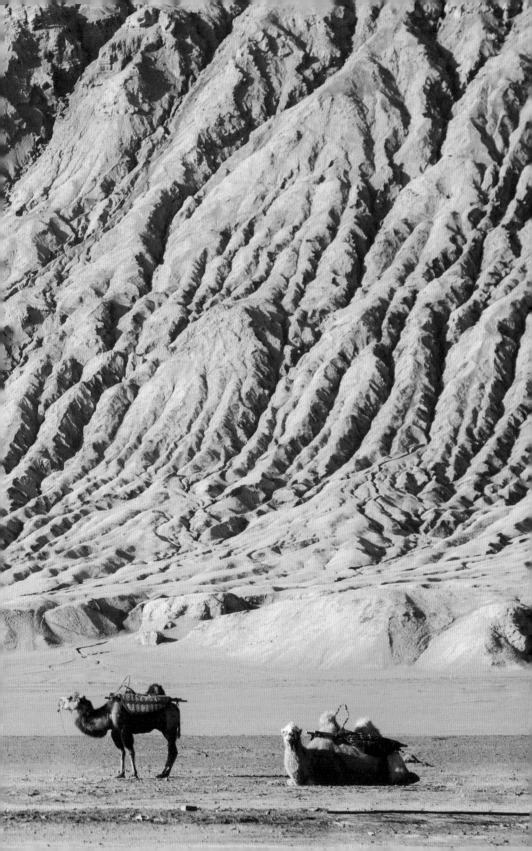

이 세상 어느 곳이 진향(불국)이 아니랴만
향 올리는 인연은 우리나라가 으뜸이리.
(삼존불상은) 아육왕이 손대지 못한 것이 아니라
월성 옛터를 찾아온 것일세.

－『삼국유사』

01

반복과 변화의 땅

#서역 #호탄 #전설 #불상 #미술의 전파

400년대 초, 중국의 서쪽 지역인 서역, 타클라마칸 사막 일대에 있던 5대 오아시스 왕국 중 하나인 선선국에 발을 디딘 중국 승려 법현은 깜짝 놀랐습니다. 승려들이 전부 인도 책을 익히며 인도 말을 하는 걸 봤거든요.

그게 놀랄 일인가요? 불교를 믿으니 당연한 거 아니에요?

충격적일 만했죠. 5세기 무렵에도 중국 사람들은 인도어를 잘 몰랐고 불교는 띄엄띄엄 아는 수준이었으니까요. 당시 우리나라가 어땠는지 살펴보면 이해할 수 있을 거예요. 이때는 고구려 광개토대왕이 영토를 확장하던 시기입니다. 불교가 전해지긴 했지만 완전히 정착되지는 않은 때였죠. 페이지를 넘겨보세요.

그 시기에 만들어진 불상이에요. 한강 뚝섬에서 출토됐는데 지금껏

(왼쪽)금동불좌상, 5세기 초(삼국시대), 서울 성동구 뚝섬 출토, 국립중앙박물관
(오른쪽)뚝섬 출토 금동불좌상의 사이즈
우리나라에서 발굴된 가장 오래된 불상이다. 높이가 5센티미터에 불과하나 부처의 지혜를 상징하는 육계가 선명하다.

나온 우리나라 불상 중 가장 오래됐습니다. 크기를 가늠할 수 있게 지갑과 불상을 비교해보는 위 오른쪽 사진도 함께 보세요.

지갑보다 작네요. 이렇게 쬐그만 불상은 처음 봐요.

그렇죠. 이 불상은 5센티미터밖에 안 돼요. 그런데 비슷한 시기에 인도와 가까운 서역에서 제작된 불교 미술은 아주 달랐습니다. 법현이 구법 여행을 떠나기 100여 년 전에 서역의 선선국에서 그려진 옆 페이지의 그림을 볼까요?
선선국의 지배를 받던 미란에서 발굴된 벽화로, 부처와 제자들의 모습을 담았어요. 여기서 누가 부처인지 알아볼 수 있겠지요. 머리를 깨끗하게 민 제자들과 달리 부처는 육계가 있습니다. 풍성한 머리카

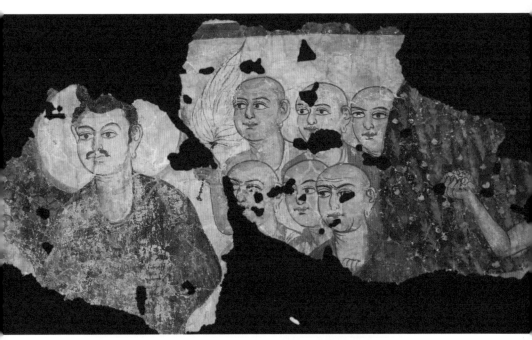

부처와 제자들, 3~4세기, 중국 신장위구르 자치구 미란 출토, 뉴델리국립박물관
미란의 불교 사원지에서 발견된 벽화의 일부분으로, 부처와 제자의 모습을 음영법으로 그렸다. 서양인처럼 또렷한 이목구비가 특징이다.

락을 위로 묶은 듯한 머리 모양이 간다라 불상과 닮았죠.

우리나라 불상은 콩알만 한데 이 그림은 뭔가 그럴싸하네요.

일찍부터 부처의 이야기로 벽을 가득 채운 걸 보면 서역이 불교에 얼마나 적극적이었는지 실감 납니다. 서역에 어떤 미술이 있나, 문명들이 오가던 교차로에 무슨 고유한 미술이 있었나 하며 궁금한 마음을 안고 여기까지 다다른 분이 있을지 모르겠습니다. 이제 그 미술을 두 눈으로 확인할 시간입니다.

서역은 예부터 불교가 융성한 곳이었어요. 불교는 인도에서 서역, 중국을 거쳐 우리나라와 일본으로 전해졌습니다. 불교 전파의 첫 관문이었던 서역에서는 불교 미술 또한 아름답게 꽃피었지요. '인도를 모방하던' 서역 미술은 곧 '자기만의 색채를 띤' 미술로 발달해 주변 지역에 영향을 끼쳤습니다. 인도 불상과 우리나라 불상 사이에는 이러한 서역 불상이 자리하고 있어요.

서역에서 제일 오랜 역사를 자랑하는 나라로 가볼까요? 4세기부터 7세기까지의 서역 미술을 두루 살필 수 있는 곳이자 인도 아쇼카 왕이 건국 신화에 등장하는 나라죠. 바로 호탄입니다.

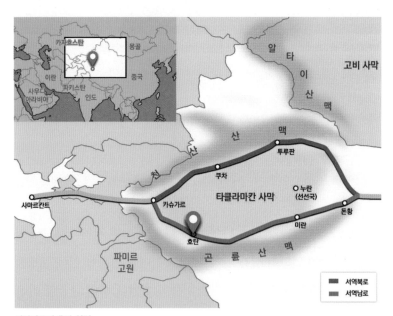

서역남로의 호탄 위치
서역북로보다 자연환경이 척박한 서역남로에서 가장 번성한 도시가 호탄이었다. 오늘날 이 지역은 중국 신장위구르 자치구에 속하며, 인구 대다수가 위구르인이다.

서역인데 인도 왕이 신화에 등장한다고요?

호탄은 무엇보다 서역의 주요 도시 가운데 인도와 가장 가깝거든요. 왼쪽 지도를 보세요. 타클라마칸 사막을 중심으로 남쪽에 빨간색 서역남로가, 북쪽에 파란색 서역북로가 있습니다. 오늘날 이 일대는 중국 신장위구르 자치구에 속하죠. 같은 사막길이지만 두 길은 환경이 아주 달라요. 4세기경부터 서역남로의 기후가 이전보다 건조해지면서 7세기 무렵엔 사람이 다니기 매우 어려운 길이 됩니다. 서역남로에서 그나마 오래 번성한 도시가 호탄이었어요. 비옥했던 건 물론 인도와 교역하기 좋다는 것도 살아남은 이유겠지요.

오늘날 호탄 근교의 풍경
강을 끼고 있는 호탄은 지금도 풀과 나무가 꽤 많이 자라는 비옥한 땅이며 옥의 산지로도 유명하다. 도시 근교로 나가면 강을 낀 큰 수력발전소가 물을 쏟아내는 풍경도 볼 수 있다.

| 태초에 불교가 있었다 |

호탄의 건국 신화는 아쇼카 왕과 왕비가 호탄을 찾은 데서 시작해요. 그날 부부는 호탄에서 아들을 얻는 경사를 맞이합니다. 왕자를 품에 안고 마냥 기뻐하다 으레 그렇듯 자식의 미래를 점쳐보기로 했죠. 그런데 웬걸 아쇼카 왕이 죽기도 전에 이 아이가 왕이 될 거라는 점괘가 나온 거예요. 두려워진 아쇼카 왕은 호탄에 아이를 내버리고 인도로 돌아갑니다.

그 대단한 아쇼카 왕이 겨우 점괘를 두려워했다고요?

아이를 가진 왕비가 그 무거운 몸으로 서역까지 왔다는 것부터 말이 안 되기는 하죠. 그래도 끝까지 들어볼 만한 이야기랍니다.
부모가 떠난 뒤 혼자 남겨진 아이는 땅에서 솟아난 우유를 마시며 간신히 목숨을 부지했어요. 자식이 999명이나 있는데도 더 원했던 어느 중국 왕이 신의 인도로 아이를 거두기 전까지는요. 왕은 아이의 이름을 땅의 우유를 먹고 자란 아이란 뜻의 지유라 짓고서 금이야 옥이야 알뜰살뜰 키웠습니다. 그러나 훌쩍 자라 출생의 비밀을 알게 된 지유는 사랑하는 양아버지의 곁을 떠나 호탄으로 돌아가기로 마음먹어요.
그즈음 인도에서는 아쇼카 왕에게 미운털이 단단히 박힌 신하 약사가 인도 땅을 떠날 계획을 세우고 있었습니다. 동족을 이끌고 호탄으로 향했지요. 지유와 약사는 호탄에서 운명처럼 만나게 되지만, 곧

두 집단 간 치열한 영토 다툼이 벌어집니다. 싸움 끝에 둘은 전쟁만이 답은 아니라는 결론을 내려요. 그렇게 지유는 호탄국의 왕이, 약사는 대신이 돼 나라를 잘 다스렸다는 걸로 이야기가 마무리되죠.

믿기지 않네요. 서로 나라가 다른데 호탄의 왕과 대신이 되다니요.

생각해보면 우리나라 건국 신화도 믿기 어려운 건 똑같습니다. 사람이 되길 바란 곰과 호랑이가 쑥이랑 마늘을 먹다 곰만 사람이 되잖아요. 결국 호탄의 건국 신화는 호탄 사람의 자부심을 보여주는 이야기예요. 강대국인 인도, 중국과 깊은 연관이 있다는 거니까요. 불교를 통해 왕국의 권위를 드높이고자 꾸며낸 이야기기도 하고요. 아쇼카 왕은 아시아 전역에 불교를 전파한 왕입니다. '호탄은 불교의 전통을 이은 나라로 정통성을 가진다'는 거지요.

하긴, 단군 신화도 우리 민족이 특별하다는 이야기니까요.

아쇼카 왕까지는 아니더라도 호탄을 건국한 이들이 인도로부터 왔을 거라고 주장하는 학자도 많습니다. 호탄에서 무더기로 발견된 동전에 인도 서북부인들이 사용했던 카로슈티 문자가 새겨져 있었거든요.

카로슈티 문자가 새겨진 동전, 1~3세기, 호탄 출토
카로슈티 문자는 인도 서북부 사람들이 사용했던 언어로, 기원전 5세기 인도가 페르시아의 지배를 받던 때 아람 문자에서 파생됐다.

이슬람 사원을 배경으로 오토바이를 탄 호탄의 위구르인들

현재 호탄 인구 대다수는 위구르인이다. 위구르인은 유목 민족 중 하나로, 6세기경부터 이 일대로 남하했다. 처음엔 이들도 불교를 믿었으나 오늘날 호탄에서는 불교도들을 찾기 어렵다. 9세기 무렵 이슬람교를 숭상했던 튀르크계의 일족인 카라한조가 이 일대를 점령하면서 호탄에 이슬람교가 전해졌고, 이후 호탄 인구의 대부분이 이슬람교도가 됐다.

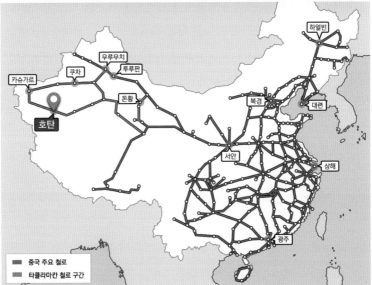

(위)고층 빌딩이 늘어선 호탄 시내

호탄은 과거와 현재를 모두 간직한 도시로, 신시가지는 이처럼 현대적인 모습이다.

(아래)중국의 주요 철도 노선

호탄역은 신장 지역의 서역남로를 횡단하는 철도가 착공되며 지어졌다. 2022년에는 서역북로에도 철도가 완공되어 이제 과거 실크로드 사막길을 열차를 타고 건널 수 있게 됐다. 타클라마칸 사막을 빙 둘러싼 이 구간은 총길이만 2천 7백 킬로미터에 달한다.

확실히 호탄이 인도와 특별한 관계가 있었나 보군요.

위치 덕을 크게 봤죠. 서역 어느 나라보다 인도와 가까운 호탄은 서역 불교의 중심이었어요. 5~8세기 무렵에는 여러 구법승이 호탄을 다녀가요. 중국 승려 법현과 현장, 신라 승려 혜초도 방문했죠. 선선국 승려들이 인도 말을 하는 걸 보고 충격을 받았다던 법현은 호탄에 와서 더 큰 충격을 받았다고 합니다. 아래는 법현의 기록이에요. 글 속의 우전이 호탄입니다.

길을 떠난 지 한 달 하고 닷새 만에 우전에 겨우 도착했다. … 이 나라 사람들은 집집마다 문 앞에 작은 탑을 세워놓는다. … 성에서 3~4리 떨어진 곳에 불상을 모시는 수레를 만드니 높이가 3척이 넘었고 형상은 마치 칠보로 꾸민 움직이는 전당과 같았으며 비단으로 된 번과 천개를 매달았다. 불상을 그 수레 안에 세워 두 보살과 여러 천신을 만들어 모시게 했는데 모두 금과 은으로 조각해 공중에 매달았다.
— 『고승 법현전』

모르긴 몰라도 엄청난 불상을 봤나 본데요.

3척이라면 약 1미터쯤 됩니다. 금과 은으로 치장된 보살상이나 천신상보다 눈에 띄도록 불상을 높은 곳에 세워 위엄을 자랑한 거죠. 지금 우리가 이 불상을 직접 볼 수는 없어요. 하지만 4세기경 호탄 조각 한 점으로 법현이 목격한 불상을 상상할 수는 있지요.

| 부처님은 외국인 |

아래 사진을 보세요. 이 불상이 서역에서 발견된 가장 오래된 불교 미술품 중 하나입니다.

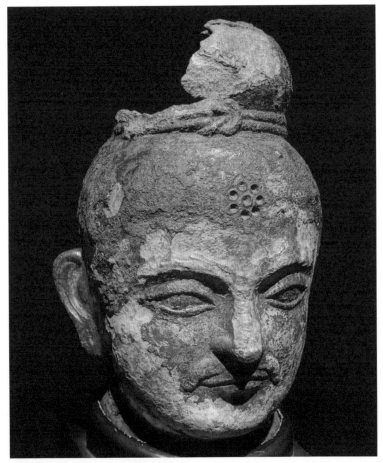

청동 불두, 4세기, 호탄 출토, 도쿄국립박물관
미란에서 발견된 벽화 속 부처와 생김새가 흡사하다. 서역에서 좀처럼 구하기 힘든 청동으로 제작됐으며, 현존하는 서역의 불교 미술품 중 가장 오래됐다.

머리만 남아 있는 이걸 불상이라고 하신 거예요?

부처 머리만 있으니 '불두'라고 불러도 좋겠죠. 언뜻 볼품없어 보일지 모르지만 이 불두는 상당히 귀한 조각이었을 겁니다.

이 불두가 어떤 가치가 있나요?

호탄을 비롯한 서역 어디서도 청동은 구할 수 없는데, 이 불두는 청동으로 만들었습니다. 청동을 수입하느라 돈깨나 썼을 거예요. 게다가 눈썹 위쪽에 금을 입혔던 흔적까지 있는 걸 보면 온갖 귀한 재료를 총동원한 걸로 보입니다.

이 불두 전체에 금을 입혔을 수도 있겠군요.

무척 화려했겠죠. 그런데 막상 이 불두는 호탄 사람들 눈에는 외국인 얼굴에 가까웠어요. 더 과거엔 어땠을지 몰라도 당시 호탄 사람들의 생김새는 청동 불두와 달랐던 것 같아요. 5세기가 되면 호탄 불상은 오른쪽 위의 두 조각처럼 바뀝니다. 몽골계 사람과 비슷한 이 모습이 호탄 사람들의 실제 얼굴이었겠죠. 미술 작품은 만든 사람을 닮기 마련이에요. 그럼 청동 불두의 얼굴은 어디서 온 걸까요? 오른쪽 아래 간다라 초기 불상들을 보세요. 청동 불두와 훨씬 닮았습니다.

청동 불두는 이목구비가 또렷한 게 간다라 불상이랑 비슷하네요.

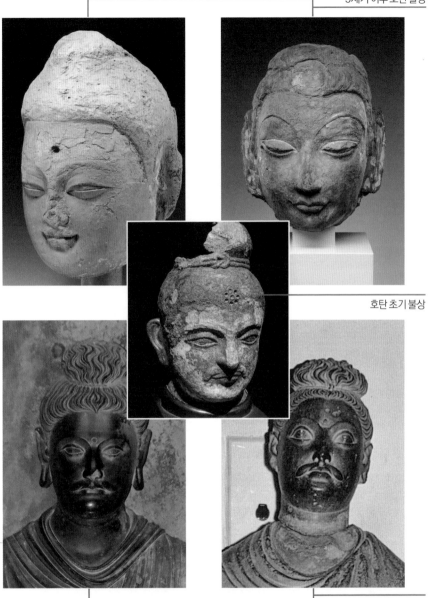

5세기 이후 호탄 불상

호탄 초기 불상

간다라 초기 불상

(위 왼쪽)소조 불두, 5~7세기, 호탄 출토, 국립중앙박물관
(위 오른쪽)소조 불두, 6~7세기, 호탄 출토, 메트로폴리탄미술관
(아래 왼쪽)불상(부분), 2세기, 파키스탄 사흐리바흐롤 출토, 페샤와르박물관
(아래 오른쪽)불상(부분), 2세기, 페샤와르박물관

위는 5세기 이후 호탄 불상이며, 아래는 간다라 초기 불상이다. 호탄의 청동 불두는 간다라 초기 불상의
영향을 받아 만들어졌다. 이후 호탄 사람들은 차츰 자신들의 모습을 불상에 반영한다.

영화 〈닥터 지바고〉 스틸 컷
동명의 소설을 원작으로 한 영화로, 20세기에 일어난 러시아 혁명과 제1차 세계대전을 배경으로 군의관 지바고와 라라의 사랑 이야기를 다룬다. 오마 샤리프가 지바고 역을 맡았다.

네, 간다라 불상처럼 콧망울이 좁은 데다 콧대도 높아요. 눈매 끝은 날카로운데 눈꼬리는 슬쩍 처졌습니다. 콧수염 난 모습이 소설 원작으로도 잘 알려진 영화 〈닥터 지바고〉에 나오는 오마 샤리프란 남자 배우와 비슷하죠. 하지만 실제 호탄 사람들은 흔히 떠올리는 동양 사람의 얼굴처럼 눈매가 올라가고 얼굴도 둥글둥글했던 걸로 보입니다. 크지 않은 눈에 널찍한 콧망울을 지녔고요.

간다라와 비교했을 때 호탄 청동 불두는 턱과 얼굴 길이가 짧긴 합니다. 눈이랑 입술도 살짝 길어요. 아시아인 얼굴에 가까운 5세기 이후 호탄 불상보다는 이목구비가 또렷하고, 유럽과 서아시아 쪽 얼굴을 한 간다라 불상보다는 오밀조밀하달까요. 서역의 독창성이 발휘되기 전 '불상에 대해 아직은 잘 모르는데' 하면서 간다라 불상을 흘긋흘긋 참고해 만든 불상 같습니다.

호탄도 간다라처럼 그리스 신상을 참고한 건 아닐까요?

그리스까지 거슬러 올라가기엔 무리입니다. 간다라 불상의 영향을 받았다고 보는 편이 맞습니다. 청동 불두가 만들어진 4세기는 그리스의 영향력이 약해진 지 한참 된 시기일뿐더러 위치상 호탄으로 불교를 전한 곳도 간다라였을 테니까요. 불상이 처음 등장할 때 간다라와 마투라가 각자 참고한 게 있었듯 서역에서는 간다라 불상이 모델이었던 거예요. 물론 나중에는 간다라뿐만 아니라 인도 각지의 불상을 참고해 제작하게 되지만요.

| 간다라의 방식을 따라 |

서역이 간다라 불상을 참고했다는 증거는 여러 부분에서 확인할 수 있습니다. 아래 왼쪽은 중국 하북성에서 출토된 불상입니다. 호탄 청

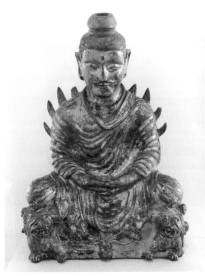

(왼쪽)금동불좌상, 4세기, 중국 하북성 출토, 미국 하버드대학 새클러박물관
(오른쪽)청동 불두, 4세기, 호탄 출토, 도쿄국립박물관
왼족 불상은 중국 하북성에서 출토됐지만 서역에서 건너온 걸로 추측된다. 호탄 청동 불두처럼 서양인과 비슷한 외모가 눈에 띈다.

동 불두와 무척 닮았어요. 얼굴만 보면 친형제가 따로 없습니다. 서역 불상이 중국 내륙으로 건너갔다고 추측하는 이유랍니다.

그럼 중국에서 발견된 앞선 불상은 서역 불상이에요, 아니면 중국 불상이에요?

서역에서 만든 거라고 봐야 할 겁니다. 연구 결과 호탄 불두와 동일한 청동으로 만들어졌다는 게 밝혀졌거든요. 더욱이 두 불상은 제작 시기가 4세기경으로 같아요.

혹시 호탄 불두와 중국 불상을 같은 지역에서 수입한 청동으로 만든 건 아닐까요?

가능한 일입니다. 하북성 불상은 전신이 남아 있어 간다라 불상을 참고했다는 근거가 더 확실해요. 앞 페이지 하북성 불상의 양쪽 어깨 부분을 보면 뾰족하게 솟아난 뭔가가 있습니다. 부처의 몸에서 나온 빛을 불꽃처럼 표현한 거

불상, 2세기, 간다라 출토, 프랑스 국립기메동양박물관
아프가니스탄의 옛 간다라 지역에서 출토된 조각상으로, 얼굴이 깨져나가기는 했으나 커다란 광배와 통견 차림, 선정인을 한 손 모양으로 미루어보아 부처임을 알 수 있다. 어깨 위에 부처의 빛이 불꽃처럼 조각돼 있다.

지요. 간다라 서쪽에서 이런 모습의 불상이 꽤 발견됐습니다. 왼쪽 페이지 아래에 있는 조각은 2세기경 간다라에서 제작됐어요. 어깨 쪽에 날개 같기도, 불꽃 같기도 한 뭔가가 보일 텐데, 하북성 불상과 비슷하죠. 육계에 난 구멍도 간다라 불상의 영향입니다. 아래를 보세요. 왼쪽 간다라 불상 정수리에 구멍이 뚫려 있어요. 그 옆의 하북성 불상 정수리에도, 오른쪽 호탄 불두 정수리에도 구멍이 보입니다. 서역에서 간다라 불상을 본떠 조각했다는 걸 알 수 있지요.

정수리에 왜 구멍이 있는지 궁금한데요.

그 구멍으로 불상 안에 사리를 넣었던 거예요. 솔직히 불상에 사리를 넣는 건 자연스러운 일이 아닙니다. 석가모니 유골은 무덤인 스투파에 넣었으니까요. 불상이 유골함도 아니고, 부처를 사람 모습으로 만들어놓고선 거기에 사리를 넣는다니 이상하잖아요.

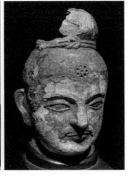

불상의 육계에 뚫린 구멍들
간다라 초기 불상 중 일부 지역에서는 육계에 구멍을 뚫어 사리를 넣었는데, 서역 불상과 중국 초기 불상 중 일부가 그 영향을 받아 육계에 구멍을 냈다.

이런 어처구니없는 일을 벌인 건 다 인간의 의심 때문이었습니다. 인도에서 먼 곳에 사는 사람일수록 '이게 진짜 부처님 맞아? 어떻게 믿어?'라며 의심했어요. 석가모니가 살았던 인도에서조차 500여 년간의 무불상시대를 넘어서기 위해 32상 80종호란 약속을 했었죠. 그런데 그 약속만으로 부족했던 겁니다.

솔직히 아주 친한 사이에 한 약속도 계속 지키기 힘든데, 국경을 넘나드는 종교적 약속은 유지되기가 더 힘들었을 거 같아요.

그래서 당신들이 꿈에 그리던 부처가 이 불상이라는 확신을 주기 위해 사리를 그 안에 넣기로 한 거예요. 왠지 사리의 영험함이 불상에도 깃들 것 같았겠죠. 하지만 어디까지나 이건 일부 지역에서 일어난 현상이었습니다. 간다라를 비롯해 한정된 곳에서만 불상 육계에 사리를 넣었어요. 부처의 형상에 석가모니의 유골인 사리를 넣었으니 뼈와 살을 갖췄다고나 할까요. 부처임을 의심할 수 없게 한 거죠. 서역 사람들도 그 믿음을 적극적으로 받아들여 육계에 구멍을 뚫었습니다. "사리가 들었으니 이거야말로 진짜 부처님이지" 하면서요.

믿고 싶은 걸 믿으면 속 편할 텐데 다들 의심도 많네요.

서역보다 인도에서 멀리 떨어져 있던 중국과 우리나라, 일본은 어땠겠어요. 이 풍습은 동북아시아로 전해지며 잠시 사그라들었다가 다른 형태로 등장합니다. '복장 터진다'는 말, 들어봤나요?

복장 의식을 치르는 장면
적법한 의식 절차를 거쳐 불상 속에 복장물을 넣고 있는 모습이다. 승려 등 뒤의 상에
놓인 물건들이 복장물이다.

속이 답답해 터지겠다는 거 아닌가요?

복장은 가슴 한복판이라는 뜻으로, 불상의 배나 가슴 쪽에 넣는 공
양물을 의미하기도 합니다. 그 기원이 다소 멀기는 해도 불상에 사
리를 넣었던 데서 유래했어요. 동북아시아 사람들은 복장물을 넣는
의례를 치러야 불상이 부처로 재탄생할 수 있다고 믿었습니다. 단순
한 조각상이 아니라 진정한 부처로 말이죠. 우리나라에서는 불상을
만들 때 치르는 복장 의식을 복원해 무형문화재로 지정했어요.

페이지를 넘기면 실제 복장물을 볼 수 있어요. 복장물로는 경전, 의
복, 장신구, 천 조각 등이 들어갑니다. 불상의 가슴 부근에 부처의 목
소리를 상징하는 후령통을 넣고, 후령통 안에는 불교식 우주를 대표
하는 상징물을 각기 다섯 종류씩 갖춰 넣죠. 곡식 다섯 종류, 약 다

섯 가지, 거울 다섯 개 이런 식으로요. 후령통은 부처의 심장 역할을
하는 거라 둘레를 경전이나 의복으로 채워서 움직이지 않게 단단히
고정한답니다.

이게 바깥으로 터져 나오면 진짜 복장 터지는 거군요.

그 말이 괜히 관용구가 된 게 아닌 거지요. 복장 의식이 처음부터 이
렇게 복잡했던 건 아닙니다. 중국에서 인체의 장기, 즉 오장육부의
모형을 만들어 불상 속에 넣기 시작하면서 어려워졌어요.

그런데 어떻게 사리가 오장육부로 대체될 수 있었던 건가요?

(위)군산 동국사 소조석가여래삼존상에서 나
온 복장물과 후령통
복장물로는 보통 다섯 방위, 즉 오방을 대표하
는 진귀한 물품을 넣는다.
(아래)예산 수덕사 목조아미타여래상에서 나
온 복장물
복장물 중에는 사리 외에도 당시로서는 값비
쌌던 준보석 등도 많이 나온다.

이쯤 되면 복장물은 불상에 사리를 넣었던 것과는 차원이 다른 걸로 변했다고 봐야 해요.

인도 불상에는 복장물이 아예 없나요?

복장을 채운다는 아이디어가 인도 아대륙 일대에 없지는 않았습니다. 하지만 정말 드물었어요. 아프가니스탄에 있던 바미안 대불 기억하나요? 그중 동대불에서 사리와 함께 불경, 직물 등의 복장물이 발견됐지만 종류나 수량으로 봤을 때 의미를 두지는 않았던 걸로 보여요. 복장물의 기원은 인도일지언정 이를 체계화해 의례로 만든 건 동북아시아에서 이뤄진 일입니다. 미술의 내용과 형식이 변화하는 걸 보여주는 좋은 예지요.

| 따라 하거나 개성을 더하거나 |

다음 페이지 사진을 보세요. 인도 불상이 서역과 중국을 거쳐 우리나라에 오기까지 어떤 변화를 거쳤는지 한눈에 확인할 수 있을 겁니다. ①번이 2~3세기의 간다라 불상, ②번과 ③번이 4세기의 서역 불상과 중국 불상, 마지막 ④번이 5세기 초의 뚝섬 출토 불상이에요. 이 불상들은 모두 석가모니불을 만든 거지만 ③번 불상부터는 완전히 다른 사람 같아 보여요. 오른쪽으로 갈수록 불상의 얼굴이 점점 아시아 사람에 가까워지다 나중엔 동북아시아인처럼 변합니다. 어디 한번 자세히 짚어볼까요?

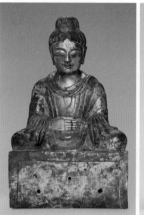

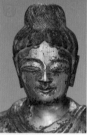
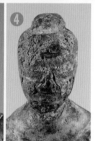

① 불좌상, 2~3세기, 간다라 출토, 독일 베를린민족학박물관
② 금동불좌상, 4세기, 중국 하북성 출토, 미국 하버드대학 새클러박물관
③ 건무 4년 명 금동불좌상, 338년, 중국 출토, 샌프란시스코아시아미술관
④ 금동불좌상, 5세기 초, 서울 성동구 뚝섬 출토, 국립중앙박물관
인도와 가까운 서역은 간다라 불상의 영향을 직접적으로 받았으나, 인도와 먼 동북아시아에서는 간다
라 불상을 모방했음에도 몇몇 양식들은 정확히 표현되지 않았다.

①번은 서구인을 닮은 전형적인 간다라 불상 얼굴이군요. ②번은 눈
꼬리가 조금 올라갔으나 서아시아인 같아 보이지요. ③번은 작은 눈
에 내려앉은 코, 누가 봐도 동북아시아인 얼굴입니다. ③번 불상은
338년에 제작했다는 명문이 있어 주목할 만해요. 연대가 확실한 가
장 이른 시기의 중국 불상으로, 이즈음 불상이 중국화한 걸 알 수
있습니다. 이 변화 단계를 거친 게 ④번 우리나라 불상입니다.

그럼 뚝섬 출토 불상은 우리랑 닮은 얼굴이었을 수도 있겠네요!

그럴 수도 있겠죠? 네 불상을 보면 여러 면에서 ①번과 ②번이 닮았고, ③번과 ④번이 닮았습니다.

아래를 보세요. 넓은 천을 어깨 위로 휙 둘러 입는 통견은 옷 주름이 자연스레 반대편으로 치우친다고 했죠. ①번, ②번은 그걸 자못 실감나게 표현했습니다. 주름을 나타낸 방식도 입체적이에요. 무릎과 팔꿈치를 한눈에 알아챌 만큼 신체 윤곽도 드러나고요. 반면 ③번, ④번 불상은 옷 주름을 선으로만 밋밋하게 표현한 데다 주름의 모양까지 좌우대칭적입니다. 어깨고 가슴이고 평평하기만 한 게 신체를

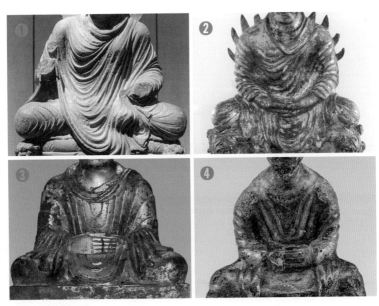

불상들의 옷 주름 세부
간다라와 서역 불상의 옷 주름은 입체적이지만 중국과 우리나라 불상의 옷 주름은 밋밋하다.

아주 단순하게 표현했어요. 중국에서는 몸을 드러내는 걸 꺼리는 전통이 있기도 했으니 그 영향을 받았을 겁니다.

우리나라 불상은 어깨가 축 처졌어요.

가방을 메면 주르륵 흘러내릴 것 같죠? 옆구리가 살짝 들어간 것 빼고는 신체 윤곽이 거의 드러나지 않습니다. 여기까지는 그래도 시간과 공간을 넘어 불상의 양식이 비슷하게나마 적용됐다고 할 수 있어요. 그런데 이 와중에 뭔가를 잘못 이해한 지점들이 슬슬 나오기 시작합니다. ①번을 제외한 ②번, ③번, ④번 불상의 수인을 봅시다. 이세 불상은 부처의 수행을 뜻하는 선정인을 했습니다. 같은 수인인데도 ②번과 ③번 손 모양이 달라요. ④번은 ③번의 손 모양을 따라 했고요. ②번과 ③번 중 하나는 수인이 틀렸습니다. 누가 틀렸을까요?

어, ③번이 틀린 거면 우리나라도 틀린 게 되니까… ②번?

우리나라 불상이 틀리지 않았으면 하는 바람은 이해합니다만, 선정

세 불상의 선정인 수인 세부

IV 사막에 핀 꽃

인을 올바르게 한 건 ②번이에요. 선정인은 오른손을 왼손 위로 올린 채 배꼽 아래 단전에 두는 자세입니다. ③번과 ④번은 손 위치가 잘못됐어요. 명치 부근에 손을 올리고 있잖아요.

'아이고 배야' 하면서 배를 감싸고 있는 것처럼 보여요.

중국과 우리나라에서는 선정인을 제대로 이해하지 못한 채 불상을 만든 거예요. 명상의 일종인 선정이 뭔지는 알았겠지만 불교 수행자가 취하는 선정의 자세는 정확히 몰랐던 거죠. 반면 ②번 서역 불상의 수인이 그럴듯한 이유는 서역이 인도와 가까워 인도 전통을 잘 알았던 덕분입니다.

지금까지 우리는 ②번과 ③번 불상의 차이에만 주목했는데, 사실 ①번과 ②번 불상 사이에도 이상한 점이 있습니다. ②번 불상이 원조인 ①번 불상보다 더 원조의 형식을 따르고 있거든요.

원조인 인도 불상을 본뜬 서역 불상이 더 원조답다고요?

초창기 불상에는 석가모니불의 대좌에 사자 두 마리와 만병이 들어갔습니다. 사자를 새긴 건 석가모니가 석가족의 사자라 불렸기 때문이고, '석가모니는 용맹함이 사자와 같아 사자좌에 앉는다'는 생각을 반영한 것이기도 하지요. 만병(滿瓶)은 가득 찬 병이라는 뜻이에요. 인도 세계관에서 만병은 모든 생명의 근원을 상징합니다. 그러니 부처의 대좌에 새겨 넣었겠죠.

불상들의 대좌 세부

사자　　　　　　만병　　　　　　사자

❷

중국 하북성 출토 금동불좌상의 대좌(부분)
네 불상 모두 대좌에 사자가 조각됐으며 ②번 서역 불상에만 만병이 등장한다.

위를 보면 ①번, ②번, ④번은 사자를 조각한 거예요. ④번 대좌의 사
자는 마모가 심해서 눈에 잘 띄지 않지만 초록색으로 녹이 슨 둥근
부분이 사자 조각입니다.

③번 불상엔 아무것도 없는데요.

③번 불상엔 사자가 없는 대신 대좌 양쪽에 구멍이 뚫려 있지요. 여
기다 레고 조립하듯 사자 조각을 끼워 넣었을 겁니다. ②번 사자는

갈퀴가 덥수룩한 게 우리나라 봉산탈춤 속 사자가 떠오르지 않나요? 왼쪽 페이지 아래 사진은 ②번 대좌의 전체 모습이에요. 중앙에 꽃과 나무가 솟아오르고 있죠. 이 병이 만병이랍니다. ③번, ④번은 말할 것도 없고 ①번 대좌에도 만병은 빠져 있어요.

당시 서역이 인도보다 더 불교에 진심이었나 봐요.

정리하면 출토지가 제각각인 네 불상을 통해 우리는 지역마다 불상의 세부가 다르다는 걸 확인할 수 있었어요. 다만 육계나 통견 등 불상의 전체적인 외양은 대체로 비슷하다는 것도 살폈죠. 따라서 인도에서 탄생한 불상이 서역을 거쳐 ③번, ④번 불상이 됐다는 건 분명해 보입니다. 복장물과 마찬가지로 미술 양식이 변화한 거지요.

봉산탈춤
사람이 사자탈을 쓰고 한바탕 놀이를 벌이는 탈춤이다. 봉산탈춤의 사자를 문수보살과 연결해 파계승을 벌하러 내려온 부처의 사자로 보기도 한다.

| 불국이 아닌 곳에서 불상을 빚는 일 |

지금까지 서역에서 초기 불상을 어떻게 만들었는지를 짚어봤습니다. 이때만 해도 서역은 인도 불상을 모방하는 단계였으나 호탄의 청동 불두나 하북성 출토 불상에서도 엿봤듯 눈매가 조금씩 달라지는 등 변화의 조짐이 나타났습니다. 5세기부터는 서역만의 개성이 발휘된 독특한 미술이 꽃피게 되죠. 이 중 일부는 중국과 우리나라에 영향을 미치게 돼요.

이런 변화의 와중에도 서역이건 우리나라건 자기가 만든 불상이 원조 불상과 다르다고 생각하지는 않았습니다. 비록 석가모니가 실제로 살았던 인도는 아니어도 불교와 깊은 '연'이 있다고 이야기했어요.

우리나라에서도요? 손바닥보다 작은 불상을 만들면서요?

그럼요. 아래는 오늘날에 터만 남아 있는 경주 황룡사지의 전설입니다. 이 이야기 속 아육왕이 아쇼카 왕이랍니다.

신라 진흥왕은 즉위 14년이 되던 해(553년), 궁궐을 짓기로 했다. 그때 황룡 한 마리가 돌연 나타나자 궁궐 대신 절을 지어 '황룡사'라는 이름을 붙여 이 일을 기념했다.

569년 황룡사가 완공되고 얼마 지나지 않아 울주(울산광역시 울주군) 부근 바다에 정체 모를 커다란 배 한 척이 정박했다. 관리를 보내 배를 수색한 결과, 인도의 아육왕의 축원이 담긴 편지가 발견됐다. "철 5만

7천 근과 금 3만 분을 가지고 석가삼존 불상을 만들려고 했으나 바람을 이루지 못해 불상 하나와 보살상 둘의 모형을 띄워 보낸다. 이 배와 인연이 닿는 나라에서 만들어 장육존상이라고 불러주길 바란다"는 내용이었다. 진흥왕은 아육왕의 뜻에 따라 장육존상을 만들어 황룡사에 안치했다.

— 『삼국유사』

황룡이 등장하는 대목부터는 믿거나 말거나지만 실제로 경주 황룡사지에서 장육존상으로 추정되는 삼존불상의 대좌 받침석이 발견되긴 했습니다. 안타깝게도 13세기에 몽골의 침략으로 절이 불타버려서 불상은 흔적도 찾을 수 없지만요.

경주 황룡사지에 있던 석가삼존불상 대좌 받침석
신라에는 세 가지 보물이 있었는데, 그중 두 가지가 경주 황룡사지 구층목탑과 석가삼존불상이었다. 황룡사지는 '신라 땅이 곧 부처가 사는 땅'이라는 당대 신라인의 인식을 엿볼 수 있는 곳이다.

아쇼카 왕의 후손은 아니더라도 그 뜻을 이어받았다고 자신했다니 우리 조상들도 서역에 뒤지지 않네요.

그렇죠? 이 지점에서 호탄의 전설을 하나 더 들려드리며 강의를 마무리할까 합니다. 아쇼카 왕의 후손이라고 주장했던 호탄 사람들은 불상에 관해서도 어마어마한 자신감을 드러냈습니다. 이들은 호탄 땅 어딘가에 '최초의 불상'이 있을 거라 믿어 의심치 않았어요. 인도 전설에 따르면 무불상시대에 금기를 깨고 우전왕이라는 사람이 불상을 만들었는데, 그 불상이 호탄 땅으로 날아왔다는 이야기가 떠돌았거든요. 누가 배에 실어 보낸 것도, 낙타 등에 실려 온 것도 아닙니다. 말 그대로 훨훨 날아왔다는 겁니다.
절묘한 우연으로 호탄의 옛 이름은 '우전(于闐)'국이었죠. 우전국과 우전(優塡)왕의 한자는 달라도 원어 발음은 비슷하다고 해요.

호탄 사람들은 그런 우연을 기뻐했겠지만 사실 억지잖아요.

호탄 사람들은 진심으로 이 설화를 믿었어요. 7세기에 호탄을 들렀던 승려 현장도 이 전설을 알게 될 정도였죠. 현장이 쓴『대당서역기』에 아래와 같은 기록이 있어요.

이 지방의 기록에 따르면 옛날 부처님께서 세상에 계실 때 코샴비국의 우전왕이 불상을 만들었는데, 그 상이 부처님이 세상을 떠나신 뒤 그곳에서 허공을 날아 호탄 북쪽 갈로락가성으로 왔다고 한다. 그런데

이 성 사람들은 부유한 데다 생각 또한 바르지 못해 부처님의 가르침을 귀하게 여기지 않았다. 불상이 저절로 이곳으로 날아왔다는 소식을 전해 듣고는 신기해했지만 절하는 사람이 아무도 없었다.

어느 날 용모와 복장이 남다른 승려 하나가 그 불상에 예배를 드렸다. 낯선 사람의 등장에 겁을 먹은 마을 사람들은 왕에게 그 일을 알렸다. 왕은 "모래와 흙을 저 사람에게 뿌려라"라고 명령했고, 승려는 흙을 뒤집어쓴 채 호탄을 떠났다.

이 이야기의 결말은 이렇게 이어져요. 이 승려를 몰래 도와준 사람이 한 명 있었다고 합니다. 승려는 떠나기 전 그 사람에게 감사의 마음을 전하며 "7일 후 이 땅에 모래가 비바람처럼 쏟아질 것이니 도망가시오"라고 알려줍니다. 승려의 말을 심상치 않게 여긴 그 사람은 부랴부랴 동쪽으로 피신을 가요. 그러자 우전왕이 만들었다던 그 불상이 남자를 따라왔답니다. 그리고 승려의 예언대로 갈로락가성은 흙더미가 되고 말았고요. 이 설화는 호탄 역사서에도 기록이 남아 있어요. 갈로락가성이라는 호탄의 지명까지 콕 집어서 말이죠.

오늘날 학자들은 '갈로락가성'이 현재 호탄 시내에서 북쪽으로 조금 떨어진 곳에 있는 거대한 불교 유적, 라왁 사원지일 거라고 추정합니다. 라왁 사원은 현장이 방문하던 때 이미 흙에 파묻힌 상태였다고 하죠. 현장은 그 전설을 듣고 흙무더기로 변한 라왁 사원을 봤을 테니 그 이야기가 훨씬 생생히 다가왔을 거예요.

그럴 수도 있겠네요. 그래도 불상이 날아왔다는 건 안 믿겨져요.

전설이니까요. 라왁 사원은 서역이 자기만의 개성 있는 미술을 꽃피운 5세기부터 7세기까지 호탄에서도, 서역남로에서도 손꼽히는 불교 사원이었어요. 서역의 고유한 미술을 들여다보기에도 손색없는 곳이지요. 다음 강의에서 바로 만나보겠습니다.

서역의 미술은 인도를 모방하는 데서 그치지 않고 자신만의 개성을 띤 미술로 발달해갔다. 우리의 미술 또한 이러한 서역 미술을 받아들이면서 이를 재현하고 변형했다.

• 서역에서 가장
 오래된 나라,
 호탄

건국 신화 아쇼카 왕의 아들 지유는 중국 왕에게 입양돼 살다가 출생의 비밀을 알게 된 후 호탄으로 향함. 약사를 만나 영토 다툼을 벌이던 중 이내 멈추고 지유가 왕, 약사가 대신이 되어 호탄을 다스림.

⋯▶ 불교의 본고장으로서 자부심을 보여줌과 동시에 호탄 왕국의 권위를 드높이고자 꾸며낸 이야기.

• 간다라를 따라서

청동 불두 서역에서 발견된 가장 오래된 불교 미술품 중 하나. 불두의 생김새가 서구인을 닮음. ⋯▶ 간다라 불상의 영향.

하북성 출토 금동불좌상에 나타난 간다라 불상의 영향
❶ 어깨 뒤쪽으로 솟은 뾰족한 모양.
❷ 사리를 넣기 위한 정수리 구멍. 후에 복장물로 발전.
[참고] 복장물이란 불상의 배나 가슴 쪽에 넣는 각종 공양물을 뜻함.

• 반복과 변형

간다라 · 서역 · 중국 · 우리나라 불상 비교

 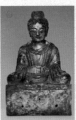 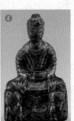

❶ 얼굴 생김새: ①번과 ②번은 서구인의 얼굴. ③번과 ④번은 동북아시아인의 얼굴.
❷ 옷 주름: ①번, ②번은 자연스러운 통견 주름. ③번, ④번은 좌우대칭적인 형태.
❸ 수인: ①번 제외 ②번, ③번, ④번은 선정인을 하고 있으나 ②번만 제대로 된 선정인을 하고 있음.
❹ 대좌: 사자가 조각됨. ②번에는 만병이 나타남.
[참고] 만병이란 '가득 찬 병'이라는 뜻으로 모든 생명의 근원을 뜻함.

옥은 부서져도 그 빛을 잃지 않는다.

- 『삼국지연의』

02

모래바람도 감추지 못한 믿음

#호탄 #라왁 사원 #옥 #조의출수 #다문천

1901년, 오래전 모래바람 속에 자취를 감췄던 라왁 사원이 긴 잠에서 깨어납니다. 영국 탐험가 오렐 스타인이 라왁 사원의 흔적을 발견한 겁니다. 19세기 말 20세기 초는 실크로드 붐이 일던 시기였습니다. 탐험가들은 앞다퉈 실크로드로 답사를 떠났을 뿐 아니라 귀국후에는 그 경험을 책으로 내기 바빴어요. 스타인 역시 타클라마칸 사막을 탐험한 스벤 헤딘의 책을 읽고 실크로드행을 결심한 사람이었습니다. 뒤늦게 탐험에 뛰어든 스타인은 소문은 무성한데 남들이 아직 찾지 못한 곳을 공략했어요. 그렇게 1년 만에 호탄의 사막에서 라왁 사원지를 발견합니다.

발굴 작업은 수월하지 않았습니다. 몇 날 며칠을 모래폭풍에 맞서다 작업을 끝맺지도 못한 채 짐을 꾸려야 했죠. 최근 라왁 사원지를 다녀온 사람에게 들으니 사원지까지 나무데크를 설치해 길을 만들어 놓았다더군요. 스타인이 탐험할 때는 꿈도 못 꾼 일이에요.

오늘날 라왁 사원지의 전경
사원지가 모래바람에 훼손되는 걸 막기 위해 사방에 풀을 심어 방풍 작업을 해놓았다. 사원지로 가는 길목엔 관람객이 방문하기 수월하도록 나무데크를 설치해 길을 만들었다.

아쉬움이 컸던 스타인은 5년 뒤 그 땅을 다시 밟습니다. 그사이 몇몇 유물은 감쪽같이 사라져버렸죠. 스타인은 두 번의 탐험으로 90여 구의 조각상을 발굴했습니다. 다른 탐험가가 발굴한 40여 구를 더하면 130여 구에 이르는 조각상이 라왁 사원지에서 출토된 겁니다.

| 달빛이 만든 결정체 |

굉장하네요. 그런데 왜 저런 척박한 데다 사원을 지은 걸까요?

먼 옛날 라왁 사원지는 호탄에 속한 땅이었어요. 일부러 외진 곳에 지은 게 아니라 과거에 비해 현재 호탄이 터무니없이 척박해진 거예요. 현장이 『대당서역기』에 다음처럼 묘사한 호탄과는 딴판이지요.

호탄국은 크기가 약 4천 리며 모래와 자갈이 대부분으로 농경지는 많지 않다. 그러나 토지가 비옥해 농사가 잘되고, 온갖 과일이 난다. 양탄자와 모직물을 생산하는데 실을 뽑아내는 기술이 특히 뛰어나다. 또 백옥과 흑옥을 생산한다. 기후는 온화하고 화창하며 회오리바람이 불어서 먼지가 날아다닌다. 사람들은 부유하고 집집마다 편안한 마음으로 생업에 종사하고 있다.

애국가 가사에 "무궁화 3천 리 화려강산"이라고 하죠. 호탄국이 4천 리면 한반도보다 넓습니다. 오아시스라고 해서 도시만 덜렁 있었다고 오해하기 쉽지만 호탄은 큰 왕국이었어요. 라왁의 다른 이름인 갈로락가성도 호탄의 여러 성 중 하나였죠.

오아시스 주변만 겨우 먹고사는 줄 알았는데, 이 정도면 낙원이 따로 없는데요.

현장은 인도로 가다 호탄에서 8개월이나 머물렀대요. 법현도 4개월쯤 머물렀고요. 갈 길이 바쁜데도 호탄이 얼마나 좋으면 그랬겠어요. 호탄이 그토록 오래 번성할 수 있었던 이유 중 하나는 도시 양편으로 강이 흘렀기 때문입니다. 백옥강과 흑옥강은 호탄 땅을 비옥하게 만들고 무엇보다 '옥'이라는 부를 안겨준 복덩이들이었답니다. 날이 더워지면 곤륜산맥의 빙하가 녹아 산에 묻혀 있던 옥이 두 강을 타고 호탄에 흘러내려 왔거든요.

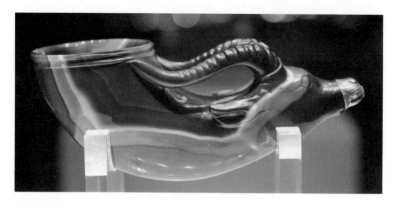

염소머리 옥잔, 6~7세기경, 중국 섬서성역사박물관
중국에서 옥은 정직과 충직, 신뢰의 상징으로 쓰인다. 염소머리 옥잔은 중국인들이 가장 사랑하는 유물
중 하나로 꼽힌다.

옥반지나 옥침대 만드는 그 옥 말이에요?

네, 기원전부터 호탄은 옥의 산지로 이름난 곳이었습니다. 중국에서
는 예부터 호탄 옥을 수입해 위와 같은 잔이나 장신구 등 공예품을
만들었어요. 옥을 '달빛이 만든 결정체'라 부르며 금보다 귀하게 여
긴 중국인들이었으니까요. 옥은 3세기경 호탄이 실크로드 5대 왕국
에 이름을 올리는 데 일등공신이었습니다. 이후 오아시스 도시들이
하나둘 스러져갈 때도 호탄만은 건재했어요. 이는 옥으로 거둬들인
어마어마한 부 덕분이었죠. 오늘날도 호탄 옥은 최고가를 호가합니
다. 호탄은 지금도 옥을 채취해 부자가 되려는 사람들의 발길이 끊이
지 않는 곳이에요.

저 같아도 호탄에 산다면 매일 강에 가서 옥을 줍겠어요.

그렇죠. 호탄은 사막에 둘러싸여 있는데도 자연환경이며 경제력이 뒤지지 않는 왕국이었습니다. 3세기 후반부터 시작된 기후 변화로 어느 순간 사막화가 급속히 진행되기 전까지는요. 호탄의 기름진 땅에서는 과일이 주렁주렁 열리는데, 라와 사원을 지을 때만 해도 여기가 황폐해지리라고 생각한 호탄 사람은 없었어요. 그러나 서역의 몇몇 도시들처럼 라와 사원은 금세 사막의 일부가 돼버립니다.

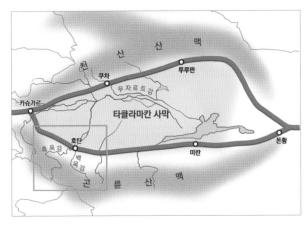

(위)호탄에 흐르는 두 개의 강
(아래)백옥강의 풍경
현재의 호탄은 쇠락했지만 3세기경만 하더라도 실크로드 5대 왕국 중 하나로 위세를 떨쳤다. 이 번영의 중심엔 두 강이 있었다. 백옥강은 위룽카스강, 흑옥강은 카라카스강으로도 불린다. 강가에 널려 있는 돌 중에 옥이 흔하게 섞여 있다고 한다.

| 200여 년 동안 증축되고 보수된 사원 |

5세기부터 지어진 라왁 사원은 당대 호탄이 누렸던 부의 덕을 고스란히 봤습니다. 서역남로 최대의 불교 사원이었거든요. 커다란 스투파에 불상과 보살상도 많았습니다. 하지만 현재는 오랜 시간 모래에 묻혀 있던 데다 돌보는 사람이 없었던 까닭에 스타인이 발견했을 때보다 남아 있는 게 더 적어져 아쉬울 뿐입니다.

멀리서 라왁 사원지를 바라보면 가운데에 벙커 같은 건물이 있어요. 주변엔 작은 흙더미가 솟은 게 보입니다. 상상이 안 되겠지만 한가운데 있는 게 스투파고, 흙더미는 스투파를 둘렀던 담장 흔적이에요.

모래바람이 계속 불어와 조금씩 사라진 거군요.

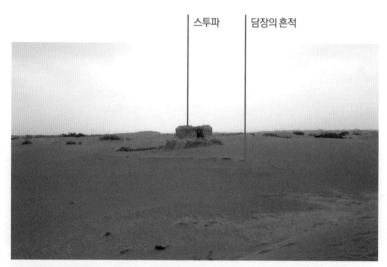

라왁 사원지의 담장 흔적과 스투파, 5~7세기, 호탄
오랜 세월 방치돼 대부분 훼손됐다. 현재는 라왁 스투파 아랫부분과 담장 흔적만 남았다.

IV 사막에 핀 꽃

사라지기도, 마멸되기도 했어요. 앞으로는 지금 남은 흔적마저 없어
지겠지요. 먼 옛날 라왁 사원이 번성했던 시절의 모습은 아래 그림
과 같았을 거라고 추정합니다. 사료 조사를 거쳐 완성한 복원도예
요. 중앙에 있는 스투파는 서역에서 보기 드문 형태로, 공들여 지었
음이 분명해요. 높이도 34미터에 달했을 뿐만 아니라 스투파 아래쪽
에 동서남북으로 계단을 냈어요. 일종의 '십자형 스투파'입니다.

사실 십자인지 모르겠어요. 뭔가 훨씬 올록볼록한 거 같은데요.

맞습니다. 깔끔하게 '十(십)'자 모양으로 만들 수도 있는데 모서리
가 각이 져서 '亞(아)'자형이 됐죠. 페이지를 넘겨 라왁 스투파보다
700여 년이나 앞서 조성된 카니슈카 스투파의 평면도와 비교해보세
요. 두 스투파 모두 십자형 스투파지만 라왁 사원의 스투파 쪽이 더

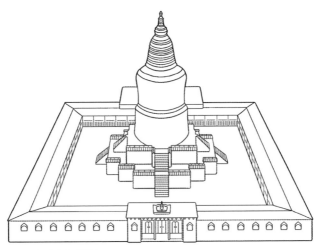

라왁 사원지의 추정 복원도

카니슈카 스투파(기원전 2세기)　　　　라왁 스투파(기원후 5세기)

(위)라왁 사원지의 스투파 (아래)카니슈카 스투파와 라왁 스투파의 평면도
사방에 계단이 있었던 흔적으로 보아 卍자형 스투파임을 알 수 있다. 카니슈카 스투파는 동서남북에 계
단이 있는 십자형 스투파이고, 라왁 스투파는 십자형이 좀 더 복잡해진 卍자형 스투파로 발전한다.

복잡해요. 십자형 계단은 사방에서 스투파 중심부로 갈 수 있게 하
려고 만든 것 같아요. 라왁 사원이 지어진 5세기경에는 불교는 물론
힌두교 사원에도 십자형 통로를 둔 중심 건물이 제법 등장합니다.

갑자기 힌두교 이야기가 나오네요.

이 시기부터는 인도에서 힌두교도 교단다운 모양새를 갖춰가기 시작하거든요. 다만 라왁 스투파가 5세기에 만들어졌다고 해도 오늘날 라왁 스투파의 원형이 거의 남아 있지 않으므로 조성 시기를 딱 5세기로 한정 짓는 건 위험합니다. 기초는 5세기에 착수됐지만 모래에 묻히는 7세기까지 200년 동안 끊임없이 증축되고 보수됐다 봐야 할 거예요.

그럼 무려 200년 동안 스투파가 만들어진 거군요?

호탄은 수백 년 동안 불교의 중심지였으니 안 될 것도 없지요. 게다가 모래바람이 와락 몰아닥치는 일도 잦았을 테니 보수는 필수였어요. 亞자형 스투파는 서역 바로 남쪽에 있는 티베트에도 영향을 줍니다. 티베트 불교를 받아들였던 원나라를 통해 이 양식이 우리나라까지 전해졌죠. 국립중앙박물관에 있는 경천사지 십층석탑이 대표적이에요. 이 탑이 제작된 14세기는 우리나라가 원의 내정 간섭을 받던 시기입니다. 원나라에서 탑의 재료인 대리석을 수입했을 뿐 아니라 원나라 장인을 고려로 불러와 탑을 만들게 했어요.

경천사지 십층석탑 이름은 많이 들어봤어요.

1907년 개성 경천사지에 있던 탑을 일본인들이 해체해 일본으로 밀반출했다가 비난 여론이 들끓자 1919년에 반환한 걸로도 유명하죠. 당시 기술로는 재건립이 어려워 해체된 상태로 보관하다 1960년에야

경복궁 뜰에 복원해놓았던 비운의 탑이에요. 그 후 대리석 재질의
석탑이 산성비에 부식될 우려가 제기돼 현재는 아래처럼 국립중앙
박물관 실내 로비에 서 있답니다.

이번 강의는 서역, 티베트, 우리나라, 일본까지 실크로드를 여행하는
기분이에요.

**경천사지 십층석탑, 1348년(고려), 국립중앙
박물관**
우리나라에서 보기 드문 대리석 탑으로 고려
시대 원 간섭기에 만들어졌다. 본래는 고려 수
도였던 개성에 있었다. 확대한 사진 부분이 亞
자형으로 돼 있고 그 위부터는 일반적인 탑의
형식이 이어진다.

IV 사막에 핀 꽃

시대와 지역을 넘나드는 중이긴 하지요. 실크로드 미술을 살피다 보면 나도 모르게 온 세계를 누비는 경우가 허다합니다. 몇백 년을 훌쩍 건너뛰는 건 기본이고요. 중간 거점지에서는 어떤 일이든 벌어질 수 있고, 어디로든 갈 수도 있으니 말입니다. 이게 바로 실크로드 미술을 공부하는 어려움이자 묘미예요.

| 담장을 불상으로 채우다 |

라왁 사원지에서 서역만의 특징이 드러나는 곳은 스투파를 둘러싼 담장입니다.

사원이라면 어디든 담장으로 둘러싸여 있잖아요?

라왁 사원지의 담장은 보통 담장이 아니라 불상이 다닥다닥 붙은 담장이었습니다. 스타인과 다른 탐험가가 발굴한 불상 100여 구가 이 담장에 붙어 있었죠. 내벽과 외벽, 이중으로 된 상당히 큰 담장이었어요. 내벽은 가로 42미터, 세로 48미터, 벽 두께만 90센티미터에 육박했습니다. 외벽은 당연히 내벽보다 더 컸는데, 내벽과 외벽 모두에 불상을 붙였어요. 그것도 마구잡이로 배치한 게 아니라 나름 규칙적으로 큰 불상 사이사이에 작은 불상을 배치했지요. 다음 페이지는 스타인이 라왁 사원지를 발굴했을 때 찍은 사진이에요. 담장에 붙은 불상들이 보이나요? 사진이 좀 흐릿한데 100년은 훌쩍 지난 사진이니 이해합시다.

라왁 사원지의 담장 발굴 당시 모습

위 사진을 보면 담장에 새겨진 불상의 높이가 사람 키와 엇비슷하거나 조금 큰 걸 알 수 있다. 라왁 사원에는 160센티미터에서 280센티미터에 이르는 불상들이 1천여 구가량 있었을 걸로 추정한다. 아래 사진에서는 큰 불상과 작은 불상을 번갈아 배치했다는 게 확인된다.

왜 담장에 불상을 붙여놓은 건가요?

라왁 사원지에서 발굴된 불두
움푹 패인 눈두덩이에 눈꺼풀은 굵고 진하게 입체적으로 표현한 게 특징이다. 호를 그리듯 가느다란 눈썹은 서역 특유의 얼굴을 보여준다.

그 질문에 정확한 답을 해줄 수 있는 사람은 현재로선 없습니다. 다다익선이라고 '불상은 좋은 거니까 많이 만들자!' 생각했는지 '불상이 많으면 부처님이 우리를 더 잘 보호해줄 거야' 이런 마음이었는지, 이런저런 생각은 들어도 답은 영영 미스터리로 남을 겁니다. 인도에는 이렇게 불상으로 빼곡하게 채운 담장은 없거든요.

머리가 없는 불상이 담장에 줄줄이 붙어 있으니까 어쩐지 으스스한 느낌이 드는걸요.

일부러 그런 건 아니에요. 불상의 몸통은 담장에 흙을 붙여가며 만들었지만, 머리는 흙으로 따로 빚은 뒤 나무토막을 벽에 박아 거기에 끼워 넣었습니다. 몸보다 튀어나온 머리는 자연스레 떨어지기도 하고, 탐험 온 이들이 떼어가기도 했지요. 위는 라왁 사원지에 운 좋게 남아 있던 머리 중 하나예요. 머리만 불거져 나온 게 보이죠.

라왁 사원이 200여 년에 걸쳐 보수를 거듭했듯 불상도 다양한 양식
이 혼재돼 있어요. 처음에는 간다라 불상을 주로 본떴다면 나중엔
인도 내륙의 미술도 받아들였지요. 간다라 영향이 컸던 시절의 불
상에 표현된 대표적인 내용은 천불화현(千佛化現)이에요. 석가모니가
1천 명의 부처로 자신을 내보였다는 기적을 말하지요. 아래가 천불
화현이 새겨진 간다라 조각이고, 오른쪽이 라왁 사원지에서 발견된
천불화현입니다.

천불화현의 기적, 2~3세기, 간다라 출토, 파키스탄 페샤와르박물관
천불화현이란 1천 명의 부처로 화현하는 기적을 뜻하는데, 화현은 부처가 여러 모습으로 세상에 나타
나는 일을 가리킨다. 석가모니는 이 기적을 슈라바스티에서 행했다고 전해진다.

옷자락　　　화불

라왁 사원지의 담장 부분

사진 왼쪽에 아래로 그어진 선은 불상의 긴 옷자락을 표현한 부분이다. 깨져서 알 수는 없으나 굉장히 큰 불입상이 조각돼 있었다는 걸 알 수 있다. 그 옆으로 천불화현 장면이 묘사됐다.

설마 저 작은 불상들이 1천 명의 부처를 표현한 거예요? 저건 누운 것도 아니고 까꿍 하고 튀어나오는 것도 아니고 대체 뭐죠?

네, 저 앙증맞은 불상들이 1천 명의 부처입니다. 보통 부처 양편에 비스듬히 누운 듯한 불상 여러 구로 표현되죠. 두 조각 모두 불상 뒤쪽에 자그마한 불상들을 넣은 게 인상적이에요. 라왁 사원지의 불상이 간다라를 본뜬 거예요. 그뿐만이 아닙니다. 크기만 작지 육계며 광배까지 갖췄어요. 간다라식 통견을 입은 걸로 봐서 간다라의 영향이 확실히 느껴지죠.

그런데 5세기경에 접어들면 간다라에서 본 적 없는 양식의 불상이 서역에 등장하기 시작합니다. 아래를 보세요.

큰 불상은 얼굴이 모두 없네요.

그래도 큰 불상의 풍채가 남다르다는 건 알겠죠. 두툼한 허벅지에

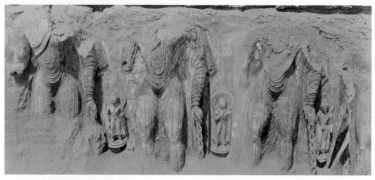

라왁 사원지의 남동쪽 외벽 일부
담장에 큰 불상, 작은 불상을 번갈아 붙여놓은 모습이 인상적이다.

떡 벌어진 어깨, 한눈에 봐도 우람한 몸이 헬스장 정기권 끊고 어깨와 허벅지 운동을 열심히 했을 듯한 몸입니다. 그런데 복근 운동은 빼먹었나 봐요. 개미도 아닌데 허리 폭이 어깨의 반밖에 안 돼요. 신체 비례가 아주 비현실적입니다.

부처님은 특별하니 우리와 달리 허리를 날씬하게 표현한 걸까요?

그야 알 수 없죠. 하지만 독특한 표현인 건 틀림없어요. 놀랍게도 서역 사람들과 유사한 취향을 갖고 있던 이들이 또 있었습니다. 300~400년대의 인도 마투라 사람들이죠. 이 시기 마투라는 굽타 제국에 속해 있었어요. 이때 마투라에서 만든 불상을 이전 시기와 구분해 '굽타 마투라 불상'이라 부른답니다.

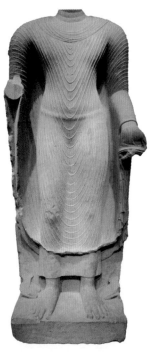

불입상, 320~485년(굽타시대), 마투라 출토, 미국 프리어미술관

서역 사람들과 취향이 비슷했다니, 굽타 마투라 불상이 어떻게 생겼는데요?

옆의 불상이 그 당시 불상이에요. 왼쪽 라왁 사원지 불상과 외형이 꽤 유사합니다. 태평양 같은 어깨, 볼륨감이 강조된 가슴, 전체적으로 양감이 풍부

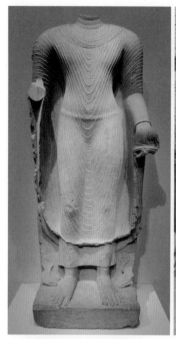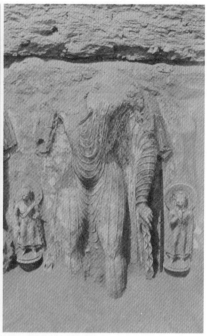

(왼쪽)불입상, 320~485년(굽타시대), 마투라 출토, 미국 프리어미술관
(오른쪽)불입상, 5~7세기, 호탄 라왁 사원지 남동쪽 외벽
라왁 사원지 불상은 4세기 굽타시대의 마투라 불상의 영향을 받았다. 넓은 어깨, 두툼한 허벅지, 유난히
잘록한 허리가 특징인 이 불상은 서역만의 개성을 보여준다.

하면서 허리는 지나치게 잘록한 점이 그렇지요. 옷 주름을 입체적으
로 표현하기보다 도드라지는 선으로만 나타낸 것도 굽타 마투라 불
상과 닮았어요. 호탄 사람들은 굽타 마투라 불상이 마음에 쏙 들었
는지 비슷한 모습의 불상을 가득 만들어 사원 담장에 다닥다닥 붙
였습니다.

호탄 사람들이 인도 사람들보다 홀쭉한 허리를 더 좋아했나 봐요.
허리가 인도 불상의 반이에요.

호탄 불상이 허벅지와 허리를 훨씬 강조했지요. 여기서 주목할 게 더 있습니다. 몸에 찰싹 달라붙은 저 옷을 보세요. 옷을 얇게 표현한 것도 마투라의 영향이겠지만 원조 저리 가라 할 정도로 얇아요. 중국에 간 서역 출신 화가들이 고국에서 유행하는 옷을 표현하듯이 얇게 주름진 옷을 그렸더니 중국 사람들이 그걸 보고 이름까지 붙여줬다고 해요.

얇은 옷이 그렇게 특이했나요?

중국은 서역을 통해 이런 기법을 처음 접했던 모양이에요. 라와 사원이 지어지던 5~7세기는 서역 출신 화가들이 중국 땅에서 활발하게 활동할 때였습니다. 그중에서도 조중달은 매우 명망이 높았지요. 조중달의 그림을 본 중국 사람들은 이렇게 외칠 정도였대요. "생생하기가 물에서 막 빠져나온 듯하도다. 조의출수(曹衣出水)로다!" 조의출수란 '조중달이 그린 옷에서는 물이 나온다'는 뜻인데, 얇은 옷이 물에 젖은 것처럼 몸에 달라붙었다는 의미예요. 이게 회화 기법을 일컫는 이름이 되죠.

서역에서 인도의 기법을 잘 소화했다는 거겠죠?

맞습니다. 서역은 인도로부터 배울 수 있는 건 모두 배운 거예요. 그래서 간다라나 마투라를 모방하는 데 그치지 않고 점차 자기만의 양식을 발전시킵니다. 옷 주름도 그중 하나였어요.

| U가 Y가 될 때 |

바로 살펴보죠. 아래의 왼쪽이 간다라, 가운데가 굽타시대의 마투라, 그 옆이 라왁 사원지의 불상입니다. 통견 차림인 건 모두 똑같아요. 간다라 불상을 보면 상체 쪽은 옷자락이 한쪽으로 쏠린 U자 모

(왼쪽)불상(부분), 2세기, 파키스탄 사흐리바흐롤 출토, 페샤와르박물관
(가운데)불입상, 320∼485년(굽타시대), 마투라 출토
(오른쪽)불입상, 5∼7세기, 호탄 라왁 사원지 남동쪽 외벽
서역 불상은 간다라, 마투라 불상과 달리 허리까지 U자형으로 이어지다 허벅지부터 두 갈래로 갈라지는데, 이 같은 옷 주름을 Y자형 옷 주름, 또는 우전왕상식 옷 주름이라고 부른다.

양을 그리다가 아래로 갈수록 온전한 U자형을 이룹니다. 마투라 불상은 목부터 발끝까지 U자 모양이 일관성 있게 유지되고요.
반면 라와 사원지의 불상은 어떤가요?

U자는 맞는데 아래로 내려갈수록 점점 작아지다가 가랑이 사이로 들어가는군요.

허리까지 U자형 주름이었다가 넓적다리에서 양쪽으로 갈라져 흘러 내리죠. 사진상으론 무릎 아래가 잘 보이지 않아 라와 사원지 불상 전체 모습을 확인할 순 없지만 간다라, 마투라와 옷 주름이 다르다는 건 확실해요. 흔히 간다라, 마투라의 옷 주름을 U자형 옷 주름, 라와 사원지 불상의 옷 주름을 Y자형 옷 주름이라고 합니다.

Y자요? 전혀 Y자로 보이지 않는데요.

허리까지 내려온 U자형이 두 다리에서 좁아지며 Y자를 이룬다고 해서 붙은 이름이죠. '우전왕상식(優塡王像式) 옷 주름'이라는 별칭도 유명해요. 우전왕이 만든 불상이 갈로락가성의 라와 사원으로 날아왔다는 전설에서 유래한 겁니다. 우전왕은 최초로 불상을 만들었다고 전해지는 인도 왕인데, 그만큼 특별한 불상이라는 거죠.
호탄에서 시작된 우전왕상식 옷 주름은 서역 전역으로 퍼져 나가 특징적인 조각 양식으로 자리 잡습니다. 당연히 국경을 넘어 중국과 우리나라, 일본으로도 전해졌어요. 페이지를 넘겨보세요. 국립중앙

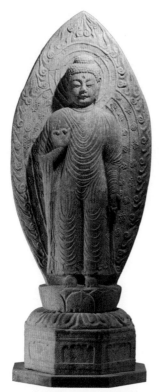
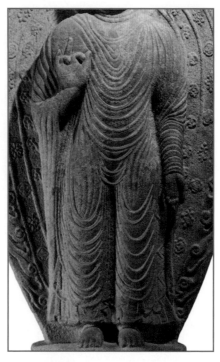

감산사지 석조아미타불입상, 8세기(통일신라), 국립중앙박물관
경주 감산사지에서 국립중앙박물관으로 옮겨졌다. 불상과 대좌, 광배는 모두 하나의 돌로 만들어졌으며, 719년에 김지성이라는 사람이 돌아가신 부모를 위해 감산사를 짓고 이 불상을 바쳤다는 명문이 광배에 새겨져 있었다.

박물관에 있는 감산사지 석조아미타불입상이 우전왕상식 옷 주름을 하고 있답니다. 허리까지는 U자형 옷 주름이었다가 양쪽 다리로 갈라져 무릎부터 다시 U자를 이루지요.

이렇게까지 비슷하다니 놀라워요.

물론 감산사지 석조아미타불입상이 라왁 사원지 불상의 영향을 직

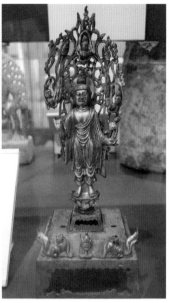

(왼쪽)난주 병령사 제169굴 불입상, 420년
(오른쪽)금동불입상, 7~8세기(당나라), 캐나다 로열온타리오박물관
서역의 Y자형 옷 주름은 중국으로 전해져 수백 년간 반복됐고, 우리나라에까지 영향을 미쳤다.

접적으로 받은 건 아닙니다. 옷 주름을 빼면 비슷한 면이 없으니까요. 어깨가 떡 벌어지지도, 허벅지가 강조되지도 않았습니다. 헬스장은커녕 뒷산 한 번 안 올라갔을 것 같은 몸이에요. 앞쪽을 향한 두 발이 통통하니 꼭 아기 발을 보는 것 같습니다.

우전왕상식 옷 주름은 중국에서 오래도록 반복됐습니다. 이 양식이 얼마나 긴 시간 동안 이어졌는지 보여주려고 중국 불상 두 구를 가져왔어요. 위의 왼쪽이 420년, 오른쪽이 7~8세기 불상입니다. 라왁 사원이 모래에 파묻힌 뒤에도 서역의 옷 주름만은 남았던 거지요.

무려 300년 동안 비슷한 옷 주름을 표현했군요.

| 반영에서 변형으로 |

중국 불상의 옷 주름이 서역의 영향을 받았다고 말해도 딱 와닿지는 않을 거예요. 호탄을 거치면서 더 새롭고 정교한 의미를 갖게 된 불교 조각 이야기를 하며 이번 강의도 정리하겠습니다. 바로 절 입구에 서 있는 사천왕상 이야기지요.

사천왕상이면 저도 알아요! 무섭게 생긴 존재들 말이죠?

우리나라 어느 절에 가도 절 입구 천왕문에서 볼 수 있으니 익숙할 거예요. 사천왕은 본래 인도 토속신이었지만 불교에 수용돼 동서남북 사방에서 불법을 지키는 수호신으로 거듭납니다. 사천왕이 미술에 등장하는 가장 이른 예는 기원전 1세기경 조성된 산치 스투파의 부조일 겁니다. 아래를 보면 웬 남자 넷이 말을 들고 있어요. 싯다르

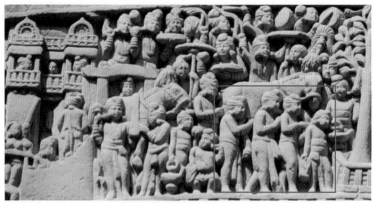

궁을 떠나는 태자(부분), 산치 스투파의 동문, 기원전 1세기
싯다르타가 몰래 출가할 때 말발굽 소리가 들리지 않게 사천왕이 말을 들어 옮겨줬다는 일화가 있다.
사각형 표시 부분의 말발굽을 들고 있는 네 존재가 다름 아닌 사천왕이다.

전라남도 장흥 보림사의 사천왕상

왼쪽 위에서부터 시계 방향으로 동방 지국천, 남방 증장천, 북방 다문천, 서방 광목천이다. 보림사 천왕문에 걸린 목판과 『보림사중창불사』 기록에 따르면, 1515년 조성돼 두 차례 보수됐다. 현존하는 가장 오래된 목조 사천왕상 중 하나다.

타가 출가를 결심하고 성을 몰래 빠져나올 때 싯다르타가 탄 말을 사천왕이 들고 옮겨줘서 조용히 출가할 수 있었다고 해요.

여기서는 사천왕이 하나도 안 무서워 보여요.

인도에서는 '사천왕은 이러저러하게 표현해야 한다'는 규칙이 없었거든요. 보통 머리에 터번을 두른 귀족의 모습으로 만들어졌지요. 동쪽 천왕은 어떻다느니, 서쪽 천왕은 어떻다느니 하는 구분도 짓지 않았습니다.

그래도 사천왕 중 우두머리 역할을 하던 북방 다문천은 간혹 전사의 모습으로 조각됐죠. 북방 다문천의 또 다른 이름이 비사문천인데, 산스크리트어 바이슈라바나의 발음을 한자로 옮긴 거예요. 산스크리트어 이름의 뜻이 '부처의 설법을 잘 듣는다'여서 한자로 많을 다(多) 자에 들을 문(聞) 자를 써 다문천이라고 부르게 됐죠. 그런데 호탄에 오면 다문천의 모습이 확 달라집니다. 오른쪽을 보세요. 허리에 손을 올리고 우뚝 선 존재가 있습니다. 당장 전장에 나가도 될 만큼 든든하게 무장한 차림이에요.

다문천 발밑에 굴러다니는 건 다문천의 머리가 떨어진 건가요?

악귀의 머리입니다. 다문천이 악귀의 가슴팍을 두 발로 짓밟고 있는 거죠. 호탄의 다문천은 인도와 달리 갑옷으로 무장을 하고 긴 장화를 신었습니다. 머리 부분이 사라져서 표정을 알 수 없지만 악귀를

다문천

호탄 유적지 중 단단윌릭에서 나온 다문천
단단윌릭이란 '상아가 있는 집'이라는 뜻으로, 독일 지리학회에서 활동한 스웨덴 출신 지리학자 스벤 헤딘에 의해 1896년 처음 발굴됐다. 단단윌릭 조성 당시 100여 채에 이르는 목조 사원 건물이 있었을 걸로 추정한다. 이곳에서 발굴된 다문천은 전사처럼 갑옷을 입고 무장한 모습이다.

짓밟고 선 모습이 무척 호전적이에요. 호탄 사람들이 다문천을 이렇게 과격한 모습으로 만든 이유가 있습니다. 그 강한 힘으로 자신들을 지켜달라는 간절한 바람을 담은 거였죠. 다문천은 호탄의 수호신이었습니다.

무엇이 그렇게 두려워 강한 수호신을 찾았을까요?

모래바람도 감추지 못한 믿음

녹유신장상전, 7세기, 경주 사천왕사지 출토, 상단 국립경주문화재연구소·하단 국립경주박물관
사천왕사는 경주 낭산 기슭 신유림에 있었는데 예부터 신라인이 신성하게 여기던 곳이다. 『삼국유사』에
따르면 선덕여왕이 죽을 때 자신을 여기에 묻어달라는 유언을 남겼다고 한다.

실크로드의 노른자 땅을 차지한 호탄은 매 순간 경계 태세를 늦출 수 없었습니다. 호탄을 넘보는 외부 세력이 수없이 많았어요. 생각해 보세요. 누군가 24시간 나를 노린다면 세상에서 가장 힘센 보디가드를 곁에 두고 싶지 않겠어요?

그때 호탄 사람들은 사천왕의 우두머리이자 강력한 힘을 가진 다문천에 주목했던 거지요. 심지어 호탄 건국 설화에도 다문천이 등장합니다. 아쇼카 왕의 아들 지유를 중국 왕에게 데려간 게 다문천이었어요. 호탄에서 다문천의 인기는 상당했습니다. 다문천을 예배하고자 독립된 상으로도 제작할 정도였어요. 그 과정에서 '다문천은 이런 모습이어야 한다'는 약속이 확립된 겁니다.

하긴, 중요한 존재인데 만들 때마다 생긴 게 달라지면 안 될 테니까요. 약속이 필요했겠군요.

호국의 이미지가 더해진 호탄의 다문천은 우리나라 사천왕에도 영향을 줬습니다. 왼쪽은 경주 사천왕사지에서 발굴된 녹유신장상전 중 하나예요. 녹색 유약을 발랐으니 녹유(綠釉)고, 전(塼)은 벽돌을 의미하니 탑의 기단을 장식했던 타일 같은 거라고 보면 돼요. 다만 경주 사천왕사지라는 이름과 달리 이곳에서 네 구의 천왕이 다 발굴되지는 않아서 전에는 사천왕상으로 불렸지만 사천왕이 아니라 신장(神將)이란 설도 있습니다. 그러니 저는 신장상전이라 부르겠습니다. 신장은 불법을 지키는 무장한 신을 두루 일컬어요. 사천왕도 신장들 중 하나죠.

이뿐만 아니라 신라의 또 다른 유적에서도 호탄 사천왕과 비슷하게 차려입은 존재가 발견됐습니다. 오른쪽을 보세요. 한눈에 봐도 사천왕이 분명하죠. 이 유물은 682년에 신라 문무왕을 위해 지은 감은사지 동 삼층석탑에서 발굴된 사리함입니다.

문무왕 이야기는 들어본 적 있어요.

경주에서 포항으로 가는 길의 동해 바다에 문무대왕릉이 있지요. 죽어서도 신라를 지키겠다며 자기를 바다에다가 묻어달라고 했던 전설은 워낙 유명합니다. 나라를 지켜달라는 염원을 담아 만들어졌을 신라의 사천왕 또한 갑옷 차림에 장화를 신고 악귀를 밟고 있습니다. 당당한 사천왕과 달리 겁에 질려 쪼그라든 악귀의 모습이 안쓰러워 보이기까지 하죠.

사천왕이 무시무시한 힘으로 우리를 지켜줄 거라는 믿음은 호탄에서 출발해 신라로 이어졌습니다. 오늘날 절에서 흔히 볼 수 있는 사천왕의 험상궂은 인상에도 적지 않은 영향을 미쳤지요.

듣고 나니 어쩐지 사천왕이 무서운 존재만은 아니라는 생각이 들어요. 험상궂어도 우리를 지켜주는 든든한 존재인 거 같아요.

한 가지 기억해둘 건 우리가 인도에서 봤듯 사천왕이 처음부터 강력한 힘을 가진 존재는 아니었다는 겁니다. 사천왕의 초창기 모습에서 상상할 수 없을 만큼 변한 거지요.

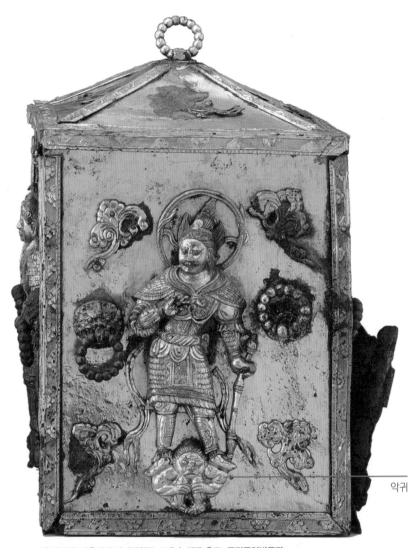

악귀

감은사지 동 삼층석탑 사리장엄구, 7세기, 경주 출토, 국립중앙박물관
신라의 삼국 통일 직후 신문왕이 아버지인 문무왕을 위해 지은 절인 감은사의 동쪽 탑에서 나왔다. 사
리장엄구 중 방추형 뚜껑이 있는 외함의 바깥 네 면에 사천왕상이 조각돼 있다.

서역남로 최대 불교 사원이었던 라왁에서 우리는 호탄 사람들이 스투파와 불상들을 만든 걸 봤습니다. 이건 인도에서 전래된 것들이었어요. 더불어 호탄 사람들은 담장 가득 불상을 붙이고, 신체를 과장하거나 옷 주름을 바꾼 불상도 조각했죠. 마침내 다문천의 모습까지 재창조하며 서역만의 미술을 꽃피웠습니다. 서역을 거치며 변화한 불교와 미술의 새로운 바람은 우리나라에도 불어옵니다.

그런데 거기엔 한 승려의 불행한 삶이 깊이 연관돼 있었습니다. 너무나 뛰어난 재능을 가진 나머지 영원히 고향을 떠나야 했던 사람이었죠. 이 승려의 이야기로 실크로드의 다른 왕국, 쿠차의 문을 활짝 열어볼까요?

웅장한 위용을 자랑했던 라왁 사원은 모래 속에 묻혔지만, 그 미술의 흔적은 여전하다. 간다라 미술을 반영하거나 변형하고, 이후 마투라 미술도 받아들이며 자신들만의 미술을 만들었던 호탄은 먼 길을 건너 우리나라에까지 영향을 미쳤다.

• 모래더미에 묻힌 보물, 라왁 사원지	**5세기부터** 지어짐. 서역남로의 최대 불교 사원지. **스투파** 네 방향에 십자형으로 계단이 난 亞자형 스투파. 참고 경천사지 십층석탑 **담장의 불상** 이중벽으로 상당히 큼. 담장 가득히 불상이 붙어 있었는데, 불상 머리만 떨어져 있음. 머리를 따로 만든 다음 몸통 위에 끼워 넣었기 때문.
• 간다라 미술의 반영	**천불화현의 기적** 석가모니 부처가 자신을 1천 명의 부처로 내보인 사건. 간다라 불전 부조에서 자주 등장하는 소재.
• 마투라 미술의 영향	❶ **몸의 형태** 넓은 어깨와 두툼한 허벅지, 잘록한 허리. ┈➤ 굽타시대의 마투라 불상의 영향. ❷ **조의출수** 물에 젖어 몸에 달라붙은 듯한 얇은 옷자락을 표현하는 기법을 중국식으로 이른 말. 마투라와 라왁 사원지 불상에서 모두 나타남. ❸ **우전왕상식 옷 주름** 간다라와 마투라 불상은 옷 주름이 U자 모양을 그리는 데 반해, 라왁 사원지 불상에서는 Y자 모양의 옷 주름이 나타남. 참고 감산사지 석조아미타불입상
• 서역 미술의 영향력	**다문천** 북방의 수호신. 사천왕의 우두머리 격임. 호탄에서 국가 수호신으로 격상됨. 호탄의 다문천이 우리나라의 사천왕에도 영향을 줌. 참고 녹유신장상전, 감은사지 동 삼층석탑 사리장엄구

오늘 여기서 산화의 노래를 불러
솟아나게 한 꽃아, 너는
곧은 마음이 시키는 대로
미륵좌주(미륵보살)를 모셔 서 있거라

― 월명사, 「도솔가」

03

고개를 들면 희망을 보리

#쿠차 #쿠마라지바 #키질 석굴사원 #중심주 #벽화

서역남로에 호탄이 있다면 쿠차는 서역북로를 대표하는 오아시스 왕국이었습니다. 천산산맥의 만년설이 녹아 흐르는 키질강과 무자르트강은 이 땅을 푸르게 해줬지요. 몇 날 며칠을 희뿌연 모래 위에서 보낸 상인과 불교 수행자는 쿠차의 풍경을 보자마자 숨통이 탁 트였을 거예요.

고운 모래가 미세먼지처럼 대기를 떠돌던 호탄과 달리 쿠차가 있는 서역북로는 굴을 파기 좋았습니다. 호탄은 모래 지형이었지만 서역북로에는 굴을 팔 만한 암벽이 많았거든요. 서역 석굴사원의 60퍼센트가 쿠차에 있다고 하죠. 쿠차 또한 서역의 다른 오아시스 도시들처럼 인도 석굴사원의 영향을 받아 석굴을 조성했어요. 그중에서도 키질 석굴사원은 눈 덮인 천산산맥과 쿠차 사이에 있습니다.

적어도 라왁처럼 '모래바람과 함께 사라지다'가 되지는 않겠네요.

맞습니다. 특히 키질 석굴사원은 강기슭에 자리해 지금도 꽤 많은 나무와 풀이 자라니까요. 3세기부터 9세기까지 조성된 이 석굴사원은 쿠차의 화려한 번영과 이후 왕국이 겪은 고통의 시간을 품은 곳입니다. 석굴사원 입구로 향하는 길에는 모래폭풍을 막고자 백양나무를 쫙 심어놓았습니다. 이 길을 지나는 사람은 승려 동상 하나를 반드시 만나게 돼요. 동상의 주인공은 키질 석굴사원과 함께 쿠차의 역사를 증언하는 인물이죠. 페이지를 넘겨보세요. 바로 쿠마라지바입니다. 한자로는 구마라집이라고 하지요.

겨우 승려 한 사람이 왕국의 역사를 어떻게 증언해요.

그만큼 중요한 인물이에요. 쿠마라지바는 쿠차 왕국의 공주인 어머

키질 석굴사원
쿠차에서 1~2시간가량 차로 달리면 키질 석굴사원이 모습을 드러낸다. 발굴된 굴만 300여 개로 중국과 서역을 통틀어 가장 오랜 역사와 큰 규모를 자랑하는 불교 석굴사원이다.

니와 인도 출신 망명 귀족 아버지 사이에서 태어났습니다. 아들이 왕위 다툼에 휘말리지 않길 바란 어머니는 쿠마라지바가 일곱 살이 되자 간다라로 유학을 보냈어요. 영특했던 쿠마라지바는 마른 스펀지가 물을 빨아들이듯 불교를 익혔지요. 그러나 어머니의 바람과 달

쿠차와 키질 석굴사원의 위치
서역에서도 석굴사원은 상업이 발달한 도시 근교에, 강을 끼고 주로 조성됐다. 더욱이 쿠차는 암벽이 많아서 석굴을 파기 좋은 지형을 갖추고 있어 석굴사원이 발달하기에 더할 나위 없었다.

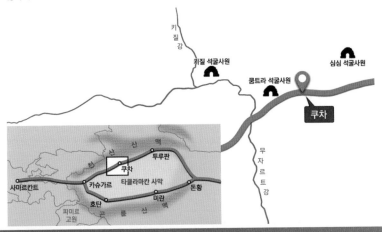

리 쿠마라지바의 운명은 혹독하기만 했습니다.

쿠마라지바가 태어난 4세기는 쿠차 왕국이 최고의 번영을 누릴 때였어요. 중국 역사서 『한서』에는 기원전 1세기 쿠차의 인구가 8만 명에 달했다고 기록돼 있어요. 곡식과 과일이 잘 자랐으며, 목축업도 발달해 있었다고 합니다. 천산산맥은 풍부한 광물질을 쿠차에 제공했어요. 쿠차는 뛰어난 철 제련술로 부

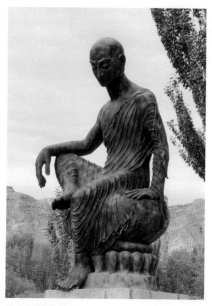

쿠마라지바의 동상
아버지 '쿠마라야나', 어머니 '지바'의 아들로 태어났기에 쿠마라지바라고 이름을 지었다는 설이 있다. 334년 (혹은 350년)경에 태어나 409년(혹은 413년)경에 입적했다고 추정한다.

를 쌓았습니다. 그뿐만 아니라 실크로드 요지에 위치해 오가는 상인들로부터 관세를 받아 수입을 올릴 수 있었어요.

그런 나라의 왕자였다면 삶이 아주 탄탄대로였을 것 같은데요.

잘사는 나라였던 게 오히려 문제가 됐죠. 중국을 포함한 여러 민족이 쿠차를 차지하기 위해 군침을 흘렸으니까요. 쿠차를 점령하면 경제적 이득은 물론 정치적으로나 군사적으로 서역북로 일대를 장악할 수 있었습니다. 한나라는 기원전 2세기에 쿠차의 존재를 알게 됩

니다. 장건의 서역 개척 때문이었죠. 한나라에선 이 지역을 점령하는 게 서역의 주인이 되는 지름길이라며 끈질기게 쿠차를 공략한 끝에 속국으로 삼습니다.

쿠마라지바가 태어났을 때도 중국의 속국이었나요?

속국으로 전락한 후 쿠차는 기회만 나면 독립을 쟁취하려 했습니다. 유목 민족과 중국의 공격을 거듭 받았지만 쿠마라지바가 태어난 때는 독립 국가로서의 위상을 갖고 있었어요.

| 지극한 불운과 지극한 즐거움 |

불운은 쿠마라지바가 간다라에서 유학을 마치고 고향으로 돌아온 384년에 시작됐습니다. 어느덧 삼십 대 후반을 바라보는 나이였죠. 당시 중국은 5호16국 시대였는데, 말이 16국이지 이민족들이 들어와 나라를 세웠다가 망하고 또 세우기를 반복하던 시절이었습니다. 그중 전진이라는 나라의 장군 여광이 왕의 명령에 따라 쿠마라지바를 잡으러 왔던 겁니다.

어릴 적에 유학 가서 이제 겨우 집에 왔는데 안타깝네요.

전진의 왕이 서역 최고 승려라 칭송받던 쿠마라지바의 소문을 들었던 거예요. 하지만 쿠마라지바를 생포하는 사이 전진이 멸망해버립

니다. 여광은 돈황 근처에 자기 나라를 세운 뒤 쿠마라지바를 포로로 데려갔죠. 그때 이후 쿠마라지바는 다시 고향에 돌아가지 못했어요. 여광은 장장 17년간 쿠마라지바를 도망가지 못하게 가둔 채 괴롭힙니다. 쿠마라지바가 오십 대가 됐을 무렵, 후진이 여광의 나라를 멸망시키자 이번에는 장안으로 끌려가는 신세가 되죠. 후진의 황제는 불교를 숭상해 쿠마라지바를 대우해줬습니다만, "승려 양반, 천재의 피를 낭비해서야 쓰나? 자손을 봐야지!"라며 방에 여인들을 계속 들여보냈어요. 한마디로 파계승이 되라는 거였지요. 파계란 계율을 깨뜨린다는 의미로, 승려 자격을 잃게 되는 겁니다. 처음엔 꿈쩍도 안 했던 쿠마라지바도 결국엔 굴복해 자손을 두게 돼요.

서역 최고 승려라서 온갖 고초를 다 겪었는데 승려가 아니게 되다니요!

우리나라에도 비슷한 승려가 있었죠. 원효 대사 말입니다. 원효가 요석 공주와 결혼해 낳은 아들이 이두를 만든 설총이었잖아요. 쿠마라지바의 자손

돈황의 백마탑
여광의 포로로 돈황으로 끌려가던 중 탔던 백마가 죽자 쿠마라지바가 말의 명복을 빌어주며 이 탑을 세웠다는 전설이 있다. 하지만 실제로는 당시 탑의 형식이 아니어서 전설의 진위를 알 수 없다.

에 대해서는 알려진 이
야기가 없지만요.
쿠마라지바는 죽기 직
전까지 나라의 스승이
라는 뜻의 '국사'로 대접
받으면서 300여 권에 이
르는 불교 경전을 한문
으로 번역했습니다. 이
시기 중국에는 산스크
리트어로 쓰인 인도 불

『불설아미타경』 언해본
쿠마라지바가 번역한 것을 조선 세조 10년인 1464년에 간
경도감에서 펴낸 판본이다. 간경도감은 한문으로 된 불경을
한글로 번역하기 위해 설치한 관청이었다.

교 경전을 읽을 수 있는 사람도, 불교를 제대로 아는 사람도 드물었
어요. 유교나 도교에 빗대어 불교를 이해하는 게 고작이었죠. 그러나
유년 시절을 간다라에서 공부한 쿠마라지바는 산스크리트어에 능
통했습니다. 또한 중국에 오래 산 덕에 중국인 못지않게 한문을 읽
고 쓸 줄도 알았어요. 불교 경전을 번역하기에 이만한 인재가 어디
있겠어요? 쿠마라지바가 번역한 경전 덕분에 중국인들은 부처의 가
르침에 한결 수월하게 다가갈 수 있게 됩니다. 쿠마라지바의 한문 번
역 경전은 동북아시아 불교를 바꿔놓는 획기적인 사건이었습니다.

경전을 번역한 게 그렇게 대단한 일인가요?

그럼요. 지금 우리가 쓰는 불교 용어도 쿠마라지바가 번역한 게 많
아요. 예를 들어 극락(極樂)이라는 용어는 『아미타경』에 등장하는

'구원의 공간'을 쿠마라지바가 한자로 옮긴 말입니다. '지극한 즐거움'이란 뜻이죠.

쿠마라지바가 중국의 포로로 떠도는 동안 조국 쿠차의 현실도 마찬가지로 불행했습니다. 이민족의 공격을 숱하게 받고 속국으로 전락할 때마다 어마어마한 공물을 바쳐야 했지요. 그사이 쿠차 사람들의 삶은 나날이 피폐해져갔습니다. 그럼에도 이들은 키질 석굴사원의 조성을 멈추지 않았어요. 지극한 불행 속에서 '지극한 즐거움'이라는 말을 만든 쿠마라지바처럼 쿠차 사람들도 끈질기게 석굴을 지으며 구원을 꿈꿨고 그 마음은 미술로 표현됐습니다. 미술을 통해 울고 웃는 사람의 마음이랄까요. 키질 석굴사원에서 이들의 마음을 들여다볼 수 있습니다. 그럼 쿠차 사람들의 간절한 바람이 담긴 아래 사진 속 석굴사원으로 들어가볼까요?

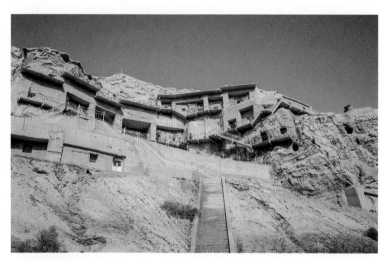

키질 석굴사원의 외부
암벽에 구멍이 뚫린 부분은 모두 석굴이다. 문을 달아놓은 석굴도 있다.

IV 사막에 핀 꽃

| 탑돌이는 영원히 |

키질 석굴사원의 기본 구조는 인도 석굴사원과 동일합니다. 예배당인 차이티야, 승방인 비하라가 있죠. 이번 강의에서는 쌍둥이처럼 꼭 닮은 차이티야 제8굴과 제38굴을 중심으로 둘러보려고 합니다. 아래는 키질 제8굴의 내부 모습이에요.

예배당이라더니 쿠차에서는 탑도 불상도 안 만들었나 봐요.

물론 처음에는 둘 다 있었겠죠. 일단 정면에 보이는 반원형의 감실이 불상을 놓았던 자리였을 거예요. 스투파는 키질 석굴사원의 구

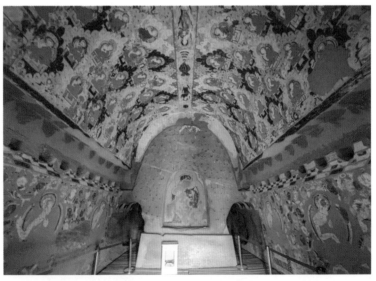

키질 제8굴의 주실, 5~7세기경, 중국 신장위구르 자치구 쿠차
이 석굴에 막 들어섰을 때 보이는 모습이다. 정면 양쪽의 구멍은 '중심주'의 둘레를 도는 통로다.

조를 살펴야 찾을 수 있습니다. 아래의 구조도를 보세요. 중앙 감실 양옆에 구멍이 뚫려 있고, 이 벽처럼 생긴 기둥을 경계로 주실과 후실이 나뉩니다. 좌우 구멍은 방을 오가는 복도인 셈이지요. 두 방을 나누는 기둥은 석굴의 중심 기둥이라는 뜻으로 '중심주'라 부르는데, 이 기둥이 '스투파' 역할을 해요. 인도 석굴사원이 그랬듯 중심주도 석굴을 팔 때 그 부분만 남겨놓고 암벽을 깎은 겁니다.

벽처럼 보이는데, 복도가 있을 정도면 엄청 큰 기둥인가 봐요.

쿠차 사람들은 복도를 통해 벽처럼 생긴 저 기둥 둘레를 돌았습니다. 탑돌이 하듯이요. 석굴에 따라 복도의 높이는 150센티미터에서 250센티미터로 들쑥날쑥하지만 오른쪽 사진을 보면 대체로 사람이 지나갈 만한 정도였던 것 같아요.

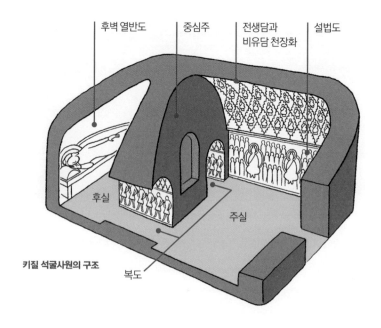

후벽 열반도 중심주 전생담과 설법도
 비유담 천장화

후실

주실

키질 석굴사원의 구조 복도

키질 제4굴을 조사 중인 알베르트 그륀베델
이 사진은 1906년에 독일 탐험가 그륀베델이 키질 석굴사원을 탐험할 당시 촬영된 것으로, 그륀베델의 앉은키와 비교해보면 중심주 양옆의 복도가 사람이 지나다닐 만한 높이라는 걸 짐작할 수 있다.

중심주를 돌면서 보게 되는 광경은 석가모니의 전생과 현생 이야기를 담은 그림들입니다. 탑돌이도 하고, 불교 교리도 익힐 수 있게 석굴사원을 조성한 거예요. 하지만 정작 서역 사람들은 석굴사원의 스투파가 원래 석가모니의 사리를 모신 무덤이었다는 데는 관심이 없었습니다. 사리가 중요했다면 틀림없이 복발을 만들었을 텐데 흔적도 없는 걸 보면요. 확실히 인도와 멀리 떨어질수록 스투파의 형태나 의미가 처음과는 상당히 달라진다는 걸 알 수 있죠.

스투파가 아닌데 스투파고, 스투파인데 스투파가 아닌 거군요.

둘레를 돌며 경배한다는 의미에서 키질 석굴사원의 중심주는 인도 스투파가 가진 탑돌이 기능이 남아 있었어요. 키질 제8굴은 5세기쯤 조성됐다고 추정하는데, 이 시기 인도 아잔타 석굴사원에서는 스투파에 사리를 넣는 대신 불상을 새겼습니다. 5세기 인도 석굴사원의 스투파가 사리를 모신 무덤이 아닌, 불상이 있는 기념물로 변모한 것처럼 키질 석굴사원의 중심주도 마찬가지였던 거죠. 다만 인도

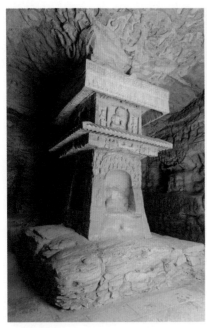

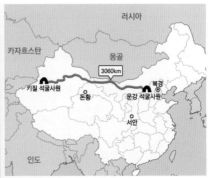

(왼쪽)운강 제1굴의 내부, 5세기, 중국 산서성 대동
키질 석굴사원의 중심주 양식은 중국 서부의 돈황을 거쳐 내륙에 있는 운강 석굴사원까지 전해졌다.
(오른쪽)키질 석굴사원과 운강 석굴사원 사이의 거리
3060킬로미터로, 서울과 부산 간 거리의 여덟 배쯤 된다.

에서 스투파가 여전히 경배 대상이었다면 키질의 중심주는 그렇지 않았습니다. 그곳에 모신 불상을 경배하는 거면 몰라도요.

중심주는 중국에도 영향을 미쳤어요. 위 왼쪽은 산서성 대동에 있는 운강 석굴사원의 중심주입니다. 키질 석굴사원과 운강 석굴사원은 3천 킬로미터나 떨어져 있지만 둘 다 중심주를 만들었다는 공통점이 있습니다. 물론 두 석굴사원의 중심주는 모습이 다르긴 해요. 인도 석굴사원의 스투파는 서역에서 중심주로 탈바꿈하더니 중국에 와서는 단순히 벽같이 둔 게 아니라 또 다른 모양으로 변한 거죠.

중국 운강 석굴사원의 중심주는 그래도 좀 스투파 같아요.

| ❶ 주실: 천불은 1천 개의 이야기를 담고 |

우리도 중심주를 돌며 탑돌이를 해볼까요? 키질 석굴사원을 만들고 예배했을 쿠차 사람들의 마음을 느껴보기엔 이만한 게 없답니다. 입구로 들어서자마자 보이는 건 역시 중심주예요. 천천히 고개를 움직이면 양쪽 벽과 아치형 천장을 한가득 메운 그림이 눈에 들어오지요. 벽화는 많이 훼손됐지만 천장화가 약간이나마 남아 과거의 영광

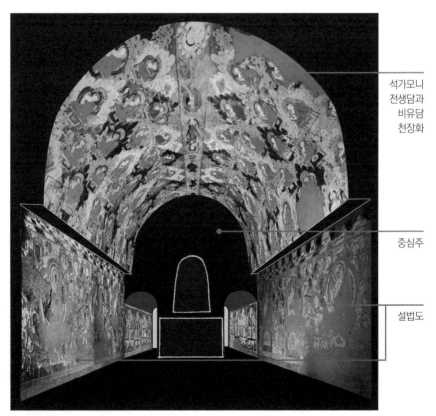

석가모니
전생담과
비유담
천장화

중심주

설법도

키질 제8굴의 주실 3D 복원도

을 증명합니다. 화려한 푸른빛이 우리의 눈길을 사로잡으면서요.

파란색과 옥색이 생각보다 서로 잘 어울리는데요!

이 파란색에 주목해주세요. 당시 아프가니스탄에서만 나던 돌인 라피스라줄리를 갈아 만든 귀한 색이거든요. 현재 키질 석굴사원 벽화와 천장화는 많이 산화돼 대부분 원래 색깔과 다르게 보이지만 이 색은 1500년이 흐른 지금도 선명한 푸른빛으로 빛나고 있죠.

그렇게 오랜 세월이 흘렀는데도 색이 변함이 없다니 놀라워요.

대단하지요. 라피스라줄리는 얼마나 귀했던지 '푸른색이 나는 금', 청금석이라 불렀답니다. 값비싼 물감을 잔뜩 바른 걸 보면 키질 석굴사원을 만드는 데 쿠차 사람들이 들인 공을 짐작할 수 있습니다.

(왼쪽)라피스라줄리 원석 (오른쪽)라피스라줄리를 갈아서 만든 안료
과거에는 아프가니스탄에서만 났기 때문에 서양에서는 '바다 건너서 왔다'며 이 색상을 울트라마린이라 불렀다. 이집트 왕 투탕카멘의 황금마스크에도 사용됐을 정도로 전 세계에서 귀하게 여기던 색상이자 안료였다.

키질 제38굴 주실에 그려진 천장화
옥색과 푸른색으로 된 수백 개의 마름모꼴 안에 조금씩 다른 모습을 한 부처와 무릎을 꿇고 앉은 사람이 그려져 있다.

아무리 예쁜 색이라도 파란색만 있으면 지루했겠죠. 위를 보세요. 마름모꼴 안에 옥색과 갈색, 옅은 살구색을 배치해 모던한 느낌을 줍니다. 언뜻 같은 모양이 반복되는 듯해도 실은 그림 하나하나가 다른 것도 눈여겨볼 부분입니다.

벽지 무늬처럼 다 똑같은 그림이 아닌가요?

자세히 보면 부처의 생김새부터 옷차림, 손 모양까지 제각각이에요. 이 부처들은 다 별개의 존재입니다. 부처들이 워낙 많아서 키질 석굴사원을 '천불동'이라고도 해요. 그만큼 무수한 부처가 있다는 의미지요. 부처 주위에 그려진 사람이나 동식물도 다른 모양으로 각기 다른 이야기를 담고 있습니다. 즉 마름모 하나당 하나의 이야기가 그려져 있는 거예요. 물론 이것만으론 각각의 마름모에 표현된 이야기들을 속속들이 알기는 어렵습니다.

이걸 옛날 쿠차 사람들은 알아봤던 걸까요.

지금 우리는 잘 모르지만 당시에 석굴사원을 드나들며 수행했던 사람들은 그림의 의미를 알지 않았을까요? 각 그림이 뭘 의미하는지 설명해주는 전문 승려도 있었을 거고요. 하지만 저로서는 마름모에 담긴 그림 하나하나를 설명하는 게 가능했을까 의심이 들어요. 그래도 정성을 다해 천장화를 그렸다는 건 느껴집니다. 입이 떡 벌어질 만큼 뛰어난 그림은 아니어도 부처를 향한 애정이 듬뿍 담겼다는 건 실감 나니 말이에요. 멀리서는 비슷해 보여도 가까이 다가가 그림을 살펴보면 부처의 모습과 마름모 주변을 장식한 무늬들이 저마다 다른 걸 확인할 수 있어요. 저 작은 그림에 쏟은 정성이 이만저만이 아닌 거지요.

어릴 적에 크레파스로 하나하나 정성껏 무늬를 그리면서 스케치북을 채웠던 기억이 나요.

| 한 장면만으로도 개성 넘치게 |

이쯤 해서 키질 석굴사원에서 주실이 어떤 의미를 지닌 공간이었는
지 생각해봅시다. 주실은 신자가 석굴에 발을 들였을 때 맨 처음 마
주하는 공간이에요. 따라서 부처의 광대한 자비심을 깨닫고 불교의
핵심 내용을 익히는 곳이어야 했습니다. 천불을 그려 넣은 천장화만
으로는 약했던지 키질 제38굴 주실 구석구석에는 석가모니의 현생
과 전생에 관한 이야기를 그림으로 골고루 그려 넣었어요. 이 주제만
큼 불교 교리를 쉽게 전달하는 건 없으니까요.

불상이야 그렇다 쳐도 마름모 한 칸에 석가모니 이야기를 넣을 수
있나요?

너무 작긴 하죠. 그 어려움을 쿠차 사람들은 어떻게 해결했을까요?
페이지를 넘겨 키질 제38굴과 인도 바르후트 스투파에 공통적으로
표현돼 있는 대원왕 본생을 비교하면 이들이 찾은 해결책을 알 수
있습니다. 대원왕 본생은 석가모니가 전생에 원숭이 왕으로 태어났
을 적 이야기예요.

원숭이가 있는 걸 빼면 전혀 달라 보이는데, 두 미술품이 같은 이야
기를 표현한 게 맞나요?

맞습니다. 우선 왼쪽에 있는 바르후트 스투파 조각을 먼저 보지요.

고개를 들면 희망을 보리 **485**

❸ 원숭이 왕의 교훈　❶ 원숭이 왕의 희생　❷ 원숭이 왕의 구출

(왼쪽)대원왕 본생, 바르후트 스투파, 기원전 100년경, 콜카타 인도박물관
(오른쪽)대원왕 본생, 키질 제38굴 주실, 기원후 5~7세기, 중국 신장위구르 자치구 쿠차
왼쪽 부조에는 석가모니 전생 이야기가 순서 상관없이 모두 들어가 있지만 오른쪽 벽화에는 원숭이 왕
이 다리 역할을 자처하며 희생하는 장면 하나만을 넣었다.

①번은 망고를 탐낸 인간 왕이 원숭이 무리를 공격하자, 원숭이 왕이
자신의 몸으로 두 나무 사이를 연결해 동족을 피신시키는 모습을 표
현했습니다. ②번은 추락하려는 원숭이 왕을 보고 감동한 인간 왕이
신하를 보낸 장면으로, 보자기를 펼쳐 든 신하들을 묘사했어요. ③
번은 원숭이 왕이 인간 왕에게 희생이란 무엇인지 가르쳐주는 부분
입니다. 바르후트 스투파에는 이 서사가 두서없이 들어가 있어요. 하
지만 키질 제38굴 벽화는 이 이야기의 하이라이트 하나만 골라 넣었
습니다. 원숭이 왕이 다리 역할을 자처하며 희생하는 대목이죠.

이렇게 보니까 바르후트 조각이 구구절절해 보이기도 하네요.

긴 이야기를 한 화면에 넣으려 했으니 그럴 만하죠. 그래도 키질 제
38굴의 대원왕 본생만 봤다면 앞뒤로 무슨 일이 벌어진 건지 몰랐을
텐데, 바르후트 조각은 전체 이야기를 가늠할 수 있게 해줍니다.
쿠차 사람들이 핵심 장면만 축약해 그린 까닭은 작은 마름모 안에
이야기를 넣어야 한다는 공간적 한계 때문이에요. 바꿔 말하면 마름
모가 많을수록 더 많은 석가모니 이야기를 담을 수 있다는 뜻도 되
겠죠. 마름모꼴로 공간을 작게 분할한 것부터가 이야기를 여러 편
넣고 싶어서였던 거예요.

신자들에게 석가모니 이야기를 많이 보여주려고 그런 거군요.

맞아요. 게다가 쿠차 사람들은 이야기의 핵심을 골라내는 능력이 뛰
어났어요. 제38굴의 본생 벽화를 하나 더 보여드릴게요. 페이지를 넘
겨보세요. 석가모니가 전생에 사자 왕이었을 적 이야기입니다.
숲속에 책임감이 남다른 사자 왕이 살았어요. 사자 왕은 입버릇처
럼 "모든 짐승 위에 군림하는 내가 너희들을 보호하지 않는다면 의
무를 저버리는 것이다"라고 했죠. 그러던 어느 날 한 원숭이가 찾아
와 간청했습니다. "먹을 것을 구하러 멀리 나가야 하는데 집에 어린
자식 둘뿐이라 걱정이 됩니다. 저희 애들을 돌봐주실 수 있을는지
요?" 흔쾌히 승낙한 사자 왕은 꼬박 나흘간 어린 원숭이들을 돌보는
데 매진했습니다. 그러다 난생처음 해보는 육아에 지쳐 깜빡 졸고 말

독수리

사자 왕

원숭이

사자 왕 본생, 키질 제38굴 주실, 5~7세기, 중국 신장위구르 자치구 쿠차
원숭이가 무릎을 꿇고 맞은편의 사자 왕에게 새끼들을 맡아달라고 간청하고 있고, 하늘에서 독수리가
그 이야기를 엿듣고 있는 장면이다.

았지요. 그 사이 하늘을 빙글빙글 돌던 독수리가 새끼 원숭이 한 마리를 낚아채 갔어요.

쿠차 사람들이 이 이야기에서 하이라이트로 꼽은 장면은 원숭이가 사자 왕에게 육아를 부탁하는 부분이에요. 왼쪽 벽화를 보면 나무를 사이에 두고서 사자 왕과 원숭이가 대화를 나누고 있습니다. 독수리는 공중에서 이 둘의 대화를 엿듣는 중이죠.

독수리는 그때부터 계속 새끼 원숭이를 노리고 있었던 거군요. 잡혀간 새끼 원숭이는 무사했나요?

독수리가 새끼 원숭이를 낚아채자 눈을 번쩍 뜬 사자 왕이 부리나케 독수리를 찾아가 새끼 원숭이를 돌려달라고 애원했습니다. 그러나 독수리는 콧방귀도 뀌지 않았어요. "데려가고 싶으면 네 살과 맞바꿔야겠다"고 으름장을 놓았죠. 그런데 사자 왕이 절벽으로 달려가 뛰어내릴 준비를 하는 게 아니겠어요? 죽어서 자기 몸을 독수리에게 내어주려 했던 겁니다. 이 모습에 감명받은 독수리가 아무 대가 없이 새끼 원숭이를 돌려줬다는 걸로 이야기는 끝이 나요.

물론 왼쪽 벽화는 한 장면만 담았으니 이야기가 다 표현되지는 않았습니다. 인도에서 이 전생담을 그렸다면 전체 이야기를 다 넣었겠지만요. 인도에서 유래한 이야기를 쿠차는 자기 식으로 재현한 겁니다. 불교에서는 석가모니도 수천 번의 전생을 거치며 희생한 덕에 석가모니 부처가 될 수 있었다고 강조합니다. 그러다 보니 이런 이야기가 수천 개에 이르고, 시대나 나라마다 사람들이 좋아하는 이야기도

각기 달랐죠. 같은 이야기를 그려도 그림 기법이 차이가 났고요. 원숭이 왕이나 사자 왕 이야기도 그렇지만 이 점을 더 확연히 살펴볼 수 있는 예시가 베산타라 태자 본생이에요.

그게 어떤 이야기인데요?

무엇이든 보시하길 좋아한 왕자 이야기죠. 원래 이름은 베산타라였는데 중국에서는 이 왕자를 보시태자라 번역했습니다. 베산타라 왕자는 워낙 남에게 베풀기를 좋아해서 비를 내려주는 영험한 코끼리까지 이웃 나라 왕에게 줬어요. 이 때문에 궁에서 쫓겨난 베산타라 왕자는 가난하게 살았죠. 그러던 어느 날 웬 노인이 찾아와 도움을 구하자 왕자는 자식들과 아내마저 남김없이 보시해버립니다. 사실이 노인은 제석천이라는 신이었어요. 제석천은 베산타라의 희생을 높이 사 왕자가 지금껏 보시한 모든 걸 돌려줬다는 내용입니다.

오른쪽을 보세요. 위가 아잔타 석굴사원 벽화, 아래가 키질 석굴사원 벽화입니다. 아잔타 석굴사원 벽화의 왼쪽에 초라한 차림의 남자가 베산타라 왕자예요. 옆엔 아내도 있습니다. 모든 걸 내주고 처량하게 살고 있는 모습이죠. 하지만 키질 석굴사원 벽화에서 왕자는 장신구를 걸쳐 그리 가난해 보이지 않는 모습입니다.

두 벽화는 왕자의 모습을 다르게 표현했을 뿐 아니라 그림 기법에도 차이가 났어요. 인도 아잔타 석굴사원의 벽화는 윤곽선이 가늘고 섬세해요. 음영법을 더해 피부 가장자리는 진하게, 가운데는 밝고 연하게 채색해 입체감을 살렸죠. 그러나 키질 석굴사원의 벽화는 만화처

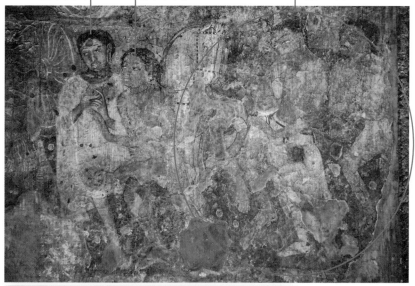

베산타라 왕자 　 왕자의 아내 　 배경 요소들

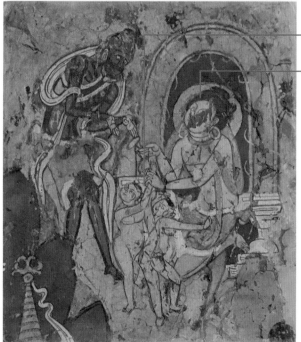

두 아들

베산타라 왕자

**(위)베산타라 왕자 본생, 아잔타 제17굴, 5세기 말, 인도 마하라슈트라주
(아래)베산타라 왕자 본생, 중국 신장위구르 자치구 키질 제38굴, 7세기, 독일 베를린 인도미술관**
아잔타 석굴사원의 벽화는 쫓겨난 베산타라 왕자 장면이, 키질 석굴사원 벽화는 자식 둘을 보시하는 장면이 그려졌다. 인도 벽화는 선이 섬세하고 음영법을 적용한 반면 키질 벽화는 음영법 대신 굵은 선과 단색을 활용해 개성적인 화면을 선보였다.

럼 윤곽선이 두드러지고 음영법 없이 한 가지 색으로 칠해 평면적입니다.

앞서 음영법 같은 기법이 인도에서 출발해 서역을 거쳐 중국까지 전해졌다고 했지요. 하지만 그걸 받아들일지 말지는 서역에서도 지역별로 차이가 났어요. 쿠차는 인도의 음영법을 선뜻 받아들이지 않았습니다.

같은 이야기를 그린 건데 다르긴 진짜 다르네요. 쿠차 사람들은 개성이 꽤나 강했나 봐요.

쿠차에 살았던 사람들의 면모가 이제 좀 확실히 파악되나요? 이들은 석굴사원 주실에 있는 벽화를 보며 '부처님은 이런 희생을 감수하셨구나. 나도 본받아야겠다'는 마음을 품었겠죠. 원숭이 왕이었던 석가모니의 등을 밟고 목숨을 건진 원숭이 중 하나가 자신이었을지 모른다면서요. 석가모니가 행한 희생에 마음이 먹먹해졌을 겁니다. 이런 깨달음을 주는 게 주실 벽화의 목적이기도 하죠. 슬슬 발길을 옮겨 중심주 양편의 복도로 들어가봅시다.

| ❷ 복도: 석굴사원의 기사들 |

이곳에서 우리는 쿠차 사람들을 만나볼 수 있답니다. 그 당시 쿠차인들로 추정되는 인물들이 키질 제8굴 복도를 꽉 채우고 있거든요. 후원자겠죠. 각 벽면에 네 사람씩, 총 열여섯 명이 그려졌습니다.

키질 제8굴의 왼쪽 복도(위)와 오른쪽 복도(아래) 3D 복원도

왜 하필 이런 좁은 데에 자기들 모습을 그린 거죠? 비싼 파란색 물감
도 썼겠다, 당당히 크게 그리지 않고요?

복도가 어떤 공간이었을지 상상해보세요. 탁 트인 곳에 있다가 갑자
기 좁고 어두운 곳에 들어서면, 잠깐이지만 어수선한 마음을 정리하
며 생각을 곱씹기에 안성맞춤이었을 거예요. 그런 곳에 그려진 자기
네 모습을 가까이에서 보며 깊은 생각에 잠겼겠죠.

아래에서 왼쪽 복도의 벽화 일부분을 살펴보겠습니다. 훼손돼 잘 안 보이니 일러스트와 함께 봅시다. 벽화 속 인물들은 모두 비슷한 차림을 하고 허리에 칼을 찼어요.

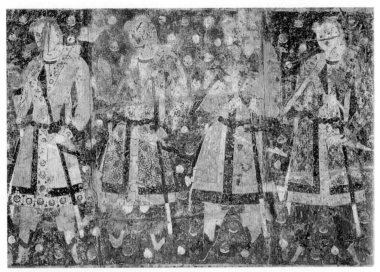

칼을 찬 사람들(부분), 키질 제8굴 왼쪽 복도, 5~7세기
화려한 복장을 하고 있어 이 석굴사원을 후원한 이들이 꽤 신분이 높았음을 알 수 있다.

칼을 찼다니 기사들인가요? 원탁의 기사들이 아니라 석굴사원의 기
사들이네요!

기사인가? 칼을 찬 귀족인가? 알쏭달쏭한데, 신분이 높은 건 분명
합니다. 옷이 굉장히 화려해요. 통이 넓은 바지 위에 긴 외투를 입고
허리띠를 맸어요. 겉옷과 옷깃, 안쪽 상의에도 무늬를 그려 넣었어
요. 공들여 짠 비단이나 모직으로 만든 값비싼 옷 같습니다.

이 같은 복장이 쿠차 귀족의 복식이라는 걸 뒷받침해주는 다른 유
물이 있으니 잠깐 보기로 하죠. 아래는 쿠차에서 출토된 수바시 사
리기예요. 사리기는 사리를 넣어두는 용기인데, 이 수바시 사리기는
이름 그대로 사리를 보관한 건지 용도가 확실치 않습니다. 높이가
32센티미터나 돼서 사리기치고 너무 커요. 하지만 그림을 잔뜩 그려
꾸민 걸로 보아 사리처럼 중요한 물건을 보관한 용기임에는 틀림없
습니다. 그림 자체도 신비함을 자아내죠. 아래에
서 사각형 표시한 부분을 보세요. 왼쪽
에 검은 토끼 가면을 쓴 사람이
온몸을 흔들고 있죠?

**수바시 사리기, 6~7세기, 중국 신장위
구르 자치구 쿠차 출토, 도쿄국립박물관**
사각형 표시 부분을 보면 왼쪽에는 검은
토끼 가면을 쓴 무용수가 있고, 그 옆에
는 악기를 연주하는 쿠차인들이 있다.

가면을 쓰고 춤추는 무용수

북채

(위)수바시 사리기에 그려진 동물 가면을 쓴 무용수
(아래)유목 민족의 복장을 하고 악기를 연주하는 사람들
동물 가면을 쓴 채 춤을 추고, 북 같은 악기를 연주하는 건 쿠차의 풍습 중 하나였다. 아래 그림에 북채
를 들고 있는 인물의 옷차림이 쿠차 귀족 복식의 전형이다.

지금 뭘 하고 있는 건가요?

맨 위의 확대한 그림을 보면 짐작할 수 있습니다. 이건 가면을 쓴 채
춤추는 무용수를 표현한 거예요. 쿠차에는 예부터 종교 의식이나 연
례행사 때 춤추고 노래하며 악기를 연주하는 일이 흔했다고 합니다.

옷이 갑옷마냥 무겁고 답답해 보이지만 춤을 출 땐 옷에 달린 화려한 장식들이 흔들리며 소리를 냈을 테니 꽤나 흥겨웠겠죠.

여기서 눈여겨볼 부분은 따로 있습니다. 왼쪽 아래 그림을 보면 북을 메고 가는 소년 옆에 키 큰 사람이 있어요. 양손에 북채를 든 모습이 북을 연주하는 듯하죠. 저 사람이 입은 옷을 잘 보세요. 키질 석굴사원 후원자와 복장이 아주 유사합니다. 통이 넓은 바지와 화려한 긴 외투가 거의 똑같아요. 아마 사리기 속의 이 인물도 귀족처럼 신분이 높은 사람이었겠죠.

이 사람도 칼을 찼네요. 쿠차에서는 칼이 장신구였나 봐요.

그게 아니라 유목 민족의 풍습입니다. 야생에서 이동하며 생활하는 유목 민족에게 칼은 필수품이죠. 쿠차 사람들 복장은 당시 중앙아시아에 살던 유목 민족인 튀르크인이나 소그드인과 유사해요.

페이지를 넘겨보세요. 위는 유목 민족의 무덤으로 추정되는 곳에서 발굴된 금 장식인데, 말을 탄 튀르크인을 묘사했어요. 붉은색으로 표시한 옷깃이 키질 석굴사원 벽화 속 귀족의 옷과 같죠.

그 아래는 페르시아의 수도였던 페르세폴리스에서 발견된 부조예요. 조공을 바치는 외국인 사신의 모습이 보입니다. 이 부조에 스키타이나 소그드인 같은 유목 민족은 물론 인도 사람도 나와요. 쿠차인들이 입은 옷이 얼마나 유목 민족 옷과 닮았는지 알 수 있습니다. 인도의 옷과는 전혀 다르다는 것도요. 원래 쿠차 사람들은 유목 민족과 관련이 깊었을 거라 해요.

옷깃

(위)튀르크인 전사, 기원후 6~7세기
(아래)페르시아로 온 사신단 부조 중 소그드인 사절(왼쪽)과 인도인 사절(오른쪽), 기원전 6세기~기원
전 4세기경, 페르세폴리스의 아파다나 궁전
아래 왼쪽 소그드인 사절은 깃이 달린 코트를 벗어 손에 들었으며 허리에는 칼을 찼다. 반면 인도인 사
절은 인도 전통 복식대로 웃통은 벗고 하의만 치마처럼 입은 걸 볼 수 있다

| 쿠차 사람과 고구려인의 관계? |

유목 민족은 쿠차의 복식에만 영향을 미친 게 아니었습니다. 키질 석굴사원의 구조에도 유목 민족의 흔적이 남아 있어요. 이 석굴사원 중 절반은 키질 제8굴이나 제38굴처럼 둥그렇게 매끈한 아치형 천장이고, 제167굴을 비롯해 나머지 절반 정도의 굴은 '모줄임' 형식 천장이에요. 다른 말로는 말각조정이라 하지요.

모줄임천장이 뭔가요?

모줄임천장이란 말 그대로 모서리를 줄여가듯이 돌을 쌓아 지붕을 막는 건축 기법인데, 고구려 고분에서 자주 발견되는 방식입니다. 다음 페이지에서 키질 제167굴과 평안남도에 있는 쌍영총의 천장을 보세요. 쌍영총은 보다시피 기둥 두 개가 서 있어서 '두 개의 기둥'이라는 뜻으로 쌍영(雙楹)이란 이름이 붙었습니다. 쌍영총 천장에는 달 속에 두꺼비, 해 안에 삼족오를 그렸어요. 중국의 영향을 받은 거죠. 중국에서는 예부터 달에 두꺼비가 살고, 삼족오, 즉 발이 셋 달린 까마귀가 해를 물어온다는 전설이 있었으니까요. 그런데 천장을 쌓아 올린 방식은 키질 석굴사원과 무척 닮았습니다.

키질 석굴사원이 우리나라까지 영향을 준 건가요?

알 수 없습니다. 고구려에 이 같은 천장이 등장한 시기가 생각보다

일러요. 쌍영총은 5세기 후반 무덤이지만, 408년에 만들어진 덕흥리 고분에서도 모줄임천장을 확인할 수 있거든요. 오히려 키질 제167굴 보다 이른 시기에 만들어졌죠.

(위)키질 제167굴(왼쪽)과 제202굴(오른쪽), 5~7세기
돌을 마름모 모양으로 이리저리 돌려가며 점점 모서리를 줄여나가다 마지막에 지붕 꼭대기를 덮어 완성한 모줄임천장을 확인할 수 있다.
(아래)쌍영총, 5세기(고구려), 남포특별시(평안남도) 용강군 용강리
모줄임천장과 함께 다른 고분에서는 볼 수 없는 두 개의 기둥이 특징으로, 인물도와 풍속도, 사신도가 그려진 고구려 고분이다.

그럼 고구려가 키질 석굴사원에 영향을 준 건 아닐까요?

그랬다면 굉장히 놀라운 일인데, 아마 모줄임천장은 유목 민족의 건축 양식 중 하나였을 겁니다. 우리나라에서 모줄임천장은 오로지 고구려 고분에서만 나와요. 백제나 신라에서는 볼 수 없습니다. 하지만 어느 날 하늘에서 뚝 떨어진 양식일 리도 없겠지요. 고구려는 위치상 삼국 중 유일하게 유목 민족과 밀접한 연관을 가졌던 만큼 그 영향으로 모줄임천장을 만들었다고 봐야 해요. 키질 석굴사원을 만들었던 쿠차 사람들이 그랬듯 말입니다.

유목 민족이 꽤 광범위한 지역까지 영향을 미쳤군요.

유목 민족은 생각보다 어마어마했답니다. 다른 길로 빠진 것 같으니 다시 키질 석굴사원으로 돌아가보죠. 이 좁은 복도에 서서 후원자의 얼굴을 가까이 마주한 신자들은 무슨 생각을 했을까요? 건장하고 용맹한 그들의 모습에 감탄하면서도 내심 부러웠을 겁니다. 자신들도 간절히 석굴사원에 후원하고 싶어졌을지도 모르지요.
벅차오르는 마음을 가라앉히고서 발걸음을 옮기면 가장 안쪽 후실에 다다르게 됩니다. 드디어 부처를 만나려나 했지만 기대와는 다른 공간이 눈앞에 보입니다. 석가모니 부처가 여기 있되, 동시에 사라졌다는 걸 일깨워주는 장소였기 때문입니다.

있되 사라져요? 그게 무슨 뜻인가요?

열반도, 키질 제38굴 후실, 5~7세기, 중국 신장위구르 자치구 쿠차
누워 있는 석가모니의 위쪽으로 열반 소식을 듣고 찾아온 각국 왕들이 자리하고 있다. 발치에는 승려들이 보인다.

| ❸ 후실: 있지만 없는, 존재하나 존재하지 않는 자 |

위를 보세요. 키질 제38굴 후실의 맨 안쪽 벽에는 열반도가 그려져 있습니다. 벽화가 잘 보이진 않지만 단번에 석가모니를 찾을 수 있겠죠? 석가모니의 누운 모습이 열반을 뜻한다고 했었지요. 그 소식을 듣고 찾아온 각국의 왕들이 석가모니를 둘러싸고 있습니다. 머리에 왕관을 쓰고, 복장도 화려해요. 석가모니 발치에 모여 앉은 민머리를 한 승려들도 보이고요.

오른쪽 페이지는 열반도 맞은편에 있는 벽화입니다. 석가모니가 열반에 들자 사리를 서로 가져가겠다며 경쟁했던 왕들의 일화가 담겨 있어요. 흐릿하긴 하지만 아래쪽에 말을 탄 사람들이 보입니다. 사리 때문에 몰려온 왕들이에요. 사리를 둘러싸고 다툼이 벌어진 거죠.

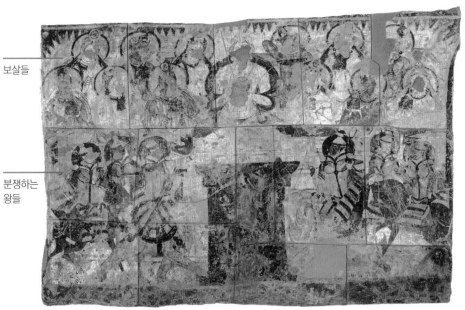

보살들

분쟁하는
왕들

사리를 둘러싼 분쟁, 키질 제8굴 후실, 5~7세기, 중국 신장위구르 자치구 쿠차
위쪽에 보살로 보이는 존재들이 있고 아래쪽으로는 말을 탄 사람들이 몰려온 걸 볼 수 있다. 이들은 석
가모니의 사리를 가지러 온 왕들로, 이 그림은 사리를 둘러싼 분쟁을 담았다.

키질 제8굴의 후실 3D 복원도

열반도

후실

복도 | 중심주 | 복도

주실

입구

결국 이들은 사리를 나눠 가진 다음 부처의 사리를 넣은 스투파를 세웠고, 그게 근본8탑이 되었어요. 후실은 그야말로 열반과 그 이후 세계를 실감할 수 있는 공간입니다.

그래서 부처님이 있는데 없다는 거였군요. 그림엔 있지만 열반에 들어버려 세상에 존재하지 않으니까요.

맞습니다. 석굴사원 가장 깊숙한 곳에 열반도를 뒀다는 건 당시 쿠차 사람들이 열반을 굉장히 중요하게 생각했다는 걸 뜻해요. 석가모니가 깨달음을 얻은 뒤 육체적 죽음으로 진정한 열반에 든 거니 중요할 수밖에요.

그런데 하나같이 얼굴이 보이지 않아요. 오래돼서 지워진 건가요?

안타까운 부분이죠. 9세기부터 시작해 12세기엔 쿠차를 비롯한 서역 대부분이 이슬람화되면서 불교 사원이 파괴됐어요. 열반도에 나오는 인물들의 눈이 하나같이 뭉개져 있는 것도 그 탓이에요. 이슬람에서는 사악한 눈, '흉안'과 마주했을 때 불행이 닥친다는 속설이 있는데, 키질 석굴사원 벽화 속의 눈을 흉안이라 여긴 겁니다. 밤이면 저들이 깨어나 자기를 해칠 거라 상상한 이슬람 주민도 있었대요. 그래서 일부러 얼굴을 훼손한 거예요.

그렇다고 귀중한 문화재를 파괴하다니요.

종교가 다르니 가벼이 여긴 거죠. 키질 석굴사원의 열반도는 석굴에 따라 높이 2.5미터에서 3.5미터쯤 되는 뒷벽 전체를 차지하는 큰 그림입니다. 뒤로 물러서서 보려고 하면 중심주에 가려 전체 모습을 볼 수도 없어요.

이렇게 큰 그림으로 표현된 석가모니의 열반에 압도당한 쿠차 사람들은 문득 현실을 자각했을지 모릅니다. 나라를 빼앗기고 공물을 바치느라 하루하루 허리가 휘게 일하는 자신들의 처지를요. 그런데 자신들을 구원해줄 석가모니는 열반에 들어버렸습니다. 이제 더 이상 세상에 부처는 없습니다. 열반이 아무리 기쁜 일이래도 이들은 그 사실을 공감할 수 없었어요. 하늘이 무너지는 것만 같았겠지요.

아… 너무 슬퍼요.

그 막막함을 품고 후실을 빠져나와 집에 갈 채비를 합니다.

| ❹ 팀파눔: 고개를 들어 새롭게 만나는 희망, 미륵 |

예배를 마친 뒤 굴을 나가려는 순간, 사람들은 문 위쪽의 벽화를 보게 돼요. 이곳을 팀파눔이라고 부르죠. 거기에 미륵보살이 있습니다.

석굴에 들어올 때도 이 문으로 들어오지 않았어요?

문은 하나지만 팀파눔의 벽화는 들어오는 방향에선 굳이 고개를 돌

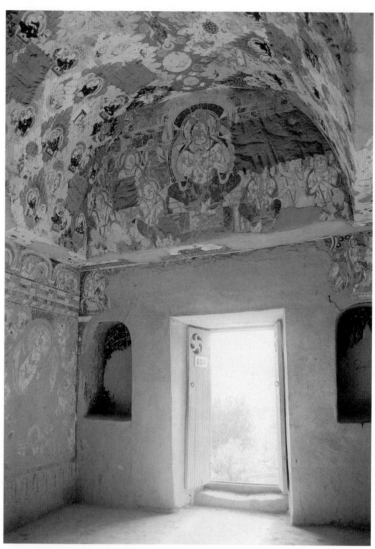

키질 제38굴의 주실에서 바라본 미륵보살이 그려진 팀파눔
석굴 출구 위쪽의 팀파눔에 미륵보살이 그려져 있다.

키질 제38굴 팀파눔 일러스트

리지 않는 한 보이지 않는 위치에 있어요. 석굴로 들어갈 때는 재미
난 벽화나 천장화가 많으니 뒤돌아 문 위의 벽화를 볼 일이 없었을
거예요. 미륵보살은 미래에 부처가 되어 우리를 구원해줄 보살이라
고 했습니다. 신자들에게 미래에 대한 희망을 불어넣는 존재요.
이 벽화도 상태가 안 좋은데 아쉬운 대로 일러스트와 함께 살펴볼게
요. 위를 보세요. 이 중 누가 미륵보살인지 짐작이 가요?

'내가 주인공이야' 싶은 존재가 중심에 있는데, 미륵보살이겠죠?

맞아요. 한가운데 화려한 보관을 쓴 존재가 미륵보살이에요. 보살의
몸을 둘러싼 광배가 보입니다. 왼쪽 사진을 보면 보관에서부터 흘러
내린 옥색 천이 스카프마냥 흩날리며 전신을 감싸고 허벅지까지 내
려와 있어요. 주변의 존재들도 보통 사람은 아닙니다. 미륵보살보다

작긴 해도 모습이 비슷해요. 광배도 있고 보관도 썼습니다. 이들은
미륵보살의 수행을 지켜보는 다른 보살들입니다.

다들 아주 화려하네요. 왜 문 위에 이 그림을 그렸을까요?

쿠차 사람들은 천장과 가까운 문 윗부분을 하늘이라 여기고 팀파눔
에 미륵보살을 그렸습니다. 미륵보살은 불교의 삼천대천세계 중 도솔
천이라는 하늘에 머물고 있다는 데 착안해서요.
시간상으로 몇백 년이나 차이가 나는 데다 서로 영향을 주고받을
계기가 없었을 텐데, 서양 성당에도 팀파눔이 있습니다. 중세시대에

프랑스 콩크의 생트 푸아 성당
성당으로 들어가는 문 위쪽에 팀파눔이 있다.
왼쪽 사진에 사각형 표시 부분이 팀파눔이다.
여기에는 예수가 한가운데에 새겨졌다.

IV 사막에 핀 꽃

지어진 성당에는 주로 팀파눔이 천상에 속한 공간임을 알리듯 예수나 그 제자의 모습을 담았지요. 세상 어디에 살든 사람 생각은 비슷한 면이 있나 봐요.

다만 키질 석굴사원에는 어디와도 비교할 수 없는 특별함이 있었습니다. 우리가 키질 석굴사원에서 하나만 기억해야 한다면 바로 팀파눔의 미륵보살이죠. 이곳이 마지막까지 희망을 놓지 않도록 구성된 공간이었다는 겁니다.

지금껏 우리가 돌아본 길을 아래 평면도를 따라 곰곰이 되새겨보세요. 처음에는 석가모니의 생애는 이랬고, 선업은 이렇게 쌓는 거구나 하며 불교란 무엇인가를 익혔죠. 후실에서 열반상을 마주하고는 가혹한 현실에 맞닥뜨려야만 했습니다. '부처는 이제 세상에 없어. 이 힘든 삶을 지속해야 하는데, 나는 대체 누구에게 구원을 받지?' 이런 막막한 마음을 안고 돌아서 나오게 됩니다. 그러나 키질 석굴사원은 사람을 절망 속으로 내몰기만 한 건 아니었어요. 마지막, 석굴을 나가기 직전 미래에서 올 구원자 미륵보살을 만나게 되니까요.

그게 다 의도된 거였군요. 깊은 뜻이 있었네요.

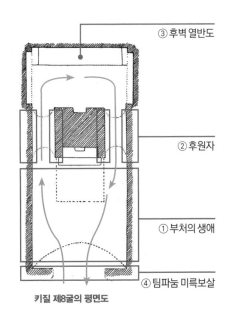

③ 후벽 열반도

② 후원자

① 부처의 생애

④ 팀파눔 미륵보살

키질 제8굴의 평면도

맞습니다. '아… 우리가 먼 훗날까지도 구원받지 못하면 미륵보살님이 우리를 구원하러 오겠구나!'란 희망을 품은 채 석굴사원을 나오게끔 구성하고 배치한 거예요. 이 석굴사원에 들어서는 모든 사람들이 들어올 때와 나갈 때 마음이 달라지도록요. 부처의 밝은 세계를 보여준 다음, 당장은 구원을 받지 못한다는 좌절과 실망을 안겨줬다가 미래에 구원받으리라는 희망을 불어넣는 구조죠. 드라마가 따로 없을 만큼 정교하게 설계했어요. 나를 구원할 신이 이 석굴사원에 있고, 이곳이 우리가 꿈꾸는, 신의 계획된 공간이라는 확신을 주기 위해서 말이에요.

불운 속에서 극락이라는 말을 만들어낸 쿠마라지바처럼 쿠차 사람들은 키질 석굴사원을 통해 마침내 자신을 구원할 공간을 스스로 빚어내는 데 성공합니다.

쿠마라지바 동상이 입구를 지키고 있는 키질 석굴사원은 서역에서 가장 오래된 불교 사원이다. 사원의 천장화와 벽화는 구원을 바라는 사람들의 절박함을 보여주고, 문 위에 그려진 미륵보살은 이들이 결국 자신을 구원할 공간을 만들었음을 알려준다.

• 석굴사원 앞 승려, 쿠마라지바

4세기에 쿠차의 왕자로 태어남. 간다라로 유학을 가 불교를 익힘. ⋯→ 여광의 포로가 됨. ⋯→ 또다시 후진의 포로가 된 뒤 파계승이 됨. ⋯→ 300여 권에 이르는 불교 경전을 한문으로 번역.

참고 '극락'이란 원래 없던 말로 쿠마라지바가 인도 불교 경전에 나오는 구원의 공간을 상상하며 한자로 옮긴 단어임. 지극한 즐거움이라는 뜻.

• 키질 석굴사원에 들어가다

중심주 차이티야의 두 방을 나누는 벽. 스투파의 기능을 함.

참고 운강 석굴사원의 중심주

주실의 천장화와 벽화 값비싼 파란색 물감으로 칠해짐. 작은 마름모 안에 제각각 다른 부처들이 빼곡하게 그려져 있음. 부처가 많다는 뜻에서 '천불동'이라고도 부름.

아잔타 석굴사원 벽화	키질 석굴사원 벽화
윤곽선이 섬세하며 음영법을 살림	윤곽선이 두드러지고 평면적임

복도의 기사들 후원자들의 모습. 쿠차 귀족이 입었던 복식을 하고 있음. 칼을 차고 있는 것은 유목 민족의 풍습.

모줄임천장 모서리를 줄여가듯이 돌을 쌓아서 지붕을 막는 건축 기법으로, 말각조정이라고도 함. 고구려 고분 쌍영총의 천장도 모줄임천장. ⋯→ 유목 민족의 특징.

후실의 열반도 석가모니가 누워 있는 그림. 열반도 맞은편에는 사리를 둘러싼 분쟁을 묘사한 그림.

팀파눔 미륵보살이 한가운데 그려짐. 미래에 구원을 받을 거라는 희망을 줌.

우리는 비탄에 잠기지 않고 오히려
뒤에 남겨진 것에서 힘을 찾으리라.

– 윌리엄 워즈워스

04

탐험인가 약탈인가

#오타니 고즈이 #약탈 #투루판
#베제클리크 석굴사원 #서원화 #신장위구르

서역에 가지 않아도 우리나라에서 서역 미술을 볼 수 있다는 걸 아나요? 1천 5백여 점이나 되는 서역의 작품이 국립중앙박물관에 소장돼 있어요. 페이지를 넘기면 쿠차에서 멀지 않은 도시, 투루판에서 발견된 그림을 볼 수 있습니다. 그곳의 베제클리크 석굴사원을 장식했던 벽화죠. 온전한 작품이 아니라 파편에 불과하지만요.

투루판의 벽화가 우리나라에 있다니요?

서역 석굴사원의 벽화는 조각조각 나뉘어 우리나라, 러시아, 중국, 일본, 인도, 독일까지 뿔뿔이 흩어졌습니다. 베제클리크 석굴사원의 벽화도 예외는 아니었죠. 우리나라가 이 벽화 파편을 갖게 된 데는 오타니 고즈이라는 일본인 탐험가가 관련이 있습니다. 벽화를 떼어 온 장본인이거든요.

서원화(일부), 9~10세기, 투루판 베제클리크 제15굴, 국립중앙박물관

| 오타니 컬렉션의 탄생 |

일본인 탐험가가 서역에서 발굴한 벽화를 자기 나라로 가져간 게 아니라 우리나라에 놓고 갔다고요?

오타니 고즈이의 생애를 보면 어찌된 일인지 알 수 있습니다. 오타니는 1876년 일본 교토에서 태어났어요. 정토진종의 후계자였죠. 정토진종은 조계종 같은 불교 종파 중 하나로, 일본 불교계에서 이름이 높아요. 현재 일본 불교계의 최대 종파가 정토진종입니다.

후계자라니, 스님이 결혼을 할 수 있어요?

일본 불교는 우리나라와 달라요. 정토진종에선 승려가 결혼을 하고, 자식을 낳으면 대대손손 절을 세습할 수 있습니다. 일본 불교 사원 대부분이 그렇죠. 일본 만화나 드라마에 '절집 아들'이 등장하는 이유예요. 교토에는 혼간지라는 이름을 쓰는 두 개의 절이 있어요. 두 절이 자리 잡은 방향에 따라 동쪽의 히가시혼간지, 서쪽의 니시혼간

오타니 고즈이(1876~1948년)
오타니는 스물일곱 살에 첫 서역 탐험을 나섰다. 당시 당나라 승려로 오해받던 혜초가 신라의 승려였음을 밝혀내기도 했다.

일본 교토의 니시혼간지
혼간지는 13세기에 처음 창건돼 1602년 혼간지파의 힘이 너무 커지는 걸 경계한 도쿠가와 이에야스에 의해 서쪽의 니시혼간지와 동쪽의 히가시혼간지로 나뉘었다.

지로 구분하는데, 두 혼간지가 정토진종 포교의 중심지였습니다. 오타니의 아버지는 그 절 중 '니시혼간지'를 책임지는 승려, 즉 주지였지요. 오늘날도 혼간지 두 절의 주지는 성이 오타니랍니다. 혼간지는 일제강점기에 우리나라에도 진출해 서울, 목포, 부산 등에 별원을 지을 만큼 번창한 절이었어요. 목포와 부산은 일제 수탈의 전초기지 역할을 하는 항구도시로, 일본인들이 많이 살았거든요. 오타니는 이렇게 큰 니시혼간지를 물려받게 될 운명이었어요.

한마디로 오타니는 엄청난 부잣집 도련님이었네요.

부유하고 위신도 높았지요. 스물두 살에는 귀족 가문 여성과 결혼하고 아버지의 백작 작위를 계승해요. 나중엔 아내의 동생이 일본 천황과 혼인해 황가의 일원이 되죠. 부족한 것 하나 없는 도련님 오타

IV 사막에 핀 꽃

니는 영국으로 유학을 갔다가 스벤 헤딘, 독일의 르 코크 같은 탐험
가들과 교류했습니다. 헤딘과는 서로의 집을 오갈 정도로 '절친'이
돼 자연스레 실크로드에 관심을 갖게 되죠. 1902년 스물일곱 살의
오타니는 난생처음 실크로드에 발을 내딛습니다.

'친구 따라 강남 간다'는 말이 틀리지 않군요.

그 후 12년간 세 차례에 걸친 실크로드 탐험에서 오타니는 5천 점에
이르는 유물을 수집했습니다. 부자라 하더라도 탐험을 하는 데는 개
인이 감당하기에 버거울 정도로 큰 비용이 들었어요. 그 바람에 가
문의 재정이 휘청하자 수집품들을 팔아야 하는 처지가 됐죠. 그 일
부가 1916년 조선총독부박물관에 기증돼 일반에 공개됐어요. 우리
가 '오타니 컬렉션'이라 불리는 이 기증품들은 경복궁 수정전에서 전

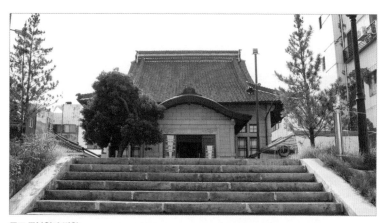

목포 동본원사 별원
동본원사(東本願寺)는 일본어로 '히가시혼간지'다. 동본원사의 별원은 서울 남산과 부산 등 각지에 있
었으나 오늘날엔 대부분 사라지고 1930년에 건립된 목포 별원만 남아 전시 문화 시설로 사용 중이다.

시됐습니다. 아래의 흑백 사진이 그 시절 전시 모습이에요.

오타니 컬렉션은 1945년 우리나라가 광복을 맞은 뒤에도 조선총독부박물관을 이어받아 문을 연 국립중앙박물관의 소장품으로 남았어요. 일제가 패전 후 허겁지겁 짐을 싸들고 나가느라 챙기지 못한 거죠. 그 뒤 한국전쟁이 일어나 작품이 훼손될 위기에 처하기도 했

(위)일제강점기에 촬영된 경복궁 수정전 내 오타니 컬렉션 전시 사진
(아래)오늘날 경복궁 수정전의 외부와 내부
오타니는 혼간지의 재정을 써서 서역 탐험을 했다. 이로 인해 절이 심각한 재정난에 빠지자 수집품 일부를 팔았다. 일본 기업가 구하라 후사노스케가 그 수집품을 매입해 조선총독부 데라우치 총독에게 기증하면서 조선에 들어왔고, 이후 경복궁 수정전에 전시됐다.

지만 박물관 직원들의 필사적인 노력 끝에 무사할 수 있었고요. 현재 오타니 컬렉션의 3분의 1은 일본의 도쿄국립박물관과 교토 류코쿠대학박물관에, 아주 일부가 중국 여순박물관에, 그리고 나머지는 우리나라에 있습니다. 일본을 제외하면 우리나라가 세계 최대 오타니 컬렉션 보유 국가예요.

이걸 행운이라고 해야 할지 슬픈 일이라고 해야 할지 모르겠네요.

| 탐험과 약탈 사이에서 |

문제는 오타니가 정당하게 미술품들을 수집했느냐는 겁니다. 앞서 봤던 스벤 헤딘이나 오렐 스타인, 폴 펠리오 같은 실크로드 탐험가 누구도 이 질문에서 자유롭지 못해요. 그들이 탐험에 열을 올렸던 19세기는 이야기한 바 있듯 제국주의 시대였습니다. 모두 각자의 방식으로 제국주의에 부역했지요. 탐험을 통해 유물이 있는 곳을 밝혀내야만 약탈할 수 있으니까요. 오타니를 제외한 다른 탐험대들은 국가에서 탐험 비용을 지원했습니다. 조금 더 자세히 이어가보죠.
서역을 둘러싼 제국주의 경쟁의 막을 올린 건 영국과 러시아였습니다. 1810년대부터 두 나라는 서역, 즉 중국의 서쪽 지역과 중앙아시아를 사이에 둔 채 신경전을 벌였어요. 당시 러시아는 중앙아시아 땅을 대거 정복하며 인도 쪽으로 내려오는 중이었어요. 인도를 식민지 삼았던 영국은 그 상황을 아주 못마땅해했습니다.

인도를 러시아에 빼앗길까 봐요?

네, 아래 지도를 보면 러시아가 영토를 크게 확장했다는 걸 알 수 있어요. 한때 동유럽과 중앙아시아 나라들이 소련에 속했던 것도 이 시기에 점령당했기 때문이죠. 주변 나라를 점령해 몸집을 불린 영국과 러시아는 서역에서 대립합니다. 중앙아시아에서 세력을 확장하려 한 이 두 나라의 경쟁을 '그레이트 게임'이라 부를 정도였어요. 지도 위에 두 화살표가 중국 청나라 서쪽에 쏠려 있는 모습을 보세요. 긴장할 만하죠. 그러나 막상 두 나라는 전투를 치르는 대신 휴전을 선언했습니다.

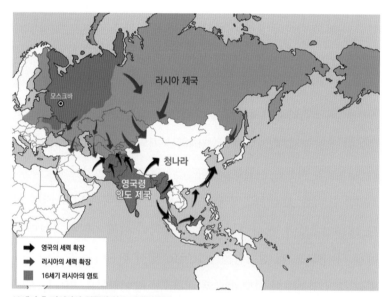

19세기 초 러시아와 영국령 인도 제국의 확장
러시아는 16세기 중엽까지 모스크바 근방에 한정돼 있던 영토를 18세기 말 19세기 초 들어서 중앙아시아를 정복하며 대폭 확장하는데, 이 때문에 인도를 점령한 뒤 중앙아시아로 뻗어나가려 했던 영국과 맞부딪히게 된다.

이때 서역은 모래바람이 휘날리는 황무지로 인식됐으니 강대국 입장에선 전쟁을 하면서까지 쟁취하고픈 땅이 아니었어요. 애초에 관심 밖의 지역인지라 완충 지대로 서역만 한 곳이 없었던 거죠. 일단 영국과 러시아는 아쉬운 대로 서역을 샅샅이 조사하기 시작했습니다.

서역이 황무지라 관심도 없었다더니 왜 조사를 하나요?

여기에 엄청난 자원이 숨어 있을지 누가 알겠어요. 그러다 보니 두 나라는 서역이 식민지로 삼을 가치가 있는지, 지형은 어떠하며 무슨 동식물이 사는지 온갖 정보를 경쟁적으로 수집했어요. 1870년 러시아의 군인 프르제발스키가 첫 서역 탐험을 나선 것도 이 맥락에서였습니다. 프르제발스키는 실제로 중앙아시아의 야생마를 발견해 '프르제발스키말'이라는 이름을 붙였죠. 영국은 이미 7년 전 인도인에게 서역을 정탐하고 오라는 명령을 내린 바 있었고요.

프르제발스키말
중국과 몽골 초원에 자생하던 말로, 아시아에 유일하게 남은 야생마의 후손이다.

두 나라는 서역남로와 서역북로가 만나는 중국 최서단의 도시, 카슈가르에 각자 영사관을 세우고 엎치락뒤치락 탐험 경쟁을 벌였습니다. 서역이 그저 그런 황무지가 아니라는 게 밝혀지는 건 시간문제였어요. 천여 년 전 그 당시의 막대한 부와 최첨단의 문화가 모여들었던 곳이니까요. 각국 정부는 탐험가들을 이 땅으로 보내며 그들의 공적을 높이 치하했어요. 자연스레 국민들은 탐험대가 국가 명성을 드높였다고 믿게 됐죠. 이들을 지원한 정부에 대한 국민들의 신뢰도 높아

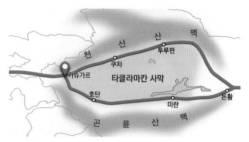

카슈가르의 위치

카슈가르에 있는 러시아 구영사관
1890년에 지어진 건물로 지금은 식당으로 사용되고 있다. 문 옆에 1890년에는 러시아 영사관이었음을 알리는 명패가 붙어 있다.

졌습니다. 스벤 헤딘은 나치의 히틀러와 만나며 정치 선전에 앞장설 정도였어요. 그 모습이 사진으로 남아 지금도 확인해볼 수 있지요.

아… 나치라니 너무 충격적인데요. 탐험대는 자신들이 하고 있는 일이 정당하다고 생각했나 봐요.

IV 사막에 핀 꽃

"새롭고 흥분되는 유물을 발견하지 않은 날이 하루도 없었다." 독일 탐험가 르 코크가 남긴 말입니다. 이들은 서역에서 발굴한 미술품들을 수십, 수백 개의 상자에 담아 가져갔답니다. 정당한 대가도 치르지 않고서요. 서역보다 영국이나 프랑스, 독일, 러시아 박물관에 서역 미술품이 더 많은 이유예요. 다음 페이지가 그중 하나인 러시아 예르미타시미술관이에요. 러시아 탐험대가 서역에서 가져온 미술품 상당수가 소장된 곳이죠. 실크로드는 모험의 땅이기 전에 약탈의 땅이었던 겁니다. 그 가운데서도 서구 열강이 저지른 약탈의 진상을 가장 적나라하게 보여주는 곳이 있습니다. 바로 투루판의 베제클리크 석굴사원이지요.

(왼쪽)1936년 아돌프 히틀러와 만난 스벤 헤딘
당시 헤딘은 일흔한 살의 노인이었다. 헤딘은 나치 선전에 앞장선 까닭에 영국 지리학회 등에서 영구 제명을 당한다. 이 장면은 영화 〈인디애나 존스 3〉에서 인디애나 존스가 히틀러와 악수를 나누는 장면으로 패러디되기도 했다.
(오른쪽)1906~1907년 쿠차의 키질 석굴사원을 탐험한 독일의 르 코크와 그륀베델 탐사대
가운데에 앉아 있는 사람이 알베르트 그륀베델, 그 오른편에 서 있는 사람이 알베르트 폰 르 코크다. 당시 르 코크는 마흔여섯, 그륀베델은 쉰 살 정도의 나이였다.

러시아 상트페테르부르크의 예르미타시미술관과 제359홀

예르미타시미술관은 러시아 로마노프 왕조의 겨울 궁전이었지만 현재는 미술관으로 쓰인다. 러시아가
약탈한 서역 미술의 보고로, 3층에는 아래 사진처럼 베제클리크 석굴사원 벽화 파편이 전시돼 있다.

| 맹세와 서약의 그림 |

베제클리크 석굴사원은 5~10세기에 걸쳐 조성된 석굴이에요. 베제클리크란 위구르어로 '아름답게 장식한 집'이라는 뜻이지요. 앞서 보여드렸던 국립중앙박물관의 파편은 여기 제15굴 벽화였습니다.

얼마나 아름다우면 이름을 '아름답게 장식한 집'이라고 했을까요?

상상 이상으로 화려했을 테죠. ㄷ자 구조로 된 제15굴은 다음 페이지 일러스트처럼 벽면 전체가 거대한 벽화 열다섯 점으로 꾸며져 있었다고 합니다. 그러나 현재 모습은 안타깝기 그지없어요. 벽화를 모조리 약탈당해 텅 빈 벽만 남았기 때문입니다.

투루판을 약탈한 서구 탐험가는 수없이 많았으나 특히 르 코크가 이끈 독일 탐험대는 '투루판 탐험대'라 불릴 정도로 유명했습니다. 독일에 있는 서역 미술품 대부분은 이들이 투루판에서 가져온 거예요. 르 코크는 벽화를 떼어낼 때의 일을 회상하며 "회벽 상태가 몹시 좋지 않았기 때문에 톱질해서 들어내야 할 그림에 종종 펠트를 덮은 널빤지를 대고 눌러야 했다. 작업에 들인 육체적 노고는 말할 수 없이 컸다"고 말했지요.

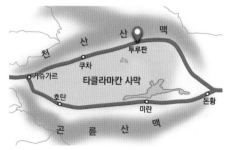

투루판의 위치

벽화에 톱질까지 해가며 떼어 간 거예요?

제15굴은 베제클리크 석굴사원의 여러 굴 중에서도 특별한 굴이었기에 더 착잡합니다. '서원'이라는 주제만으로 장식된 석굴이었거든요. 서원이란 마음먹은 일을 반드시 이루겠다며 맹세하는 걸 의미합니다. 불교 미술에서 서원화는 석가모니가 부처가 되겠다고 맹세하거나 전생의 석가모니가 다음 생에 부처가 될 거라는 수기를 받는 장면을 말해요. 수기를 받는 것 역시 큰 맹세의 결과니까요. 아니나 다를까 베제클리크 제15굴은 탐험가들의 마음을 단박에 사로잡았습니다.

투루판의 베제클리크 석굴사원
손오공 이야기로 잘 알려진 화염산 근처에 자리한 석굴사원으로, 여름에는 기온이 50도까지 올라가지만 바로 앞에 흐르는 계곡 덕에 사람이 살 수 있는 환경이 됐다.

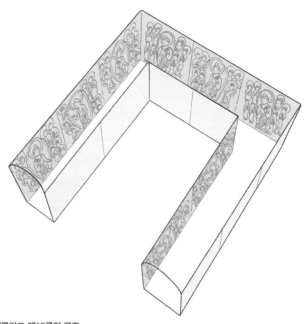

베제클리크 제15굴의 구조
서원화로만 채워져 있던 특별한 굴로, 바깥쪽에 아홉 점, 안쪽에 여섯 점의 벽화가 그려져 있었다.

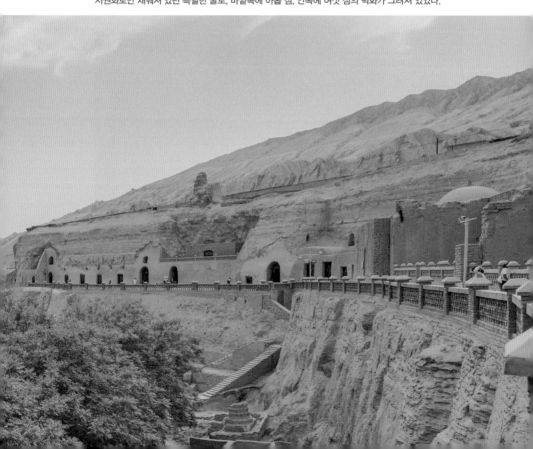

그로 인해 석굴을 가득 채웠던 서원화는 무참히 약탈당했어요. 서원화를 부분부분 떼어서 가져간 바람에 그림이 심하게 훼손됐죠. 아래는 오타니가 제15굴에서 떼어 온 서원화 파편입니다.

저렇게 훼손해서 가지고 온 건가요?

오타니는 서구 학문을 공부하고 유학까지 다녀왔지만 미술 전문가도, 노련한 탐험가도 아니었습니다. 낙타에 미술품을 실을 수 있다면 그만이라고 생각했죠. 벽화가 크면 옮기기 어려우니 낙타에 실을 수 있게끔 조각조각 자른 거예요. 거기다 발굴한 미술품의 출처도 제대로 기록하지 않았습니다. 다행히 현재 우리나라에서 소장 중인 오타

서원화(일부), 9~10세기, 투루판 베제클리크 제15굴, 국립중앙박물관
연꽃을 든 보살의 손을 가느다란 필선으로 우아하게 표현했다.

니 컬렉션은 박물관의 노력으로 출처며 연대를 파악한 상태긴 하지만요. 벽화를 떼어서 고국으로 가져갔다가 유실되는 일도 있었어요. 제2차 세계대전 때 베를린이 공습당하면서 독일 탐험대가 약탈해간 서역 미술품은 가루가 돼버렸죠. 그 대표적인 유물이 베제클리크 제15굴의 서원화였습니다.

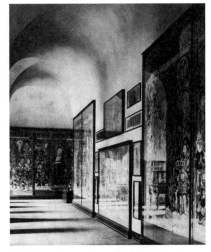

공습 전 독일 베를린에 전시됐던 서원화
당시 박물관 직원들은 서원화가 유리 안에 보관돼 있어 공습에도 안전할 것이라고 생각했으나 오히려 유리가 깨지면서 서원화 벽화를 산산조각내고 말았다. 르 코크가 떼어온 서원화는 이같이 사진으로만 그 모습을 확인할 수가 있다.

이럴 수가…. 이제 우리는 서원화가 어떻게 생겼는지 영영 알 수 없는 건가요?

| 투루판만의, 독특하고 아름다운 |

다행이라고 해야 할까요. 옛 모습 그대로 남아 있는 작품이 딱 한 점 있습니다. 러시아 예르미타시미술관에 있는 서원화로, 러시아 탐험가인 세르게이 올덴부르크가 떼어 온 거죠. 페이지를 넘겨보세요. 이 서원화는 석가모니가 수기를 받는 장면입니다. 여기서 석가모니는 누구일까요?

아, 알 것 같아요. 적어도 가운데 있는 저 부처님은 아니에요.

맞습니다. 가운데 서 있는 큰 부처는 과거불입니다. 석가모니에게 수기를 주는 부처지요. 과거불 주변에는 화려하게 치장한 보살들이 가득해요. 두 손을 모으거나 공양물을 들고 과거불에게 경배를 하고 있죠. 그 위쪽엔 과거불이 있는 세계가 펼쳐집니다. 꽃들이 날아다니

서원화, 9~10세기, 투루판 베제클리크 제15굴, 러시아 상트페테르부르크 예르미타시미술관
이 그림 속 과거불은 색동으로 빛나는 광배를 두르고 있는데 이는 우리나라에서는 찾아볼 수 없는 표현이다. 주변 여러 지역의 불교 미술로부터 영향을 받은 걸로 보인다.

고 기와로 치장한 건물 옆에 한 노인이 서 있군요. 높은 깨달음의 경지에 이른 나한이 수행 끝에 불국에 머물고 있는 모습이에요.

석가모니는 그림 왼쪽 아래에서 과거불을 향해 무릎을 꿇고 있습니다. 아직 부처가 된 것도 아닌데 광배와 육계가 있어 겉모습은 이미 부처나 다름없어요.

벽화 제작자는 '다음 생에 부처가 될 존재니 부처처럼 위대하다!' 그렇게 생각했나 봐요.

사실 투루판의 서원화는 독특한 면이 있습니다. 앞서 살펴본 수기 이야기에서는 전생의 석가모니가 연등불에게 꽃을 바친 뒤 머리를 풀어 헤쳐서 연등불의 발에 진흙이 묻지 않도록 했어요. 그런데 저렇게 머리카락을 꽁꽁 싸매서는 풀어 헤치기 어렵지 않겠어요?

부처가 된다는 말을 들었는데 또 약속을 받는 것도 수기예요?

그러니 독특하지요. 수기를 받은 생에서 한 번 더 수기를 받을 필요는 없습니다. 더욱이 다음 생에 부처가 될 존재가 다시 윤회해 수기를 받을 리 없어요. 수기를 받는 방법이 하나만 있는 건 아니니까, 연등불 수기만이 아니라 다른 차원의 수기 이야기들을 다양하게 보여 준 거예요. 이유는 알 수 없어도 투루판 사람들이 서원이라는 주제를 엄청 좋아했나 봅니다. 이렇게 다양한 버전의 수기를 그린 걸 보면 말이에요.

투루판 사람들은 서원화를 그리는 데도 아주 능숙해요. 보살들의 자세나 천의, 신발, 장신구 등을 무척 세세하게 포착해 그렸습니다. 오랫동안 이런 그림을 반복해 그리며 정해진 패턴이 생긴 겁니다.

자, 다시 국립중앙박물관의 벽화 파편으로 돌아가볼까요? 겨우 145센티미터 길이의 파편이지만 우리는 이 조각이 어떤 '약속'을 담았는지 그 답을 찾을 수 있습니다.

파편 하나로 그게 가능한가요?

파편 하나만이 아니죠. 지금이 어떤 시대입니까. 전 세계 각지로 흩어진 벽화 조각들의 소장처와 현재 모습, 과거에 사라진 벽화와 관련된 정보까지 긁어모아 디지털화할 수 있는 시대잖아요.

서원화의 일부와 그 세부
화려하게 치장한 보살의 발 주위로 붉은 옷자락에 감긴 누군가의 맨발이 보인다.

이를테면 예르미타시미술관 서원화와 아래 흑백 사진은 서원화의 구도를 알려줍니다. 아래는 1913년 베를린에서 출판된 도록에 실린 사진으로 베제클리크 제9굴의 서원화예요. 두 서원화 모두 가운데에 과거불이 서 있고 주변을 보살들이 둘러싼 구도입니다. 국립중앙박물관 벽화 파편에 있는 존재도 과거불 곁의 여러 보살 중 하나였겠죠. 단서는 또 있어요. 벽화 파편 왼쪽을 보면 보살 발 옆에 누군가의 맨발이 보이죠. 발바닥이 위를 향한 걸 보니 엎드려 있나 보군요. 그런데 아래 사진에도 맨발을 한 채 엎드린 사람이 있습니다. 머리카락

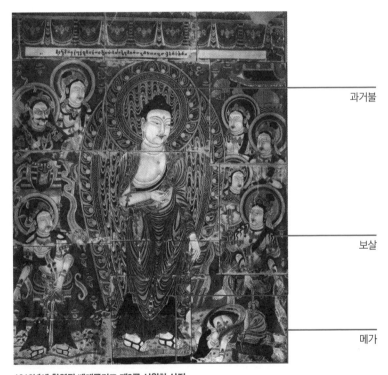

과거불

보살

메가

1913년에 촬영된 베제클리크 제9굴 서원화 사진
베를린에서 유실된 서원화 중 하나로 흑백 사진만 남았다. 사각형 표시 부분이 메가다.

을 부처의 발 쪽으로 풀어 헤친 사람. 우리는 이 사람을 본 적 있죠. 연등불에게 수기를 받았던 석가모니의 전생, 메가 말입니다. 즉 이 파편은 연등불 수기를 담은 벽화의 일부예요. 간다라 불전 부조에서 봤던 연등불 수기 본생담을 서역식 벽화로 그린 거죠. 미술의 형식과 표현 방법은 달라도 같은 주제가 수백 수천 년간 되풀이돼왔다는 걸 알 수 있습니다. 이 점은 종교미술의 묘미기도 해요.

갑자기 국립중앙박물관에 가고 싶어졌어요.

| 도약하는 실크로드 미술 |

인도와 중국, 유목 민족이 교차하던 실크로드 미술을 다룬 이번 강의도 끝을 맺을 때가 왔습니다. 그 옛날 구법승처럼 우리 역시 수만 킬로미터에 이르는 길을 헤쳐 여기까지 오게 됐어요. 욕망의 길이자 믿음의 길인 실크로드를 오직 미술에 의지해 건너는 고된 여정이었죠. 오늘날 실크로드는 많은 땅이 황량한 사막인데, 뜨거운 모래뿐인 이곳에서 온갖 역사와 문화가 들끓었다는 사실이 놀라웠을 거예요. 그 와중에 미술은 끈질기게 만들어져 상인과 구법승의 발길을 따라 퍼져 나갔다는 점도요.

실크로드는 인도에서 출발한 불교 미술이 동서로 확장되며 무수한 변화를 일으킨 땅이었습니다. 우리가 볼 수 있는 불교 미술 또한 인도에서 시작돼 서역과 중국을 거쳐 변화하며 지금의 모습이 된 게 대부분이에요. 동서양을 가로질러 온 세상에 두루 영향을 끼친 실

크로드 미술은 인간의 욕망과 믿음이 얼마나 강력한 힘을 지니고 있는지 보여줍니다. 이 길의 미술이 쉽진 않았을 거예요. 시공간을 넘나드는 것도 모자라 수시로 의미와 형태가 바뀌는 미술과 맞닥뜨려야 했을 테니까요.

불교 미술이 실크로드에서 이토록 변했으리라곤 상상도 못 했어요.

사실 이번 강의에서 다룬 실크로드 미술은 타클라마칸 사막에 있는 오아시스길에 한정된 거였어요. 일반적으로 실크로드는 타클라마칸 사막을 넘어 동서를 잇는 교역로 전체를 뜻합니다. 타클라마칸 사막을 지나 중앙아시아까지 포함하는 드넓은 길이죠. 우리가 살펴본 타클라마칸 사막 일대는 실크로드의 일부일 뿐이에요. 실크로드 미술이 얼마나 무궁무진한지 짐작이 되지요?

실크로드 미술이 여기서 끝이 아닌 거군요?

맞습니다. 우리는 실크로드라는 거대한 땅에서도 가장 험난한 구간인 서역에 머물며 실크로드 미술의 일면을 들여다본 거예요. 먼 옛날 서역은 중국 서쪽을 막연히 가리키는 말이었으나 현재는 타클라마칸 사막 일대를 지칭합니다. 오늘날 이곳은 중국 신장위구르 자치구에 속해요. 그러나 중국 한족과는 다른 위구르인이 인구 대다수를 차지하는 지역이죠. 중국이 '하나의 중국'을 강력하게 밀어붙이는 현재, 이곳에서는 갈등과 분쟁이 종종 일어나고 있어요. 서역 미술의

주인은 누구인가에 대한 문제도 그중 하나입니다.

그럼 서역 미술품은 중국 것이 되나요?

대답하기 복잡한 문제죠. 벽화나, 토기 깃발과 같은 서역의 미술품이 만들어졌을 때의 나라는 오늘날 국가와 같지 않아요. 현재의 국가가 과거 역사 속 나라의 미술품에 대해 소유권을 주장하는 게 정당할까요? 더욱이 서역은 다른 나라에 약탈당한 미술품이 많고 주민들의 이탈이 심했던 곳이라 이 문제가 유독 심각하게 다가오는 듯합니다. 이번 강의에서 들려드린 동양미술 이야기가 우리의 이웃이기도 한 이 지역들과 공존하며 더 나은 미래로 가기 위한 여러분만의 시야를 마련하는 기회가 됐다면 좋겠습니다.

다음 만남에는 이제 막 도착한 서역 끄트머리에서 이야기를 풀어갈까 합니다. 그 너머엔 중국이 있습니다. 서역에서 달라진 미술을 우리와 좀 더 닮은 모습으로 또 한 차례 바꿔놓은 곳이죠. 이곳에서 미술은 다시 한번 도약합니다. 그럼 다음 강의에서도 든든한 안내자가 되어드릴 걸 약속하며 강의를 마무리하겠습니다.

우리나라에는 1천여 점이 넘는 서역 미술품이 있다. 그중에는 베제클리크 석굴사원의 서원화 파편도 포함돼 있다. 주인 없는 나라의 미술로 과거 약탈당한 서역의 미술품들은 유럽 각지에 흩어지는 비운을 겪었다.

- **오타니 컬렉션** 오타니 고즈이 정토진종 니시혼간지의 후계자. 영국으로 유학을
 갔다가 여러 탐험가들과 교류하게 됨. 실크로드 탐험으로 5천 점에
 달하는 유물 수집.
 ⋯→ 광복 이후 오타니 컬렉션 중 다수를 한국이 보유하게 됨.

- **탐험일까,** 19세기 중앙아시아 땅을 두고 영국과 러시아가 신경전을 벌임.
 약탈일까 [참고] 그레이트 게임
 ⋯→ 휴전한 뒤 서역을 조사. ⋯→ 유물 약탈.

- **베제클리크** 5~10세기에 조성된 석굴사원으로 '아름답게 장식한 집'이라는 뜻.
 석굴사원 제15굴 ㄷ자 구조. 벽면 전체가 15개의 거대한 벽화로 꾸며져
 있음. 서원만을 주제로 장식된 석굴.
 [참고] 서원이란 하고자 하는 일을 이루겠다며 맹세하는 행위를 뜻함.
 ⋯→ 르 코크와 오타니는 서원화 열다섯 점을 조각조각 떼어내어
 자국으로 반출함. 독일 탐험대가 독일로 가져간 유물은 제2차
 세계대전 때 유실됨.
 예르미타시미술관의 서원화 옛 모습 그대로 남아 있는 유일한
 작품. 석가모니가 수기를 받는 장면. ⋯→ 열다섯 개의 서원화가 각각
 다른 수기를 그린 걸로 추정됨.
 국립중앙박물관의 벽화 파편 보살 옆에 엎드린 누군가의 맨발이
 보임. ⋯→ 이 사람은 연등불에게 수기를 받았던 석가모니의 전생,
 메가로 연등불 수기를 그린 그림임을 알 수 있다.

실크로드 도시의 미술 다시 보기

4세기
청동 불두
현존하는 가장 오래된
서역 불교 미술품으로,
서역의 초기 불상이
간다라의 영향을 받았음을
보여준다.

4세기
금동불좌상
중국 하북성에서
출토됐지만 서역에서
만들어졌으리라 추정된다.
등 뒤의 불꽃 형상은 간다라
불상 형식이며, 육계에 뚫린
구멍은 사리를 넣었던 걸로
보인다.

5~7세기
라왁 사원
스투파를 둘러싸고 있는 이중
담장에 1천여 구의 불상을
붙여 사원을 장식했다.
이곳의 불상에서 보이는
Y자형 옷 주름은 서역 미술의
특징으로 자리 잡는다.

역사서에 호탄 첫 등장	쿠차 왕국 등장	한나라가 서역도호부 설치	쿠차에서 쿠마라지바 탄생
기원전 3세기	기원전 2세기	기원전 59년	4세기경

	기원전 139년	304년	399년	618년
	장건의 서역 개척	중국 5호16국 시대 시작	승려 법현이 구법행 떠남	당나라 건국

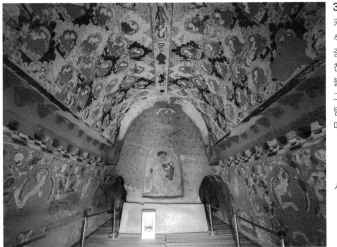

3~9세기
키질 석굴사원
석굴사원 내부에 스투파 대신
중심주를 만든 것이 특징이다.
천장의 상당 부분은 천불이나
불전 부조를 담은 마름모꼴
그림으로 이루어져 있다.
팀파눔의 미륵보살이 주는
메시지가 인상적이다.

6~7세기
수바시 사리기
사리기 겉면의 그림을 통해 당시 쿠차의
복식과 풍습을 가늠해볼 수 있다.

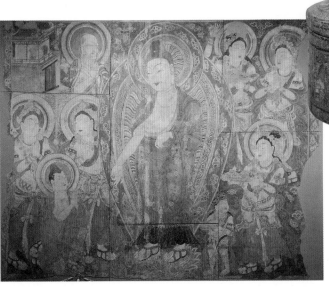

9~10세기
베제클리크 제15굴
서원을 주제로 한 벽화 열다섯 점이
그려져 있던 석굴사원. 표현 방식이
정형화된 걸로 보아 오랫동안 이런
종류의 그림이 반복해서 그려졌다는 걸
알 수 있다.

호탄과 쿠차가 당나라에 정복	호탄 왕국 멸망	오렐 스타인 라왁 사원지 약탈	폴 펠리오 돈황 약탈	오타니 고즈이 돈황과 투루판 약탈
7세기	11세기	1901년	1908년	1910년

676년

통일신라시대
시작

한일병합
조약 체결

3권에 등장하는 주요 인물과 장소 명칭을 가나다순으로 정리하고, 독자의 심화 학습을 돕기 위해 널리 통용되는 다른 이름들과 원문, 영문 표기 등을 함께 넣었습니다. 관련된 본문 위치는 그 아래에 정리했습니다.

타클라마칸 사막	Taklamakan Desert
	015, 021, 022, 025, 026, 028, 080, 081, 089, 106, 401, 405,
	435, 535
투루판	트루판, 투르판, 吐魯番[Turfan]
	019, 513, 523, 525, 531
틸리야 테페	틸리아 테페, 틸라 타파, 틸야 테페, Tillya tepe,
	046, 048-050, 055
페샤와르	페콰와르, 푸르샤푸라, Peshawar
	235, 236, 238, 239, 257, 334
폴 펠리오	Paul Pelliot
	037-041, 061, 519
프르제발스키	니콜라이 미하일로비치 프르제발스키[Przhevalsky, Nikolai
	Mikhailovich]
	024-026, 028, 029, 521
현장	현장 삼장, 삼장, 삼장법사, 玄奘[Xuanzang]
	118-122, 124-126, 195, 410, 430, 431, 436, 437
혜초	慧超[Hyecho]
	037, 040, 124, 410
호탄	허텐, 화전, 우전국, 和闐[Hetian], Khotan
	404-407, 410, 412, 414-417, 428, 430-432, 435, 436-440,
	443, 452, 453, 455, 458, 460, 461, 463, 464, 466, 469

본문에 나온 중요한 장소를 모아 구글 지도로 만들었습니다.
왼쪽의 QR코드로 접속하시면 살펴보실 수 있습니다.

사진 제공

수록된 사진 중 일부는 노력에도 불구하고 저작권자를 확인하지 못하고 출간했습니다. 게재 허락을 받지 못한 사진에 대해서는 확인이 되는 대로 통상의 기준에 따라 사용료를 지불하겠습니다.
저작권을 기재할 필요가 없는 도판은 따로 표기하지 않았습니다.

- 1부 -

실크로드, 타클라마칸 사막 ⓒSIHASAKPRACHUM / Shutterstock.com

금관(서봉총) ⓒ국립중앙박물관

회른베가 해독한 자작나무 경전의 일부분 ⓒMs Sarah Welch

오늘날 돈황의 풍경 ⓒcherry-hai / Shutterstock.com

마제은 ⓒWang Sing / Shutterstock.com

금관(서봉총) ⓒ국립중앙박물관

서봉총에서 유물을 발굴하는 구스타프 황태자 ⓒ국립중앙박물관

1926년 발굴 직전의 경주 서봉총 ⓒ국립중앙박물관

같은 해에 발굴이 진행 중인 경주 서봉총 ⓒ국립중앙박물관

금제 관 꾸미개 ⓒ국립공주박물관

금관(틸리야 테페) ⓒH Sinica

금관(서봉총) ⓒ국립중앙박물관

서봉총 금관을 펼친 모습 ⓒ국립중앙박물관

금관(교동) ⓒ국립경주박물관

금관(금관총) ⓒ국립중앙박물관

무령왕비 금귀걸이 ⓒ국립공주박물관

신성로마제국 황제의 관 ⓒBede735c

동제거마의장용 ⓒ三猎

최고 사제로서의 아우구스투스 ⓒVicenç Valcárcel Pérez

이란의 밤 성채 ⓒMorteza salehi70

새를 새긴 장식 ©Osama Shukir Muhammed Amin FRCP(Glasg)

동제도금상감주기 ©Shan_shan / Shutterstock.com

연주문과 새 무늬가 있는 비단 ©Bridgeman Images

중국 돈황 월아천의 건물 ©RPBaiao / Shutterstock.com

바미안 서대불 ©Françoise Foliot

오늘날 바미안 대불 ©Tsui

튀르키예 아야 소피아 모스크의 내부 ©vvoe / Shutterstock.com

금동반가사유상 ©국립중앙박물관

– 2부 –

1930년대에 촬영된 석굴암 ©한국저작권위원회

중국 서안 자은사 앞에 서 있는 현장의 동상 ©zhaoliang70 / Shutterstock.com

구법승도 ©국립중앙박물관

로마슈 리시 석굴의 내부 ©Srijitakundan

산치 제1스투파 ©ImagesofIndia / Shutterstock.com

로마슈 리시 석굴의 입구 ©Photo Dharma

기원정사에서 경배하는 아쇼카 왕 ©Photo Dharma

바자 석굴사원 내부 천장의 세부 ©Photo Dharma

콘디브테 석굴사원의 내부 ©MeghaYR / Shutterstock.com

바자 석굴사원 비하라의 승방 입구 ©Dinesh Hukmani / Shutterstock.com

승방의 내부 ©Photo Dharma

아라비아해에서 바라본 뭄바이 ©Ultimate Travel Photos / Shutterstock.com

외국에서 온 상인을 담은 벽화 ©Kevin Standage / Shutterstock.com

칼리 석굴사원으로 향하는 샛길 ©Kevin Standage

칼리 제8굴의 정면 ©Asim Verma / Shutterstock.com

칼리 제8굴의 석주 ©AnilD / Shutterstock.com

칼리 제8굴 베란다 ©Duttagupta M K / Shutterstock.com

칼리 제8굴의 입구에 새겨진 명문 ⓒSatish Parashar / Shutterstock.com

칼리 제8굴의 입구에 새겨진 명문(세부) ⓒAnurag Singh

칼리 제8굴의 내부 기둥 세부 ⓒVarada Phadkay

쿠베라 약샤 ⓒBiswarup Ganguly

약시 ⓒBiswarup Ganguly

칼리 제8굴의 미투나(왼쪽) ⓒPhoto Dharma

칼리 제8굴의 미투나(오른쪽) ⓒAnilD / Shutterstock.com

칼리 제8굴의 내부 ⓒSatish Parashar / Shutterstock.com

칼리 제8굴 내부의 기둥머리 세부 ⓒKevin Standage

산타폴리나레 인 클라세 성당 내부 ⓒJIPEN / Shutterstock.com

칼리 제8굴의 내부 ⓒSatish Parashar / Shutterstock.com

기둥 뒤에서 바라본 칼리 제8굴의 내부 ⓒSatish Parashar / Shutterstock.com

스투파 쪽에서 바라본 바자 석굴사원 내부 ⓒPhoto Dharma

칼리 제8굴의 입구 파노라마 ⓒRiffythomas

칼리 제8굴의 스투파 ⓒAnilD / Shutterstock.com

아잔타 석굴사원 기둥에 존 스미스가 새긴 글자 ⓒAviphadnis

아잔타 제10굴 전경 ⓒAkshatha Inamdar

아잔타 제10굴의 내부 ⓒShaikh Munir

아잔타 제19굴의 입구 ⓒsaiko3p / Shutterstock.com

아잔타 제19굴의 입구 세부 ⓒSailko

아잔타 제19굴의 내부 ⓒSailko

아잔타 제19굴 스투파의 산개 세부 ⓒPhoto Dharma

아잔타 제19굴 스투파의 불상 세부 ⓒVengolis

아잔타 제19굴 내부 기둥의 구분 ⓒsteve estvanik / Shutterstock.com

아잔타 제19굴 내부의 기둥 세부 ⓒsteve estvanik / Shutterstock.com

아잔타 제19굴의 스투파 ⓒsaiko3p / Shutterstock.com

아잔타 제1굴 평면도 ⓒErik128

아잔타 제1굴의 불좌상 ⓒSailko

마투라의 홀리 축제 광경 ⓒAJP / Shutterstock.com

스칸다 ⓒ한국예술종합학교 미술원 외래 교원 조성금

부처가 새겨진 카니슈카 금화 ⓒClassical Numismatic Group, Inc.

불두 ⓒBiswarup Ganguly

'보살'이라 적힌 불입상 ⓒMinistry of Culture - Sarnath : Archaeology, Art and
Architecture

'보살'이라 적힌 불입상의 산개 ⓒJoachim_Hofmann

'사유의 방' 전시장 ⓒ고명수

옛 지정번호 국보 제83호 금동반가사유상 ⓒ국립중앙박물관

점집 간판 ⓒ서울역사박물관

과거7불과 미륵보살 ⓒBarger and Wright

미륵보살(마투라) ⓒBridgeman Images

탁발을 하러 나서는 상좌부불교의 어린 승려들 ⓒembarafootage / Shutterstock.com

16나한도 ⓒ국립중앙박물관

'아미타'라는 글씨가 새겨진 불상의 대좌 ⓒBiswarup Ganguly

영주 부석사의 무량수전 ⓒ최옥석

익산 미륵사지 석탑 ⓒ문화재청

옛 지정번호 국보 제78호 금동반가사유상 ⓒ문화재청

옛 지정번호 국보 제83호 금동반가사유상 ⓒ문화재청

보살반가사유상(마투라) ⓒ불교신문

싯다르타 태자 반가사유상 ⓒ강희정

아잔타 제1굴의 불좌상 ⓒSailko

불입상 ⓒBiswarup Ganguly&Gary Todd

불좌상 ⓒBiswarup Ganguly

굽타 시기 마투라 불상의 얼굴 ⓒBiswarup Ganguly

바티칸 시스티나 예배당의 내부 ⓒElzloy / Shutterstock.com

아잔타 제1굴의 불당 ⓒPhoto Dharma

아잔타 제1굴 천장화 중 상상의 물소 세부 ⓒKevin Standage / Shutterstock.com

두 보살 벽화의 위치 ©Christian Luczanits

관음보살 ©Kevin Standage / Shutterstock.com

금강수보살 ©yakthai / Shutterstock.com

금강저 ©국립중앙박물관

소똥을 뭉쳐 벽에다 붙여서 말리는 풍경 ©Harshad Rathod/ Shutterstock.com

일본 나라현에 있는 호류지의 금당 ©M Andy / Shutterstock.com

– 4부 –

금동불좌상 ©국립중앙박물관

뚝섬 출토 금동불좌상의 사이즈 ©윤다혜

카로슈티 문자가 새겨진 동전 ©Gohyuloong

이슬람 사원을 배경으로 오토바이를 탄 호탄의 위구르인들 ©Kirill Skorobogatko / Shutterstock.com

고층 빌딩이 늘어선 호탄 시내 ©AlexelA / Shutterstock.com

청동 불두 ©Puchku

소조 불두 ©국립중앙박물관

불상의 육계에 뚫린 구멍들(간다라) ©The Trustees of the British Museum

불상의 육계에 뚫린 구멍들(하북성) ©Harvard Art Museums/Arthur M. Sackler Museum, Bequest of Grenville L. Winthrop

복장 의식을 치르는 장면 ©문화재청

군산 동국사 소조석가여래삼존상에서 나온 복장물과 후령통 ©문화재청

예산 수덕사 목조아미타여래상에서 나온 복장물 ©문화재청

건무 4년 명 금동불좌상 ©Asian Art Museum of San Francisco

봉산탈춤 ©문화재청

경주 황룡사지에 있던 석가삼존불상 대좌 받침석 ©문화재청

염소머리 옥잔 ©kougo

백옥강의 풍경 ©Hiroki Ogawa

라왁 사원지 담장의 흔적과 스투파 ©Daggel

라왁 사원지의 스투파 ⓒDaggel

경천사지 십층석탑 ⓒ국립중앙박물관

천불화현의 기적 ⓒPeshawar Museum

감산사지 석조아미타불입상 ⓒ국립중앙박물관

난주 병령사 제169굴 불입상 ⓒ현대불교신문

전라남도 장흥 보림사의 사천왕상 ⓒ문화재청

녹유신장상전 ⓒ문화재청

감은사지 동 삼층석탑 사리장엄구 ⓒ국립중앙박물관

키질 석굴사원 ⓒHiroki Ogawa

쿠마라지바의 동상 ⓒYoshi Canopus

돈황의 백마탑 ⓒJohn Hill

『불설아미타경』 언해본 ⓒ국립중앙박물관

키질 제8굴의 주실 ⓒLi Wenbo

운강 제1굴의 내부 ⓒZhangzhugang

라피스라줄리 원석 ⓒHannes Grobe

키질 제38굴 주실에 그려진 천장화 ⓒLi Wenbo

대원왕 본생(바르후트) ⓒKen Kawasaki

대원왕 본생(키질) ⓒ한국예술종합학교 미술원 외래 교원 조성금

사자 왕 본생 ⓒ한국예술종합학교 미술원 외래 교원 조성금

베산타라 왕자 본생(아잔타) ⓒPhota Darma

수바시 사리기 ⓒTNM Image Archives

수바시 사리기에 그려진 동물 가면을 쓴 무용수 ⓒTNM Image Archives

유목 민족의 복장을 하고 악기를 연주하는 사람들 ⓒTNM Image Archives

페르시아로 온 사신단 부조 중 소그드인 사절과 인도인 사절 ⓒA.Davey

쌍영총(정면) ⓒ문화재청

쌍영총(천장) ⓒ국립문화재연구원

키질 제38굴의 주실에서 바라본 미륵보살이 그려진 팀파눔 ⓒ한국예술종합학교 미술원 외

래교원 조성금